미완의 작품들

Les inachevées
by
Isabelle Miller

© Editions du Seuil, 2008

Korean translation copyright © Maumsanchaek, 2009
This Korean edition was published by arranged with Editions du Seuil
through Sibylle Books Literary Agency, Seoul

이 책의 한국어판 저작권은 시빌에이전시를 통해 Seuil사와 독점 계약한 마음산책에 있습니다.
저작권법에 의해 한국 내에서 보호를 받는 저작물이므로 무단 전재와 복제를 금합니다.

■ 사용 허가를 받지 못한 일부 도판들은 저작권자가 확인되는 대로 절차에 따라 계약을 맺고
적절한 저작료를 지불하겠습니다.

■ 이 도서의 국립중앙도서관 출판시도서목록(CIP)은
e-CIP 홈페이지(http://www.nl.go.kr/ecip)에서 이용하실 수 있습니다.
(CIP제어번호: CIP2009001349)

미완의 작품들

예술의 비밀을 풀어주는 미완성 작품들

이자벨 밀레
신성림 옮김

미완의 작품들

1판 1쇄 인쇄 2009년 5월 5일
1판 1쇄 발행 2009년 5월 10일

지은이 | 이자벨 밀레
옮긴이 | 신성림
펴낸이 | 정은숙
펴낸곳 | 마음산책

편집 | 심재경 · 최동일 · 권한라 디자인 | 김정현
영업 | 권혁준 관리 | 박해령
등록 | 2000년 7월 28일(제13 – 653호)
주소 | 서울시 마포구 서교동 395 – 114 (우 121 – 840)
전화 | 대표 362 – 1452 편집 362 – 1451 팩스 | 362 – 1455
홈페이지 | http://www.maumsan.com
선사우편 | maum@maumsan.com

ISBN 978 – 89 – 6090 – 056 – 1 03600

* 책값은 뒤표지에 있습니다.

여기서 다루는 이야기는 모두 실화다.
나는 이 책을 우리의 삶과 함께하는 허구 속의 인물들에게,
그리고 항상 그렇듯이 리엘 밀레에게 바친다.

"그렇지만 나는 정령들에서 출발하는 관례를 존중한다.
정령들은 텍스트의 표면 위로 슬그머니 옮겨가서
우리가 책을 읽은 후에도 유일하게 살아남는 존재가 되곤 한다."
—니콜 모제, 『발자크와 시간』

그들은 중간 지점에, 초고와 걸작 사이에 존재한다.
그들은 작품 제작 과정에 대한 비밀을
완성된 작품보다 더 많이 드러낸다.

□ 차례 □

■ 일러두기

1. 본문의 주요 작품과 작가에 대한 이해를 돕기 위해, 각 장 본문 앞에 간략한 해설을 실었다.

2. 이 책에 수록된 작품의 우리말 제목은 국내 번역본에 따르는 것을 원칙으로 하되, 번역되지 않았거나 원제와 크게 동떨어진 경우 직역하였다.

3. 영화나 연극 등 공연물, 미술품, 음악, 잡지와 신문의 제목은 〈 〉로 묶었고, 음반은 《 》로, 글이나 단편 제목은 「 」로, 단행본과 장편 제목은 『 』로 묶었다. 단, 참고문헌의 표기는 원서에 충실하였다.

4. 말이나 글을 인용할 때 []로 묶은 구절은 이 책 저자의 주이다.

5. 옮긴이 주는 글줄 상단에 맞추어 표기하였다.

프롤로그

좋은 이야기를 들려주려면 다음 세 가지 요소가 중요하다고들 한다. 누구든 납득할 수 있는 상황에서의 시작, 놀라운 사건들이 준비되어 있는 전개, 잊을 수 없는 결말.

이 책의 이야기들에는 세 번째 요건을 충족시키지 못한다는 공통점이 있다. 결말이 없기에, 잊을 수 없는 결말을 보여줄 수가 없다. 여기서 다루는 예술 작품은 모두 미완성이기 때문이다. 대체 무슨 일이 있었던 걸까? 창작의 어떤 순간에 그런 일이 생겼을까? 그것은 돌이킬 수 없는 일이었을까? 당시에는 이에 대해 어떻게 생각했을까? 오늘날에는 어떻게 생각하는가?

미완성 예술 작품을 찾아내기 위해 도서관 한구석에 틀어박히거나, 개인 수집품을 조사하거나, 박물관 창고를 뒤질 필요는 없다. 여기서 다루

는 작품들은 아주 유명하며, 일부는 걸작으로 대접받는다. 미켈란젤로의 노예상 연작이 그렇다. 그 가운데 두 점은 루브르 박물관에 자리 잡았고, 다섯 점은 피렌체에 있다. 터너의 그림들도 런던의 테이트 브리튼 미술관 별관을 통째로 차지하고 있다. 벨벳언더그라운드의 '잃어버린 앨범'은 공식적으로 제작되기 전에 루 리드의 팬들이 재편집해서 들었다. 푸치니의 오페라는 적어도 일 년에 한 번씩은 세계의 대형 무대에서 공연된다. 문학, 영화, 음악, 회화, 조각, 건축의 미완성 작품들이 도처에서 감상되고 있다.

문화와 시대를 통틀어 수없이 많은 미완성 작품이 존재한다. 이 책은 작품 자체의 특징보다는 작품에 숨어 있는 다양한 이야기에 초점을 맞추었다. 능력이나 영감이 부족해 완성하지 못한 작품도 있지만, 반대로 넘치는 착상으로 포기해버린, 과잉에서 비롯한 미완성도 있다. 일종의 유희를 위한 미완성이라 짐작되는 경우도 있고, 유감스럽게도 운명이나 제약으로 인한 미완성도 있다. 운명이나 제약의 내용이 예술가의 질병이나 죽음인 경우도 물론 있었지만, 후원자나 제작자의 압력, 대재앙, 전쟁인 때도 있었다. 예술성, 재정 상태, 정치 상황, 사랑, 그 어떠한 연유에서 비롯한 미완성이든 그중 일부는 예고된 결말처럼 보였고, 어떤 미완성은 놀라운 재출발을 고대하게 했다. 어떤 것은 완성 자체가 불가능해 보였지만 어떤 것은 완성이 바람직하지 않아 보였고, 또 완성을 추구하지 않은 경우도 있다. 따라서 이 책의 각 장은 작품의 제작 여건, 예술가의 동기와 계획, 작품에 내재한 난관이나 전후 맥락과 결부된 난관들을 살펴보면서, 미완성 작품을 둘러싼 독특한 이야기를 들려준다.

오늘날에는 무척이나 유명해서 출간되거나, 연주되거나, 전시되거나, 방문객들이 찾는 작품들도 늘 그렇게 있는 그대로 인정받았던 것은 아니다. 완성, 완결, 이야기의 결말, 그림의 마무리는 특정 시대의 미적 규범에 부응한다.

르네상스 시대에 레오나르도 다 빈치나 미켈란젤로 같은 미술가들이 미완성 작품을 많이 남겼던 배경에는, 끊임없이 되풀이되는 공개적인 질문들이 있었다. 이 질문들은 당시 사람들이 발견한 새로운 우주, 더 이상 통제할 수 없을뿐더러 무한한 우주에 대한 것들이다. '논 피니토^{non finito}'는 의도된 미완성까지는 아니더라도 적어도 용인된 미완성이다. 이와 관련해 조형 예술은 아주 일찍부터 유사한 사례들을 통해 다양하고도 확장 가능한 해석들을 탐구하면서 선구적인 역할을 해왔다. 그것은 무궁무진한 의문과 신비의 영역이었다. 반대로 서사 예술이나, 적어도 시간의 흐름과 함께하는 예술, 즉 소설, 연극, 영화, 음악 들은 마침표를 찍는 문제에 대해 훨씬 더 오랫동안 엄격함을 유지했다. 1850년 발자크의 독자들에게 결말이 나지 않은 이야기를 내놓는 일은 생각할 수도 없었다. 1925년 푸치니의 관객들에게도 마찬가지였다. 이와 달리, 스케치와 습작들, 작업실과 무대 뒤를 좋아하는 시대에 활동한 작가 조르주 페렉은 의도적으로 미완성을 끌어들였다.

미완성 작품에는 완성된 작품들이 가질 수 없는 특징이 있다. 완성을 뜻하는 라틴어 페르펙툼^{perfectum}은 행위가 완료되는 시점을 가리키는 반면, 미완성을 뜻하는 임페르펙툼^{imperfectum}은 전개되거나 지속되는 중에 고찰된 행위의 시점을 가리킨다. 결국 미완성 작품 속에서 표현되는 것은

대개 시간의 문제다. 창작 작업에 필수적인 구성 요소라 할 시간을 펼쳐 놓고, 분절된 시간의 단면을 보여주는 일은 그 작업에 사용된 기법의 중요한 일부를 드러내기 마련이다. 따라서 미완성 작품은 어떤 면에서 중지된 시간과 창작 행위를 포착하는 일종의 사진을 자처한다. 미완성 작품에 대한 이야기를 들려주는 일은, 결코 미완성이 될 수 없는 사진과 항상 미완성으로 남는 자서전 사이에서 삶을 조명하는 일과도 같다. 그런데 우리네 삶보다 더 미완성인 게 또 어디 있을까?

영원한 형벌

미켈란젤로의 노예상들

노예상들은 미켈란젤로의 미완성 작품 전체의 축소판이
다. 그들의 지나치다 싶게 가냘픈 발이나 떡 벌어진 어
깨는 자신을 불만스럽게 여겼던 미켈란젤로와 닮았고,
후원자들과 정치 권력에 굴복해야 하는 예술가의 제약
에 대해 일러준다.

이탈리아 르네상스 전성기를 대표하는 조각가이자 화가, 건축가인 미켈란젤로 부오나로티 (1475~1564). 그는 인간의 비극적인 경험을 가장 깊이 있게 표현한 미술가로 일컬어진다. 1505년 교황 율리우스 2세의 부름으로 로마에 가서 그의 영묘를 구상하지만, 중간에 마음을 바꾼 교황의 명령으로 시스티나 예배당에 천장화(1508-1512)를 그리게 된다. 율리우스 2세의 영묘 건설은 이후 여러 교황들과 메디치가의 주문으로 진행과 중단을 되풀이하였다. 본의 아니게 필생의 과업이 된 율리우스 2세의 영묘는 기획한 지 40년 만인 1545년에 완성되었으나, 노예상들은 완성된 영묘에 자리 잡지 못했다. 다른 주문에 밀려 미완성으로 남은 것이다. 사람들은 이 노예상들 속에서, 1527년 피렌체 시민들이 메디치가의 통치자들을 내몰고 공화정을 선포했을 때 적극 협력했던 예술가, 메디치가와 교황의 주문으로부터 한 번도 자유롭지 못해지만 항상 자유와 정의를 추구했던 미켈란젤로의 저항과 고통, 자존심을 읽기도 한다. 이 같은 그의 심경은 남겨진 편지와 시에도 잘 나타나 있다.

영원한 형벌

'신과 같은' 미켈란젤로? 신의 언어를 쓰는 천재? 고대 철학에서 영감을 얻고, 시인들에게서 양분을 얻었던……?

하지만 지금 그는 욕설을 내뱉고 화를 억누르지 못한다. 돈 문제와 자존심 때문에 방금 어떤 계약을 파기해버렸다. 의뢰인은 교황이었다. 그럼에도 미켈란젤로는 그를 데리러 온 사람에게 당장 꺼지라고 욕설을 퍼붓고는 "앞으로 교황이 나를 찾으려면 다른 데서 찾아야 할 거라고 대답하시오!"라고 말한 후 떠나버렸다. 그동안 재료값과 인부들 품삯을 지불할 돈을 정중히 요청했음에도 몇 주 동안이나 무시당하다가 시종들에게 쫓겨났던 것이다. 그가 맡은 일은 무능력한 경쟁자들이 맡은 대형 공사 때문에 지연되고 있었다. 아첨꾼이라는 말이 더 적확할 이 경쟁자들은 그를 제거하는 일이라면 무슨 짓이든 할 태세였고 그를 암살이라도 할 위인들이었다!

고향 피렌체의 가족에게 돌아가기로 한 미켈란젤로는 새벽같이 말을 타고 떠났다. 로마는 마음속에서 지워버렸다. 쓰던 가구들은 팔아버리라고 했고, 대리석 더미들은 산 피에트로 광장 한가운데 내던져두었다. 그러나 포지본시에서 그는 교황의 근위병들에게 둘러싸였다. 그를 바티칸으로 다시 데려오라는 명령을 받은 다섯 남자였다.

다행히도 그가 벌써 토스카나 땅으로 넘어와 있었기 때문에 그들은 그에게 아무 짓도 할 수 없었다. 오히려 그가 지원병을 부르겠다며 그들을 위협했다. 기사들은 순순히 물러났다. 그들도 싸우고 싶지는 않았다. 하지만 고용주의 분노에 대비해서 그들은…… 증명서를 요구했다! 도망자가 직접 자신이 붙잡혔던 게 사실이라고 인정하고, 단지 그들이 그를 붙잡은 곳이 그를 체포할 수 없는 피렌체 땅이었으며, 즉시 로마로 돌아오지 않으면 교황의 실총을 피할 수 없을 것이라는 교황 성하의 명령이 그에게 잘 전달되었다는 내용을 담은 일종의 해명서였다. 구속보다는 차라리 실총을 택한 미켈란젤로는 되돌아갈 마음이 없음을 편지에 분명히 밝혔다. 그리고 자신이 성실하고 충직하게 헌신한 대가가 범죄자처럼 쫓기는 것일 수는 없다고 하면서, 교황께서 이제 그 기획의 추진을 원하지 않으시기 때문에 그는 의무에서 벗어났다고 느끼며 더 이상 다른 의무는 원하지 않는다고 썼다.

사태는 이렇게 마무리되어, 사자들은 말머리를 남쪽으로 돌렸고 피렌체인의 과민한 영혼은 북쪽을 향했다. 하지만 우리는 미켈란젤로의 찌푸린 얼굴에서 골리앗에 맞선 영웅 다비드의 분노를 연상하지 않도록 주의해야 한다. 율리우스 2세가 당대 최고의 권위를 가진 거물이었던 것은 사

실이지만, 보잘것없는 무기뿐인 미켈란젤로가 그런 일을 해낼 가능성은 없었다. 설령 최상의 대리석으로 만들었다 하더라도 말이다. 찌푸린 얼굴, 그 말은 맞다. 볼품없는 얼굴, 기를란다요의 공방에서 함께 도제 생활을 하던 토리자노와 다투다 뼈가 부러진 코, 땅딸막한 몸집, 거기에 더해 잘 때도 장화를 벗지 않는 탓에 생긴 악취까지 감안하면 정말 그렇지 않겠는가.

피렌체, 그는 그곳을 일 년 전 영광 속에서 떠났다. 그림과 건축이라면 같은 토스카나 지방 출신인 레오나르도 다 빈치를 염두에 두어야 하리라. 하지만 조각이라면 그밖에 없다. 그는 30살에 이미 반론의 여지 없이 당대의 가장 위대한 조각가가 되었다. 이것은 그의 자만심에서 비롯한 평가가 결코 아니다. 교황의 심복에서부터 카라라^{Carrara. 이탈리아 북서부 토스카나 주에 있는 도시}의 석공에 이르기까지 모두가 그를 알았다. 처음 로마에 머물던 시기에 그는 프랑스 추기경을 위해 놀라운 〈피에타〉 상을 조각했다. 거기서 그리스도는 흔히 묘사되는 것과는 달리, 그의 어머니 곁에 있지 않고 그녀의 무릎 위에 쓰러져 있다. 적어도 이탈리아에서는 누구도 그런 작품을 본 적이 없었다. 그러나 무엇보다도 놀라운 점은 성모의 고통이 당시 일반적인 피에타 상들에서와 달리, 눈물과 일그러진 얼굴로 표현되지 않았다는 데 있었다. 세상의 모든 슬픔이 영원한 젊음을 간직한 그녀의 고요한 아름다움 속에 들어 있었다.

1501년 피렌체로 돌아온 그는 피렌체 대성당 건

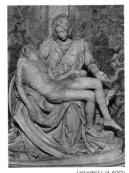

〈피에타〉(1499)

설공사위원회에서 개최한 공모에 뽑혔다. 그는 실력 없는 조각가가 엉망으로 망쳐놓고 여러 해 동안 두오모 광장에 내버려두었던 거대한 대리석 덩어리를 회수했다. 이 대리석으로 그는 매우 훌륭한 〈다비드〉 상을 만들었다. 피렌체 사람들은 이 조각상을 공화국의 자유와 힘에 대한 상징으로 삼기로 결정하고 시뇨리아 광장 한가운데 당당하게 세워두었다. 레오나르도 다 빈치도 조각상을 전시할 장소를 결정하는 회의에 참여했다. 이 모든 일에 4년이 걸렸다.

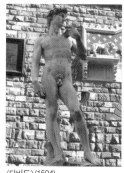
〈다비드〉(1504)

교황 율리우스 2세가 그를 소환했을 때 그는 시뇨리아 궁의 시의회 대회의실을 장식하는 큰 작업을 하고 있었다.

율리우스 2세는 야심이 컸다. 그는 2년 전 교황으로 선출된 후, 이전 교황 알레산드로 6세가 아들 체사레 보르지아를 위해 사취한 교황령을 회수하고, 로마의 권위를 되살려 영혼의 수도만이 아니라 정치적, 경제적 수도로도 자리매김하는 것을 자신의 사명으로 삼았다. 예술보다는 위신과 권력을 더 사랑했던 그는 자신에게 필요한 대대적인 토목공사를 구상하고 수행할 건축가들과 미술가들을 주변으로 불러들였다. 그는 미켈란젤로에게 어떤 일을 맡겨야 할지 정확히는 알지 못했지만, 그를 자기 곁에 두어야 한다는 사실은 알았다. 결국 그는 교회의 영광을 위한 기념비로서 자신의 영묘를 로마 황제들의 영묘에 버금가는 수준으로 만들기로 마음먹었다.

그의 의도를 정확히 파악한 미켈란젤로는 그의 영묘를 네 벽이 모두 독

립된 3층 건축물로 만들자고 제안했다. 그것은 작고한 교황을 위해 한쪽 면을 교회 벽에 기댄 소박한 영묘를 세우던 전통에서 벗어난 것이었다. 미켈란젤로는 이 영묘를 실물 크기의 조상 40여 점으로 장식하고, 성 베드로 대성당 한가운데 있는 광장에 건축할 계획이었다. 율리우스 2세는 이 기획에 흡족하여 필요한 대리석을 모두 주문하라고 명령했다.

미켈란젤로는 레오나르도 다 빈치나 라파엘로와 마찬가지로 르네상스기에 활동한 인물이다. 이 시기는 수공업자 길드에 소속되어 공동 작품을 제작하던 익명의 장인과 대립하는 예술가 개념이 생겨난 때다. 미켈란젤로는 로렌초 데 메디치 공의 궁정에서 교육받았고, 그의 둘째 아들 조반니, 조카 줄리오와 함께 그의 식탁에 앉곤 했다. 조반니와 줄리오는 후에 각각 레오 10세, 클레멘스 7세라는 이름으로 교황에 오른 인물들이다. 그 덕분에 그는 폴리치아노, 피코 델라 미란돌라, 마르실리오 피치노, 그리고 박식한 단테 주석자인 크리스토포로 란디노 같은 시인들이 벌이는 토론에 참여하면서 지적인 토론과 신플라톤주의 철학에 익숙해졌다.

하지만 동시에 미켈란젤로는 유모의 품 안에 있을 때부터 돌 냄새를 익힌 장인이었다. 그의 유모는 토스카나 지방의 세티냐노에서 석공으로 일한 토폴리노의 아내였다. 미켈란젤로는 회화와 건축에서도 뛰어났지만, 자부심을 보인 분야는 조각이었다. 두드리기, 절단하기, 잘라내기, 다듬기, 문지르기, 쓸데없는 부분을 제거하기, 뾰족하거나 날카로운 도구와 싸우기, 가장 단단하고 가장 차가운 재료에 가장 미묘한 감정을 불어넣기, 멈춰 있는 것에 움직임 부여하기, 바로 이런 것이 그가 하는 일이었다. 미켈란젤로는 도나텔로의 제자 조반니 베르톨도의 작업실에서 그런

기술을 배웠고, 나머지는 피렌체의 산토 스피리토 수도원 시체공시장에서 밤마다 시체를 해부하며 혼자서 익혔다. 해부학과 마찬가지로 대리석 작업도 나름의 언어와 색채, 이름을 지닌다. 파오나조의 시퍼런 멍 자국, 시폴리노의 초록빛 그늘, 바르디글리오의 회색빛을 띠면서도 선명한 색조, 카라카타의 섬세한 노란색 잎맥, 베나토의 회색 혈맥, 마지막으로 고대부터 선호해왔으며 끌로 두드리면 수정처럼 맑은 소리가 나는 스타투아리오의 투명함. 파오나조, 시폴리노, 바르디글리오, 카라카타, 베나토, 스타투아리오는 모두 대리석의 종류다.

미켈란젤로는 카라라로 가서 방을 하나 빌렸다. 거기서 그는 여덟 달이나 머물면서 말을 타고 배를 드러낸 산으로 달려가 자신이 쓸 대리석을 직접 골랐다. 대리석 덩어리를 잘라낼 때는, 균열이 난 부분을 끌로 파헤친 후 말린 나무로 만든 쐐기를 집어넣고 물을 부어 쐐기가 부풀어 오르게 했다. 그러면 거대한 대리석 덩어리에 틈이 갈라지면서 쉽게 큰 덩어리로 분리되었고, 이것을 비누를 바른 통나무 위로 미끄러지도록 깔아놓은 판을 이용해서 옮겼다. 일꾼들은 돌을 실은 판이 비탈길에서 뒤집어지지 않도록 동아줄을 이용해 주위에서, 앞에서, 뒤에서, 그리고 양옆에서 분주하게 뛰어다녔다. 대리석 덩어리를 산에서 캐내거나 옮길 때 사고가 일어나는 경우도 종종 있었다.

말이 끄는 짐수레가 대리석 덩어리를 바닷가로 옮기면, 그것을 배에 실어 로마까지 날랐다. 이렇게 장만한 대리석 덩어리는 산 피에트로 광장의 창고에 쌓아두었다. 교황은 자신이 고용한 미술가를 더 손쉽게 방문할

수 있도록 교황청과 산탄젤로 성을 잇는 통로를 만들게 했다.

　얼마 후 교황의 마음이 달라졌다. 원래 대규모 공공 토목공사에 재정
을 충당할 예정으로 시작한 면죄부 판매는 군대 지출과 문예 후원비용을
대기에도 빠듯했다. 그는 스위스 용병으로 근위대를 구성하는 한편, 라파
엘로에게 집무실을 프레스코 벽화로 장식하게 하고 브라만테에게 성 베
드로 대성당의 개축공사를 맡길 생각이었다. 어쨌든 대성당은 처음에 구
상한 크기의 영묘를 수용하기에는 너무 작았다. 당시 사람들이나 역사학
자들은 교황이 변심한 이유를 여러 가지로 설명했다. 자금도 부족했고,
공공 토목공사를 더 중요하게 여겼으며, 생전에 영묘를 건설하는 것을 꺼
림칙하게 여기는 미신도 있었다. 하지만 율리우스 2세 본인은 아무 설명
도 하지 않았다. 다음 시는 미켈란젤로의 분노를 잘 보여준다.

　　폐하, 오래되고 진실된 격언 중에
　　'최고가 가능한 자는 최소도 가능하다' 라는 말이 있습니다.
　　폐하께서는 터무니없고 하찮은 이야기를 믿으시고
　　진실의 적을 총애하시는군요.
　　오랫동안 폐하의 충실한 시종이던 저는
　　빛이 태양에 속하듯이 폐하께 속합니다.
　　그럼에도 저의 시간은 폐하께 아무런 의미가 없고,
　　폐하께서 그것을 아랑곳하지 않으시니
　　제가 아무리 애를 쓴들 폐하를 만족시켜드릴 수가 없군요.
　　저는 위대하신 폐하 덕분에 더 성장할 것이라고,

제 노동에 대해서도 공허한 메아리가 아니라

공정한 대가와 강력한 권한이 돌아올 것이라고 믿었습니다.

하지만 신께서는 덕이 말라붙은 떡갈나무 너머로 먹이를 찾으러 가기를

바라시면서도, 덕을 이 세상에 적응시키는 일을 등한히 하시는 게 틀림없

습니다.

교황이 비록 델라 로베레(로베레는 이탈리아어로 떡갈나무를 뜻한다) 가

문 출신이긴 했어도, 후원자의 호의에 의지하는 불안정한 입장의 납품업

자에게 말라붙은 떡갈나무 취급을 받게 되리라고는 상상하지도 못했을

것이다. 설령 그 납품업자가 명망 있는 미켈란젤로라 할지라도 말이다.

율리우스 2세는 피렌체 시의회를 이끌던 소데리니 종신 총독에게 자기

미술가를 돌려보내라고 명령하는 교서를 보내 압력을 가했다. 소데리니

총독은 피렌체 최고권자이긴 했지만 그래도 로마와 사이가 틀어지도록

내버려둘 수는 없었다. 소데리니는 미켈란젤로에게, 율리우스 2세가 탈

환한 볼로냐를 방문할 때 거기 찾아가 용서를 구하라고 설득했다.

회견날이 되자 모두가 전전긍긍했다. 미켈란젤로는 그리 공손한 사람

이 아니었다. 혹시라도 돌발 사고가 생길까 걱정스러웠던 볼테라의 추기

경은 주교를 한 명 딸려 보냈다. 주교는 미켈란젤로가 예의범절을 제대로

배우지 못한 장인에 불과하다는 평계를 대며 중재에 나섰다. 하지만 행여

미켈란젤로가 장인이라는 말을 듣고서 또 화를 낼까 걱정스러웠던 교황

은 주교의 말을 끊고 오히려 그를 비난한 후 밖으로 쫓아냈다.

미켈란젤로는 반성하는 태도를 취하면서 정복자 교황의 청동 조각상

제작을 수락했다. 그는 청동 작업을 그리 좋아하지 않았지만 어쩔 수 없었다. 이 조각상을 완성하는 데 18개월이 걸렸다. 원래 그는 교황이 손에 책을 들고 있는 모습을 구상했다. 하지만 아직도 더 많은 전쟁에서 승리해야 한다는 사실을 알고 있었던 교황이 말했다.

"왜 책인가? 내게 필요한 건 무기라네."

조각가가 청동으로 작업을 할 때, 자기가 죽은 후에도 작품에 남아 있을 불멸의 흔적 외에 달리 무엇을 생각하겠는가? 하지만 이 조각상은 불멸하는 예술의 세계에서 그리 오래 버티지 못했다. 무척 춥던 1494년 겨울에 위대한 로렌초의 장남이자 후계자였던 오만한 피에로가 미켈란젤로에게 만들라고 주문했던 눈사람이 녹아버렸듯이, 4년 후 도시를 되찾은 볼로냐 사람들이 침입자의 조각을 녹여버렸기 때문이다.

그런데 1508년 봄, 교황이 또다시 미켈란젤로를 로마로 불러들였다. 영묘 조성 작업을 다시 추진하기 위해서가 아니었다. 더 급한 일이 있었다. 천장화를 그리는 일이었다. 보르지아 탑과 성 베드로 대성당을 개축하기 위해 브라만테가 시작한 공사는 시스티나 예배당의 둥근 천장에 긴 균열을 일으켰다. 그리하여, 화가 기를란다요의 공방보다 조각가 베르톨도의 작업실을 더 좋아했으며 그림이 환상을 만들어내기에나 딱 좋은 저급한 장르라고 생각했던 미켈란젤로가 마흔의 나이에 꼼짝없이 비계 위에서 지내게 되었다. 몸은 고통스러웠고 얼굴 위로 물감이 뚝뚝 떨어져 내렸다.

힘들게 일하다 보니 갑상선종에 걸려버렸네.

물을 잔뜩 먹은 롬바르디의 고양이들처럼
(아니면 어디 다른 나라의 고양이들일까)
내 배는 턱밑까지 불룩 솟아올랐지.

턱수염은 하늘을 향하고
목덜미는 등에 달라붙을 지경에,
가슴은 하르피아*처럼 축 늘어졌고
쉴 새 없이 뚝뚝 떨어지는 물감 방울이
얼굴을 화려한 마룻바닥으로 만들었네.

허리는 올챙이배를 지나가고
엉덩이는 평형추 같은 말 엉덩이
나는 앞도 못 보고 걷고 있구나.

　　　　(중략)

망할놈의 그림을 지켜주게, 조반니.
그리고 내 명예를 지켜주게.
난 여기서 좋은 처지일까? 내가 화가란 말인가?

* Harpia, 그리스 신화에 나오는 괴물. 약탈하는 여자라는 뜻으로 대개는 처녀 얼굴에 독수리 몸
의 모습으로 묘사된다.

　미켈란젤로가 조반니 다 피스토이아에게 보낸 이 시는 방문객들에게 감화를 줄 수 있도록 시스티나 예배당 입구에 붙여놓았어야 했다. 자기 재능의 근원이 오직 자신의 고통이라고 생각했던 걸까. 그는 단 한 명의 조수도 두지 않고 혼자서 600평방미터나 되는 천장에 그림을 그리는 고행을 단행했다. 그런데 이번에도 율리우스 2세는 4년 후 이 작업을 중단하라고 명령했다. 미켈란젤로는 천장화가 아직 완성되지 않았다고 생각했지만, 명령대로 비계에서 내려올 수밖에 없었다.

　그렇게 해서 1512년 말, 미켈란젤로는 비계 위에 누워 그림을 그리느라 보낸 4년 세월을 교황이 보상해주기를 기다렸다. 그 보상이란 영묘를 장식할 대리석 작업을 다시 시작해도 좋다는 허가였다. 아직도 그의 머릿속은 4년간 둥근 천장에 그려놓은 300명의 인물들, 피조물들과 창조주,

예언자와 무녀들, 늙은 사도들과 익명의 젊은 나체들로 가득 차 있었다. 이제 그 인물들을 조각으로 만들리라. 그 스스로 언제나 자기는 화가가 아니라 조각가라 하지 않았던가.

그는 망치를 들고서 진정한 걸작을 만들 준비를 했다. 시스티나 예배당의 둥근 천장 아래 떠돌아다니는 유령들, 눈속임에 불과한 부피만 지닌 그 유령들에게 육신을 부여할 때가 되었다. 그런데 교황의 명령보다 훨씬 더 절대적인 장애물이 나타났다. 1513년 2월 율리우스 2세가 사망했다. 그의 영묘는 아직 준비되지도 않았는데!

율리우스 2세의 유언 집행인인 로렌초 풀치 추기경과 레오나르도 델라 로베레 추기경이 석 달 뒤에 새 계약서에 서명했다. 적어도 초반에는 로렌초 데 메디치의 아들이자 새로 교황이 된 레오 10세가 두 추기경을 지지해주었다. 설계도는 눈에 띄게 축소, 수정되었다. 이제 네 벽이 독립된 건물을 짓지 않고 한쪽 벽에 기대어 짓기로 했다. 대신 영묘의 높이는 원래 계획보다 높아졌고, 영묘를 장식할 조각상의 숫자도 동일했다. 미켈란젤로는 7년 동안 영묘를 완성하면 되었다. 그는 작업실을 옮기고 피렌체에서 몇몇 조수들을 불러들인 후, 아래층에 세울 예정이던 열두 노예상 가운데 두 노예상을 만들기 시작했다. 그 다음 중간층 한 모퉁이에 세울 모세상을 만들었다.

〈죽어가는 노예〉라고 불리는 첫 번째 노예상은 매끄러운 피부를 지닌 젊은 남자의 나른한 모습이다. 팔꿈치를 굽히고 머리 위로 쳐든 그의 왼팔은 시뇨렐리가 14년 전에 그린 〈성 세바스티아누스의 순교〉를 연상시킨다. 하지만 가슴에 올려놓은 오른손이나, 어떠한 고통의 흔적도 없는

얼굴 표정은 오히려 관능적인 순간에 빠져든 잠자는 자의 느낌을 준다. 육체가 잠에 빠져들고 입술이 차분한 숨을 내쉬며 열리는 순간이다. 그의 상반신 위쪽으로 마치 말려 올라간 옷처럼 보이는 부드러운 포승줄이 감겨 있는데, 이것이 그가 벌거벗고 있다는 사실을 한층 강조해준다. 왼쪽 발을 보면 발뒤꿈치를 완전히 둥글게 만들기에는 재료가 약간 부족했음을 알 수 있다. 다리 뒤로는 겨우 윤곽만 잡아놓은 원숭이가 보인다.

일부 미술사학자들은 미켈란젤로의 노예상을 후원자에게 휘둘리는 미술의 알레고리로 해석했다. 그들이 볼 때 〈죽어가는 노예〉는 원숭이가 대변하는 모방의 예술, 곧 회화를 상징한다. 다른 비평가들은 그 작은 동물에서 당시 사람들이 해부학을 공부하던 실습실의 희생자 모습을 보았다. 그렇다면 피라미드 모양의 덩어리 위에 오른발을 올리고 있는 두 번째 노예상은 건축을 대변한다고 볼 수 있다. 〈반항하는 노예〉라고 불리는 그는 한 손이 등 뒤로 묶여 있다. 근육이 부풀어 올라 있고 가슴과 팔, 엉덩이를 두른 족쇄에서 풀려나려 온 몸을 비틀고 있는데, 어쩐지 어깨를 삔 것처럼 보인다.

1516년 3월, 율리우스 2세의 상속인 델라 로베레 공작이 레오 10세의 신임을 잃게 된다. 메디치 궁에서 미켈란젤로와 함께 자기 아버지의 식탁에 앉았던 레오 10세였지만, 자신의 비호를 받는 예술가가 이제는 자신과 아무런 인척 관계도 없는 집안을 위해 일하도록 내버려둘 이유가 전혀 없었다. 선임 교황에게 어느 정도 존중하는 태도를 보일 필요는 있겠지만 그렇다고 성 베드로 대성당 한가운데 있는 광장을 통째로 율리우스 2세의 무덤으로 내놓을 필요는 없다고 보았다. 한 귀퉁이만으로도 충분하리

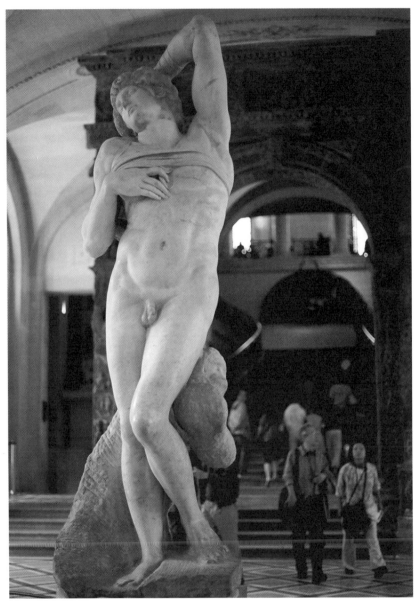

〈죽어가는 노예〉

라. 더구나 레오 10세는 교부이긴 해도 메디치가의 피를 받은 사람이다. 그는 피렌체의 산 로렌초 성당 파사드^{건축물의 주요 출입구가 있는 정면 부분}를 장식할 사람이 필요했다. 이 일을 위해 미켈란젤로는 한 번 더 과거의 의무를 내려놓아야 했다.

1516년 7월, 영묘를 더 축소해서 조성할 계획을 담은 제3차 계약이 확정되었고, 11월에 미켈란젤로는 산 로렌초 성당 파사드의 장식을 맡았다. 여담이지만 산 로렌초 성당의 파사드는 미켈란젤로에 의해서든 다른 누구에 의해서든 장식되지 않았고, 오늘날까지도 화려한 실내에 도전이라도 하듯 꾸밈없고 거친 돌벽을 과시하고 있다. 대신 레오 10세는 산 로렌초 성당의 새 성구실에 그의 조상 네 명의 영묘를 만들라고 주문했다. 위대한 로렌초, 그의 동생으로 파치가의 음모 때 암살된 줄리아노, 느무르의 공작 줄리아노, 우르비노의 공작 로렌초의 영묘였는데, 그중 실제로 제작된 것은 뒤의 두 사람의 것이다.

레오 10세도 죽었다. 북유럽 출신으로 카를 5세의 옛 스승이던 하드리아누스 6세는 이탈리아인들의 복잡미묘한 문제에 깊이 관여하지 않았다. 그는 조각가에게 소송을 제기하려하는 프란체스코 델라 로베레를 지지했다. 이 일은 그에게 행운을 가져다주지 않았다. 통치 18개월 만에 사망한 것이다. 위대한 로렌초의 조카 줄리오 데 메디치가 1523년 11월 클레멘스 7세라는 이름으로, 메디치가 출신으로는 두 번째 교황이 되었다. 그가 산 로렌초 성당의 새 성구실 작업을 독려한 것은 당연한 일이다. 미켈란젤로는 이 작업을 하는 틈틈이 율리우스 2세의 영묘를 장식할 조각상〈승리〉를 제작했다. 주로 새벽 1시에서 4시 사이에, 밤에 일하기 좋게 앞

에 초를 부착할 수 있는 모자를 만들어 쓰고 작업했다고 한다. 그 즈음 그는 이미 고역이 되어버린 영묘 작업에서 빨리 벗어나기 위해 한층 축소한 네 번째 설계도를 내놓았지만, 델라 로베레가에서 이를 거부했다.

한편 삼촌 로렌초처럼 권력에 대한 지성을 갖추지도 못했고, 인척인 프랑스 왕 프랑수아 1세 같은 정치적 식견도 없었던 클레멘스 7세는 큰 허점을 내보였고, 그로 인해 1527년 카를 5세의 군대가 로마 문전으로 밀어닥쳤다. 도시는 엉망진창이 되었고, 교황은 산탄젤로 성에 포위되었으며, 피렌체 사람들은 이 기회를 틈타 피렌체를 통치하던 알레산드로 데 메디치를 몰아냈다. 다비드의 정신에 투철했던 미켈란젤로는 봉기에 참여하여 재건된 공화국을 지지하였고, 도시를 수호하는 데 자신의 토목 능력을 발휘했다. 그것은 용감한 행동이었지만, 잘못된 계산이었다. 알레산드로의 아버지였던 교황 클레멘스 7세가 자식을 위해 황제와 동맹을 맺어 직접 그 도시를 포위했기 때문이다. 피렌체는 1530년 8월에 함락되었다.

미켈란젤로는 대성당으로 피신했고, 사람들이 그에게 몰래 먹을 것을 가져다주었다. 그는 밤에도 낮에도 나오지 않았다. 클레멘스 7세는 그가 3개월 동안이나 숨어 지내게 내버려둔 후에야 자신이 그를 용서했음을 알려주었다. 사실 그에게는 완성해야 할 성당과 도서관이 있었다.

율리우스 2세의 무덤은 과거에 그가 주임사제로 있었던 산 피에트로 인 빈콜리 성당에 임시로 자리 잡았다. 이 무덤이 로마 약탈 중에 세속화하자 그의 후계자들은 그 어느 때보다 더 미켈란젤로에게서 의무를 이행하겠다는 약속을 받아내려 들었다. 1532년 4월 제5차 계약이 마무리되었

고. 이번에는 영묘를 바티칸의 성 베드로 대성당이 아니라 산 피에트로 인 빈콜리 성당에 있는 임시 무덤 자리에 짓기로 했다.

미켈란젤로가 다른 노예상 다섯 점의 윤곽을 잡은 것도 아마 이 즈음 피렌체에서였을 것이다. 다시 권력을 쥔 알레산드로 데 메디치의 증오를 막아주던 보호자 클레멘스 7세가 1534년에 사망하자, 미켈란젤로는 영구히 피렌체를 떠났다. 노예상들은 로마의 작업실에서 제작되었고, 훨씬 나중에 미켈란젤로의 후계자인 그의 조카가 피렌체로 옮겨놓은 것 같다. 노예상들이 미완성으로 남은 것은 피렌체를 통치하던 알레산드로가 미켈란젤로를 증오했기 때문일 수도 있고, 어쩌면 로마의 새 교황 바오로 3세가 그를 높이 샀기 때문일지도 모른다. 바오로 3세는 미켈란젤로에게 시스티나 예배당 제단 뒤의 벽을 장식할 그림을 의뢰했다. 그 예배당의 둥근 천장에 천장화를 그리느라 4년을 보냈던 미켈란젤로는 이제 다시 벽에 〈최후의 심판〉을 그리는 데 6년을 쏟게 되었다. 겨우 윤곽이 잡힌 노예상 다섯 점은 그 전에 만든 두 점과 마찬가지로 구석으로 밀려났다.

미켈란젤로는 대리석 조각을 좋아했다. 그는 조각가가 개입하기 전부터 돌덩어리 안에 이미 소재와 잠재적인 형식을 갖춘 조각상이 들어 있다고 보았다. 플라톤은 동굴 속 세상이 그림자만 양산한다고 비난했다. 미켈란젤로는 물감을 혼합하거나 부피의 환상을 만들어내는 회화가 그런 동굴 속 세상과 비슷하다고 보았다. 하지만 조각은 회화와 달라서, 돌 속에 이미 존재하는 작품을 끄집어내어 그 아름다움을 보여주는 일이라고 생각했다.

미완성인 노예 조각상들을 보다 보면 이런 생각이 더 강해진다. 사로

〈아틀라스라 불리는 노예〉

잡힌 포로인 그들은 자신을 붙잡아두는 돌덩어리에서 겨우 빠져나왔을 뿐이며, 이 해방도 견딜 수 없는 고통을 대가로 치르고서야 얻었다. 더구나 제일 많이 완성된 노예상은 그런 형벌을 겪었음에도 해방되지 못하고 다시 붙잡힌 것처럼 보인다. 사람들이 아무 이유도 없이 그 작품을 〈죽어가는 노예〉라고 부르겠는가. 그의 얼굴에 드리운 황홀경은, 궁극의 미와 진실이 저 너머 세계의 것이며 오직 고통과 죽음 속에서만 그것을 찾을 수 있음을 깨우쳐준다.

미완성으로 남아 있는 다른 노예상들의 경우, 형벌이 사형에서 무기징역으로 잠정적으로 감형되었다. 이들이 보여주는 것은 분명 고통이다. 왼팔을 들어올린 〈젊은 노예〉는 〈죽어가는 노예〉를 떠올리게 한다. 그러나 그의 오른팔은 등 뒤에서 묶인 듯하며, 다리를 구부리고 몸은 더 많이 굽힌 모습은 마치 사람들이 날리는 주먹에 맞지 않으려고 얼굴을 가린 듯 보인다. 혹시 그건 조각가의 망치질을 피하기 위한 몸짓이었을까? 근육질의 〈수염 난 노예〉는 눈에 보이지 않는 짐을 진 채 몸을 구부리고 있으며 다리에 족쇄를 차고 있다. 그의 오른손은 돌에 흔적 정도로만 남아 있다. 〈아틀라스라 불리는 노예〉의 머리도 겨우 드러날 듯 말 듯하다. 지주로 받친 강인한 상반신과 양손이 목 뒤에서 묶인 듯 보이는 그는 자기보다 더 무거운 감옥에서 꼼짝 못하고 있다. 〈잠에서 깨어나는 노예〉는 서서 잠든 사람처럼 몸을 길게 뻗고 한쪽 다리를 다른 다리 위에 포갠 모습으로, 마치 돌과 닿은 등에 불이 붙기라도 한 것처럼 몸을 비틀고 있다.

대리석 장화에서 빠져나오게 하려면 분명 그의 피부가 벗겨질 것이다. 미켈란젤로가 절대로 벗지 않던 가죽 장화를 어느 날 갈아 신으려 하다가 그렇게 되었듯이 말이다.

1553년 미켈란젤로의 구술을 받아 적은 아스카니오 콘디비는 그의 노예상들이 문예학술 옹호자 율리우스 2세가 서거하여 고통으로 일그러진 미술을 표현한다고 설명했다. 하지만 조르지오 바사리는 1550년에 출간된 『미술가 열전』 초판에서, 미켈란젤로가 그 기획을 구상하던 1505년에는 율리우스 2세의 군사 동원이 시작 단계이긴 했지만 그의 노예상들이 이 군인 교황에게 정복된 지역의 사람들을 대변하고 있다고 암시했다. 콘디비가 『미켈란젤로의 생애』를 집필한 시기는 율리우스 3세가 통치하던 때였으니, 새 교황이 율리우스 2세에 버금가는 문예후원 정책을 추진하게끔 하려는 의도가 깔려 있었던 게 분명하다.

설령 노예상들이 족쇄에 묶인 예술, 창조의 고통에 사로잡힌 예술가들, 점령된 지역의 사람들, 구세주 그리스도와 흡사하게 가장 끔찍한 고통을 당하는 미천하고 유한한 죄인들까지 대변한다 할지라도, 그것은 미완성에 그친 입상에 불과하다. 이 노예상들이 어떤 점에서 〈성 마태오〉상보다 더 흥미로운 이야깃거리가 될 수 있을까? 무엇보다 미켈란젤로의 조각 작품 가운데 절반 이상이 미완성이다. 그 이유는 다양한데, 그중 가장 근본적인 설명은 대리석을 수채화 화첩처럼 손쉽게 갖고 다닐 수 없다는 데서 찾을 수 있다. 조각가, 프레스코 화가, 건축가는 이젤을 쓰는 화가나 시인, 음악가와 달리 주어진 장소에 닻을 내리고 작품을 진행할 수밖에 없음을 인정해야 한다. 그러니 그것은 미켈란젤로의 생애 내내 되풀

이되던 주문 명령과 취소 명령, 의무와 빚, 복종과 반항의 조합 속에 새겨진 관계와 계약, 속박의 역사를 반영한다.

작업이 외부 상황 때문에 돌이킬 수 없이 중단된 경우도 종종 있었다. 그래서 사람들은 미켈란젤로가 작업 가능한 환경에 놓이기만 했어도 작품을 완성했을 거라고 믿고 싶어 한다.

아마 〈켄타우로스족의 전투〉가 그런 작품에 해당하리라. 이 작품은 미켈란젤로가 몸의 움직임과 남성누드에 대한 관심을 처음으로 표현한 대리석 저부조^{얕게 만든 부조}인데, 1492년 로렌초 데 메디치가 사망하면서 미켈란젤로가 집으로 돌아가야 했기에 미완성으로 남았다.

어쩌면 거대한 대리석 원형부조인 톤도 두 점도 그러하리라. 〈피티 톤도〉에는 갈고리 모양의 끌 자국이 남아 있고, 〈타데이 톤도〉에는 그런 자국이 더 많다. 1504~1505년에 조각하다가 내버려둔 두 점의 〈성모자〉 상도 마찬가지다. 양모업자 길드에서 주문한 12사도 연작의 첫 작품 〈성마태오〉 상 역시 미켈란젤로가 교황 율리우스 2세의 부름을 받아 로마로 출발하는 바람에 같은 신세가 되었다. 율리우스 2세의 명령으로 포기한 작품 목록에는 피렌체 시뇨리아 궁의 시의회 회의실을 위한 프레스코화 〈카시나 전투〉도 포함시켜야 한다. 이 작품의 밑그림은 준비되어 있었다. 그런데 맞은편 벽의 장식을 맡은 레오나르도 다 빈치가 새로운 방법을 도입했다가, 그림이 정착되기는커녕 돌이킬 수 없이 훼손돼버리자 낙심하여 떠나버렸다. 만일 그러지 않았다면 미켈란젤로도 그토록 빨리 포기하지는 않았으리라. 피렌체의 총독은 두 명의 천재 레오나르도와 미켈란젤로의 작품을 한곳에서 서로 마주보게 두려 했지만, 이로써 그 희망은

이루어지지 않았다.

　시작했다가 중단한 작품은 이 밖에도 여럿이다. 미켈란젤로의 유일한 유화 〈예수 매장〉은 그가 1501년 로마를 떠나 피렌체로 가면서 미완성으로 남았다. 1512년 율리우스 2세가 중단시킨 시스티나 예배당의 둥근 천장화도 흔히 미완성이라고들 이야기한다. 1530년경 메디치가의 측근 바초 발로리를 위해 시작한 〈아폴론〉 상도, 발로리가 로마

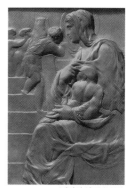
〈계단의 성모〉(1490)

니아의 총독으로 임명되면서 중단되었다. 자코메티의 작품처럼 여윈 두 인물로 구성된 〈피에타 론다니니〉 상은 1564년 미켈란젤로가 사망하기 엿새 전까지 작업 중이었다.

　미완성의 이유가 외부 환경이 아닌 작품 안에 있는 경우도 간혹 있다. 미켈란젤로가 젊었던 1491년에 원근법을 미숙하게 적용하여 만든 저부조 〈계단의 성모〉는 발 부분을 잘못 잘라내는 바람에 중단했다. 1514년에서 1516년 사이에 로마의 산타 마리아 소프라 미네르바 성당을 위해 제작한 〈부활하는 그리스도〉 상은 예기치 못했던 어두운 혈맥이 돌에 나타나는 바람에 중단했고, 미켈란젤로는 3년 뒤 피렌체에서 이를 대체할 다른 입상을 보내주었다. 그리고 1547년에서 1555년 사이에 미켈란젤로가 고의로 부숴버린 피에타 상이 있다. 그것은 네 명의 인물로 구성된 작품이었는데, 아마도 돌의 품질이나 자신의 작업 방식, 혹은 늙은 니코메데스 왕의 모습으로 성모 뒤에 서 있는 자신의 자화상에 불만을 느꼈던 것 같다. 그는 이 군상 조각으로 자신의 무덤을 장식하려 했다가 마음을

바꾸었다. 바사리는 그 이전부터 미켈란젤로가 너무 엄격해서 자기 작업에 만족하는 경우가 드물었다고 지적했다.

작품이 미완성으로 남은 이유가 너무 애매해서, 어떤 때는 예술적 선택과 정치적 격변 사이에서 해명하기 어려운 경우도 있다. 메디치가의 예배당을 위한 〈성모자〉 상이나, 같은 예배당에 있는 줄리아노 데 메디치의 영묘를 장식한 〈낮의 알레고리〉의 얼굴과 손이 미완으로 남은 이유가 그렇다. 더 뒤인 1540년에 제작한 〈브루투스〉도 마찬가지다. 그것은 독재자이던 사촌 알레산드로를 암살했으며 뮈세^{Musset, 19세기 전반 프랑스 낭만파 시인이자 극작가}가 '로렌차초'라 불렸던 로렌초 데 메디치를 빗댄 작품이다.

미켈란젤로의 미완성 작품들은 일찍부터 숱한 의문과 토론을 불러일으켰다. 미켈란젤로가 살아 있을 때부터 콘디비는 반들거리도록 다듬지 않은 표면이 작품 전체의 아름다움을 해치지 않는다고 주장했다. 간략한 형태만으로도 본질적 이념을 표현하기에 충분하다고 보는 해석가들은 결국 미켈란젤로가 교육받았던 로렌초 데 메디치 궁정의 신新플라톤주의적 맥락을 받아들이는 셈이다.

미완성 작품들, 특히 노예상들은 작품의 제작 과정을 잘 보여준다. 거기서 우리는 미켈란젤로가 모든 방향에서가 아니라 앞에서 뒤 방향으로 작업을 진행했음을 확인할 수 있다. 그것은 덩어리 전체가 고르게 점점 세밀해지는 것이 아니라 서서히 물러나는 바탕 위로 입체감이 드러나는 소묘와 비슷하다.

바사리는 미완성 작품에서 장인이 예술가로 변모해가는 흔적에 처음

으로 주목했다. 예술 작품에서 신성의 광채보다 인간적인 것을 중시하고 영구적인 것이 아닌 일시적인 흐름에 포함되며, 결과보다는 사고의 움직임을 중시하는 인본주의 이념. 그것은 처음 만들어질 당시의 상황을 숨기지 않는 작품들 속에 구현된 이념과 일치했다.

이후 수세기 동안 활동했던 신사실주의자들은 그런 모험과 과도한 혼란, 끝낼 용기도 없이 손쉽게 시작하는 태도를 크게 비난했다. 예술가의 유약함을 창조성의 근원으로 받아들이고 고통과 자발성에 영광을 부여한 것은 낭만주의 시대에 와서다. 시간의 흐름 속에 마모된 고대 조각 작품들 앞에 설 때면 독특한 감정을 느끼게 된다. 낭만주의자들은 미켈란젤로가 중간에 포기한 대리석 작품들 앞에서도 그런 감정이 생겨난다고 보았다.

미완성작을 완성작보다 더 선호하고, 이를 예술가 자신이 의도적으로 선택한 미학적 결정으로 설명하는 경우도 드물지 않다. 조각가 헨리 무어는 노예상들에 대해 이렇게 말했다.

"나는 그 작품들이 미완성이라고 생각하지 않는다. 설령 작업을 조금 더 진척시킬 수 있는 상황이었다 할지라도 미켈란젤로가 다른 작품을 다듬은 수준의 완성도를 추구했으리라고는 상상할 수도 없다. 여기서도 동일한 대립, 즉 거칢과 매끄러움, 옛 것과 새 것, 영적인 것과 육체적인 것 등 상반되는 두 요소의 대립이 존재한다."

미켈란젤로를 극진히 아꼈던 바오로 3세는 우르비노의 공작이 자기 조상 율리우스 2세의 영묘에 대한 요구 수준을 낮추도록 설득해주었다.

1541년에 서명한 최종 계약에는 미켈란젤로가 다른 사람의 도움을 받아도 좋다고 되어 있다. 기다림과 지켜지지 않는 약속이 되풀이되며 40년이 지난 1545년 2월, 드디어 영묘가 완성되었다.

하지만 벌거벗은 노예상들은 그 영묘에 자리 잡지 못했다. 바오로 3세에게 쓴 편지에서 미켈란젤로는 그 조각상들이 "더 이상 전체 기획에 적합하지 않으며, 어떤 식으로든 거기에 잘 어울리지 않습니다"라고 했다. 크기의 문제도 있었고 완성된 영묘의 다른 장식들과 어울리느냐 하는 문제도 있었다. 또한 자기검열도 있었을 것이다. 시스티나 예배당의 〈최후의 심판〉이 음란하고 불손한 작품이라고 비난받는 시대, 천사들의 성기 위로 가리개를 그리는 시대였으니, 작고한 교황 주변에 벌거벗은 남자 입상 일곱 점을 세워둘 시대는 분명 아니다.

1546년에 미켈란젤로는 처음 만든 두 노예상 〈반항하는 노예〉와 〈죽어가는 노예〉를 친구 로베르토 스트로치에게 주었고, 스트로치는 이를 프랑스 왕 프랑수아 1세에게 선물했다. 이 두 조각상이 어떻게 혁명의 소용돌이 속에서도 살아남아 루브르 박물관에 전시되었는지는 또 다른 이야깃거리다.

나머지 다섯 점 중에서 네 점은 피렌체 보볼리 정원의 동굴 안에 전시되어 있었다. 어떤 사람들은 노예상들의 거친 특성이, 물에 침식되었을 뿐 가공되지 않은 돌과 유사하다고 지적했다. 1909년부터 피렌체의 아카데미아 미술관에 전시되어 방문객에게 경외감을 불러일으켜온 이 조각상들은 하나하나가 보는 이에게 같은 질문을 던지고 있으며, 자신의 불완전함을 통해 회랑 반대편 끝에 선 〈다비드〉 상의 완벽함을 강조해준다.

아니, 어쩌면 자신의 불완전한 상태, 시간의 흐름이 새겨진 모습을, 일종의 불멸에 다다른 작품의 완벽함과 대립시키고 있는지도 모른다.

마지막 다섯 번째 노예상은 최근 전문가들이 그 정체를 밝혀내면서 알려졌고, 이제는 피렌체에 있는 미켈란젤로의 집을 개조한 카사 부오나로티 박물관에 거주하는 합법적인 일원이 되었다.

노예상들은 미켈란젤로의 미완성 작품 전체의 축소판이다. 그들의 지나치다 싶게 가냘픈 발이나 떡 벌어진 어깨는 자신을 불만스럽게 여겼던 미켈란젤로와 닮았고, 후원자들과 정치 권력에 굴복해야 하는 예술가의 제약에 대해 일러준다. 어찌 보면 그들이 지닌 미완성의 표지가 조각가의 서명처럼 느껴지기도 한다. 그러나 델포이의 무녀, 에제키엘, 예레미야를 비롯하여 시스티나 예배당의 천장화에 등장하는 일부 인물들이 둥근 천장을 떠나 로마, 베를린, 토론토로 흩어졌듯이, 피렌체의 아카데미아 미술관과 파리의 루브르 박물관으로 흩어진 노예상들은 결국 그 자체로 박물관 같은 도시 안에 세워진 유령 같은 기념비의 수호자가 되었다.

콘디비에 따르면 미켈란젤로 자신도 노예상에 대해 회상하며 '영묘의 비극'이라 불렀다 한다. 40년 동안이나 걸작의 아이디어를 품었으나 그것을 실현할 수 없었던 천재에게 비극이란, 마침내 완성한 율리우스 2세 영묘의 희미한 그림자 속에, 그 희미한 후회 속에 걸작 실현의 꿈을 묻어 버린 일을 가리키는 것이리라.

미래에 부친 피날레

푸치니의 〈투란도트〉

"이것으로 거장의 작품이 끝났습니다. 그분은 여기까지
작업한 후에 돌아가셨습니다."

다른 지휘자가 토스카니니를 대신해서 오케스트라 앞으
로 나왔다. 무대 위의 군중은 류의 죽음에 눈물을 흘렸
고, 객석의 청중은 푸치니의 죽음에 눈물 흘렸다.

베르디 이후 이탈리아가 낳은 최고의 오페라 작곡가로 꼽히는 자코모 푸치니(1858~1926). 그의 오페라는 애절한 선율과 이국적인 소재, 비극의 여주인공으로 유명하다. 푸치니는 첫 오페라 〈빌리〉(1884)의 성공에 이어 1893년 초연한 〈마농 레스코〉가 큰 성공을 거두면서 명성을 얻었다. 이후 〈라 보엠〉(1896), 〈토스카〉(1900), 〈나비부인〉(1904), 〈서부의 아가씨〉(1910) 등 대표작을 연달아 발표하며 대중의 사랑을 받았다. 그러나 그 후의 작품들은 초기 오페라만큼 큰 성공을 거두지 못했고, 서정적이고 감상적인 푸치니의 스타일이 비평가들과 젊은 작곡가들에게 비판의 대상이 되기도 했다. 〈투란도트〉는 60대의 푸치니가 이러한 위기의식 속에서 웅장한 이야기와 새로운 곡풍으로 자신의 예술세계를 확장하려 열정을 쏟은 작품이다. 중국을 배경으로 동양적인 선율과 중국 전통음악을 활용한 이 오페라에는 당시 정치사회적 상황과 사랑의 은유가 절묘하게 녹아 있다. 푸치니가 3막을 작곡하던 중 후두암으로 사망하는 바람에 당시 토리노 음악원 원장이던 작곡가 프랑코 알파노가 뒷부분을 완성하였고, 1926년 4월 밀라노의 스칼라 극장에서 토스카니니의 지휘로 초연되었다.

푸치니의 〈투란도트〉

　자코모 푸치니^{Giacomo Puccini}는 기차 객실로 짐을 옮기는 일을 아들 토니오에게 맡겨놓고, 아르투로 토스카니니^{Arturo Toscanini}와 승강장에 잠시 머물렀다. 토스카니니는 그를 굳이 자기 자동차로 역까지 데려다주었다. 푸치니는 자동차, 모터보트, 목소리를 녹음하는 새로운 기계 같은 것들을 좋아했다.

　두 사람은 아리고 보이토의 〈네로〉를 둘러싸고 불화를 겪다가 두 달 전에 화해했다. 시인이자 작곡가였던 아리고 보이토는 베르디의 〈오델로〉와 〈팔스타프〉의 대본을 썼으며(그는 〈센소〉의 작가 카밀로 보이토의 동생이다), 토스카니니의 친구였다. 그가 오페라 〈네로〉를 미완성으로 남겨둔 채 6년 전에 사망하자, 토스카니니는 빈첸초 토마시니와 함께 악보를 완성해서 1924년 4월 밀라노의 스칼라 극장에서 공연하기로 했다. 푸치니는 이 추가 작곡에 대해 좀 부정적인 견해를 보이던 쪽에 동조했고, 토

스카니니는 그 보복으로 총연습이 있는 날 밤 스칼라 극장에 들어오려던 푸치니를 사람들 앞에서 제지당하게 만들었다.

그럼에도 1924년 8월 푸치니는 기꺼이 토스카니니와 화해했고, 9월 1일에는 당시 작업 중이던 오페라 〈투란도트〉의 초연을 스칼라 극장에서 없어서는 안 될 마에스트로 토스카니니가 맡는 데 동의했다. 그래서 토스카니니는 〈투란도트〉 3막의 초안을 듣기 위해 작곡가의 별장으로 찾아왔다. 별장은 푸치니의 고향 마을 루카 부근의 비아레조에 있었다. 이 오페라의 대본을 맡았던 두 작가 중 한 명인 시모니에 따르면, 다음 달에 스칼라 극장에서 제작회의를 가질 예정이었다.

밀라노 중앙역에서 작곡가와 오케스트라 지휘자, 두 거장의 영원한 이별(이후 토스카니니는 푸치니를 만나지 못했고, 푸치니는 다시 이탈리아로 돌아오지 못했다)의 흔적을 찾아봐야 아무 소용없다. 오늘날 우리가 알고 있는 밀라노 중앙역은 1931년이 되어서야 건설되었기 때문이다. 1924년 11월 4일 아침의 이별은 옛날 역에서 이루어졌다. 그날은 화요일이었고, 날씨는 밀라노의 11월 화요일 아침이 항상 그렇듯 춥고 습했다. 열차가 떠날 때가 되자 토스카니니에게 인사를 한 푸치니가 그의 손을 잠시 더 붙잡고 있더니 말했다.

"만일 나에게 무슨 일이 생기면, 당신이 내 〈투란도트〉를 맡아주십시오!"

어쩌면 아리고 보이토도 〈네로〉를 두고 그렇게 말하지 않았을까.

푸치니는 66살이었고, 후두암에 걸렸다. 그의 마음은 오페라를 완성하는 일에 온통 쏠려 있었다. 따라서 그건 그저 하는 말이 아니었고, 토스카

니니도 그의 유언을 아주 진지하게 받아들였다. 브뤼셀의 르두 박사라는 사람이 라듐 침을 이용한 새로운 치료법으로 그를 치료할 수 있으리라는 보장은 전혀 없었다. 푸치니는 일 년 동안 고통을 겪다가 얼마 전에 암 진단을 받았고, 그의 상태가 얼마나 심각한지 아직 몰랐던 그의 부인은 조금 뒤에 합류할 작정이었다. 그녀에게는 그럴 기회가 오지 않았다. 수술은 11월 24일에 있었고 푸치니는 닷새 뒤에 죽었다.

아주 슬픈 이야기가 아닐 수 없다. 하지만 결국 그는 노인이었고 아주 유명했으며, 비록 그 자신은 스스로에게 거의 만족하지 못했으나 적어도 아주 성공적인 인생을 살았던 것으로 보인다. 물론 그는 〈투란도트〉를 완성하지 못했다. 그러나 대중에게 작품 한 편이 그렇게 중요한 문제가 될까? 어쨌든 푸치니는 관현악곡과 실내악을 제외하더라도 〈마농 레스코〉 〈라 보엠〉 〈토스카〉 〈나비부인〉 등 여덟 편이나 되는 훌륭한 오페라를 남기지 않았는가.

아주 심각한 병을 치료하기 위해 외국으로 가는 기차에 오르게 된다면 우리는 무슨 생각을 할까? "만일 내게 무슨 일이 생기면……." 후두암에 걸린 남자가 과연 어떤 목소리로 그 말을 꺼냈을까? 여기까지는 우리도 충분히 이해할 수 있다. 많은 사람들이 심각한 질병으로 고통 받는다. 예술가, 그것도 위대한 예술가에게 닥친 일이라고 해서 더 걱정스러운 위험이나 더 비통한 상황이 되는 건 아니다. 우리가 그 기차에 대해 이야기를 늘어놓는 것, 그것은 예술가 푸치니의 집념 때문일까? 그는 그 순간에 다른 생각을 할 수도 있었다. 하지만 그는 "이런 상황이니 내가 언제 〈투란도트〉 작업을 다시 시작할 수 있을지 모르겠군요"라거나 "〈투란도트〉는

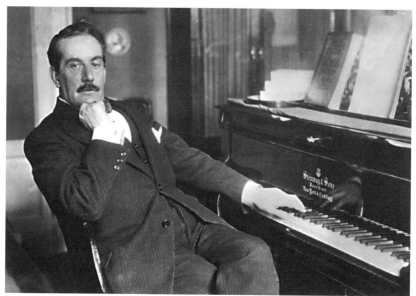

자코모 푸치니

될 대로 되라지요, 일단 살아야 하니까요"라고 말하지 않고 "당신이 내 〈투란도트〉를 맡아주십시오"라고 말했다. 마치 자신이 아닌 다른 사람이 그 일을 대신 할 수도 있다는 듯이.

바로 그래서 묻게 된다. 도대체 왜 그는 〈투란도트〉를 완성하지 않았을까? 결국 우리 같은 관객들은 그 이야기에 매료되어 자기 이야기처럼 푹 빠지면서도, 장면이 바뀌고 긴장에서 휴식으로 넘어가는 동안 다음 이야기를 기다리는 마음과 곧 결말이 날 거라는 기다림을 키우게 된다. 그런데 갑자기 우리의 파트너가 쓰러지더니 눈앞에서 '짠' 하고 작곡가가 바뀌어버렸다. 그 오페라의 피날레는 사실상 그것이 미완성임을 가리기 위한 불가피하고도 어색한 위장일 뿐이다.

이 오페라의 탄생의 역사는 밀라노 역에서 시작해 밀라노 역에서 끝난다. 작곡가의 말대로 그가 첫눈에 '그의 투란도트'와 사랑에 빠진 곳도, 4년 뒤 그가 거의 아무런 목소리도 내지 못한 채 이별한 곳도 밀라노 역이었다.

1920년에 자코모 푸치니는 새로운 소재를 찾고 있었다. 그는 자신이 베리스모 오페라Verismo Opera. 신이나 영웅이 아닌 주변의 이웃, 서민과 하층민의 일상을 소재로 삶의 현실을 적나라하게 펼쳐, 관객에게 충격과 깨달음을 주려는 취지로 만든 오페라의 작곡가로 인식되거나, 낭만주의의 유산인 사랑의 열정을 간직한 '연약한 여주인공'과 지방색의 전문가로 받아들여지는 것에 진저리가 났다. 이번에는 그저 감동적인 이야기를 들려주기보다 뭔가 더 웅장한 것을 내놓고 싶었다. 젊은 세대를 대량 학살했던 산업 전쟁이 이제는 경제까지 완전히 위축시켜놓았고, 시대가 변하고 있었다. 푸치니가 이를 잘 감지한 것은 아마 그가 60살이었던 데다 예술가였기 때문일 것이다.

그 와중에, 악보 출판가 리코르디가 함께 작업해보라고 권한 두 명의 가극 대본작가 주세페 아다미와 레나토 시모니가 그에게 투란도트라는 인물에 대해 이야기했다. 동양의 잔인한 공주 투란도트의 이야기는 『천일야화』의 844번째 밤과 904번째 밤(「99개의 잘린 목 아래에서의 이야기」와 「다이아몬드 왕자의 화려한 이야기」) 편에 등장한다. 이 이야기를 18세기에 프랑수아 페티 드 라 크루아가 그의 문집 『천일일화』에 재수록했고, 베네치아의 카를로 고치는 이 책에서 영감을 얻어 1762년에 희곡을 썼다. 1803년에는 독일 극작가 실러가 또 다른 희곡을 썼으며, 카를 마리아 폰 베버가 이를 음악으로 옮겼다.

이처럼 투란도트라는 인물은 여러 작품에 등장했지만, 그동안 어떤 예술가도 그녀의 전설을 결정적으로 자기 것으로 만들지 못했다. 푸치니는 이 이야기가 마음에 들었고, 그가 노래해온 정열적인 여자들과 반대로 사랑을 믿지 않는 이 얼음 공주에게 푹 빠졌다. 아다미는 푸치니를 만나러 밀라노로 가면서 카를로 고치의 희곡을 들고 갔고, 대본을 빌린 푸치니가 밀라노에서 루카로 돌아가는 길에 그것을 읽었다. 기차에서 내릴 때 푸치니의 마음은 정해졌다. 새 오페라를 만들 것이다. 카운트다운이 시작되었다. 그에게는 이제 5년 조금 못 되는 시간밖에 남지 않았다.

줄거리의 첫 얼개는 1920년 상반기에 푸치니와 두 작가 아다미, 시모니가 편지를 주고받으며 완성했다. 곧 푸치니는 그들에게 이런 저런 아이디어를 많이 내놓았다. 그가 작가는 아니었지만, 이야기의 원천을 이해하고 있었고 드라마를 구성할 줄 알았다. 그래도 그는 대사보다 음악에 대해 더 많이 생각했다. 7월 29일에 있었던 첫 제작회의 때 작가들은 대본에 들어갈 글을 한 줄도 가져오지 못한 반면 작곡가는 이미 곡을 만들어왔다. 대규모 오케스트라를 염두에 두고 단번에 상상한 음악, 그것은 선율과 대담한 화성의 세계를 두루 탐험하면서 베르디의 유산만이 아니라 바그너의 영향과 동양의 영감을 보여준다.

하지만 대본은 계속 미뤄지다가 크리스마스 때가 되어서야 배달되었고, 푸치니는 그 대본을 보고 크게 실망했다. 작가들 쪽에서 먼저 그 주제를 제안한 건 사실이지만, 그들은 거장이 그들에게 무엇을 기대하는지 제대로 이해하지 못했다. 대본을 쓰고, 삭제하고, 수정하는 데 한 달 이상이

걸렸다. 하지만 작곡가는 사실상 신참자도 아니었던 대본작가들이 제안한 대본에서 자신이 그 주제를 놓고 생각했던 극적인 잠재력을 찾지 못했다. 1921년 1월 말, 마침내 푸치니는 1막의 대본을 손에 쥠으로써 작곡할 준비가 되었다. 완성을 향한 첫 번째 발걸음.

무대는 시대를 알 수 없는 선대의 베이징을 배경으로 한다. 타타르 왕국을 상대로 끊임없이 전쟁을 벌이고 있는 제국의 강력한 공주 투란도트는 자신이 언젠가 권력을 물려받으리라는 사실을 알고 있다. 그녀는 남자들이 빠져들 수밖에 없는 특출한 미모를 지닌 까닭에 전 세계의 왕자들이 그녀의 발아래 몰려들었다. 그녀는 선택하기만 하면 되었다. 하지만 전쟁 중에 강간당한 여자 조상의 이야기에 소스라치게 놀란 그녀는 수수께끼 세 문제를 풀 수 있는 왕자가 아니면 결혼하지 않겠다고 결심한다. 그때까지 모든 구혼자들이 실패하여 처형되었다. 〈투란도트〉는 〈잠자는 숲 속의 미녀〉처럼 시간의 기호 아래 놓인 동화다. 여기서 시간은, 흔히 전쟁 이야기가 그렇듯이 대를 이어가며 전해지는 선대의 무시무시한 이야기를 둘러싼 채 멈춰버렸다.

투란도트 공주는 왜 그 사슬을 끊었을까? 그녀는 아무런 욕망도 없이, 남자들과 사랑에 대한 증오에 사로잡혀 손에 도끼를 들고 돌아다니는 몽유병 환자처럼 등장한다. 장차 여황제가 될 그녀는 결혼을 거부한다. 그녀는 자기 아버지와 다른 견해를 가지고 있다. 아버지의 보수주의는 가련한 세 대신 '핑', '퐁', '팡'에 의해 구현된다. 그들은 하릴없이 같은 말을 되풀이하면서 시간을 보낸다. 반대로 투란도트는 자신이 지배할 시대를

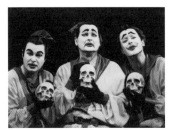

〈투란도트〉에 등장하는 세 대신 핑, 퐁, 팡

준비하며 미래 세대의 요람인 자신의 방 앞에서 보초를 선다. 전설 속 여자 조상의 원수를 갚기 위해서라기보다는 미래를 다른 방향으로 바꾸기 위해서. 그녀는 한 번도 '사랑'이라는 말을 들은 적이 없기에 사랑을 알지 못한다. 그녀만큼이나 사랑을 알지 못하는 왕자들을 학살한 대가로, 사랑은 시간의 밤 속으로 추방된다. 구혼자에 대한 시험은 모두가 보고 들을 수 있도록 공개적으로 진행된다. 그럼에도 그들은 줄줄이 실패한다. 그들이 수수께끼 내용을 조사해서 대답을 미리 준비할 수는 없었을까?

그것은 불가능하다. 왜냐하면 시간이 앞으로 진행하는 게 아니라 반복되고 있기 때문이다. 게다가 답을 과거에 대한 지식에서 찾는 것은 불가능하다. 투란도트를 이기려면 그녀만큼 박식해지는 것만으로는 부족하다. 그녀가 자신의 왕국을 위해 원하는 것은 자기 아버지의 젊은 복사판이 아니라 개혁가다. 투란도트 공주에게는 세계에 대한 새로운 전망을 제시해야 한다. 그런데 그 세계는 과학적 세계도, 지리적, 군사적 세계도 아니며, 점성술의 세계도 아니다. 그런 세계는 왕자들이 기본적으로 교육받는 범위 안에 있다. 필요한 것은 미래 세계에 대한 전망이다.

투란도트는 전쟁과 범죄를 원하지 않는다. 그녀의 문제, 그것은 성폭행에 대한 공포나 남자들에 대한 증오보다는 통치와 관련이 있다. 왕자들, 왕좌를 원하는 후보들이 권력을 쥐지 못하면 죽음을 받아들이겠다는 각오로 기꺼이 목숨을 걸고 멋지게 도전한다. 그러나 투란도트를 정복하

려면 전통적인 왕자 학교에서 잘 교육받은 것만으로 충분하지 않고, '노예' 단계를 거쳐야 한다.

사랑의 관계는 때로 그런 종류의 경험을 거친다. 오페라 〈투란도트〉가 태어난 1920년대는, 40년 전에 개발된 새로운 기술들이 대대적으로 보급되면서 일상생활이 근본적으로 변화하던 시기였다. 이와 함께 정치 권력의 행사 방식도 변화를 겪고 있었는데, 〈투란도트〉는 이를 '사랑의 열정'이라는 은유 아래 다루고 있다.

오페라는 페르시아 왕자의 처형을 준비하는 장면으로 시작한다. 제국의 오랜 숙적이던 타타르의 왕이었다가 쫓겨난 늙은 왕 티무르는, 처형을 구경하러 온 군중 속에서 아들 칼라프를 우연히 다시 만난다. 황태자인 그는 자신의 신분을 비밀에 부쳐야 하는 처지다.

푸치니는 티무르 왕 옆에 젊은 여자노예 류를 배치했다. 그녀는 푸치니가 만들어낸 인물로, 원래의 전설에는 존재하지 않는다. 류는 칼라프를 사랑한다. 과거에 그가 그녀에게 던진 미소 때문이다. 칼라프를 다시 만난 티무르와 류는 마음을 놓는다. 그런데 바로 그 순간 투란도트가 그녀의 창문 앞으로 모습을 드러낸다. 그녀의 신비한 아름다움에 사로잡힌 칼라프는 곧바로 사랑에 빠진다.

칼라프는 식견이 뛰어나긴 했지만, 더 이상 과거 그의 아버지와 같은 지배자가 아니다. 그는 왕자로서 거기 있는 것이 아니라 도망자로서 거기 있다. 다른 왕자들은 각자 자기가 투란도트를 정복하러 간다고 생각한다. 그들은 점령하기 위해 뛰어들고, 결국 아무것도 붙잡지 못한다. 대신

들이 "투란도트는 존재하지 않아"라고 말했듯이, 그들은 단지 허상만 보았을 뿐이다. 하지만 칼라프는 새로운 관점을 지녔다. 어쩌면 그가 군중 속에 있었기 때문에 그럴지도 모른다. 어쨌든 그는 그녀를 다르게 바라보았고, 그녀를 붙잡으려 하는 대신 자신을 내준다. 권력과 사랑의 잠재력일까, 그는 완벽한 파트너의 화신이 되었다. 1막에서 그가 등장한 이후 막이 내릴 때까지 거기, 무대 전면에서 꼼짝도 하지 않고 머무는 까닭이 바로 여기에 있다. 그는 시험에 도전하려는 자신의 의사를 밝힌다. 그를 말리려는 시도는 모두 허사로 돌아간다. 티무르와 류 같은 약자들은 그에게 보호를 간청한다. 투란도트의 아버지인 황제도 직접 그를 만류했고, 황제의 세 대신은 그를 찾아와 땅과 여자들을 주겠다고 제안한다. 그러나 모두 헛수고다. 칼라프는 탐욕스러운 인간이 아니다. 오히려 그는 자신을 내주면서도 승리를 의심하지 않는다. 그가 시험을 요구하기 위해 징을 울리면서 1막의 막이 내린다.

이미 1921년 1월 말 푸치니는 운문으로 된 대본을 놓고 작업을 시작했다. 그러면서도 자신에 대한 회의와 문제의식에 시달렸다. 4월에는 여자 친구 시빌 셀리먼에게 이런 편지를 보냈다.

"최악의 상황입니다. 더 이상 스스로 확신을 가질 수 없을 것 같습니다. 작업하는 게 두렵습니다. 좋은 일은 하나도 찾을 수가 없군요. 쇠퇴의 길로 접어든 것 같습니다. 이제 나는 늙었습니다. 그건 엄연한 사실이고 아주 슬픈 일이지요. 특히 예술가에게는 더 그렇습니다."

그는 자신이 살아가는 시대를 감지할 능력을 가지고 있으면서도 그 결

과들에 대해서는 그만큼 예견할 수가 없었고, 자신이 과거에 속하며 '쇠퇴의 길로 접어들었다'는 의식을 가지고 있었다. 그것은 역사의 두 시기가 교차하는 순간 생겨난 충격, 지질이 변동하는 두 지반의 충격에 휩싸인 예술가의 고뇌였다.

여러 난관이 있었지만 그의 영감은 약해지지 않았다. 5월 말에는 사형집행인 조수들의 노래("징이 울리면 사형집행인이 환호하네! 행운 없는 사랑은 공허해라, 수수께끼는 셋, 죽음은 하나")와, 노예의 사랑에 힘을 얻은 왕자가 부르는 〈울지 마오, 류〉("울지 마오, 류! 만일 내가 아주 먼 옛날 당신에게 미소 지었다면, 그 미소를 위해서라도, 나의 착한 처녀여, 내 말을 들으시오")가 완성되었다. 그리고 1921년 여름이 끝날 때에는 1막의 작곡이 거의 완성되었다.

8개월 동안 아무런 진척도 보이지 못한 대본작가들에게 다음 대본을 재촉하던 푸치니는 이번에도 그들이 제시한 것을 보고 실망했다. 그래서 자신이 곧잘 구성했던 비극의 형식에서 어떻게 빠져나올 것인지 직접 탐문하기 시작했다. 그는 〈나비부인〉처럼 나머지 내용을 1막으로 압축해서 2막까지만 만들자고 했다. 그의 야심은 투란도트와 칼라프의 사랑의 이중창으로 오페라를 끝내는 것이었다. 그것은 바그너의 〈트리스탄〉처럼 전설 세계와 인간 세상의 결합이 되리라. 하지만 그러려면 프로이트를 무대 위로 올려서라도, 일단 투란도트를 그녀의 방어벽 바깥으로 나오게 만들어야 했다. 그런데 대본작가들에게는 그럴 능력이

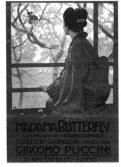

〈나비부인〉 초연 포스터(1904)

없어 보였다.

이런 문제들 말고도 푸치니에게는 근심이 하나 더 있었다. 그의 인생의 가장 커다란 슬픔, 그것은 루카 근처 토레 델 라고에 있는 집을 떠나야 한다는 것이었다. 푸치니는 30년간 살아온 호반 도시 토레 델 라고를 몹시 사랑했는데, 호수가 오염되자 어쩔 수 없이 이사하였다. 푸치니는 좀 더 멀리 떨어진 비아레조에 새 거처를 마련했고, 거기서 2막을 작곡하고 1막의 관현악 편성을 시작했다.

1922년 여름 푸치니는 자신의 랑시아 자동차를 타고 장기간의 유럽일주를 시작했다. 그런데 오스트리아를 지나는 길에 잉골슈타트의 한 레스토랑에서 식사를 하다 오리고기 뼈가 목에 걸리는 사고를 겪었다. 이 일은 잘 해결되었지만, 덕분에 그는 잉골슈타트를 가지고 말장난할 기회를 얻었다. 잉골슈타트는 '목에 걸린'이라는 뜻의 이탈리아어 '인골라스타 ingolasta'와 발음이 비슷하다. 오스트리아는 그 즈음 정신분석이라는 분과를 갓 만들어낸 나라가 아니던가? 몇몇 논평가들은 이런 사고의 흐름이 푸치니가 당시 작품 창작으로 겪던 어려움을 은유적으로 반영한다고 보았고, 심지어 그 얼마 후 진행된 후두암 역시 그가 '목에 대해' 갖고 있는 불안이 신체적으로 드러난 것이라고 분석했다. 그러나, 비록 마지막 장면은 아직 해결하지 못했지만 2막이 될 부분의 작곡에는 진척이 있었다. 작곡가의 목은 막혔어도, 투란도트의 목은 노래의 기쁨으로 뻥 뚫렸다.

2막은 익살스러운 부분과 비극적인 부분, 이렇게 두 부분으로 나뉘며, 투란도트의 등장이 두 부분을 나눠주는 역할을 한다. 질서정연하면서도 투란도트가 등장할 때까지 점점 강력해지는 연출 속에서, 대칭성과 함께

옛이야기 특유의 삼원 요소들, 의식들을 발견할 수 있다. 2막 1장에서는 세 대신 핑, 퐁, 팡이 코메디아델라르테[14세기에서 18세기까지 이탈리아에서 유행한 가면 희극]를 우스꽝스럽게 패러디하면서, 독재자의 감옥에 갇힌 많은 사형수들 때문에 일이 더 힘들어졌다고 한탄한다. 세 대신은 한 사람이 하는 행동을 나머지 두 사람이 패러디하는 식으로, 거의 자기 조롱 수준의 패러디를 펼친다. 이처럼 오페라에 전통적으로 등장하는 하소연의 패러디를 통해 푸치니는 권력 계층을 고발한다. 바로 그 얼마 전에 무솔리니가 선거에서 승리를 거두었다.

그 다음이 2막에서 가장 중요한, 수수께끼를 내는 장면이다. 투란도트가 등장하고, 무대 위의 군중이 숨을 죽인다. 그들은 극장 청중석에 앉아

서 모든 것을 파악한 채 칼라프의 승리를 예견하고 있는 관객들의 전도된 그림자와도 같다. 수수께끼 장면에서 칼라프는 오히려 투란도트보다 더 안정돼 보인다. 그는 망설이지 않으며, 깊이 생각하지 않는다. 수수께끼를 푸는 것만으로도 만족하는 듯 보이며, 이중창을 주도하는 것처럼 보이는 쪽도 그다. 공주는 새로 수수께끼를 낼 때마다 그를 향해 조금씩 계단을 내려오고, 반대로 그의 음정은 점점 높아져서 높은 C음까지 올라간다. 그러자 그녀가 동요하는 모습을 보이기 시작한다. 그녀는 자신의 아이콘 바깥으로 나오는 반면 그는 계속 같은 상태를 유지한다. 자신은 침착하면서 상대를 혼란스럽게 만드는 자. 그는 시련을 구성하는 수수께끼에 답한다기보다, 진정한 의문의 형태를 띤 탐색에 응한다는 인상을 준다. 한편 두루마리에서 답을 찾아보고는 이를 시인하고 확증하는 것은 투란도트가 아니라 일곱 명의 현자들이다. 이는 투란도트도 답을 모르고 있다는 의미다.

결국 칼라프는 마지막 수수께끼까지 맞힌다. 이 수수께끼의 해답은 반사적으로 원을 그리며 처음으로 되돌아간다. 그 답이 투란도트의 이름이기 때문이다. 칼라프는 마치 경쟁에서 승리한 자의 이름을 부르듯이 그녀의 이름을 말한다. 실제로 그에게 승리자는 그녀다. 결국 그녀가 그를 사로잡았기 때문이다. 그는 나쁜 마법을 풀어주는 멋진 왕자이자 저주를 푸는 자, 백 년 혹은 천일 년 만에 잠에서 깨어나게 만드는 사람이 되었다.

하지만 투란도트는 시합에서 지고도 화를 내며 저항한다. 그녀는 황제인 아버지에게 결과를 받아들일 수 없다고 호소하지만, 자기 역할에 갇힌 황제는 규칙을 따라야 한다는 말만 되풀이할 뿐이다. 결국 낡은 체제는

아무런 도움도 주지 못한다. 오직 칼라프만이 이런 반응을 예견하고 있었다. 그는 투란도트의 낙담이 바람직하지 않으며, 지금 그녀가 겪는 경험, 그녀가 다른 권력에 복종하는 일은 오직 그녀를 변화시키기 위해서만 가치 있다는 사실을 안다.

시험은 아직 끝나지 않았다. 왕자가 자신의 이름을 걸고 질문을 던진다. 투란도트가 던진 옛 수수께끼 셋에 버금가는 단 하나의 수수께끼, 그것은 '그는 누구인가?' 하는 것이다. 그는 그녀에게 이 문제를 해결하는 데 하룻밤을 준다. 만일 그녀가 그의 이름을 알아내면 그는 죽을 것이다. 그날 그 도시에서는 누구도 잠들지 못한다(〈공주는 잠 못 이루고〉). 잠자는 숲 속의 미녀의 성이 활기에 넘치고, 시간은 다시 흐르기 시작하며, 밤이 새벽을 향해 흘러간다.

그리고 푸치니에게 남은 시간도 그렇게 흘러갔다. 결국 그는 오페라를 총 3막으로 만들기로 했다.

3막은 투란도트의 변신을 앞두고 시작한다. 하지만 도대체 어떻게 하면 극적인 일관성을 유지하면서 등장인물이 이런 급격한 변화를 취하게 만들 수 있을까? 베이징의 모든 사람들이 투란도트의 명령으로 사형의 공포에 사로잡힌 채 이방인의 이름을 찾는다. 사람들은 이름 모를 이방인이 웬 늙은이와 여자노예와 함께 있는 것을 보았던 기억을 떠올린다. 류는 티무르를 보호하기 위해 칼라프의 이름을 아는 것은 자기뿐이라고 하면서, 이를 말하기를 거부한다. 고문에도 꿈쩍하지 않는 류가 투란도트 앞으로 이송되고, 투란도트는 그토록 연약한 여자의 어디에서 그런 힘이

나오는지 이해하지 못한다. 류가 그녀에게 대답한다. 그녀의 힘은 바로 사랑에서 나온다고. 그리고 그녀는 투란도트 역시 사랑에 다가갈 것이라고 알려준다. 하지만 말만으로는 충분하지 않았던 걸까. 류는 이를 몸소 보여준다. 보초병이 찬 단검을 뽑아서 자결한 것이다. 류의 자살은 연인이 살해당한 후 자살하는 토스카의 행동과 달리, 종결을 의미하지 않는다. 오히려 이것은 새로운 시작과 변화를 가능하게 하는 상징적인 몸짓이다.

　푸치니는 이미 1922년 11월부터 류가 자살한다는 아이디어를 갖고 있었다. 아다미에게 보낸 편지가 이 사실을 입증한다. 투란도트의 변화는 류를 매개로 하여 일어나며, 류와 투란도트는 마치 한 인물의 두 얼굴처럼 보인다. 푸치니의 오페라에는 양면성을 지닌 여자들이 많이 등장한다. 〈라 보엠〉의 수놓는 여자 미미는 푸른 꽃이상적인 사랑을 대변하는 낭만주의의 상징이자 정부다. 토스카는 경건하면서도 위협적이다. 나비부인이나 마농도 마찬가지다. 그런 여자들과 반대로, 우상 투란도트와 지극히 인간적인 류는 같은 인물을 둘로 나누어 놓은 존재다. 그렇기에 다시 합해져야 하는 것이다. 류는 지극히 연약하다. 1막 1장에서 군중 속에 있는 그녀에게 관심이 집중되는 것도 도움을 청하는 그녀의 호소 때문이다. 투란도트가 침묵이라면 류는 신음소리이고, 투란도트가 질문이라면 류는 대답이다. 그리고 류가 처음에 칼라프에게 말했듯이 '아무도 아닌 존재'("아무도 아네요")라면, 1막 마지막에서 대신들이 말한 것처럼 '투란도트는 존재하지 않는다'. 3막에서 투란도트의 사랑은 류의 죽음과 맞바꾸어 얻어진다. 그리하여 투란도트는 육체를 받고 살과 목소리를 가진 여인이 된다. 마치

류가 투란도트와 겹쳐져 하나가 된 듯, 사랑에 빠지고 욕망을 느끼는 여인으로 거듭난 것이다.

투란도트가 태어나는 마법은 사랑의 마법이며, 이는 노래를 통해서 이루어진다. 사라지는 것은 단지 류의 육체일 뿐이다. 레퍼토리 가운데 최고로 아름다운 곡으로 꼽히는 류의 아리아는, 대본작가들이 늑장을 부리자 푸치니가 곡뿐 아니라 가사까지 쓴 작품이다. "얼음으로 둘러싸인 당신, 당신도 그런 불꽃에 정복되어 그를 사랑하게 되리니!" 푸치니는 그의 마지막 연인이었던 소프라노 가수 로즈 아더를 염두에 두고 이 곡을 썼다고 한다.

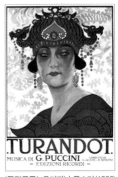

〈투란도트〉 오리지널 포스터(1926)

이제 그에게 남은 일은 새로운 투란도트를 보여주는 것이었다. 그녀는 누구인가? 그녀는 어떻게 칼라프와 결합할 것이며, 그들은 또 어떻게 그들의 새로운 삶과 새로운 왕국을 만들어갈 것인가? 죽음이 연인들을 갈라놓는 비극으로 끝나는 다른 오페라들에서처럼 나비부인이나 토스카, 미미, 혹은 마농을 어떻게 죽게 만들까 하는 문제가 아니었다. 푸치니는 그가 이제껏 작곡한 모든 오페라들보다 훨씬 어려운, 가장 야심찬 피날레를 만들고 싶었다. 물론 그가 옳았다. 그는 시대의 변화를 감지했고, 그것을 표현할 주제도 찾았다. 하지만 끝을 어떻게 맺을 것인가?

그가 자신의 건강 상태에 대해 불평하기 시작한 것이 바로 이 즈음이었다. 12월 말 그는 시모니에게, 3막의 핵심이자 오페라 전체의 결말이 될 마지막 이중창의 대본을 학수고대하고 있다는 편지를 보냈다. 그에게 남

아르투로 토스카니니

은 시간은 고작 9개월 남짓이었다. 그는 이 중창 대본을 기다리면서 2막의 기악 편성을 시작했고, 이 작업은 1924년 2월 21일에 끝났다. 그 후 여름과 봄에는 제3막 중 류가 죽는 장면까지 기악 편성 작업을 했다.

마침내 받아본 이중창 대본은 그의 마음에 들지 않았고, 그의 건강은 악화되었다. 9월 6일 비아레조의 별장으로 찾아온 토스카니니에게 그는 마지막 장면에 넣으려고 단편적으로 구상한 부분들을 들려주었다. 한 달 반 뒤 스칼라 극장에서 시모니, 토스카니니와 함께 모임을 가질 예정이었다. 그 즈음 암 진단을 받았고, 대본은 그때까지도 완성되지 않았다.

1920년 9월 토머스 에디슨은 신기술의 열광적인 애호가 푸치니에게 "사람은 죽고 정부는 바뀌어도 〈라 보엠〉의 선율은 영원하리라"라는 헌사와 함께 축음기를 선물했다. 푸치니는 1924년 11월에 죽었고, 13개월 뒤 무솔리니가 정부의 수장이 되었다. 〈라 보엠〉은 계속 무대에 올랐고, 오래지 않아 류의 죽음의 아리아도 울려 퍼졌다. 토스카니니가 밀라노 역 승강장에서 푸치니에게 한 약속을 지켜서 〈투란도트〉를 완성한 것이다.

미완성으로 남은 작품 중에서 〈투란도트〉만큼 필사적으로 완성된 예는 없었다. 푸치니가 죽었을 때 36쪽에 이르는 초안이 남아 있었고, 거기에는 대단원의 두 핵심이라 할 수 있는 칼라프와 투란도트의 이중창 도입부와 칼라프의 독창 부분과 관련해 분명한 지시사항들이 적혀 있었다. 하

지만 그 밖의 부분에 대해서는 의도를 메모한 것과 이용하기 힘든 삭제분, 수정분들밖에 없었다. 한때 리코르디 출판사는 미완성 오페라를 공연할 계획도 세웠지만, 그것은 1925년의 관객에게 거의 지지를 받기 힘든 아이디어였다. 아마 오늘날의 관객들도 마찬가지일 것이다. 토스카니니의 부탁을 받은 작곡가 프랑코 알파노가 푸치니의 초안을 바탕으로 여름 동안 곡을 완성하기로 했다.

오페라는 1926년 4월 스칼라 극장에서 공연하기로 결정되었다. 12월에 배달된 악보는 토스카니니에게 전혀 만족스럽지 않았다. 그는 그 악보 속에서 푸치니가 비아레조에서 연주해주었던 곡의 기풍을 찾아볼 수 없다고 생각해, 알파노의 작업에 준엄하게 가위를 갖다 댔다. 리코르디 출판사의 재촉을 받은 알파노는 피날레 곡을 새로 작곡했고, 이 역시 토스카니니의 요구로 부분적으로 교체되어 세 번째 악보가 완성되었다.

이러한 수정 작업에도 불구하고 지휘자 토스카니니는 만족하지 않았다. 초연날 밤, 그는 류가 죽는 장면 다음 부분부터는 지휘를 거부했다. 그 장면에 이르자 그는 지휘봉을 내려놓고 관객들에게 선언했다.

"이것으로 거장의 작품이 끝났습니다. 그분은 여기까지 작업한 후에 돌아가셨습니다."

그러고는 지휘대를 떠났다. 토스카니니 자신이 알파노를 그 일에 끌어들였다는 사실은 아랑곳없이 그를 모욕한 것이다. 하지만 푸치니와 한 약속은 지킨 셈이다. 적어도 객석의 그 누구도, 푸치니가 보이토의 〈네로〉의 피날레를 두고 그랬듯이 야유하는 일은 없을 테니 말이다. 다른 지휘자가 토스카니니를 대신해서 오케스트라 앞으로 나왔다. 무대 위의 군중

은 류의 죽음에 눈물을 흘렸고, 객석의 청중은 푸치니의 죽음에 눈물 흘렸다.

처음으로 칼라프와 투란도트 단 둘이 있게 되었다. 류의 희생이 투란도트를 뒤흔들어놓았다고 확신한 왕자는 재빨리 다가가 그녀의 베일을 들추고 정열적으로 키스한다. 이 키스를 통해 '변신한'('키스가 사랑을 깨어나게 한다'는 설정은 이미 〈라 보엠〉에서부터 볼 수 있다) 투란도트는 자기가 아직 그의 이름을 모를 때 떠나라고 간청한다. 하지만 칼라프는 그녀에게 자기 이름을 알려주고, 그녀가 내기에서 이겼으니 그를 사형에 처하든 자기 이름을 받아들이든 선택하라고 한다. 이름을 받아들인다는 것은 약혼을 상징한다. 곧 투란도트는 그녀가 새로 얻은 언어로 그 이름을 해석한다. 칼라프의 이름, 그것은 바로 사랑이라고. 극적 긴장이 갑작스레 종결되고, 트럼펫이 울리고 군중이 환호하는 가운데 오페라는 끝난다.

어떻게 알파노를 원망하겠는가? 부분적으로 수정된 그의 작곡 덕분에 오페라의 나머지 부분이 빛을 발했다. 이후 삭제되지 않은 알파노의 악보가 발견되었고, 1982년에는 이를 기념하는 공연이 열리기도 했다.

미완성으로 남은 〈투란도트〉는 이를 완성하려는 온갖 시도의 문을 열어놓았다. 많은 작곡가들이 와서 징을 울렸다. 자네트 맥과이어는 푸치니가 남긴 초안만을 바탕으로 오페라를 완성했다. 루치아노 베리오도 마찬가지였는데, 그의 곡은 2001년에 공연되었다. 스티븐 머큐리오는 1999년에 베르트랑 드 빌리가 그랬듯이 알파노의 악보 두 종류에 의지했다. 이처럼 여러 작곡가들이 마치 투란도트에게 사로잡힌 왕자들처럼 줄지어 자기만의 피날레를 내놓았다. 결국 자코모 푸치니는 자신의 〈투란

도트〉를 토스카니니에게 맡김으로써 그 작품을 미래의 모든 음악가에게 맡긴 셈이다. 세대가 거듭 바뀌어도 그들은 미래를 내다보는 척하는 일 없이 자신의 현재를 이야기하고 묘사한다. 또 징을 울리고 싶은 자, 누구 없는가?

아이콘의 죽음

마릴린 먼로의 마지막 영화

돈, 권력, 수면제 과다 복용, 부적절한 상황이 이어지는 넘을 수 없는 강 앞에서, 영화는 제작하기도 전에 붕괴되어버렸다. 그것은 한 인생의 올을 풀어놓은 일, 한 사람의 생애에 엄습한 질병과도 같은 것이 되어버렸다. 마릴린 먼로는 마지막 순간까지도 지각한 셈이다.

마릴린 먼로(1926~1962)는 군수품 생산 공장에서 일하다가 우연히 육군 홍보사진의 모델로 발탁되면서 연예계에 발을 들였다. 1947년 영화 〈스쿠다후 스쿠다헤이〉의 단역으로 영화에 데뷔했고, 1953년 영화 〈나이아가라〉에서 주연을 맡으며 스타가 되었다. 이후 〈신사는 금발을 좋아해〉 〈7년 만의 외출〉 〈버스 정류장〉 〈뜨거운 것이 좋아〉를 비롯해 약 30편의 영화에 출연하면서 당대 최고의 섹스 심벌 이미지를 굳혔다. 사생활은 그다지 순탄치 않아 야구 스타 조 디마지오, 극작가 아서 밀러 등과 결혼했으나 모두 불행하게 끝났고, 존 F. 케네디와 법무장관 로버트 케네디 같은 정치계 인사나 스타들과 염문을 뿌리기도 했다. 먼로의 30번째 영화가 될 수도 있었을 〈섬싱스 갓 투 기브〉는 1962년 4월 촬영을 시작했으나 20세기폭스사가 예산 부족 등을 이유로 그 해 6월에 제작을 중단했고, 10월에 촬영을 재개할 예정이었으나 먼로가 사망하면서 영원한 미완성작으로 남았다. 따라서 엄밀한 의미에서 먼로의 마지막 영화는 존 휴스턴 감독의 〈야생마〉(1961)이다. 당시 남편이던 아서 밀러가 먼로를 위해 대본을 쓰고 몽고메리 클리프트, 클라크 게이블이 함께 출연한 이 영화는 먼로가 출연한 영화 중 최고작이라는 평가를 받는다.

아이콘의 죽음

마릴린 먼로의 마지막 영화

버트 스턴의 렌즈 앞에서 취한 최후의 포즈, 최후의 공식적인 야구경기장 방문, 피터 로포드와의 마지막 전화 통화. 죽어버린 스타의 마지막 행보는 그 이전의 사진 촬영이나 공식적인 방문, 다른 전화 통화 들보다 훨씬 신화적으로 취급된다. 그 속엔 영원한 작별의 성격이 숨어 있기 때문이다. 물론 여기에는 이 마지막 행보에 대해 우리가 알 수 있어야 한다는 전제가 깔려 있다.

이렇게 볼 때 마릴린 먼로Marilyn Monroe의 30번째 영화 〈섬싱스 갓 투 기브Something's Got to Give〉는 충분히 전설적인 영화가 될 수 있었다. 이 영화는 1962년 4월에 촬영을 시작했다가 여배우가 해고되는 스캔들과 함께 6월에 중단되었고, 8월 4일 그녀가 사망하기 며칠 전에 재협상을 거쳤다. 그리고 사람들의 입에 가장 많이 오르내리지만 가장 적게 본 미완성 작품이 되었다. 500시간 가까이 촬영한 필름 중에서 오직 35분짜리 편집분만, 그

것도 40년이나 지난 뒤에 공개되었기 때문이다. 영화는 마릴린 먼로, 딘 마틴, 시드 채리스 같은 유명 스타들이 주연인 데다 조지 쿠커가 감독을 맡았으니, 괜찮은 가족코미디 영화에 기꺼이 푼돈을 지불하던 대중을 상대로 확실하게 성공을 거둘 수 있었을 것이다. 하지만 섹스, 돈, 권력, 수면제 과다 복용, 부적절한 상황이 이어지는 넘을 수 없는 강 앞에서, 영화는 제작하기도 전에 붕괴되어버렸다. 무언가를 시작했는데 미완성으로 끝난 것이 아니다. 그것은 한 인생의 올을 풀어놓은 일, 한 사람의 생애에 엄습한 질병과도 같은 것이 되어버렸다. 나쁘게 끝났으니 '잘못된 완성'이라고도 할 수 있을 이 미완성은, 일찍부터 그럴 조짐을 많이 보였는데도 그토록 오래 끌다 중단돼 도리어 놀라움을 불러일으킨다. 마릴린 먼로는 마지막 순간까지도 지각한 셈이다.

20세기폭스사는 파산하기 직전이었다. 경영진은 텔레비전과 경쟁해야 하는 데다 극장 관객이 감소하는 상황에 대처하기 위해 초대형 영화 제작에 사활을 걸었다. 1956년 회장직에서 물러난 재녁은 유럽에서 〈지상 최대의 작전〉을 촬영하고 있었고, 로마에서는 맨케비츠가 〈클레오파트라〉를 촬영하는 데 적어도 하루에 5만 달러씩, 어떤 날은 그 3배나 되는 돈을 쏟아붓고 있었다. 엘리자베스 테일러는 100만 달러를 받고 〈클레오파트라〉의 주연 제안을 받아들였는데, 이 금액은 곧 2배로 늘어났다. 한편 20세기폭스사는 재녁이 물러나기 전에 체결한 계약 덕분에 10만 달러에 마릴린 먼로와 영화를 찍을 수 있었다. 그녀가 바로 전에 〈야생마The Misfits〉로 콜롬비아영화사에서 받은 것보다 3배나 적은 금액이었다.

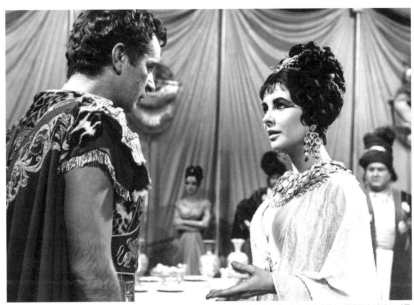

〈클레오파트라〉에서 엘리자베스 테일러와 리처드 버튼

　데이비드 브라운은 과거 재넉 사단 시절에 폭스사의 경영진이었고 다양한 개작 영화를 제작했다가 크게 손해를 보았다. 그는 영화사에서 제일 돈벌이가 잘 되는 스타에게 어울리는 역할을 옛날 영화 〈내가 아주 좋아하는 아내My Favorite Wife〉에서 발견했다. RKO 영화사의 1939년 작 〈내가 아주 좋아하는 아내〉는 가슨 캐닌의 코미디를 캐리 그랜트와 아이린 던 주연으로 레오 맥커리 감독이 찍은 영화다. 난파당해 무인도에서 3년 동안 지내다 집으로 돌아온 여자가 남편이 얼마 전에 재혼한 사실을 알고 그를 되찾기 위해 애쓴다는 내용이다.

　마릴린은 술집 여자나 돈을 펑펑 쓰는 정부 역할에서 벗어나려 안간힘을 쓰고 있었으면서도 이 역할을 그다지 내켜하지 않았다. 사실 그녀는

리즈 테일러를 제치고 클레오파트라 역할을 따내기 위해 온갖 노력을 기울였다. 과거 폭스사 시절 그녀의 연인이자 보호자였으며 이제 회장이 된 스파이로스 스쿠러스에게, 1917년 클레오파트라 역할을 맡았던 테다 베라의 의상을 입고 찍은 자신의 사진을 보내기까지 했다. 마릴린이 7년간 연기 수업을 받은 액터스 스튜디오의 교장 리 스트래스버그도 그녀가 테네시 윌리엄스의 여주인공이 될 자질을 갖추었다고 보았지만, 〈지난 여름 갑자기〉와 〈뜨거운 양철 지붕 위의 고양이〉의 주역마저 리즈 테일러에게 돌아갔다. 그러나 폭스사의 변호사들이 압박을 한 데다 마릴린의 정신분석의 랄프 그린슨이 이 영화를 마지막으로 폭스사와 관계를 청산할 최상의 기회라고 설득하여, 결국 그녀는 1961년 말 그 역할을 수락했다.

영화의 새 제목 〈섬싱스 갓 투 기브〉는 프레드 아스테어의 노래에서 찾았고, 20년이나 묵은 시나리오를 새로 다듬는 일은 아놀드 슐만이 맡았다. 그는 쿠커가 감독한 〈와일드 이즈 더 윈드Wild is the Wind〉의 시나리오 작가였다. 슐만의 참여는 감독 제안을 받은 쿠커를 끌어들이기 위한 것이었다. 쿠커 역시 이 영화를 찍고 싶은 마음이 없었다. 먼로와 쿠커는 〈사랑합시다〉를 촬영할 때 이브 몽탕의 애정을 놓고 다투면서 사이가 더 나빠졌다. 위대한 여배우들의 감독이라 불리던 쿠커에게 먼로는 핀업걸에 불과했다. 더구나 먼로는 리의 부인 폴라 스트래스버그와 항상 붙어 다니면서 쿠커의 지시도 먼저 그녀의 의견을 듣고 나서야 따르곤 했다.

먼로는 곧잘 지각하거나 아예 촬영장에 나타나지 않았고, 진정제에 지나치게 의존했다. 그녀가 〈내 마음은 아버지의 것이에요My Heart Belongs to Daddy〉를 부르는 장면을 촬영하는 데 11일이나 걸릴 정도였다. 게다가 아

서 밀러는 수시로 시나리오에 대사를 추가했고 편집실까지 따라 들어가 까다로운 요구를 하곤 했다. 이 모든 상황이 감독과 여배우 사이를 틀어지게 만들었고, 촬영 중간부터 그들은 직접 대화하지 않고 중간에 다른 사람을 끼워서 소통했다.

하지만 먼로와 마찬가지로 쿠커도 폭스사와의 계약 때문에 영화 한 편을 찍어야 하는 상황이었기에 결국은 감독을 맡기로 했다. 그런데 영화사 부회장 피터 레바스가, 담당 환자인 먼로를 설득해준 데 대한 감사의 표시로 그린슨 박사를 그 영화의 자문으로 기용했다. 그러자 그린슨은 당장 제작자 데이비드 브라운을 사퇴하게 만들고 대신 아서 밀러를 통해 알게 된 뉴욕 출신의 친구 헨리 웨인스타인을 그 자리에 앉혔다.

쿠커가 더욱 분개한 것은 아놀드 슐만의 시나리오에서 엘렌이라는 인물을 좀 더 마릴린과 어울리게 만들기 위해 너널리 존슨이 고용되었기 때문이었다. 너널리 존슨은 마릴린과 친한 작가였고, 그녀를 위해 〈백만장자와 결혼하는 법〉의 시나리오를 썼다. 우선 주인공이 난파당하는 대신 비행기 사고가 일어나는 것으로 설정이 바뀌었다. 엘렌이 사고를 당하지 않은 것은 비행기를 놓친 덕분이었다. 그리고 그녀가 바로 자기 집으로 돌아가지 않은 것은 가출 중이었기 때문이다. 이제 그녀가 가출할 만한 적당한 이유를 찾아내야 했다. 이러저러해서 만들어낸 줄거리는 이렇다.

엘렌은 남편의 상사에게 괴롭힘을 당하다가 남편의 경력에 해가 될까 두려워서 세상 끝으로 사라지기로 결심한다. 그러나 그녀는 비행기를 놓쳤고, 가족들은 그녀가 비행기 사고로 사망했다고 믿는다. 그녀는 열대 지방에서 새 삶을 살기로 한다. 하지만 몇 년이 지난 후 또다시 사랑에 실

패한 데다 아이들이 보고 싶었던 그녀는 자기 집으로 돌아오고, 남편이 얼마 전에 재혼한 사실을 알게 된다.

마릴린은 열광했고 쿠커는 광분했다. 쿠커는 〈내가 아주 좋아하는 아내〉의 원작자인 가슨 캐닌과 친구였다. 게다가 그는 〈내가 아주 좋아하는 아내〉와 같은 해에 〈필라델피아 스토리〉를 감독했었는데, 얼마 전에 찰스 월터스가 역시 인기 있는 배우들인 시나트라, 그레이스 켈리, 빙 크로스비를 기용하여 아주 충실하게 〈필라델피아 스토리〉를 리메이크했다. 그런 쿠커가 볼 때 새 시나리오는 1939년의 원작이 지닌 매력에서 너무 많이 벗어나 있었다. 쿠커는 아놀드 슐만을 너낼리 존슨으로 대체한 데 대한 보복으로 너낼리 존슨 대신 월터 번스타인을 투입했다. 시나리오의 결함과 설득력 없는 등장인물들 탓에 〈섬싱스 갓 투 기브〉에 관여하는 사람들은 원하지 않았던 부담을 상대에게 떠넘기며 갈등을 겪었다. 촬영은 4월 중반에 시작해야 했는데 3주 전까지도 시나리오는 완성되지 않았고 지출된 비용은 이미 30만 달러를 넘어섰다.

〈섬싱스 갓 투 기브〉에서 마릴린 먼로가 맡은 역할을 위해, 할리우드에 자리 잡은 프랑스인 디자이너 장 루이가 검열의 경계를 아슬아슬하게 비켜가는 비키니 두 벌을 디자인했다. 하나는 검열 당국의 요구에 맞춰 점잖게 배꼽을 가리면서도 교묘하게 둥그스름하게 파인 주름이 둔부 아래까지 내려왔다. 수영장 장면을 위해 만든 다른 비키니는 카메라로 찍으면 마치 벌거벗은 것처럼 보였다. 어쩌면 장 루이는 환상으로 빚어진 옷을 만들고 싶었는지도 모른다.

그는 〈길다〉에서 리타 헤이워스가 착용할 모피
와 장갑에는 질투의 색을, 마를렌 디트리히의 리사
이틀을 위해서는 치명적인 열정의 색을 사용했다.
매디슨 스퀘어 가든에서 열리는 케네디 대통령의
생일축하연에 마릴린 먼로가 입고 갈 드레스를 만
들 때는 한 걸음 더 나아갔다. 마릴린은 그에게 샴
페인을 떠올리게 하는 살색 드레스에 진주와 반짝
이 조각을 거품처럼 장식해달라고 했다. 들리는 얘

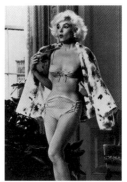

〈섬싱스 갓 투 기브〉 촬영장에서
수영복 차림의 먼로

기에 따르면 장 루이는 리옹에 있는 비앙키니 상점에서 일반 실보다 50배
는 더 가는 실로 짠 비단 천을 에어프랑스 편에 통째로 날라 오게 한 후,
그것으로 새로운 육체를 빚었다. 가슴과 젖꼭지 부분을 도드라지게 만드
는 데만 적어도 스무 겹 이상의 천을 사용했지만, 드레스가 완성되자 사
람들은 드레스가 남자 주먹으로 한 줌밖에 되지 않는다고들 했다.

아주 오랫동안 기다리게 한 끝에, 마릴린이 무대 안쪽에서 검은 담비
를 걸치고 약간 장난스럽게 등장했다. 그녀가 검은 담비를 벗어버리자,
순간 그녀가 반짝이는 진주들만 걸치고 있는 듯 보였다. 그녀는 마치 빛
을 가리려는 양손으로 눈 위에 챙을 만들더니 깊은 한숨을 내쉬었다. 그
러고는 오른쪽 가슴 높이에 있는 마이크를 가볍게 두드린 후 몇 마디 말
을 속삭이듯 내뱉었다. 길다의 "엄마를 원망하세요"나 마를렌의 "난 자기
한테 줄 게 사랑밖에 없어요"처럼 노골적으로 육감적인 대사가 아니었
다. 그녀가 "생일 축하해요, 미스터 프레지던트"라고 흔해빠진 인사를 하
는 것만으로도 관중은 넋을 잃고 매료되었다. 그 다음 그녀는 손을 둔부

쪽으로 내리며 손바닥을 펴더니, 한 잔의 돔 페리뇽이 되어 세상에서 가장 강력한 권력을 가진 남자의 입술에 자신을 내주었다.

장 루이는 〈섬싱스 갓 투 기브〉의 수영장 장면에 쓸 두 번째 비키니를 만들 때도 바로 그 '비단 거품' 같은 천을 사용했다. 어쩌면 그것은 욕망과 권력의 환유인지도 모른다. 이 영화에서, 아니 더 정확하게 말해서 그 영화를 만들기 위해 촬영한 필름에서 핵심적인 부분은 수영장을 둘러싸고 진행된다. 마릴린 먼로가 맡은 엘렌은 수영장 옆에서 자식들을 다시 만나게 된다. 그리고 그녀는 얼마 전 재혼한 남편 닉(딘 마틴)의 방 창문 아래 있는 그 수영장에서 벌거벗고 수영한다. 그에게 자신과 그의 새 부인(시드 채리스) 중에서 한 명을 선택하라고 강요하는 것이다. 그녀는 새 부인 앞에서 가르보의 억양을 흉내 내면서 스웨덴 출신의 가정부인 체한다. 엘렌이 구두를 사면서 만난 구두 판매원을 무인도에서 5년간 함께 지낸 남자라고 소개하며 닉을 속인 곳도 수영장 옆이었다. 실제로 그녀가 함께 지냈던 남자는 뛰어난 운동선수였는데, 결국에는 닉도 그 사실을 알게 된다.

그것은 조지 쿠커의 수영장이었다. 엄밀히 말하자면, 조지 쿠커의 수영장을 똑같이 본뜬, 현실과 가상 사이를 오가는 공간이었다. 실제로 감독은 선셋 대로에 있는 자신의 저택을 영화의 세트 디자인을 위한 모델로 삼았다. 정원의 나무들이나 작은 관목들까지 포함해 모든 것이 똑같이 재현되었고, 심지어 영사기 아래에서 정확한 초록색 효과를 내기 위해 큰 나무나 딸기나무들에 물감을 입히기도 했다. 탈룰라 뱅크헤드, 그레타 가르보, 오드리 헵번 같은 최고의 여배우들이 쿠커의 진짜 수영장에 몸을

담갔고, 비비안 리는 그곳을 분홍색 풍선들로 채운 적도 있다.

비록 마릴린 먼로가 그 유명한 쿠커의 수영장 파티에 초대받은 적은 한 번도 없었지만, 그 장면을 촬영하기 위해 가르보를 흉내 내거나 폴라 스트래스버그에게 조언을 부탁할 필요는 없었다. 그녀는 〈라이프Life〉 지의 래리 실러와 윌리엄 울필드, 이렇게 두 명의 사진가를 불러서 저작권에 대해 협상한 후, 장 루이의 비키니를 수영장 가장자리에 내려놓았다. 대사도 몹시 인상적이다.

"여기서 나가."

"알았어요, 자기."

〈섬싱스 갓 투 기브〉 중에서

"아, 아니야, 나오지 마. 당신에게 가운을 갖다주겠소."

그 후 그녀는 장 루이가 천 조각으로 그녀의 육감적인 나체를 덮으려 했던 것처럼, 돌아서서 너무 큰 남자 가운과 씨름하며 스트립쇼를 벌인다. 이 가운은 길다의 장갑을 벙어리장갑으로 만들어버렸고, 사진은 33개국 72개 잡지의 표지를 장식했다. 가르보와 헵번, 테일러는 모두 다시 옷을 입으러 갔다. 영화는 확실한 홍보 효과 속에서 세상에 알려졌다.

단지 아직 영화를 찍지 못했을 뿐이다. 수영장 장면을 촬영한 날이 벌써 5월 23일, 촬영을 시작한 지 정확히 한 달째 되는 날이었다. 원래는 4월 19일에 시작했어야 했지만, 시나리오 준비가 덜 된 까닭에 쿠커가 계획을 일주일 연기했고, 마릴린은 그 기회를 틈타 뉴욕에 다녀왔다. 그녀의 수

첩 기록에 따르면 리 스트래스버그가 심하게 감기에 걸리긴 했지만 그와 연기 연습을 했고, 민주당원과 '프레즈^{프레지던트, 즉 케네디 대통령을 일컬음}'의 후원자를 위한 저녁 만찬에 참석했다. 그런데 그 프레즈는 너무 심한 보호를 받고 있었다. 그녀는 리 스트래스버그의 두 분신이라 할 수 있는 그의 부인 폴라와 그의 코감기 바이러스를 동반하고서 로스앤젤레스로 돌아왔다.

같은 시기에 폭스사의 이사장 밀턴 굴드는 〈클레오파트라〉의 지출이 애초 예상한 금액의 4배나 되는 4000만 달러가 넘어선 것을 보고, 7월이면 맨케비츠, 재넉, 쿠커가 촬영하고 있는 영화 세 편의 제작을 중단해야 할 상황임을 파악했다. 예산 지출이 한층 엄격하게 제한되기 시작했다. 영화사의 정원사들이 해고되었고, 카페테리아가 문을 닫았으며, 〈섬싱스 갓 투 기브〉의 시나리오에서 다른 세트가 필요한 몇몇 장면들이 삭제되었다. 공교롭게도 영화는 이런 제한과 축소, 결핍의 신호와 함께 시작되었다.

4월 23일 아침, 일을 시작할 채비를 한 104명의 스태프가 제14촬영장에 모였다. 식물들이 말라가는 유령 도시의 한가운데 자리 잡은, 축구경기장 크기의 거대한 스튜디오였다. 빠진 사람은 딱 한 명, 바로 마릴린이었다. 그녀는 독감에 걸렸다. 이 독감이 갑작스런 정치적 자각과 결합하면서 일이 복잡하게 꼬였다. 다음 날 이란의 샤에게 경의를 표하기 위해 열린 리셉션에 그녀가 불참한 것이다. 주된 업무가 그녀를 촬영장으로 데려가는 일이 되어버린 웨인스타인에게 그녀는 "그가 이스라엘에 적대적이기 때문"이라고 했다. 나중에 웨인스타인은, 자기가 볼 때 마릴린이 리

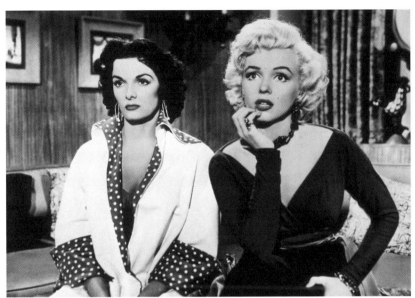

〈신사는 금발을 좋아해〉(1953) 중에서

셉션에 불참한 까닭은 사실 빨갛게 부풀어 오른 코 때문에 그 자리에서 가장 아름다워 보이지 않을까 봐 염려해서였다고 단정했다. 빨간 코를 신경 썼기 때문이든 신념 때문이든, 샤 부부(레자 팔라비 황제와 파라 디바 황후)가 방문했을 때 촬영한 장면은 예정했던 마릴린 먼로와 딘 마틴이 나오는 장면이 아니라 새 부인(시드 채리스)이 자신의 정신분석의(스티브 앨런)에게 남편의 냉담함을 불평하는 장면이었다. 마릴린은 그 주 내내 나타나지 않았다.

두 번째 주는 순조롭게 시작했다. 마릴린은 독감에서 회복된 것 같았고, 그녀의 분석의 그린슨 박사가 유럽으로 장기 출장을 떠날 날이 다가옴에도 불구하고 평온해 보였다. 4월 30일은 하루 종일 엘렌의 귀가 장면

에 집중했다. 그녀는 작은 문을 지나 안마당에 서서 자기 집을 바라본다. 그녀의 얼굴 위로 놀람, 기쁨, 향수, 죄책감, 희망 같은 일련의 감정들이 슬라이드처럼 스쳐 지나간다. 헵번이라면 그 감정들을 뭉뚱그려서 표현했을 테고, 가르보는 하나의 감정을 만들어냈을 것이다. 어쩌면 마릴린은 위대한 영화배우가 아니었는지도 모른다. 그래도 그녀가 뛰어난 사진 모델이었던 건 사실이다. 다음 날 그녀는 제시간에 촬영장에 나타났다. 하지만 오전 중에 자취를 감췄고 그 주 내내 다시는 나타나지 않았다.

결국 엘렌이 안마당의 계단을 몇 칸 올라선 것은 다음 주 월요일인 5월 7일, 이 첫 번째 장면을 27테이크^{중단이나 방해 없이 촬영된 하나의 연속적인 화면 단위}나 촬영한 후였다. 오후에는 아이들과 달리 그녀를 알아보는 개와 재회하는 장면에 매달렸다. 그러나 개도 영화를 찍고 싶은 마음이 없었는지 20테이크를 찍었는데도 원하는 장면이 나오지 않았다. 다음 날 마릴린은 자기 집에 머물렀고, 셋째 주도 그녀 없이 지나갔다. 마릴린의 시간은 마치 딸꾹질을 하다가 느려지는 식으로 흘러갔다. 3주 동안 그녀가 촬영한 날은 단 이틀뿐이었다.

5월 14일 월요일, 그녀가 세 번째로 촬영장에 모습을 보였다. 하지만 이제 인내심이 바닥난 쿠커는 〈백만장자와 결혼하는 법〉을 촬영할 때와는 다른 방식으로 일을 진행하기로 했다. 그때는 그녀가 모습을 보일 때 가능한 한 재빨리 촬영했다. 하지만 이번에는 필요한 것보다 더 많은 시간을 들였다. 대본 두 쪽 반과 대사 아홉 줄을 촬영하는 데 27시간 작업하면서 100여 테이크를 찍었다. 마릴린의 대역 에블린 모리아리티와, 매일 저녁 그날 촬영분을 가편집했던 데이비드 브레더튼에 따르면, 그것은 영

화가 저절로 완성되는 것을 막기 위해 일부러 고안한 방법이었다.

주연 여배우가 불참할 때만 소동이 벌어진 것은 아니다. 다들 마릴린의 리듬에 익숙해져 오늘은 그녀가 촬영장에 오지 않을 거라고 생각한 날 그녀가 나타나도 똑같이 소동이 벌어졌다. 대개 그녀가 월요일에 참석하면 그 주 내내 더 이상 촬영장에 오지 않을 거라고 말하곤 했다. 바로 그런 날 가운데 하루였던 어느 날, 그녀가 필요하지 않은 장면을 촬영하러 발보아 베이 클럽으로 야외 촬영을 나가기로 했다. 엘렌이 난파당했을 때 함께 지낸 아담이 뛰어난 운동선수임을 닉이 알게 되는 장면이었다.(수영장 가장자리에서 한 여인이 그에게 아담을 가리키며 "실례지만, 혹시 저 청년이 조니 웨이스뮬러미국의 유명한 수영 선수인가요?"라고 묻는다.) 촬영진 전원이 베벌리힐스에서 80킬로미터 떨어진 뉴포트 항구에 모였다. 그런데 바로 그날 아침에 영화사 경비원이 전화해서는 먼로 양이 방금 폴라 스트래스버그와 함께 도착했으며 휘트니 스나이더가 벌써 그녀를 화장해주고 있다고 알려주었다.

사람들은 엘렌이 아이들과 재회하는 장면을 찍기 위해 전속력으로 센트리시티로 되돌아왔다. 가편집 필름에서 감독이 아이들에게 말할 때의 목소리가 몹시 지친 어조인 걸 보면, 아이들이 개보다 더 협조적이었던 건 아닌 듯싶다. 그럼에도 쿠커는 세 배우에게서 자신이 원하는 것을 정확하게 얻어냈다. 처음에 아이들은 자기 집에 들이닥친 낯선 여자의 말에 수영을 멈추지도 않은 채 건성으로 대답한다. 하지만 곧 엄마와 자식 사이의 정이 되살아나는 것이 관객의 눈앞에 분명히 드러나고, 결국에는 엄마와 아이들이 풀밭에서 껴안고 뒹굴며 뛰어 노는 장면으로 끝난다.

사람들은 만일 마릴린이 아이를 낳았더라면 그 아이들과 비슷한 나이가 되었을 것이라고 하면서, 그녀가 그들에게 유독 부드러운 태도를 보였다고 떠들어댔다. 세 번의 결혼 생활이 모두 불행하게 끝난 그녀에게 행복한 가족의 이미지는 마음을 달래주는 것이었을지도 모른다. 하지만 이 이미지는 가상의 고갯길을 벗어나면 고통을 더 심화시켜놓는다. 그들은 영화 속의 자식들에 지나지 않았기 때문이다.

영화로 만들어지지 못한 이 러시 필름_{테스트나 편집용으로 뽑은 첫 프린트}은 영화와 실재, 그 어느 쪽의 시나리오와도 결합하지 못했다. 단지 1990년대에 한 팬클럽에서 이 필름을 재발견하면서 마릴린에 대한 또 다른 전설을 만들어냈다. 그것은 어린 소녀 같은 마릴린과 여황제 마릴린을 뒤이어 어린 스포츠 영웅의 엄마, 노벨문학상을 받을 아이의 엄마, 미래 대통령의 엄마인 마릴린이었다. 어쩌면 이 이미지들은 매년 8월이면 사람들이 떠들어대는 그녀의 과거 이미지를 부활시켜놓은 것인지도 모른다. 유산한 마릴린, 버림받은 마릴린, 자살한 혹은 살해당한 마릴린, 곧 미완성으로 끝난 마릴린의 이미지.

5월 14일에서 16일까지 며칠 동안 〈섬싱스 갓 투 기브〉의 촬영장은, 폭스사의 주주총회가 준비 중이어서 미묘한 기류가 흐르던 시기에 보기 드물게 정상적이고 안정적이었다. 그 주주총회에서는 주주들이 영화 역사상 가장 많은 돈을 들인 영화 〈클레오파트라〉의 과도한 지출에 대해 항의할 것이 분명했고, 경영자들의 자격까지 문제 삼을 만한 상황이었다. 하지만 마릴린이 촬영 시간을 잘 지킨 것은 다른 꿍꿍이가 있었기 때문이

다. 그녀는 잠시 뉴욕을 방문하기 전까지는 비난을 살 행동을 하지 않으려고 조심했다.

장 루이의 의상실에서는 살색 드레스에 진주를 다는 작업을 마무리하고 있었다. 마릴린 먼로는 케네디 대통령의 45번째 생일을 맞아 민주당에서 개최하는 축하연에 참석하기 위해 영화사의 승인을 받아놓았다. 5월 19일 토요일 뉴욕 매디슨스퀘어가든에서 열릴 그 행사는 마리아 칼라스, 해리 벨러폰티, 엘라 피츠제럴드 같은 사람들이 참여하는 기념 공연이었고 텔레비전으로 중계방송할 예정이었다. 리허설에 참석하려면 목요일까지는 뉴욕에 가야 했다. 하지만 영화사 경영진은 계속된 지각을 이유로 승인을 취소해버렸다. 자기들이 변덕스런 스타들을 복종시킬 수 있다는 걸 주주들에게 보여주고 싶었던 것일까? 아니면 반대로 그 영화를 중단할 핑곗거리를 찾고 있었던 걸까?

마릴린 먼로의 마지막 사진

마릴린 먼로가 당대 최고의 화젯거리가 된 무대에 서는 일을 막을 수 있다는 발상 자체가 말도 안 되는 것이었다. 그 공연에 참여하기 위해 그녀가 나흘이나 연속해서 새벽같이 일어났다는 것이 그 증거다. 게다가 마릴린 먼로가 참여하면 성공이 확실하다고 판단해 돈을 지불한 축하연 조직자들이 그녀를 밀어주었다.

5월 17일 목요일, 그녀는 휴식 시간에 영화사 옥상으로 올라가서 그녀를 데리러 온 피터 로포드의 헬리콥터에 올랐다. 시차 때문에 동해안에서 저녁 연회가 시작하던 때와 같은 시간인 토요일 오후, 쿠커의 수영장에서

도 사람들이 모였다. 하지만 역사는 그들을 기억하지 못한다. 분명 누구도 그럴 수 없었을 것이다. 모두들 텔레비전 앞에 앉아 있었기 때문이다. 공연은 대성공이었다. 그래도 마릴린 먼로는 폭스사가 그녀를 해고하겠다던 위협을 실행에 옮기고 촬영이 중단된 책임을 그녀에게 지운다면, 어느 감독도 더 이상 그녀를 영화에 출연시키려 들지 않으리라는 사실을 잘 알고 있었다. 그녀는 그 다음 월요일부터 가능한 촬영장에서 대기하는 모습을 보이려 노력했다. 하지만 자신을 근접 촬영하는 일만은 거부했다. 얼굴에서 드러나는 피로의 흔적 때문이었다. 또한 병에 걸려 전염시킬 가능성이 있었던 딘 마틴이 가까이 다가오는 것도 거부했다.

뉴욕에서의 성공에 고무된 그녀는 수요일에 하루 종일 수영장에서 시간을 보내면서도 전혀 까다롭게 굴지 않았다. 그녀의 몸은 맥스 팩터가 배우 에스터 윌리엄스를 위해 개발했던 빛나는 파운데이션 크림으로 뒤덮여 있었다. 연출가든 사진작가든 전혀 중요하지 않았다. 쿠커는 대만족이었다. 금요일에 러시 필름을 본 영화사 경영진은, 비록 그녀의 수영 연기가 전혀 설득력이 없긴 했어도, 해고하겠다고 마릴린을 위협한 지 일주일 만에 그녀를 그대로 두기로 결정했다. 다들 자축하는 분위기였다. 무엇보다 〈섬싱스 갓 투 기브〉가 끝까지 갈 수만 있다면 그보다 좋은 일이 어디 있겠는가. 예산 삭감은 다른 곳에서 하면 되지 않겠는가? 가령 재넉의 〈지상 최대의 작전〉의 배급과 광고 예산을 삭감할 수도 있는 일이다.

영화 한 편을 만드는 전체 과정 중에서 가장 복잡미묘한 단계는 분명 촬영이리라. 영화의 역사를 보면 망각 속에 묻힌 시나리오들, 재정 부족

으로 포기한 편집, 제대로 이행되지 못한 배급 등이 되풀이된다. 쿠엔틴 타란티노의 첫 영화는 한 번도 스크린에 상영된 적이 없다. 오선 웰스는 필름에 담은 영상보다 훨씬 많은 계획을 머릿속에 가지고 있었다. 반면에 촬영 중단은 매우 드문 편이다. 물론 이 희귀함 덕분에 영화의 명성이 높아지는 경우도 있다. 찰스 로튼과 메를 오버론 주연의 1937년 영화 〈나, 클라우디우스〉가 바로 그런 경우였다. 조지프 스턴버그가 제작자 알렉산더 코르다와의 불화 때문에 촬영을 중단했다.

최근에는 테리 길리엄이 〈돈키호테〉의 촬영을 중단해야 했다. 10년 꿈이 무너지는 순간이었다. 촬영 전에 온갖 소동이 일었으나, 그것은 최초의 영상이 준비되자 가라앉았다. 끈질긴 운명이었다. 다들 잘 버텼다. 기자재를 손상시킨 홍수도 그들의 열정을 그다지 식혀놓지 못했다. 대홍수를 동반한 폭풍 때문에 주변 환경과 자연의 색이 상당히 달라졌을 때도 촬영진은 해결책을 모색할 뿐이었다. 촬영 중에 F-16 전투기들이 하늘로 난입했을 때도 길리엄은 항복하지 않았다. 그러나 돈키호테 역을 맡은 장 로슈포르가 추간판 탈출증으로 혼비백산해서 말에서 내려오자 달리 어쩔 도리가 없었다. 촬영된 장면은 극히 적었고, 돈은 많이 써버린 데다, 주연배우도 더 이상 확실하지 않았다. 모든 것을 다시 시작해야 하는 막막한 상황이었다. 하지만 배역진은 어쩔 것인가? 장 로슈포르는 그 역할을 위해 몇 달 동안이나 준비했다. 함께 출연하는 조니 뎁이나 바네사 파라디 같은 배우들이 촬영 날짜를 새로 잡기도 힘든 상황이었다. 제작자들과 보험사 측에서는 성공 여부가 불확실한 예술영화 한 편 때문에 돈을 더 많이 잃는 모험을 하려 하지 않았다.

촬영을 중단하려면 정말로 돌이킬 수 없는 장애 요인들이 누적되어야 한다. 어떤 때는 죽음조차도 촬영을 중단할 충분한 구실이 되지 않는다. 1937년 6월, 진 할로가 〈사라토가〉 촬영장에서 쓰러졌고, 며칠 뒤 사망했다. 촬영해야 할 장면은 몇 장면밖에 없었기에 할로가 등장하는 부분은 대역을 써서 뒷모습으로 찍었다. 이렇게 하여 그 영화는 배우가 죽고 난 상황에서도 완성될 수 있었다. 아마도 인간 운명의 실을 끊는 일을 맡았다는 세 명의 파르카 여신들이 실을 혼동할 때가 있나 보다. 진 할로에 대한 존경의 표현으로 데뷔 시절 노르마 진이라 불렸던 마릴린에게, 운명의 여신은 다소 성급하게 가위를 들이댔다.

사람들은 주말인 5월 26일에서 27일까지 무슨 일이 있었던 게 분명하지만, 누구도 그에 대해 알지 못한다고 말한다. 전기 작가들은 그 이틀을 매혹적인 수수께끼로 만들어놓았다. 또다시 유산했던 것일까? 수면제를 남용했을까? 조지 쿠커가 곧잘 이야기했듯이, 정신착란이 점점 심해진 것일까? 그는 그녀가 미쳐가는 것을 자기 눈으로 보았다고 했다. 마릴린은 5월 28일 월요일에 몹시 기진맥진한 모습으로 촬영장에 나타났고, 안쓰러운 마음이 든 감독은 촬영한 필름을 현상하지 말라고 지시했다. 그는 "그녀가 마치 물속에 잠겨 있는 것처럼 연기했다"라고 말했다. 그 주는 딘 마틴과 함께하는 간단한 몇몇 장면을 촬영하며 지나갔다. 구둣가게에서 월리 콕스와 만나는 장면과, 엘렌이 남편에게 구두 판매원을 소개하는 장면이었다. 6월 1일 금요일 오후 6시, 고통스럽던 한 주가 끝났다. 영화는 11일이나 지연되었지만, 사람들은 축배를 들었다. 마릴린이 36살이 되었다.

같은 날 피터 레바스가 로마에 도착했다. 그는 〈클레오파트라〉의 자살 장면 촬영이 끝난 것을 알고서 리즈 테일러와 제작자 월터 웬저를 돌려보내려고 왔다. 맨케비츠는 여배우를 데리고 촬영할 수 있는 시간이 일주일 밖에 없으며 한 달 안에 영화를 모두 완성해야 한다는 이야기를 듣고 웃음을 터뜨렸다. 실외 장면은 아직 하나도 찍지 못했고, 제일 중요한 장면인 사랑을 나누는 밤 장면도 찍기 전이었다. 월요일, 리즈 테일러와 맨케비츠, 웬저는 그 문제를 놓고 고심했고, 자기들 쪽에서 폭스사를 제외하는 방법을 검토했다. 세 사람 모두 제작사를 매개로 그 영화의 재정 출자자로 참여하고 있었다. 게다가 리즈 테일러는 고인이 된 남편 마이크 토드의 유산으로 토드-AO 시네마라 시스템 1955년 마이크 토드와 아메리칸 옵티컬이 개발한 새로운 대형화면 시스템의 특허권을 소유하고 있었다. 카메라와 대물렌즈들도 폭스사에서 대여했을 뿐 그녀 것이었다.

같은 시기에 레바스는 마릴린 먼로가 다시 몸이 아프다는 사실을 알았다. 화요일에 그는 먼로를 대신하기 위해 킴 노박과 셜리 맥클레인의 대리인과 접촉하라는 지시를 내렸다. 수요일 아침, 그는 공항에 가기 전에 리즈 테일러와의 계약을 1개월 연장하고 맨케비츠의 촬영 기한을 9주 연장해주었다. 이 와중에 쿠커는 마릴린 먼로의 해고를 정당화하기 위해 언론에 정보를 흘리기 시작했다.

유럽에서 부랴부랴 돌아온 그린슨 박사와 마릴린 먼로의 변호사이자 그린슨 박사의 처남 밀턴 루딘이 협상에 들어갔음에도 불구하고, 6월 8일 산타모니카 법정에서 마릴린 먼로에게 50만 달러의 피해보상을 요구하는 소송이 제기되었다. 다음 날 신문에는 영화사의 제안을 거절한 리 레

〈섬싱스 갓 투 기브〉 촬영장에서

믹, 노박, 맥클레인이 쿠커와 함께 있는 사진이 실렸다. 마릴린 먼로는 해고되었다. 사람들은 신문 1면을 장식한 이 사건이 지나치게 질질 끌어온 문제를 매듭지어줄 것이라 믿었으리라. 폭스사와 먼로의 결별은 확고해졌다고, 영화는 확실히 중단되었지만 상처는 아물 거라고 말이다. 하지만 미완성은 끝날 줄 모른 채 계속 이어질 뿐이었다.

충실한 딘 마틴이 자신의 계약 조항을 내세워 마릴린의 교체에 반대하면서 자기도 그만두겠다고 했다. 그제서야 폭스사는 이 기획을 돌이킬 수 없으며 투자한 200만 달러도 회복할 길이 없음을 깨달았다. 공개적인 논쟁이 시작되었다. 관객들, 주주들, 영화관 경영자들이 매일같이 신문 문예란에 글을 써댔다. 영화사에서는 그 영화에 참여한 배우들과 기술자들이 해고된 것도 마릴린 탓이라고 지목했고, 그녀의 기억력 결함과 잦은 불참, 그녀의 육체적, 정신적 상황 등을 거듭 폭로했다. 한편 마릴린은 〈보그〉의 버트 스턴과 〈코스모폴리탄〉의 조지 배리스의 카메라 앞에서 포즈를 취하고, 〈라이프〉의 리처드 메리맨과 긴 시간 동안 대담하면서 자신을 변호했다. 이 대담 기사에는 수영장 장면을 촬영할 때 찍은 사진들이 함께 실렸다.

하지만 다른 무엇보다 그녀는 재넉에게 전화하는 일을 소홀히 하지 않았다. 재넉 쪽에서도 2년간 800만 달러나 들여서 촬영한 영화 〈지상 최대의 작전〉의 개봉에 밀턴 굴드가 보잘것없는 예산을 책정한 데 대해 분개

하고 있었다. 과거 폭스사의 회장이자 설립자였던 재넉은 28만 주를 소유한 최고 개인 주주였다. 현재 폭스사의 회장으로 6월 18일에 주주총회를 소집한 스파이로스 스쿠러스는 재넉 다음으로 많은 10만 주를 소유하고 있었다. 재넉은 당장 스쿠러스에게 전화했다. 6월 27일 이사회에서 스쿠러스는 2년간 3500만 달러의 운영 손실을 낸 책임을 지고 사표를 제출했고, 이 사표는 9월에 수리되었다.

다음 날인 6월 28일, 자신이 스쿠러스의 뒤를 이어 회장이 될 거라고 생각한 레바스가 화해를 요청하러 마릴린의 집으로 찾아왔다. 그는 그녀가 다시 영화에 출연하는 대신 1955년의 계약으로 갖게 되었던 권한들을 포기하고, 공식적으로 사과하고, 앞으로 촬영 시간을 제대로 지키겠다고 약속하라고 제안했다. 그 일 때문에 레바스는 파리에 있는 재넉이 폭스사의 운영권을 다시 쥘 생각이라고 선언했는데도 여기에 주의를 기울이지 못했다.

〈섬싱스 갓 투 기브〉의 계약서는 두 번 수정되었다. 첫 번째는 아직 권력을 쥐고 있던 운영진에 의해서였다. 그들은 스트래스버그를 해임하지 않고 쿠커를 해임했다. 두 번째 수정은 재넉에 의해 비밀리에 이루어졌다. 그는 마릴린의 친구 너낼리 존슨의 시나리오로 되돌아가겠다고 약속했다. 폭스사가 작성한 새 계약서가 준비되었지만, 마릴린 먼로의 변호사는 그녀가 기다리라고 했다면서 이유 없이 시간을 끌었다. 7월 25일 열린 이사회에서 재넉은 폭스사의 수장으로 권력을 회복했고, 회장직에서 물러난 스쿠러스가 임시 이사회장이 되었다. 8월 1일 너낼리 존슨이 진 네굴레스코와 접촉했고, 그는 조지 쿠커 대신 감독을 맡는 데 동의했다. 촬

영은 이미 다른 영화를 시작한 딘 마틴이 다시 자유로워지기만 기다리면 되었다. 〈섬싱스 갓 투 기브〉는 완성될 수도 있었다. 만일 모든 일이 예정대로만 진행된다면 10월에는 영화의 마지막 부분을 촬영할 예정이었다.

아서 밀러가 2004년에 제작한 3막짜리 연극 〈영화를 끝내며Finishing the Picture〉는 미완성으로 끝나버린 영화를 다루고 있다. 도저히 통제할 수 없는 인물인 주연 여배우를 둘러싸고 촬영진 전체가 동분서주한다. 그녀는 수면제, 알코올, 우울증으로 황폐해질 대로 황폐해졌다. 연출자와 연기 선생 사이에서 분열된 자신을 대면할 힘도, 이혼으로 끝나버린 애정 생활을 극복할 힘도 없었던 그녀는 어두운 방으로 도망친다. 이 연극은 마릴린 먼로가 출연한 마지막 완성작 〈야생마〉의 촬영 상황을 떠올리게 한다. 당시 먼로의 남편이던 아서 밀러가 시나리오를 쓴 이 영화는 1960년에 존 휴스턴이 감독을 맡았다.

이 연극에서, 시나리오 작가 폴은 여배우 키티와의 결혼 생활이 실패로 끝나자 키티가 나오는 영화의 시나리오를 계속 수정하며 심술을 부린다. 감독 데렉은 제작사의 돈을 노름으로 날린 후 영화를 그만둘 핑곗거리만 찾는다. 연기 선생 플로라는 유명한 여배우에게 영향력을 행사하려고 그녀의 육체적, 정신적 나약함을 이용한다. 이 와중에 거대한 화재가 그 지역을 덮친다. 이 연극은 화재뿐만 아니라 다른 모든 구성 요소까지 실제 상황에서 영감을 얻은 작품이다. 즉 아서 밀러와 존 휴스턴, 폴라 스트래스버그, 마릴린 먼로가 1960년 여름 동안 르노에서 〈야생마〉를 촬영하면서 겪은 일을 다루고 있다.

당시 밀러와 먼로는 4년간의 결혼 생활에 파국을 맞고 있었다. 존 휴스턴은 카지노에서 시간을 보냈고, 한동안 그의 노름빚을 갚아주던 제작사에서는 입금을 중단하겠다고 그를 위협했다. 결국 촬영은 8월 말까지 일주일 미뤄졌고, 마릴린 먼로는 요양 치료를 받았다. 하지만 휴스턴은 다시 메가폰을 잡을 수 있었고 영화는 완성되었다. 클라크 게이블은 우아하게도 마지막 촬영을 한 다음 날 심장발작으로 쓰러졌다. 1961년 1월 31일 클라크 게이블이 불참한 가운데 첫 시사회가 열렸다. 마릴린 먼로는 몽고메리 클리프트의 팔을 붙잡고 시사회장에 나타났다. 영화의 끝은 그들 부부의 끝을 알리는 신호였다. 하지만 밀러의 연극은 이런 결말이 아닌, 촬영이 중단되고 키티가 요양을 떠나는 것으로 끝난다.

아서 밀러는 끝까지 가야 한다는 당위성과 도저히 촬영을 계속할 수 없는 상황 사이에서 〈영화를 끝내며〉에 필요한 극적 긴장을 발견했다.

아서 밀러와 마릴린 먼로

폴 : 대단한 사람이야, 안 그래? 일주일이면 그녀는 다시 장미처럼 생생해질 거야. 그러곤 이 모든 소동의 이유가 무엇이었는지 자문하겠지. 데렉은 그녀가 미시시피 강 같다고 했어. 그의 말이 옳아.

아서 밀러의 〈영화를 끝내며〉는 〈야생마〉를 짓눌렀던 기획의 부실함과 미완성의 위협을 보여준다. 그러나 어디 〈야생마〉만 그랬겠는가. 이전의 영화들도 촬영이 거듭될수록 더 분명해지고 더 예리해지는 위험을

거쳤을 것이다. 〈섬싱스 갓 투 기브〉도 마찬가지였다. 어떻게 보면 이 영화의 제목부터가 이미 미완성을 예언하고 있지 않은가?^{섬싱스 갓 투 기브} (Something's Got to Give)는 사태가 급박하다, 뭔가 일이 생길 것 같다는 의미다.

사랑의 메아리, 고통의 메아리, 늘임표……. 〈영화를 끝내며〉는 아서 밀러가 마지막으로 제작한 연극이기도 하다.

완성, 죽음과도 같은

트루먼 커포티의 『응답받은 기도』

트루먼 커포티에게 문학은 버림받은 삶, 동성애에 대한
배척, 남부 시골 구석의 시시한 생활이 불러일으키는 권
태의 치료제였다. 그것은 그에게 창조적 변형을 통한 위
안과 성공, 사회적 관계, 명성, 돈을 가져다주었다. 하지
만 그 치료제 속에는 독이 숨어 있었다.

트루먼 커포티(1924~1984)는 어니스트 헤밍웨이와 함께 오늘날 미국인들에게 많은 사랑을 받는 작가다. 고등학교를 자퇴하고 〈뉴요커〉에서 사환으로 일하기도 한 그는 1945년 단편 「미리암」으로 오헨리 상을 수상했고, 3년 뒤 「마지막 문을 닫아라」로 또 한 번 오헨리 상을 받았다. 서로 알고 지내던 마릴린 먼로를 생각하며 썼다는 소설 『티파니에서 아침을』(1958)이 인기를 끌고 영화화되면서 명성을 굳혔고, 실제 일어났던 살인 사건을 다룬 『인 콜드 블러드』(1966)로 '논픽션 소설'이라는 장르를 개척했다는 평과 함께 엄청난 성공을 거두었다. 1966년 랜덤하우스 출판사와 집필 계약을 맺은 『응답받은 기도』는 커포티가 상류사회의 무절제한 생활을 소재로 또 한 편의 논픽션 소설을 쓰려는 야심으로 시작했으나, 자신의 방탕한 생활 탓에 집필이 제대로 이루어지지 못했다. 계속 마감을 미루던 커포티는 그가 글을 쓰지 못하고 있다는 소문을 반박하기 위해 1975년과 1976년 두 차례에 걸쳐 〈에스콰이어〉지에 원고 일부를 발표했지만, 평단의 반응도 부정적이었고 비밀을 폭로당해 분개한 사교계 친구들이 등을 돌리는 결과만 낳았다. 이후 완성작을 내지 못한 커포티는 약물과 알코올 중독으로 외롭고 불운한 최후를 맞았다. 1987년 랜덤하우스에서 커포티가 생전에 발표한 원고 중 3개 장을 묶어 유고집 『응답받은 기도 : 미완의 소설』을 내놓았다.

완성, 죽음과도 같은

마르셀 프루스트가 되고 싶었던 작가가 있었다. 처음에는 그도 그저 작가가 되고 싶었을 뿐이다. 그는 아주 어릴 때부터 재능을 보였다. 특히 사랑받기 위해, 혹은 부모가 없는 상황에서 마음을 달래기 위해 이야기를 만들어내는 재능이 특출했다. 그는 항상 빈털터리였던 사기꾼 아버지의 성을 따르지 않았다. 미국 남부의 지역 미인대회에서 수상한 경력이 있는 어머니는 세속적인 도시 생활을 꿈꾸었다. 아이는 일찍 잠들지 않았고, 잠자기 전에 엄마에게 뽀뽀를 받으려고 기다리지도 않았다. 엄마가 아들을 친척집에 맡겨버렸기 때문이다. 그는 프루스트를 읽은 적은 없었지만 자신이 다른 사람들에게는 없는 무언가를 갖고 있음을 잘 알고 있었다.

그의 소설 『티파니에서 아침을』 가운데 한 대목.

"말해봐요, 당신 진짜 작가예요?"

"당신이 '진짜'라는 말을 어떤 의미로 사용했는지에 따라 다르죠."

"아이 참…… 누군가 당신이 쓴 글을 '사느냐'고요?"

마침내 그는 뉴욕으로 갔다. 아직 보잘것없는 사람일 뿐이고 아버지의 성을 따르지도 않은 남자였지만, 젊은 작가였기에 단번에 유명 인사가 될 가능성이 있었다. 그가 처음 단편소설을 발표한 것은 20살 무렵이었고, 첫 장편소설로 이름을 알렸을 때는 24살에 불과했다. 특히 1948년의 책 뒤표지에 실린 약간 도발적인 사진은, 뛰어난 재능을 타고났으며 감미로운 추문을 불러일으키는 젊은 남자의 모습을 보여준다.

소설 『다른 목소리, 다른 방들』(1948)
초판 뒤표지에 실린 커포티 사진

그는 곧 어퍼이스트사이드에서 사교계 인사들의 총아가 되었다. 할리우드 스타나 유명 예술가들이 그의 친구였고, 대통령들, 왕족들과 만찬을 즐겼다. 그는 유럽으로 갔지만 여행보다는 베네치아의 해리스 바에서 더 많은 시간을 보냈다. 존 휴스턴의 요청으로 이탈리아에서 〈비트 더 데빌Beat the Devil〉의 시나리오 작업을 할 때는 매일 밤 원고를 고쳐 써서 다음 날 새벽에 넘기곤 했다. 〈비트 더 데빌〉은 〈몰타의 매The Maltese Falcon〉 존 휴스턴이 제작, 연출한 영화로 범죄와 타락에 관한 어두운 멜로드라마의 패러디 같은 느낌이 드는 기괴한 탐정물이었다. 촬영장에서 그는 험프리 보가트와 피터 로레를 웃게 만들었고 지나 롤로브리지다의 마음을 사로잡았다. 꾸준히 장단편 소설을 발표했고, 1958년에는 티파니에서 아침식사를 하고 싶어 하는 콜걸과 사랑에 빠진 작가의 이야기로 엄청난 성공을

거두었다.

소설에 작가를 즐겨 등장시켰던 그는 이때부터 P. B. 존스라는 작가가 등장하는 소설을 구상하고 있었다. 그 즈음 그가 랜덤하우스 출판사의 공동 대표 베네트 서프에게 보낸 편지를 보면, 그 인물은 "방대한 소설의 길잡이 역할을 할 것"이라는 말이 나온다. 이어 그는 "이 소설이야말로 나의 필생의 역작, 내가 모델로 삼은 사람들이 곤란해지지 않도록 최대한 침묵을 지켜야 할 작품으로 (…) 제목은 '응답받은 기도^{Anwered Prayers}'입니다. 만일 모든 게 잘 진행된다면 이 소설이 내 기도에도 응답해주리라 믿습니다"라고 했다.

트루먼 커포티^{Truman Capote}는 1958년에 무엇을 기도했을까? 사실 그의 기도들은 벌써 응답을 받은 것처럼 보인다. 그는 진정한 작가가 되기를 원했고, 그렇게 되었다. 그는 맨해튼에 살고, 팜스프링스에 있는 개인 소유의 수영장들에서 수영하고, 그리스에서 요트 파티에 초대받고, 영국 여왕과 만찬을 즐기고, 마릴린 먼로와 더불어 오후 내내 샴페인을 마시는 삶을 원했다. 그리고 그 모든 것을 이루었다. 그러나 그는 사치와 세속적인 쾌락만 밝히는 속된 인간이 아니었다. 이제 그의 희망은 단순히 재치 있는 제트족^{제트기로 유람하는 부유층을 일컬음}이 아닌 위대한 작가로 인정받는 것이었다.

그는 당대 최고로 위대한 작가, 미국 사회의 마르셀 프루스트가 되기를 원했다. 왜 하필 마르셀 프루스트일까? 독설가들은 그가 『잃어버린 시간을 찾아서』를 너무 단순화시켜서 생각했기 때문이라고 말한다. 특히 소설가이자 극작가인 고어 비달은 커포티가 프루스트를 읽은 적이 없다

고 단정했다.

"트루먼은 프루스트가 귀족 계급에 대한 험담을 끌어 모아 그것으로 문학 작품을 만들었다고 믿었다. 트루먼은 이 환상에 집착했다. 그러나 그는 프루스트를 읽은 적이 없다. 언젠가 내가 그에게 이 문제에 대해 날카롭게 질문을 던져보았다. 그가 프루스트를 읽는 일은 있을 수 없다. 그에게는 그런 형태의 집중력이 없기 때문이다. 더구나 그는 프랑스어를 몰랐고 역사에도 관심이 없었다."

그렇지만 티파니를 알기 위해 티파니에서 다이아몬드를 줄줄이 사들일 필요가 없듯이, 프루스트를 알기 위해 반드시 프루스트를 읽어야 하는 건 아니다. 프루스트는 엄청난 명성을 대변한다. 그는 1919년에서 1927년까지 프랑스에서 거의 매년 한 권씩 규칙적으로 작품을 발표하여 동료 문학가들을 놀라게 했고, 10년도 못 되어서 20세기 상반기 문학연감에서 중요한 자리를 차지했다. 1960년에 프루스트의 이름은 이미 30년째 천재의 표상 자리를 차지하고 있었고, 그가 사망하면서 그의 위상은 한층 더 높아졌다. 마르셀 프루스트는 당시 젊은 작가들에게 진정한 작가의 다른 이름이었다. 더욱이 『잃어버린 시간을 찾아서』는 본질적으로 작가의 경험을 들려주는 소설이다. 파리에서는 아주 젊은 작가 프랑수아 쿠아레가 『잃어버린 시간을 찾아서』에 등장하는 오리안 드 게르망트의 숙모 사강 공작 부인의 이름을 예명으로 써서 『슬픔이여 안녕』을 발표함으로써 은밀하게 프루스트의 후계자를 자처하지 않았던가? 트루먼 커포티 역시 자신을 새로운 마르셀 프루스트, 뉴욕판 프루스트라고 보았다.

1959년에 그는 〈뉴요커〉에 발표할 글을 쓰기 위해 다양한 모색을 하고

있었다. 저널리즘적 현실에서 순수 창작에 이르는 스펙트럼 위에서 그의
마음은 점점 현실 쪽으로 기울고 있었다. 예를 들어 그는 여러 집을 다니
며 청소하는 파출부를 하루 종일 따라다니며 관찰할 생각을 하기도 했다.
(이 아이디어는 몇 년 뒤 단편집 『카멜레온을 위한 음악』에서 다루었다.)

　많은 작가들이 그렇듯이 그는 사회면 기사를 꼼꼼히 살펴보곤 했다.
그러던 어느 날 아침, 잡다한 사건들 중에서 캔자스 주 홀콤에서 일어난
사건이 그의 눈길을 끌었다. 클러터라는 농부 일가족의 살인 사건이었
다. 경찰의 수사나 범인이 누구인지 찾는 추리 과
정은 그의 관심 밖이었다. 일가족 네 명이 의문의
살인을 당한 사건은 그 사회에 피투성이의 상처를
남기기 마련이다. 커포티는 그런 상처 속에서 드
러나는 것, 즉 위협받은 공동체의 비밀과 공포, 환
상 같은 것들을 다루고 싶었다. 두 범인 딕 히콕과
페리 스미스는 곧 체포되었다. 감방 동기였던 그
들은 감옥에서 클러터가의 농장에 숨겨놓은 보물

『인 콜드 블러드』 초판본(1966)

이야기를 듣고는 같이 한탕하기로 했다. 물론 티파니에 아침식사가 없듯
이 클러터가의 지하실에도 숨겨진 보물 따위는 없었다. 그들의 보물 사냥
은 인간 영혼의 어두운 지하세계를 파헤쳐놓았다.

　경찰 조사는 마무리되었지만 문학적 탐색은 계속 이어졌다. 커포티는
새로운 장르의 글쓰기를 생각했다. 그것은 허구를 만들어내기 위해 현실
을 이용하는 것이 아니라, 현실을 밝히기 위해 허구를 전혀 보태지 않으
면서도 소설의 모든 기법을 활용하는 방식이었다. 그는 현장을 답사하고

관련된 사람들을 인터뷰했으며, 사형을 선고받은 범인들이 수용된 감옥을 방문하고 두 범인과 지속적으로 편지를 주고받았다. 그들은 인세의 1퍼센트를 받는 조건으로 커포티가 책을 내는 데 협력하기로 했다. 한 사람은 자식들에게 뭔가 남겨주고 싶어서, 다른 한 사람은 글쓰기의 환상을 대리로나마 충족하고 싶어서 그렇게 했다. 후자는 작가를 꿈꾸었던 페리 스미스였다. 인생이 그토록 꼬이지만 않았더라면 정말 작가가 되었을지도 모른다.

감옥에서의 인터뷰와 글쓰기로 7년이 흐른 후 그들은 사형되었다. 커포티는 먼저 〈뉴요커〉에 연재 형식으로 글을 발표했다가, 1966년에 단행본으로 출간했다. 바로 그 책 『인 콜드 블러드In Cold Blood』는 엄청난 베스트셀러가 되었을 뿐만 아니라, 그 자체로 새 문학 장르의 탄생이었다. 그는 여기에 '논픽션 소설'이라는 이름을 붙였다. 말하자면 '실화소설' 정도가 될 것이다. 커포티는 자기 책이 유명 문학상을 수상하는 화려한 결말을 기대했다. 하지만 문학계 인사들이나 동료 작가들, 대학 교수들, 비평가들은 그가 서점에서 얻은 엄청난 성공에 영광의 관을 씌워주지 않았다. 이 책은 퓰리처 상도, 내셔널북어워드도 수상하지 못했다.

『잃어버린 시간을 찾아서』의 화자 마르셀은 「되찾은 시간」의 뒷부분에 나오는 게르망트 대공의 유명한 가장무도회에 대해 이렇게 말했다.

연극의 마지막 막에서는 사람들이 알아보기 힘들 정도로 변장할 필요가 있다.

이 무도회에서 마르셀은 작가로서의 소명을 깨닫는 한편, 작품을 어떻게 구성할 것인지 깨닫는다. 트루먼은 마르셀에서 한 걸음 더 나아갔다. 자신의 걸작을 터뜨리는 사건을 우연에 맡기지 않고 직접 나섰

가면무도회를 준비하는 커포티(1966)

다. 1966년 11월 28일 뉴욕의 플라자호텔에서 가장무도회, 아니 가면무도회를 개최한 것이다.

이 대대적인 흑백 가면무도회는 영화 〈마이 페어 레이디〉의 애스컷 경마장 장면을 위해 세실 비튼이 만든 의상들에서 영감을 얻었다. 미스 둘리틀을 시험하는 역할을 한 외교관 파티와 마찬가지로 커포티의 연회도 수개월간의 준비가 필요했다. 거리의 여자였던 미스 둘리틀(오드리 헵번이 이 역할을 맡았다. 그녀는 1961년에 영화화한 〈티파니에서 아침을〉에서도 홀리 골라이틀리 역을 맡았다)의 멘토는 사람들이 그녀를 귀부인으로 여기게 만들려 했다.

세실 비튼, 자이푸르의 마하라자, 로즈 케네디, 그녀의 딸이자 재키 케네디의 여동생인 리 라지월, 프랭크 시나트라와 미아 패로, 캔디스 버겐, 아넬리 부부, 탈룰라 뱅크헤드, 노먼 메일러, 릴리언 헬먼, 마리사 베렌슨, 오스카 드 라 랑타 등과 같은 유명 인사들만이 아니라 클러터가 살인 사건으로 알게 된 평범한 친구들도 캔자스 주에서 플라자호텔로 몰려왔다. 그들은 마치 왕자의 무도회에 참석한 신데렐라처럼, 자신이 시나트라와 같은 무도회장에 있다는 사실에 도취되었다. 검은색이나 흰색 옷을 차려입고 삼삼오오 모여선 사람들은, 이제 뉴욕 최고의 연회를 개최하게

된 남부 출신 소년의 예리한 눈, 5달러짜리 검은 가면 뒤에 숨은 그 예리한 눈 아래 펼쳐지는 영화 속 등장인물들 같았다. 그는 사교계에 제대로 입문하기 위한 시험에 통과했고, 전 세계의 대중매체들은 당시 스위스 다보스에서 열린 국가 수반 정상회담보다 이 사건을 더 크게 보도했다. 그것은 작가 커포티를 위해 맞춤 제작된 실험실이었다.

사실 가면무도회를 개최하기 몇 달 전인 1966년 1월, 『인 콜드 블러드』가 단행본으로 출간되기 직전에 그는 선인세 25만 달러를 받고 랜덤하우스 출판사와 『응답받은 기도』를 출간하기로 계약을 맺었다. 그는 1968년 1월 1일까지 원고를 넘기기로 했다. 처음 이 소설에 대해 언급한 지 10년 만이었다. 그가 『인 콜드 블러드』를 쓰는 데 7년을 쏟아 부은 것을 생각하면 그리 긴 기간은 아니다. 평범한 세계의 악당들을 다루었던 그는 이제 세상의 중심에 자리 잡은 '온전한 괴물들'에게 관심을 기울였다. 언론 재벌들, 남편 사냥을 하는 여자들, 국제적인 기둥서방들, 출세 지향의 예술가들이 바로 그들이었다. 그는 두 번째 논픽션 소설을 쓸 준비가 되었다고 느꼈다. 이제 그걸 쓰기만 하면 되었다.

그러나 1968년 1월 1일에 랜덤하우스 출판사는 원고를 받지 못했다. 그것은 클러터가에 숨겨놓았다는 보물과도 같았다. 1969년에 출판사는 계약을 수정하여 선인세를 올려주고 책을 세 권으로 늘렸다. 원고는 1973년 1월까지 인도하기로 했다. 1972년 커포티는 글을 쓰기 시작했다. 1973년이 되자 마감 시기를 1974년 1월로 연기했다. 1974년 말까지도 그가 써놓은 것은 겨우 네 장章밖에 없었다. 마감은 다시 1977년 1월로 연기되었다. 첫 계약을 맺은 지 12년이 지난 1980년, 출판사에서는 원고를 넘

기면 100만 달러를 주겠다고 제안했다. 마감은 이번에도 1981년 3월 1일로 한 번 더 연기되었다. 어쩌면 그는 영원히 그런 식으로 미루며 지낼 수도 있었으리라. 하지만 1984년 8월 25일, 트루먼 커포티가 사망했다. 미완성 소설은 1987년 뉴욕 랜덤하우스 출판사에서 유작으로 출간되었다.

『응답받은 기도』의 아이디어는 알코올 속에서, 그리고 커포티의 어머니인 나나 커포티가 수면제를 먹고 자살한 와중에 태어났다. 나나 커포티는 몇 차례의 전락 끝에 다시 어퍼이스트사이드로 올라올 수 있었다. 사실은 진짜 우아한 주택가에서 약간 벗어나 좀 높은 곳에 있는 동네였다. 그런데 1954년에 그녀는 두 번째 남편이 사기를 저질렀다는 걸 알게 되었다. 그는 파산했을 뿐만 아니라 감옥행을 피할 수 없었다. 파크 애버뉴에 살기를 원했던, 그래서 상류사회의 일원이 되고 싶었던 대가였다.

『응답받은 기도』는 제목과 달리 좋게 끝나는 소설이 아니다. 이 제목은 소설에 등장하는 애송이 작가 P. B. 존스의 책 두 권과 관련이 있다. 그의 첫 번째 책은 단편집 『응답받은 기도들과 다른 소설들』이다. P. B. 존스는 책 제목에 대해 이렇게 설명했다.

제목을 결정한 것은 그녀다. 단편집 속에 '응답받은 기도'라는 제목의 소설은 없는데도 그녀는 이렇게 말했다.

"그 제목이 완벽하게 어울릴 거야. 아빌라의 테레즈 성녀도 응답받지 못한 기도보다 응답받은 기도에 더 많은 눈물을 흘린다고 했잖아? (…) 그건 필사적으로 목표에 도달하지만 결국 같은 장소로 되돌아오게 되는 사람

들, 그래서 한층 더 절망하는 사람들을 다루고 있어."

예언이었을까. 『응답받은 기도』는 내 어떤 기도도 이루어주지 않았다.

두 번째 책은 아직 기획 단계였다. P. B. 존스는 첫 장편소설을 완성하면 같은 제목을 붙일 예정이었기 때문이다. 그러나 아직 쓰지 않은 부분에서 반전이 일어나지 않는 한 P. B. 존스가 꿈꾸던 성공은 거둘 길이 없을 것이고, 차라리 그게 그를 구하는 길인지도 몰랐다.

적어도 내가 창문으로 뛰어내릴 마음을 먹는다면 그게 결정적인 변화를 부르겠지. (…) 나는 겁쟁이다. 그러나 창문으로 뛰어내려버릴 정도로 겁쟁이는 아니다.

분명 성공의 대가를 지불하기보다는 자기 인생을 망치는 편이 더 쉬웠으리라. 알코올 중독에다 우울증까지 걸린 유명 작가가 내놓을 위대한 걸작이라고 했던 미완성 소설을 읽고 나서 제일 먼저 드는 생각이다. 그런데 그 순간 그는 어떤 상태였을까?

『응답받은 기도』는 어떤 점에서 글쓰기에 대한 소설이다. 흔히 말하는 모험 소설로 치자면, 화자가 작가이고 '자신의 인생을 망쳐버릴 위험을 기꺼이 감수하는' 안마사, 매춘부, 기둥서방, 보디가드 같은 유형의 모험가가 등장하는 소설이다. P. B. 존스는 '프루스트의 유령이 버티고 있는 리츠호텔 복도에서 북역 근처의 쥐구멍 같은 호텔 입구까지 걸어서' 돌아오는 것으로 만족해야 한다. 비록 성공하진 못했지만 그는 모험을 끝까

트루먼 커포티(1924)

지 몰고 간다.

　내가 거기, 우리 행성의 심장으로 갔기 때문이다. 어쨌든 나는 그런 여행이 주는 고난들을 견뎌냈다. 나는 우라늄과 루비, 황금을 찾아 다녔고, 도중에 역시 같은 것을 찾아 나선 다른 사람들을 관찰했다. (…) 그 속에서 나는 온전한 괴물들과 만났다!

　그 괴물들이 특별히 잔인한 건 아니었다. 단지 다소 퇴폐적인 습관을 보여주었을 뿐(어쩌면 과시했다고 표현하는 쪽이 더 나을지도 모르겠다. 프랑스어나 영어에서 괴물을 뜻하는 단어 monstre/monster는 과시를 뜻하는 단어 montre와 비슷하다), 히콕이나 스미스보다 더하지도 덜하지도 않았다. 우리의 모험가가 찾아간 동굴 속에 거주하는 괴물들은 특히 신성한 괴물들, 그 소설에서 조역을 맡은 미국과 유럽의 유명 인사들이었다. 그레타 가르보, 게리 쿠퍼, 니아코스, 몬티 클리프, 재키 케네디, 나탈리 바니, 페기 구겐하임, 콕도, 사르트르, 뉴욕판 고타 연감에 들어갈 만한 몇몇 명사들과 커포티 주변의 친한 친구들이다. 예를 들어, 하워드 혹스의 아내였다가 뒤에 릴랜드 헤이워드^{할리우드와 브로드웨이에서 활동했던 부유한 영화·연극} _{제작자}의 부인이 된 슬림 헤이워드는 소설 속 인물인 이나 쿨버스 여사 속에서 별 어려움 없이 자기 모습을 발견했다. 그리고 CBS 방송국의 설립자 빅윌리엄 패일리와 그의 부인 베이브^{바버라} 패일리는 소설 속의 시드니 딜딜롱과 클로에가 자기들을 그대로 묘사한 인물임을 알아챘다.

　지극히 자전적인 이 소설은 동침과 속임수, 범죄 모의, 심지어 암살에

이르기까지 당대 상류사회에서 추문을 일으키는 갖가지 실화를 긁어모은 작품이다. 말로든 글로든 이야기를 늘어놓는 데 일가견이 있었던 커포티가 쑥덕공론과 은밀한 대화 속에서 얻어들은 이야기들이었다. 랜덤하우스에서 유작으로 출간한 책에 실린 것은, 커포티가 생전에 〈에스콰이어〉에 발표했던 네 장 중에서 1980년 『카멜레온을 위한 음악』에 수록한 「모하비 사막」을 제외한 나머지 세 장이다. P. B. 존스의 예견된 실패와 기둥서방으로서의 생활을 보여주는 「온전한 괴물들」, 엄청난 대부호에 타의 추종을 불허하는 출세제일주의자로서 소설의 주축이 되는 등장인물의 이름을 딴 「케이트 맥클라우드」, 그리고 3장 「라 코트 바스크La Côte Basque」가 그것이다.

1972년에 커포티는 프루스트가 그랬듯 마지막 장과 첫 번째 장을 함께 쓰기 시작했다고 발표했다. 하지만 마지막 장은 끝내 발견되지 않아서 '플래너건 신부의 올나이트 니거퀸 코셔 카페All Night Nigger-Queen Kosher Cafe' 라는 제목만 남아 있다. 이 제목은 버려지거나 학대받은 아이들을 위해 1917년 '보이스 타운' 이라는 고아원을 설립한 유명한 신부 플래너건에게서 영감을 얻었다. 1938년에는 미국의 우상이 된 그를 다룬 영화가 나왔다. 스펜서 트레이시가 플래너건 신부 역할을 맡았고, 미키 루니가 방황하는 소년 역을 맡았다. 소설에서 플래너건 신부의 카페는 버림받은 모든 사람들을 위해 매일 밤 열려 있다. 그곳은 "그들이 노정의 끝에 당신을 내던져버리는 곳이다. 공공 쓰레기장 바로 뒤. 시체를 밟지 않으려면 발을 조심스럽게 디뎌야 한다."

그것은 1장 끝부분부터 계속 언급했던 최후의 종착지였다.

나는 호모들의 가게에서 진 한 병을 샀다. 신들이나 마실 법한 독주여서 죄수들 한 무더기가 나눠 마셔도 편도선에 구멍이 날 것 같았다. 두 모금만에 반 병을 해치웠더니 머리가 흔들렸다. 데니 포우츠가 생각났고, 당장 계단을 뛰어 내려가 매직머시룸 급행버스에 올라타고 싶었다. 원격조정 어뢰가 나를 어딘가 종착역을 향해 쏘아 올려서 순식간에 플래너건 신부의 니거퀸 코서 카페로 옮겨놓겠지.

커포티가 술병에 반쯤 남아 있는 술을 마저 마시고 버스 핸들을 잡은 탓에, 우리는 소설의 마지막 장에 어떤 내용이 들어갔어야 하는지 더 이상 알 도리가 없다.

「요트와 사물들」「…그리고 오드리 와일더가 노래했다」 부분뿐만 아니라 5장 「치명적인 뇌 손상」도 다시는 찾을 수 없게 되었다. 「…그리고 오드리 와일더가 노래했다」는 분명 할리우드가 배경일 것이다. 여배우이자 가수인 오드리 와일더는 영화감독 빌리 와일더의 부인이었다. 남편과 부인이 각자 바람피우는 이야기를 다룬 「모하비 사막」의 경우, 나중에 그 부분만 따로 뽑아서 『카멜레온을 위한 음악』에 독립된 단편으로 수록했다.

트루먼 커포티가 마지막 장과 1장을 동시에 쓰기 시작했다지만, 1장 「온전한 괴물들」은 3장 「라 코트 바스크」를 발표한 뒤인 1976년 5월에야 〈에스콰이어〉에 실렸다. 「라 코트 바스크」의 중요성은 거기 담긴 갖가지 활어과 벼명에 주목할 때 드러난다. 「라 코트 바스크」가 실린 〈에스콰이어〉 1975년 가을호가 대중 스캔들 잡지들과 나란히 놓이자, 그곳은 마치 '음란서적 도서관'처럼 보였다. 현실과 허구 사이에 존재하는 스펙트럼

위에서, 현실 잡지들은 허구를 만들어내는 반면 커포티의 소설은 현실에 위치한다는 점만 달랐을 뿐이다.

'라 코트 바스크'는 실제로 1959년에 맨해튼에서 문을 연 프랑스 식당이다. 아마 그 식당 벽에는 파크 애버뉴를 둘러싼 온갖 소문과 험담이 배어 있으리라. 커포티는 P. B. 존스가 이나 쿨버스 부인의 초대를 받아 샴페인을 곁들인 점심식사를 하면서 그녀로부터 최근의 소문을 듣게끔 했다. 근처 테이블에서는 재키 케네디와 그녀의 자매, 글로리아 밴더빌트 쿠퍼와 캐럴 매튜, 그리고 다른 단골들이 제각기 모여 앉아 수다를 떨고 있었고, 이나는 단편적으로 들리는 그들의 대화에 대해서도 논평을 달았다.

커포티가 두 번째 논픽션 소설의 소재로 삼은 것이 바로 그런 소문들이다. 그 모든 이야기들, 특히 시드니 딜롱이 부인을 배신하고 어느 매춘부와 바람을 피웠는데 그 여자가 일부러 배신의 흔적을 남겨놓았다는 이야기나, 앤 홉킨스가 자기 남편을 살해한 이야기 등은 클러터가의 살인 사건만큼이나 진실이었다. 물론 연루된 사람들 입장에서 볼 때는 차이가 있다. 트루먼 커포티가 클러터가의 범죄 사건을 알게 된 것은 신문을 통해서였고, 그 후 그것을 소설의 소재로 발전시켰다. 그러나 이번에는 라 코트 바스크에 드나들던 자기 친구들의 비밀, 특히 그를 특별한 친구로 여기고 속내를 털어놓던 베이브 패일리의 비밀을 공개적으로 이용했기 때문이다.

원고는 발표되기 전부터 이미 좁은 뉴욕 사회에 퍼져 있었다. 20년 전에 남편을 살해한 앤 우드워드는 원고가 〈에스콰이어〉에 실리기 직전에 창밖으로 몸을 던졌다. 살해 사건 당시의 경찰 보고서는 그녀의 어머니이

자 존경받는 명사였던 우드워드 부인이 가문의 명예를 지킬 목적으로 조작해놓았지만, 경찰보다 더 강력한 문학이 그 스캔들을 되살려놓았다. 거기다 커포티가 미처 예상치 못한 부작용이 생겨났다. 우드워드 집안과 패일리 부부의 친구들, 그리고 그 허영의 도가니 속에서 자신을 발견하거나 관련된 이들의 친구들이 있었던 것이다.

결국, 유명한 작가이자 세련된 제트족의 일원이던 커포티는 며칠 만에 자신을 받아들였던 소집단에서 배척되고, 추방되고, 파리아족^{인도의 최하 계급}

〈에스콰이어〉 1976년 5월호 표지

취급을 받았다. 6개월 뒤, 더 이상 잃을 게 아무것도 남지 않은 그는 트렌치코트 깃을 세우고 검은 모자에 단도를 든 모습으로 1976년 5월호 〈에스콰이어〉 표지를 장식했다. 제목은 '커포티, 올해 가장 큰 화제를 몰고 온 책 『응답받은 기도』의 원고를 내놓다'였다. 이번에는 책의 1장에 해당하는 「온전한 괴물들」이었다. 거기서는 특히 P. B. 존스의 사도마조히스트 고객으로 나오는 테네시 윌리엄스와 지적인 여자색정광의 복장을 한 캐서린 앤 포터가 눈에 띈다. 커포티는 P. B. 존스의 가면 아래 옛 친구들에게 보내는 메시지를 집어넣기도 했다. 공개적인 사과일 수도 있고 해명하는 것일 수도 있다.

난 나 자신을 용서하지만, 내가 치사한 자식이라는 사실은 잘 알고 있다. 사실 그건 태어날 때부터 그랬다. 아주 재능이 뛰어났으나 자신의 예술에 헌신하는 것을 유일한 의무로 삼는 스타일.

또한 프루스트를 방패 삼아 궤변에 가까운 정당화를 시도하기도 했다.

"예술에서든 실제 삶에서든 어떤 것이 진실이라는 말은 그것이 진실처럼 보인다는 의미가 아니야. 예를 들어 프루스트를 생각해봐. 넌 그의 『잃어버린 시간을 찾아서』가 세세한 부분까지 역사에 충실했더라도, 그가 남녀를 바꿔놓고 사건이나 사람들의 신분을 바꿔놓는 일을 하지 않았더라도 마찬가지로 정당하게 들렸을 거라고 생각해? 만일 그가 문학을 위해 사실을 상세하게 기술했더라도? 하지만, 이건 내가 종종 하는 생각이긴 한데, 그랬더라면 분명 더 나았을 테지. 받아들이기는 더 힘들었겠지만 더 훌륭했을 거야."

『잃어버린 시간을 찾아서』보다 더 훌륭한 『응답받은 기도』, 바로 이것이 그의 목표였다. 귀부인들의 비밀을 신문에 까발리는 게 목적이 아니라 자기 작품을 계속하기 위해 그런 재료를 활용했다. 사실 그는 친구 도리스 릴리에게 소설을 쓰라고 격려하던 시기에 자신이 한 조언을 직접 실천했을 뿐이다.

"뭐에 대해 쓰느냐고? 자기가 아는 것에 대해 써야지. (…) 애완견을 다루는 방법에 대한 책은 쓰지 마. 자긴 애완견이 없잖아. (…) 신문을 펼칠 때마다 난 도리스 릴리가 휘트니 씨, 애스터 씨, 밴더빌트 씨랑 데이트한다는 내용을 읽곤 해. 그런 돈 많은 남자 이야기를 써. 백만장자와 결혼하는 법을 쓰라고. 여자들이 다들 읽고 싶어 할걸."

훌륭한 충고였고, 그녀는 그대로 따랐다. 그 소설은 연극으로도 만들

어졌고, 진 네굴레스코 감독이 로렌 바콜, 베티 그레이블, 마릴린 먼로를 기용하여 영화화했다.

『응답받은 기도』에서 커포티는 자신이 플라자호텔에서 연 가면무도회에 초대했던 백만장자들의 정체를 아무런 미화 없이 폭로했다. 어쩌면 그는 문학에 대한 사랑 때문에 자신의 인간관계나 명성, 생활방식을 희생해도 상관없다고 여겼을지 모른다. 누구도 더 이상 그를 요트 여행에 초대하지 않았고, 라 코트 바스크에서 점심식사를 하자고 청하지도 않았다.

그러나 그는 문학에 대한 요구보다 작가로서의 이미지와 명성을 더 중시했고, 그것을 지속적으로 확인하려 들었다. 마치 사람들이 자기를 잊거나 자신의 재능을 의심할까 봐 두려워하는 것 같았다. 그는 자기도 프루스트처럼 작품을 매년 한 편씩 발표해야 한다고 생각했을까? 워홀의 시대였으니 그도 광고를 예술의 당당한 구성 요소로 받아들였던 걸까? CBS의 사장을 꼭 그렇게 공격해야 했을까? 흑백 무도회를 연 후에 언론에 「라 코트 바스크」를 사전 발표한 것은 그저 해프닝이었을까? 사실 어느 누구도 그가 〈뉴요커〉를 위해 글을 쓸 때처럼 책을 내기 전에 미리 연재해야 한다고 강요한 적이 없었다. 오히려 담당 편집자 조지프 폭스는 연재를 극구 말렸다.

결국 선택한 것은 그였다. 하지만 그는 결과를 잘 견뎌내지 못했다. 그가 친구들의 반응을 제대로 예측하지 못했거나(그는 글로리아 밴더빌트의 수영장에 누워 쉬면서 제럴드 클라크에게 이렇게 말했다. "그들은 너무 멍청해서 자기들 얘기인지 알아채지도 못할 거야"), 자신이 보일 반응을 잘못 판

단했는지도 모른다. 그가 원했던 것은 그들에게, 특히 그녀들에게 계속 사랑받는 것이었기 때문이다. 그런데 그것이 불가능해졌다. 이제 그는 환영받지 못하는 인물, 버림받은 파리아족이 되어 플래너건 신부의 집으로 물러나는 것 말곤 대안이 없었다.

　단편소설과 산문, 짧은 인물 묘사를 엮어 1980년에 출간한 『카멜레온을 위한 음악』에서, 커포티는 1957년에 구상했던 대로 파출부 여성이 하루 동안 여러 집을 다니며 일하는 것을 관찰한 이야기를 들려준다. 그들은 함께 87번가를 건너 파크 애버뉴 1060번지 쪽으로 갔다.

　저기가 내 어머니가 살던 곳이다. 어머니의 침실은 저쪽에 있었다. 그녀는 아름답고 매우 지적이었다. 하지만 그녀는 더 이상 살고 싶은 마음이 없었다. 이유는 많았다. 적어도 그녀는 그렇게 믿었다. (…) 그래서 어느 날 밤, 그녀는 화장을 하고 만찬을 열었다. 다들 그녀가 매혹적이라고 했다. 그날 저녁식사 후 잠자리에 들기 전에 그녀는 세코날 30알을 삼켰고, 다시는 깨어나지 못했다.

　여러 증언을 살펴봤을 때 이 이야기는 니나가 자살한 실제 상황보다 허구에 가깝다. 어쨌든 그는 그녀에게 자살할 이유가 많았다고 보았다. P. B. 존스에게 『응답받은 기도』의 아이디어에 집착할 '훌륭한 이유들'을 만들어주었듯이 말이다.

　"그 소설 제목도 '응답받은 기도'야. 특별한 이유는 없어. 하지만 이번

책은 그럴 만한 훌륭한 이유가 있지."

"'응답받은 기도'라고? 다른 사람 말을 인용한 건가 봐."

"아빌라의 성녀 테레사가 한 말이래. 직접 확인해본 건 아니고. 사실 그녀가 정확히 뭐라고 썼는지는 모르겠어. 대충 '응답받지 못한 기도보다 응답받은 기도에 더 많은 눈물을 흘린다'라고 했대."

우드로가 대답했다.

"이제 알겠군. 네 책은 케이트 맥클라우드와 그 일당 이야길 하는 거구나."

"뭐 거기서 그들을 찾아볼 순 있겠지만, 그렇다고 그 책이 그들을 다루고 있다고 말할 순 없을 것 같은데."

"그럼 대체 무엇에 대한 책인데?"

"환상으로서의 진실에 대한 거야."

커포티에게도 케이트 맥클라우드 일당을 적으로 돌릴 이유, 일종의 사회적 자살을 시도할 이유가 수없이 많았을까? 그는 『카멜레온을 위한 음악』 서문에서 집필 상황을 밝히면서, 자신이 강박적으로 완벽을 추구한다고 말했다. 그리고 글쓰기 단계에서의 발단과 목표('위장하지 않기'), 진행 중인 소설의 초고를 본 '특정 계층의 격분'에 대해 간략하게 언급했다.

어쨌든 1977년 9월에 나는 『응답받은 기도』를 중단했다. 그것은 소설의 일부를 미리 발표하면서 일어난 반응들과는 아무런 상관이 없다. 문제는 내가 처한 심각한 상황이었다. 사실 나는 창작의 위기에 부딪혔고, 개인적으로도 극심한 혼란기였다.

그 얼마 전인 1976년에 그는 한 친구에게, 자신의 감상적인 공허감은 책을 끝마치지 않으려는 핑계일 뿐이라고 털어놓았다.

"난 항상 그걸 알고 있었어. 난 끝내고 싶지 않은 거야. 끝낸다는 건 죽는다는 뜻이니까. 그럼 인생을 처음부터 다시 시작해야 하잖아."

그는 "글쓰기 자체의 짜임새"와 "[작가가] 알고 있는 다양한 글쓰기 형식들을 모두 (…) 단일한 형식 안에서 성공적으로 조합할 필요성"에 대해 여러 달 동안 성찰한 뒤 "내가 글쓰기에 대해 알고 있는 모든 것을 흡수할 구성을 발견했다"라고 선언했다.

이 모든 것이, 진행 중인 다른 작품 『응답받은 기도』에 어떤 영향을 미쳤던가? 그것은 엄청난 영향이었다. 이제 나는 트럼프만 들여다보면서 암울한 광기 속에 고립되어버렸다. 신이 내게 베푸신 채찍질과 함께.

『응답받은 기도』의 미완성에 대해 트루먼 커포티 본인이 미리 언급했던 셈이다.

커포티는 말로든 글로든 매력적인 이야기꾼이었고, 주저 없이 자신의 재능을 내보였다. 많은 친구들이 그가 「플래너건 신부의…」와 「치명적인 뇌손상」의 일부분을 들려줄 뿐만 아니라 거의 항상 똑같은 단어로 암송하는 것을 들었다고 했다. 그는 어떤 대목의 대화를 아예 줄줄 외우고 있었다. 하지만 편집자 제임스 폭스가 원고를 보여달라고 요구하자 그는 중요하게 수정할 부분이 있다며 다음 날 아침에 보여주겠다고 했다. 물론

그 '다음 날'은 영원히 오지 않았다. 그는 자기가 원고를 막 넘겼다고 언론에 두 차례나 발표했고, 출판사 측에서 그 사실을 부인해야 했다. 커포티가 그토록 훌륭하게 들려주었던 이야기를 쓰지 않았다는 것은 불가능한 일 같다. 그렇지만 그 장들은 지금까지 유령 원고로 남아 있다.

심지어 오늘날에도 그 원고들이 사라진 까닭을 둘러싸고 갖가지 추측이 난무한다. 분개한 옛 연인들 가운데 한 명이 복수하려고 최종 원고를 감춰버렸다고도 하고, 로스앤젤레스 시외버스 정류장의 임시보관소에 원고가 보관되어 있다고도 한다. 비밀은행의 금고에 숨겨놓았다는 이야기도 있다.

트루먼 커포티가 원고를 집필하던 당시 그의 방

그래서 커포티가 젊은 시절에 쓴 미완성 소설 『그 여름의 횡단Summer Crossing』을 최근에 찾아냈듯이 언젠가 우연히 원고를 발견하게 될지도 모른다고 한다.

하지만 제일 그럴 법한 설명은 이것이다. 커포티가 너무도 분명하게 그 소설을 구상한 데다 걸작을 원하는 마음이 지나치게 강한 나머지, 알코올중독성 망상발작을 두 차례 겪는 동안 자기가 그 글을 썼다고 믿어버렸다는 설명이다.

난 그런 꿈을 꾸었고, 내 꿈은 발에 부딪히는 돌멩이만큼이나 현실적이었다. 내가 만났던 모든 인물들이 무척이나 눈부신 모습으로 정말 모여 있었다. 의식 한구석에서 이런 말이 들렸다. '이 책은 무척 아름답고 너무 잘 짜였어. 그만큼 완벽한 책은 앞으로 절대로 나오지 못할 거야.' 그러자 내

의식의 다른 부분이 맞장구쳤다. '정말 누구도 그렇게 훌륭한 책은 쓸 수 없을 거야.'

그러나 그가 죽은 후 그의 집에서는 원고도, 다른 어떤 보물도 발견되지 않았다. 소파 위에 있다는 다이아몬드 애길 하자면, 거실에 박제된 커다란 뱀 한 마리가 놓여 있었을 뿐이다.

『응답받은 기도』는 살무사의 혀를 지닌 소설이다. 트루먼 커포티는 뱀을 많이 등장시켰는데 특히 방울뱀을 좋아했다. 그의 글 곳곳에서 뱀을 발견할 수 있다. 뱀은 『카멜리온을 위한 음악』에 수록된 「손으로 만든 관 Handcarved Coffins」에서처럼 범죄의 무기로 이용되거나, 등장인물들에게 그런 분위기를 제공하기도 한다. 『응답받은 기도』에서는 '보티'라 불리는 편집자 보트라이트가 마치 "뱀의 무서운 독을 갈망하는 사냥꾼"처럼 "코브라의 민첩함"을 발휘하여 P. B. 존스의 화상 입은 손가락을 빨았다는 표현이 나온다. 한편 케이트 맥클라우드는 "요부여서, 클레오파트라의 가슴을 문 독사처럼 잔인하다"라고도 한다. 또한 "텍사스에는, 여자들은 방울뱀과 같다는 오랜 속담이 있다"라고 하는데, 이 이미지는 단편 「모하브 사막」에서도 발견할 수 있다.

"내가 두려워하는 게 두 가지 있는데, 바로 뱀과 여자야. 그 둘은 공통점이 많아. 그중에서도 죽을 때 마지막까지 살아 있는 부위가 엉덩이라는 점이 특히 똑같지."

여자들만 뱀에 비유된 것은 아니다. 과거에 커포티가 후원자로 나서면서 온갖 방법을 동원해 영화 스타로 만들려 했던 리 라지윌(당시 그녀는 그에게 감사의 선물을 보내면서 "나의 응답받은 기도에게"라는 간단한 메모를 함께 보냈다)은 공개적으로 그를 "남부의 호모"라 불렀는데, 그는 1979년 6월 5일 스탠리 시걸의 생방송 대담 프로에 출연해 '남부의 호모는 가장 독한 방울뱀보다 더 지독하다'는 사실을 몸소 보여주었다.

뱀은 주로 그 이미지가 이용되지만, 『응답받은 기도』에서는 소리까지 들여왔다. 야유와 위험을 알리는 신호 사이를 오가며 이어지는 쉭쉭거리는 뱀 소리.

말년에 커포티는 조지프 코넬^{미국의 초현실주의 미술가로 아상블라주 작품을 많이 제작함}의 작품처럼 사진이나 오려낸 신문기사들, 미술책에서 잘라낸 화보들을 이어 붙이곤 했는데, 이것을 모아놓은 상자가 30여 통이나 되었다. 이 콜라주 상자들 아래에 투명한 합성수지 상자가 놓여 있는데, 그 안에 해독제를 담은 상자가 들어 있었다. 트루먼 커포티가 서명한 작품들이 현대미술시장에서 어떤 값으로 거래될지 충분히 상상할 수 있을 것이다. 어쩌면 그도 자신의 노년기를 염두에 두었을지 모른다. 더 이상 글을 쓰지 못하게 되거나 인세가 제대로 들어오지 않을 때, 언제 끊어질지 모르는 불안정한 수입을 보충하기 위해서. 에로틱한 메시지, 도발적인 단문들, 절망에서 비롯한 무례한 풍자, 그 해독제는 이번에도 포장이었다. 아마 그 포장 속에는 아무것도 들어 있지 않을 것이다. 『인디언 서머』에서 할아버지의 비밀 상자에 위안을 주는 약속 말곤 어떤 것도 들어 있지 않았던 것과 같다. 의사의 막대기를 돌돌 감아드는 뱀을 길들이는 방법이 그렇다. 병

을 줬다가 약을 주고, 약을 주고는 다시 병을 주는 식, 마치 문학처럼.

트루먼 커포티에게 문학은 버림받은 삶, 동성애에 대한 배척, 남부 시골 구석의 시시한 생활이 불러일으키는 권태의 치료제였다. 그것은 그에게 창조적 변형을 통한 위안과 성공, 사회적 관계, 명성, 돈을 가져다주었다. 하지만 그 치료제 속에는 독이 숨어 있었다. 과도한 문학적 야망과 인정받으려는 욕망, 이는 곧 마르셀 프루스트를 과잉 복용한 결과라 할 수 있으리라. 보티는 P. B. 존스에게 이를 분명하게 지적했다.

"만일 당신이 인생을 망쳐버릴 수도 있는 위험을 감수하겠다면……."

커포티는 〈하퍼스 바자〉의 편집기자 메리 루이즈 애즈웰에게 이런 편지를 썼다.

"너무 걱정하지 마. 언젠가 난 베스트셀러를 쓸 거고 우리 모두를 위해 이탈리아에 있는 성을 한 채 살 거야. (그런 성들이 아주 헐값이라는 이야기를 들었어.)"

커포티는 베스트셀러를 썼다. 그것도 여러 편이나. 그래서 그는 스페인에 성을 한 채 짓고는 자신이 영주라고, 새로운 마르셀 프루스트라고 선언했다.

마침 『잃어버린 시간을 찾아서』도 미완성 소설이다.

거친 거리에서

벨벳언더그라운드의 '잃어버린 앨범'

벨벳언더그라운드는 도발적인 소재와 음울한 세계관, 음악적 대담함으로 인해 뛰어난 많은 음악가들이 이 그룹을 록의 알파와 오메가, 록의 시초이자 장년기, 록의 계시이자 종말로 받아들였다. 말하자면 '언더그라운드'라는 단어의 의미 중 하나인 '지하도'가 '지름길'이 될 수도 있었다.

비트 제너레이션(Beat Generation)은 1950년대 미국 뉴욕을 중심으로 두드러진 활약을 보이던 반순응주의적 작가들을 이른다. 당시 미국이 누리던 경제적 풍요가 오히려 개인을 획일화하고 거대한 사회조직의 부품으로 전락시킨다고 보았던 그들은 주류사회의 가치관에 냉소적인 태도를 보이거나, 마약 복용, 성적 일탈, 동양적인 영성을 추구하곤 했다. 이러한 비트 문화는 1960년대 히피 문화로 이어졌다. 대학 시절 비트 제너레이션 문학을 탐독했던 루 리드를 중심으로 존 케일, 스털링 모리슨, 모린 터커가 1964년 뉴욕에서 결성한 벨벳언더그라운드는 히피의 시대에 활동했으나 비트 문화의 정신을 표방한 그룹이다. 앤디 워홀의 후원으로 낸 《벨벳언더그라운드와 니코》(1966)는 전위음악과 프리재즈의 혼란스러운 미학을 록 기타에 응용한 선구적인 앨범이며, 《벨벳언더그라운드》(1969)와 《로디드》(1970)는 펑크록과 얼터너티브록의 등장에 중추적인 역할을 했다는 평가를 받는다. 1989년, 해체 후 솔로활동을 하던 루 리드와 존 케일은 1987년에 사망한 워홀에게 헌정하는 추모앨범 《송스 포 드렐라》를 녹음하기 위해 17년 만에 함께 연주했다. 1990년 6월 프랑스에서 열린 워홀 추모공연에서는 모리슨과 터커까지 합류하여 그룹이 재결성된다는 소문이 돌기도 했으나, 1993년 유럽 순회공연 후 다시 해체했다.

거친 거리에서

벨벳언더그라운드의 '잃어버린 앨범'

스리코드, 4박자, 빠른 템포. 1964년, 마이크 커브^{Mike Curb}는 20살에 이미 레코드업계에서 작은 천재가 되어 있었다. 그가 처음 자기 노래를 작곡하고 녹음한 곳은 캘리포니아 주 산페르난도에 있는 밸리 주립대학 음악대학의 스튜디오였다. 하지만 음악에 대해 더 많은 것을 배운 건 아마 귀에 대고 들은 라디오에서였으리라. 라디오에서는 비치보이스의 노래나 필 스펙터가 편곡한 노래들, 그리고 무엇보다 당시 미국 시장을 휩쓸던 비틀스의 노래 〈아이 원트 투 홀드 유어 핸드^{I Want to Hold Your Hand}〉가 끊임없이 흘러나왔다. 이들 모두 그와 그다지 나이 차이가 나지 않는 청년들이었다. 그래서 그레이 애드버타이징 광고회사에서 마이크 커브에게 혼다사를 위한 노래를 한 곡 주문했을 때, 그는 이미 요령을 알고 있었다.

그 광고는 혼다에서 두 번째 단계로 기획한 것이었다. 목표는 소형 혼다 50의 판매를 4배 늘리고, '혼다를 몰면 최고의 사람들을 만날 수 있

다' 라는 슬로건을 통해 오토바이에 대한 새로운 이미지를 제시하는 것이었다. 작은 스쿠터를 운전하면서 등에 독수리가 그려진 검은 가죽점퍼를 입을 필요는 없다. 1963년에 11개 주에서 포스터 광고를 한 혼다는 90초짜리 광고물을 두 차례 내보내기 위해, 미국 전역으로 중계되는 아카데미 시상식을 후원하는 데 30만 달러를 쏟아 부었다. 마이크 커브는 〈리틀 혼다〉를 작사 작곡한 후, 4명의 소년과 오토바이 4대, 이렇게 여덟 멤버로 이루어진 그룹 혼델스를 결성했다. 노랫말은 효과적이었고 메시지는 분명했다.

First gear, it's all right
Honda Honda go faster faster
Second gear, I lean right
Honda Honda go faster faster
Third gear, hang on tight
Honda Honda go faster faster
Faster, it's all right

1단 기어, 아주 좋지
혼다 혼다 더 빨리 더 빨리 가
2단 기어, 몸을 기울여도 돼
혼다 혼다 더 빨리 더 빨리 가
3단 기어, 꽉 붙잡아

혼다 혼다 더 빨리 더 빨리 가

더 빨리, 아주 좋아

후렴에서는 "커다란 오토바이 대신 멋지고 작은 스쿠터 (…) 내 혼다는 정말 가벼워"라며 상품을 선전한다. 좋은 상품, 효과적인 가사, 유행을 따른 음악이 합쳐져 효력을 발휘한 덕분에 이 노래는 '인기 순위 10위'에 드는 히트곡이 되었다. 그리고 이듬해 비치보이스의 리더 브라이언 윌슨이 이 노래를 리바이벌하면서 최종적으로 인정을 받았다.

스리코드, 4박자, 앰프. 1964년에 미국 반대편 끝자락에 있는 동부 해안에서는 또 한 명의 재능 있는 청년 루이스 리드Lewis(Lou) Reed가 뉴욕 시 러큐스 대학에서 영문학 학위를 받았다. 그때까지 4년간 그는 잭 케루악, 앨런 긴즈버그, 윌리엄 버로스 같은 비트 제너레이션 작가들을 발견했다. 그들은 사람들이 흔히 자신의 내면을 파고들 때 거쳐 가는 소설가들이다. 그러면서도 리드는 원래 자신이 좋아하던 허버트 셀비나 레이먼드 챈들러 같은 '거리와 도시의 소설가'들도 떠나지 않았다. 그는, 과거 미국 청년문학의 희망이었으며 자신에게 약속된 수준에 도달하기 위해 25년간 노력해온 시인 델모어 슈바르츠 옆에서 창조적인 글쓰기를 시작했고, 그와 동시에 알코올과 LSD, 헤로인에도 손을 대기 시작했다.

그렇지만 루 리드는 단정한 미국 청년이 될 모든 조건을 갖추고 있었다. 여유 있는 부모는 기꺼이 피아노 레슨을 받게 해주었고, 심지어 사춘기 아들을 동성애의 유혹에서 돌려놓기 위해 정신병원에서 전기충격치

료를 받게 하기도 했다. 희생은 헛되지 않아, 루는 전기가 사람뿐만 아니라 음악에도 유용하다는 사실을 깨달았다. 그는 피아노에 기타 한 대, 더 정확하게 말해서 그레치 컨트리 젠틀맨 기타 한 대를 추가했고, 남자들 속에 여자도 한 명 끼워 넣었다. 곧 그는 로큰롤의 바탕에 스리코드라는 마법의 공식이 깔려 있어서 그것만 익히면 라디오에서 흘러나오는 노래를 부르고 반주할 수 있다는 사실을 깨달았다.

그는 강의 후에 무료하게 시간을 죽이던 두 학생과 함께 그룹을 결성했는데, 그룹 이름은 계속 바뀌었다. 그들이 연주했던 바의 주인들이 기억하는 바에 따르면, 어떤 때는 그룹 이름을 'LA와 엘도라도스'라고 소개했고, 또 어떤 때는 '파샤와 선지자들'이라고 소개했다고 한다. 이들은 주로 두왑 리듬앤드블루스에서 사용되는 코러스의 한 유형과 로커빌리 로큰롤과 힐빌리(Hillbilly, 컨트리 음악)가 뒤섞인 음악를 과격하게 연주하거나, 루 리드가 작사 작곡한 자작곡을 연주했다.

루 리드가 관중 앞에서 연주한 것은 이때가 처음이 아니다. 1958년 롱아일랜드에서 고등학교의 연말 공연에 참가했는데, 마침 제작자 밥 섀드의 친구가 이 공연을 참관했다. 이후 그는 친구 필 해리스, 앨런 월터스와 함께 첫 음반을 녹음했다. 그들은 그룹 이름을 '셰이즈Shades'라고 하고 싶었지만 이미 다른 그룹이 사용하고 있어서 '제이드스The Jades'라고 정했다. 이 음반에 실린 〈소 블루So Blue〉라는 곡이 라디오로 방송되어 78센트의 로열티가 생기기도 했다. 방송이 나가자 롱아일랜드의 슈퍼마켓과 쇼핑센터들이 이 곡을 대대적으로 틀어주었다.

그는 대학의 라디오 방송국에서도 프로그램 하나를 맡아 오넷 콜먼,

세실 테일러, 아치 셰프, 리틀 리처드, 제임스 브라운 같은 사람들의 음악을 틀어주곤 했다. 그가 졸업장을 받기 전 해인 1963년에는 밥 딜런이 시러큐스 대학에서 콘서트를 열었다. 이때 받은 감명이 꾸준히 이어진 것은 아니지만, 스털링 모리슨Sterling Morrison과의 우정, 셸리와의 사랑, 델모어 슈바르츠와의 글쓰기, 주사기를 통해 감염된 간염 등 캠퍼스에서 얻은 다른 경험들 속에 잘 녹아들었다.

학위를 받은 후 〈뉴요커〉에 작품을 보냈다가 거절당한 루 리드는 롱아일랜드의 프리포트에 있는 가족에게 돌아갔다. 그는 모호한 성 정체성과 정신착란을 흉내 낸 덕분에 베트남전 징집을 피할 수 있었다. 10월에는 해체된 엘도라도스의 매니저 돈 슈팩의 주선으로 피크위크 레코드사의 테리 필립스에게 채용되었다.

피크위크 레코드사는 모방과 표절 전문의 수준 낮은 음반회사였다. 이제 전속 음악가가 된 루 리드는 서프 음악, 캘리포니아의 핫로드, 로큰롤, 영국의 머시 비트 등 온갖 스타일의 음악을 섭렵했고, 1년 동안 주당 25달러에 특별 수당으로 맥주와 샌드위치를 제공받으면서 유령 그룹의 이름으로 곡들을 줄줄이 만들어냈다. 그는 곡을 빨리 만드는 법을 배웠다. 당시의 히트곡들을 표절하거나 모방해서 그때그때 바뀌는 두세 명의 음악가를 데리고 서둘러 음반을 녹음한 후, 존재하지도 않는 그룹 팍시스Foxes를 내세워 《더 소울 시티The Soul City》라는 이름을 붙여 슈퍼마켓에서 1달러에 판매했다.

자칭 여성 그룹인 팍시스는 당시 인기를 끌던 여성 그룹 로네츠를 흉내 낸 것이었다. 타조의 춤을 다룬 〈오스트리치Ostrich, 타조〉도 있다. "네 머리

를 땅 위에 올려놓으면 누군가 그 위를 밟고 지나가지"라며 타조들의 춤을 록 버전으로 묘사한 이 곡은 프리미티브스^{Primitives}라는 유령 그룹의 곡이 되었다.

필 스펙터가 유명해진 것은, 다코타의 이름 없는 DJ가 선견지명이 있었는지 〈유 돈트 노 마이 리틀 펫^{You Don't Know My Little Pet}〉이 실린 싱글판을 호기심에 뒤집었다가 뒷면에 실린 〈투 노 힘 이즈 투 러브 힘^{To Know Him is To Love Him}〉을 발견한 덕분이었다. 벨벳언더그라운드 역시 운명의 장난처럼 타조알 속에서 태어났다. 떳떳치 못한 작업을 가리기 위한 연막으로 내세운 유령 그룹 프리미티브스가 TV 쇼프로그램 〈아메리칸 밴드스탠드〉에 초대된 것이다. 홍보 기회를 놓치고 싶지 않았던 테리 필립스로서는 모자 안에서 뭐든 꺼내놓을 수밖에 없었다.

기타 줄을 끼운 비올라, 음렬주의 음악^{쇤베르크가 창안한 12음 음악}, 끝없이 이어지는 음표. 같은 1964년, 존 케일^{John Cale}은 전도유망한 젊은 음악가였다. 영국 웨일스 출신의 피아니스트이자 바이올리니스트, 비올리스트였던 그는 런던에서 음악 이론을 공부했고, 1963년에는 널리 알려진 레너드번스타인 장학금을 받아 탱글우드 뮤직센터로 들어갔다. 이곳은 보스턴 필하모니 오케스트라가 여름마다 찾아가는 곳이었고, 아방가르드 작곡가 아론 코플랜드가 선생으로 있었다.

6개월 뒤 존 케일과 이름이 흡사한 현대음악가 존 케이지가 에릭 사티의 〈벡사시옹〉 초연을 위해 그를 뉴욕으로 불러들였다. 같은 멜로디를 840번 반복해서 연주하는 것으로 이루어지는 이 곡을 공연하기 위해 여

러 명의 피아니스트들이 서로 교대해가면서 18시간 동안 연주를 계속했다. 또한 존 케일은 같은 바이올리니스트인 친구 토니 콘래드와 함께 라몬테 영의 음향 실험에도 참여했다. 음과 소음이 이어지는 이 실험을 위해 라몬테 영은 '시어터 오브 이터널 뮤직'이라는 소규모 연구 집단을 만들었다.

그렇다고 존 케일이 롤링스톤즈를 들을 시간이 없었던 건 아니다. 그는 콘래드와 함께 뉴욕 로어이스트사이드의 러들로 가에 있는 아파트에서 지냈는데, 같은 층의 이웃집에서 피크위크 레코드사의 테리 필립스를 만났다. 필립스는 마침 텔레비전 프로그램에서 음반 홍보를 확실히 해줄 음악가를 찾고 있었다. 가장 엄격한 고전음악 교육을 받은 비올리스트이자 존 케이지의 제자이며 소리의 탐험가인 존 케일, 그리고 전기충격요법 속에 자란 시인으로 오직 저주받기만을 희망했으며 보들레르가 상상도 하지 못했을 약물들이 데려다주는 인공낙원의 모험가 루 리드. 두 사람의 만남은 이처럼 가장 상업적이고 전혀 독창적이지 못한 음악 때문에 이루어졌다.

하지만 존 케일은 오래지 않아 〈오스트리치〉의 작가에게서 〈헤로인 Heroin〉과 〈비너스 인 퍼스Venus in Furs〉의 작가를 알아보았다. 섹스, 마약, 그리고 그냥 록. 1960년대 상반기는 아직 로큰롤이 득세했지만, 루 리드는 벌써 록을 시작했다. 로큰롤은 오락에 대해, 관능과 쾌락에 대해 말한다. 설령 그 속에 도발의 성격이 있다 해도 그건 토요일 밤의 일일 뿐이다. 반면 록 음악은 로큰롤의 줄임말이 아니라 과격화이며, 살롱댄스 없는 리듬, 아양 떨지 않는 접전이다. 로큰롤이 은유라면 록은 태도였다. 루

리드는 록을 위해 태어난 사람이다. 루 리드와 만나면서 존 케일도 그렇게 되었다.

1965년에 루 리드는 토니 콘래드를 대신해서 러들로 가로 이사했다. 아마도 그곳은 더 이상 집세를 받지 못하게 된 주인들이 보험금을 노리고 불을 질러 매일같이 화재가 발생하는 그런 구역이었을 것이다. 하지만 뉴욕의 뒷골목이 롱아일랜드나 피크위크보다는 훨씬 더 좋았다. 애송이 예술가들, 사기꾼들, 마약 상인들, 학생들이 어슬렁거리는 그 지역을 돌아

루 리드(왼쪽)와 존 케일

다니던 루 리드는 스털링 모리슨과 재회했다. 모리슨도 시러큐스 대학을 떠났다. 한편 존 케일도 드러머 앵거스 맥라이즈까지 데리고 라몬테 영의 시어터 오브 이터널 뮤직을 떠났다. 하지만 맥라이즈가 돈을 받고 콘서트를 여는 데 대해 불쾌감을 나타내며 빠져버리자, 그들은 리드와 모리슨을 소개해준 친구의 여동생 모린 터커Maureen Tucker를 끌어들였다.

그룹 이름은 처음에 워락스Warlocks로 정했다가 폴링스파익스Falling Spikes로 바꾸었다. 그런데 어느 날 아침 토니 콘래드가 러들로 가로 오다가 길바닥에서 불량스런 책을 한 권 주웠다. 아마도 책 내용이 너무 고약해서 주인이 길가의 도랑에 던져버렸거나, 안주머니에 넣어둔 책을 실수로 떨어뜨렸으리라. 그건 정말로 외투 속에 숨길 법한 내용의 책이었다. 맥파든 북스의 영리한 편집자가 '벨벳언더그라운드'라는 이름을 붙여 내놓은 그 책은, 다양한 성관계 행태를 다룬 마이클 리의 탐방 기사에 채찍과 과

도하게 졸라맨 장화를 그린 삽화를 덧붙인 것이었다. 예술계에서는 '언더그라운드'라는 말이 반순응주의자, 이탈자, 도발자를 의미하는 것으로 인기를 끌고 있었다. 1965년 12월 11일, 루 리드, 존 케일, 스털링 모리슨, 모 터커모린 터커의 애칭는 뉴저지의 서미트 고등학교에서 40펑거스라는 그룹과 미들클래스라는 그룹 사이에 처음으로 '벨벳언더그라운드'라는 이름으로 대중 앞에서 공연했다.

그동안 서해안 쪽의 마이크 커브도 놀고 있지만은 않았다. 그는 B급 영화의 배경음악을 꾸준히 작곡했고, 그것이 시장에 대한 지식과 전문성을 쌓는 훈련이 되었다. 그는 자기 회사를 설립해서 '사이드워크 레코드 Sidewalk Records'라는 이름을 붙였다. 그 이름은 도시 청년들과 거리의 음악에 대한 눈짓이었고, 자신의 이름을 빗댄 것이기도 했다. 커브Curb가 '길의 가장자리'를 의미하기 때문이다.

하지만 명성을 추구했던 그는 길 가장자리에 머물러 있지 않았다. 그는 〈스케이터 데이터〉라는 대사 없는 단편영화의 배경음악을 맡았다. 처음으로 스케이트보드를 본격적으로 다룬 이 영화는 아카데미 영화제 수상 후보에 올랐고, 1966년 칸영화제 단편영화 부문에서 그랑프리를 받았다. 같은 해에 오토바이 폭주족 헬스 엔젤스에서 영감을 얻은 영화 〈와일드 엔젤스〉의 배경음악도 제작했는데, 이때 혼다 광고 음악에 등장한 착실한 청년들의 반대 버전인 불량한 소년들을 새로운 광맥으로 활용했다. 〈와일드 엔젤스〉는 피터 폰다와 낸시 시나트라 주연으로 큰 성공을 거두었다. 돈을 벌어다주는 지옥 방문은 이듬해까지 계속되었다. 그는 신인 배우 잭 니콜슨이 시나리오를 쓴 영화 〈트립〉의 음악을 작곡했고, 연주

는 일렉트릭 플래그가 맡았다. LSD 경험을 다룬 영화였다. 그 다음으로 오토바이족을 다룬 영화 〈본 루저스〉의 음악을 썼다.

한편 앤디 워홀Andy Warhol은 멀티미디어 예술의 경험을 쌓기 위해 록 그룹을 하나 꾸려볼까 생각하고 있었다. 그러던 차에 친구들이, 그리니치 빌리지에 있는 카페 비자르라는 클럽에서 눈에 띄는 사이키델릭 그룹이 기괴한 음악을 연주한다고 알려주었다. 가서 보았더니, 드러머는 아주 키가 작아서 선 채로 연주했는데 남자인지 여자인지 분간할 수가 없었다. 그룹의 리더가 바이올리니스트인지 가수인지도 구분하기 힘들었다. 그리고 그들이 부르는 노래의 가사는 검열에 걸리기 딱 좋아 보였다. 이런 이력에 마음이 끌린 앤디 워홀은 그들을 고용했고, 이스트 스트리트 47번가에 있는 작업실 팩토리에서 카메라 렌즈 아래 그들을 재정비했다.

세련된 스타일의 대가였던 앤디 워홀은 니코Nico라는 애칭으로 불리던 크리스타 파프겐을 추가해 그룹 구성을 전체적으로 손보았다. 북유럽의 여름을 떠올리게 하는 그녀의 아름다움에 흔들린 사람은 한두 명이 아니다. 펠리니는 그녀를 영화 〈라 돌체 비타〉에 출연시켰고, 알랭 들롱은 그녀를 품에 안았으며, 밥 딜런은 그녀에게 곡을 써주었다. 워홀은 워낙 영민한 사람이었기에, 니코의 탬버린 연주 실력이 벨벳언더그라운드의 음악에 꼭 필요하다고 판단한 건 아니었다. 그러나 펠리니 같은 대감독이 아니어도 60년대의 그레타 가르보라 할 정도로 매혹적인 음영을 드리운 얼굴을 전면에 내세우는 게 유리하다는 것쯤은 쉽게 알 수 있었다.

그런데 그가 어찌나 오랫동안 그들의 연주 연습 장면을 촬영했던지,

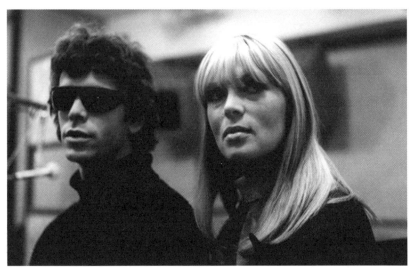

루 리드와 니코(1965)

현대예술의 철천지원수가 돼버린 이웃들이 한밤에 소란을 피운다며 뉴욕 경찰을 불러 연습을 중지시켜버렸다. 어찌 보면 그것도 순응주의에 대한 승리의 신호였으니 순조로운 출발이라 해야 할까.

몇 주 뒤에 있을 앤디 워홀의 이벤트 공연 〈피할 수 없는 플라스틱 폭발Exploding Plastic Inevitable〉에 다들 온 신경을 집중했다. 워홀 군단의 일원이라는 사실은 자신을 알리는 데 엄청난 이점이 될 터였다. 벨벳언더그라운드와 니코는 검은 의상과 검은 안경을 쓰고 무대에 등장했고, 그들이 연습하는 장면을 찍은 영상이 스트로보스코프 영사기를 통해 비쳤다. 워홀도 마이크로 무장하고 관중에게 불쑥불쑥 소리를 질러댔고, 제라드 말랑가는 〈비너스 인 퍼스〉에 맞춰 열정적으로 채찍 춤을 추었다.

첫 앨범을 녹음할 때 앤디 워홀은 앨범 재킷에 바나나 그림을 넣자는

아이디어를 냈다. 쌍두 그룹이 된 벨벳언더그라운드는 이제 워홀의 우주를 구성하는 시스템의 일부였다. 워홀이 모든 재정을 부담했고, 아무런 검열이나 수정도 원하지 않았다. 밥 딜런, 사이먼과 가펑클 등과 작업했던 제작자 톰 윌슨은 그룹이 순회공연 중이던 1966년 5월 로스앤젤레스에서, 미리 뉴욕에서 녹음해둔 음악을 벨벳의 색깔이자 표지였던 로파이 사운드와 라르센 효과^{덴마크 과학자 쇠렌 라르센이 처음으로 발견한 음향 피드백}, 피드백을 유지하면서 공들여 다듬었다. 윌슨은 콜롬비아사에서 버브 레이블의 모

《벨벳언더그라운드와 니코》
표지(1967)

기업인 MGM으로 옮겨갈 생각을 했다. 그렇게 해서 벨벳언더그라운드는 결성한 지 일 년도 되기 전에 버브사와 계약했다. 1966년 8월에 《벨벳언더그라운드와 니코》 음반이 준비되었다. 하지만 레코드사에서는 프랭크 자파와 그의 밴드 마더스 오브 인벤션 쪽에 더 기대를 걸고 있었던 탓에 1967년 3월까지 앨범 발매가 지연되었다. 같은 시기에 방송을 독차지하다시피 한 비틀스의 앨범 《서전트 페퍼스 론리 하츠 클럽 밴드^{Sergent Pepper's Lonely Heart's Club Band}》가 발표 되었다.

어쨌든 라디오에서는 마약 중독과 편집광, 퇴폐적인 행실을 다룬 노래를 틀어주지 않았다. 앤디 워홀 덕분에 관심은 끌었지만 성공으로 이어지지는 못했다. 오히려 사람들은 워홀이 그동안 니코를 데리고 찍은 영화 〈첼시 걸스^{Chelsea Girls}〉에 대해 많이 이야기했을 뿐, 벨벳언더그라운드의 앨범에 대해서는 잠잠했다. 이제는 적이 되어버린 연인 루 리드와 니코 중에 누가 스타가 될 것인가? 결과는, 니코가 밀려났다.

하지만 그녀도 그리 분개하진 않았다. 솔로활동을 시작할 때가 되었기 때문이다. 밥 딜런이 계속 그녀를 밀어주었고, 존 케일도 나중에 그녀의 가장 아름다운 앨범 두 장을 제작해주었다. 알코올과 담배에 부드럽게 젖어든 그녀의 목소리와 살아오면서 익히 의식하고 있었던 마돈나의 미모 덕분에 그녀는 곧 60년대의 아이콘, 반순응주의의 여교황이 되었다. 그녀가 약물 과다복용으로 죽는다 한들 누구도 놀라지 않았을 것이다. 하지만 그녀를 죽음으로 몰고 간 것은 1988년 스페인 이비자 섬에서 자전거를 타고 가다 추락한 사고였다.

니코가 빠진 루 리드와 벨벳언더그라운드는 워홀 공장이 만들어낸 상품으로 만족할 수 없었다. 워홀도 밀려났다. 루 리드와 워홀은 끝까지 화해하지 않았다. 루 리드와 존 케일이 드라큘라이자 신데렐라이기를 원했던 남자 워홀에게 헌정하는 앨범 《송스 포 드렐라Songs for Drella》를 제작하여 그들의 멘토에게 경의를 표한 것도 워홀이 1987년 사망한 뒤의 일이다.

다시 독립한 벨벳언더그라운드는 보스턴에서 티파티라는 홀을 운영하는 스티브 세스닉에게 그룹 운영을 일임했다. 그들은 그곳을 거점으로 삼았다. 두 번째 앨범 《화이트 라이트/화이트 히트White Light/White Heat》는 동부 해안에서 순회공연을 마친 뒤 1967년 9월에 녹음하였고, 제작은 첫 앨범과 마찬가지로 톰 윌슨이 맡았다. 이 앨범은 편두통처럼 끈덕진 구석이 있었다. 곡에 대해서는 말하기도 힘들며, 가사는 루가 받았던 전기충격 치료에 대한 기억들을 떠올리는 내용도 있고 시러큐스 대학 시절에 쓴 음산한 단편소설을 들려주는 것도 있다. 그 뒤에 깔린 불협화음과 견디기 힘든 감미로움은 라르센 효과로 생긴 상처를 더욱 악화시켜놓는다. 레시

타티브레치타티보. 오페라나 칸타타 등에서 노래하는 대신 음악에 맞춰 대사나 독백을 읊조리는 것가

17분 동안이나 계속되는 〈시스터 레이Sister Ray〉에서는 보컬의 목소리가 돌출하고, 기타 독주는 끊어질 듯 이어지며, 그 뒤를 마라톤 경기 중의 심전도 소리처럼 박동하는 드럼 소리가 받쳐준다. 드디어 록이 미지의 영역에 도달했다.

오늘날에는 이 곡도 고전이 되어서 머지않아 대입시험의 음악 문제로 출제된다는 얘기가 들려올지도 모른다. 하지만 앨범이 출시된 1968년 1월에는 도저히 들어줄 수 없는 소음일 뿐이었다. 아주 혁신적인 잡지 〈롤링스톤〉의 과감한 평론가들조차 아무런 관심을 보이지 않았다. 그럼에도 그룹 멤버들은 바로 다음 달부터 〈템테이션 인사이드 유어 하트Temptation inside Your Heart〉와 〈헤이 미스터 레인Hey Mr. Rain〉 같은 곡들을 녹음하러 그때그때 녹음실에 모였다. 하지만 이 해는 운이 좋지 않았다. 존 케일은 세스닉크와 전혀 마음이 맞지 않았고 루와의 대립도 점점 심각해졌다. 벨벳 언더그라운드는 서로 반대 방향으로 나아가는 케일과 리드의 야망을 두루 포용할 만큼 크지 않았다. 첫 앨범 《벨벳언더그라운드와 니코》가 완성되자마자 앤디 워홀과 결별했던 것처럼, 《화이트 라이트/화이트 히트》가 나온 지 몇 달 지나지 않은 1968년 9월, 더 이상 존 케일에게 말도 걸지 않던 루 리드는 스털링 모리슨에게 자신이 휴가를 간다고 그에게 알려주라며 떠나버렸다.

마이크 커브는 누구와도 결별하지 않았고, 영화음악 사업으로 성공을 거듭했다. 막스 프로스트와 트루퍼스Max Frost and the Troopers가 연주한 싱글

음반 《셰이프 오브 싱즈 투 컴Shape of Things to Come》은 인기 순위 30위 안에 들었다. 1968년에 커브가 배경음악을 직접 작곡하거나 제작한 영화만 해도 40편이 넘었다. 이제 그는 할리우드 불바드의 스튜디오에서 수백만 달러를 관리하게 되었다. 그는 사이드워크 레코드사를 트랜스컨티넨탈 엔터테인먼트사에 매각했고, 그때부터 트랜스컨의 개발을 담당하여 음반 레이블들을 구입, 합병해서 새로 출범시키는 일을 했다. 그 분야는 이미 오래전에 미국 예술가들을 따라잡은 영국 록그룹과의 경쟁에 몰려 재정비되고 있었다.

그 즈음, 존 케일이 남기고 떠난 커다란 빈자리를 채우기 위해 보스턴 출신의 청년 더그 율Doug Yule이 기타 연습에 매진하고 있었다. 그는 원래 벨벳언더그라운드의 팬이었는데 세스니크에게 발탁되었다. 어쨌든 음색이 달라졌다. 루 리드는 볼륨을 낮추고 사랑 이야기를 들려주는 구슬픈 발라드로 돌아갔다.

1968년 11월, 서부 해안 순회공연을 마친 벨벳언더그라운드는 할리우드의 TTG 녹음실에서 세 번째 앨범을 녹음했다. 공식적인 설명에 따르면, 버브사와 그 모회사 MGM에 불만을 품은 세스니크가 아직 계약 기간이 남아 있는데도 제작사를 옮기기 위해 콜롬비아사와 애틀랜틱사에 물밑작업을 하고 있었다고 한다. 전혀 불가능한 일은 아니었다. 왜냐하면 MGM 측에서 벨벳언더그라운드를 홍보하려는 어떤 노력도 하지 않았기 때문이다. 다른 한편으로, 비평가들이 그들을 무시하고 있었기 때문에 다른 제작사에서 굳이 끌어가려고 애쓸 이유는 없었다.

세 번째 앨범 제목은 간단히 《벨벳언더그라운드 The Velvet Underground》였다. 첫 번째 앨범과 같지만 니코가 빠졌다는 의미인데, 마치 그룹이 이제야 있는 그대로의 자신을 보여준다는 의미 같았다. 하지만 이름을 알리려는 노력이 더 필요했다. 오늘날 전문가들은 이 앨범을 '회색 앨범'이라고 부른다. "그의 어깨 너머로 날아가는 파랑새를 바라보는" 남창 캔디의 블루스(〈캔디 세즈 Candy Says〉), "너의 창백한 파란 눈의 울림"에 미쳐버린 남자의 블루스(〈페일 블루 아이즈 Pale Blue Eyes〉) 등 전반적으로 파란색이 많이 등장함에도 불구하고, 사실상 모든 것이 어중간한 색조이기 때문이다. 이 앨범은 결코 아침이 찾아오지 않는 밤을 꿈꾸며 문 닫는 시간이 지나도록 여러 바를 전전하다 술이 깨버린 어른들(〈애프터아워스 Afterhours〉)을 위한 기이한 콩틴^{놀이}에서 뺄 사람이나 술래를 정할 때 아이들이 부르는 노래으로 끝난다. 이 노래를 부른 모린 터커의 사랑스런 목소리는 펑크족들의 마음을 감동시켰다.

1969년 3월에 출시된 이 앨범은 몇몇 훌륭한 비평가들에게 환영을 받았다. 캘리포니아, 캐나다, 메릴랜드, 오레곤에서 열린 순회공연(이 순회공연 중에 무심결에 녹음한 테이프들로 1969년의 라이브앨범을 만들었다)도 대중의 지지를 얻었다. 그렇지만 앨범은 여전히 박스오피스 순위에 들지 못했다. 이 일은 낙담한 데다 빈털터리가 된 음악가들의 원한만 키워놓았다. 그러나 버브사의 모회사인 MGM사도 재정난에 봉착해, 앨범의 홍보와 배급에 신경 쓰는 일 외에도 다른 근심거리들을 안고 있었다.

비록 애틀랜틱사와 이야기가 잘 풀리는 것 같긴 했지만, 벨벳은 1969년 5월 6일에서 10월 1일 사이에 게리 켈그렌의 지휘 아래 10여 차례 녹음연

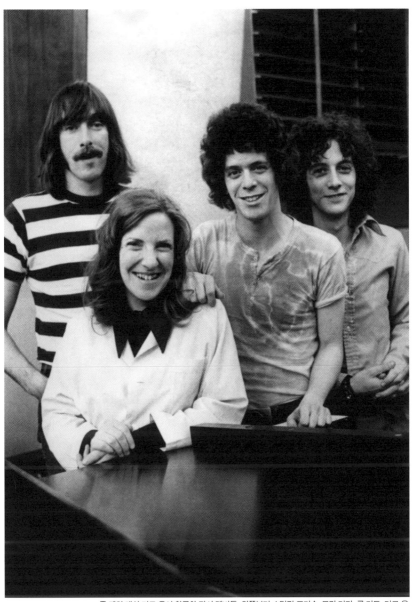

존 케일 대신 더그 율이 합류한 당시 멤버들. 왼쪽부터 스털링 모리슨, 모린 터커, 루 리드, 더그 율

주를 하기 위해 다시 뉴욕의 레코드 플랜트 스튜디오에 모였다. 사실 그룹이 계약에서 풀려나려면 앨범 하나를 더 녹음해야 했고, MGM은 그 앨범의 고유번호를 MGM - SE 4641로 정해놓았다. 이 녹음연주 중에 나온 신곡 열네 곡은 뒤에 나온 앨범에 다시 실렸지만, 모린 터커에 따르면 그보다 더 많은 곡이 있었다고 한다. 그중에서 〈쉬즈 마이 베스트 프렌드She's My Best Friend〉와 〈아이 캔트 스탠드 잇I can't Stand It〉은 로큰롤의 표준이 될 수도 있었을 것이고, 가슴을 에는 노래 〈아임 스티킹 위드 유I'm Sticking with You〉에서는 루와 모의 이중창을 들을 수 있다. 그리고 정면에서 총격을 당했다가 힘겹게 회복된 앤디 워홀을 생각하는 곡이 있다. 워홀은 1969년 6월 3일, 발레리 솔래니스라는 여성에게 총격을 받았다. 그녀가 쏜 두 발의 총탄이 그의 허파를 관통하여 두 달 동안 입원했다. 이후 솔래니스는 "워홀이 내 인생에서 너무나 많은 것을 좌우했기 때문에" 그를 쏘았다고 말했다.

너를 위해 다이아몬드를 박은 커튼

모든 로마 귀족들

기독교 왕국의 병사들

너 때문에 녹는 얼음산

번쩍이는 은 갑옷을 입은 기사들

그리고 키스하면 왕자로 변하는 박쥐들

전체적으로 세 번째 앨범만큼의 일관성은 없지만 그렇다고 계약을 지키려고 대충 만들어낸 앨범 같지도 않다. 한편 이 열네 곡 중에서 〈로큰롤〉은 다음 앨범 《로디드Loaded》에 다시 녹음되었고, 그 외에도 적어도 다

섯 곡은 루 리드가 1972년에 솔로로 활동하면서 내놓은 첫 두 앨범에서 리바이벌되었다. 〈아이 캔트 스탠드 잇〉〈오션^{Ocean}〉〈라이즈 인투 더 선 _{Rise into the Sun}〉〈리자 세즈^{Lisa Says}〉는 앨범 《루 리드》에, 그리고 〈앤디스 체스트^{Andy's Chest}〉는 앨범 《트랜스포머》에 실렸다.

하지만 MGM-SE 4641 앨범은 미완성으로 남았다. 음반 사업 쪽으로 머리가 잘 돌아가는 미사일, 즉 마이크 커브의 궤도가 벨벳언더그라운드 의 궤도와 만났기 때문이다. 마이크 커브는 자신의 제작사를 MGM과 합병했고, 25살에 MGM 레코드사의 사장이 되었다. 그가 처음 내린 결정은 회계부서 전체를 해고하는 것이었다. 두 번째 결정은 벨벳언더그라운드 를 비롯하여 마약을 소비했거나 찬양했거나 혹은 단순히 마약 사용을 언급했던 모든 음악가들을 검열하는 것이었다. 그 덕분에 세스니크는 애틀랜틱사와 계약할 수 있었고, 니코, 앤디 워홀, 존 케일과 결별했던 벨벳언더그라운드는 이제 버브/MGM사와도 결별하게 되었다.

아마 음악가들은 그들이 일한 결과물, 즉 막 녹음을 마친 테이프들도 함께 가져가고 싶었을 것이다. 하지만 마이크 커브가 추구한 것은 단순히 MGM에서 불온한 것들을 제거하는 게 아니었다. 그는 가능하다면 미국 전체를 청소하고 싶은 사람이었다. 그런 그가 볼 때 자기 회사에서 금지한 그룹이 다른 곳에서 활동하도록 내버려두는 것은 이치에 맞지 않을 터 였다. 녹음 테이프들은 금지된 물건을 보관하는 창고로 들어갔다. 하지만 금지곡들이 접근 불가능하지는 않았다. 곧 '잃어버린 앨범' SE-4641 의 유령을 자처하고 미화하면서 해적판들이 유통되기 시작했기 때문이다. 결국 '잃어버린 앨범'이 모두에게 잃어버린 것이 되지는 않았다.

사건은 아직 끝나지 않았다. 1969년 5월에서 10월 사이에 녹음된 벨벳언더그라운드의 잃어버린 앨범은 1985년과 1986년에 재발견되어 《VU브이유》와 《어너더 뷰Another View》 두 앨범으로 재구성되었다. 아마 언젠가는, 과연 그 앨범이 계약을 지키기 위해 서랍 구석에서 끌어 모은 것인지 아니면 예술적으로 최고 수준에 이른 리더 루 리드를 중심으로 마침내 안정을 찾은 그룹이 만들어낸 진주인지, 권위 있는 전문가들이 판단을 내릴 것이다. 또한 그것이 제작사의 음모라고 부풀려진 덕에 수집가들에게 환영받게 된 자료에 불과한지, 아니면 15년이 넘는 기간 동안 팬들이 짜깁기한 해적판으로만 존재했던 유명한 유령 앨범이 진짜 보물로 판명되어 햇빛을 보게 된 것인지도 판단해줄 것이다. 그리하여 만일 그 앨범이 제대로 출시되고 배급되었더라면 벨벳언더그라운드가 합당한 명성을 누리며 비틀스, 롤링스톤즈와 함께 록스타의 대열에 자리 잡을 수 있었을지도 알 수 있으리라. 실제로 40년 후에 루 리드는 우상이 되었으며, 그게 그의 솔로활동 덕분이라고만은 할 수 없다. 벨벳언더그라운드는 도발적인 소재와 음울한 세계관, 음악적 대담함으로 인해 데이비드 보위, 브라이언 이노, 패티 스미스 등 뛰어난 많은 음악가들이 이 그룹을 록의 알파와 오메가, 록의 시초이자 장년기, 록의 계시이자 종말로 받아들였다. 말하자면 '언더그라운드'라는 단어의 의미 중 하나인 '지하도'가 '지름길'이 될 수도 있었다.

벨벳언더그라운드는 5년간 존속하면서 스튜디오 앨범을 네 장 반 녹음했다. 마지막 앨범을 한 개로 계산하지 않는 까닭은 곧 알게 될 것이다. 앞의 세 앨범은 분열을 다룬 소설로 치면 한 장章의 세 가지 결말이다. 그

리고 이 구멍이 있다. 지하도의 벨벳에 난 찢어진 틈, 마치 검은 우물 같은 그 틈으로, 어느 날 밤 루 리드가 사라져버렸다.

공식적으로는 벨벳언더그라운드의 네 번째 앨범이고(라이브 앨범은 제외했다) 실제로는 4.5번째 앨범인《로디드》는 1970년 여름 뉴욕 콜럼버스 서클의 애틀랜틱 스튜디오에서 녹음했다. 어떤 사람들은 이 앨범이 가장 안정된 앨범이며,《화이트 라이트/화이트 히트》보다 훨씬 상업적이고, 《벨벳언더그라운드》보다 록의 성격이 강하다고 본다. 그건 아마 〈스위트 제인Sweet Jane〉이 있어서 그럴 것이다. 사실 이 앨범은 벨벳언더그라운드의 앨범이라기보다 작사 작곡을 도맡다시피 한 루 리드의 앨범이라 볼 수 있다. 모 터커가 임신해서 더그 율의 동생 빌리 율로 교체되었고, 더그가 루 대

《로디드》 표지(1970)

신에 보컬을 맡는 일도 점점 더 많아졌다.《로디드》를 녹음하는 와중에도 벨벳언더그라운드는 맨해튼에 있는 맥스 캔자스 시티에서 일주일에 나흘 밤을 공연했다(덕분에 다른 라이브앨범이 나올 수 있었다).

8월 24일 밤, 루는 나타나지 않았다. 어떤 설명이나 예고도 없었다. 그동안 니코, 앤디 워홀, 존 케일, 버브/MGM을 쫓아낸 그가 이제 자기 자신마저 쫓아내기에 이르렀고, 이 때문에 벨벳언더그라운드의 나머지 멤버들도 해산하고 말았다. 그는 마이크 커브의 지하 감옥에 갇힌 '잃어버린 앨범'에서 시들어가던 몇 곡을 여비로 챙겨갔다. 이 곡들은 2년 뒤 그가 솔로활동을 시작하면서 낸 앨범들에 다시 실렸다.

1980년대에 루 리드는 변신을 거듭했고, 마침내 한 번도 통속적인 스타가 된 적이 없는 록의 우상이 되었다. 한편 마이크 커브는 공화당 후보로 캘리포니아 주지사에 당선되었고, 〈함께, 새로운 시작〉이라는 노래로 로널드 레이건의 1980년 선거 캠페인을 지휘했다.

1985년이 되자 벨벳언더그라운드는 충격적인 그룹이기는커녕 하나의 참고 기준이 되었다. 1969년에 녹음한 연주 테이프가 재발견되어 리마스터링되었다. 거기서 여덟 곡이 선택되었고, 1968년 2월에 존 케일의 연주로 녹음된 두 곡 〈스테파니 세즈Stephanie Says〉와 〈템테이션 인사이드 유어 하트〉가 추가되었다. 이 첫 번째 콜라주 앨범은 《VU》라는 제목으로 출시되었고, 재킷에는 이중적인 의미로 VU 미터Volume Unit meter, 음성이나 음악에 대응하는 전기신호의 강약을 측정하는 기기 그림을 실었다. 몇 달 뒤, 같은 녹음연주 테이프에 있는 미발표곡들을 담은 편집앨범 박스 세트 《필 슬로울리 앤드 시Peel Slowly and See》가 나왔다가 나중에 《어너더 뷰》라는 제목으로 따로 재편집되었다. 분명 《VU》를 염두에 두었을 것이다.

이 두 앨범은 거의 신성한 유물 대접을 받았고, 상업적으로도 그때껏 벨벳언더그라운드의 앨범들이 나왔을 때 한 번도 누려본 적 없는 성공을 거두었다. 두 앨범은 존 케일이 함께한 시기와 떠난 뒤의 시기를 구분하지 않은 데다, 이미 알려진 곡들과 미발표곡을 섞어놓은 회고 음반이었다.

하지만 무엇보다 이 앨범들은 잃어버렸다가 되찾은 앨범이라는 환상을 현실화하고 있다. 이것을 환상이라고 하는 데에는 이유가 있다. 먼저 《VU》와 《어너더 뷰》에 실린 곡을 모두 합해보자. 거기서 같은 곡의 다양한 연주를 수록한 《어너더 뷰》의 반복된 곡들을 제외하고, 존 케일이 남

아 있던 1968년의 곡인 데다 세 번째 앨범에도 수록되지 않았으니 이후의 앨범에 실릴 이유도 없었다고 볼 수 있는 두 곡까지 빼면, 아마도 미완성 앨범을 구성했었을 열네 곡이 남는다.

하지만 다른 곡들도 있었다고 장담한 모린 터커의 기억을 무시하고 이 열네 곡이 전부였다고 믿는다 할지라도, 그것은 여전히 따로 만들어야 할 앨범일 뿐이다. 1969년 5월 6일에서 10월 1일까지 녹음된 시간 순서를 따르든, 그 열네 곡을 재료로 개인적인 앨범을 만들든, 그것은 듣는 사람 각자가 선택할 문제다. 그 곡들의 원작자인 루 리드도 이를 암묵적으로 허락한 셈이다. 그동안 그는 자신이 머릿속으로 구상한 방식을 이야기할 기회가 여러 차례나 있었음에도 불구하고 한 번도 이야기한 적이 없었기 때문이다. 따라서 그 앨범은 여전히 사라진 앨범으로, 혹은 적어도 미완성 앨

《VU》 표지(1985)

범으로 남아 있다. 그리고 루 리드는 자기가 머릿속으로 구상했던 것을 혼자서만 간직한 채, 마이크 커브 때문에 뒤죽박죽되어 구석에 버려졌던 실뭉치를 풀어서 다른 것을 만들었다.

《VU》가 출시된 1985년, 혼다사는 "걷기를 거부하라"라는 슬로건을 내세운 새 광고를 시작했다. 핸드헬드 카메라로 찍은 흑백 비디오클립은 뉴욕 거리의 풍경을 비추다가 자신의 혼다 스쿠터 옆에 버티고 선 루 리드의 모습을 보여주는 것으로 끝난다. 그 위로 '걷지 마세요Don't walk' 라고 적힌 신호등 불빛이 보인다. 배경음악은 한술 더 떠서 루 리드의 히트곡 〈워크 온 더 와일드 사이드Walk on the Wild Side〉를 사용했다. 원래는 넬슨

앨그렌의 동명 소설을 바탕으로 기획한 뮤지컬을 위해 만든 곡이다.(넬슨 앨그렌의 소설은 1962년에 에드워드 드미트리크 감독이 영화로 만들었고, 이 영화는 프랑스에서는 〈뜨거운 거리〉라는 제목으로 소개되었다. 공교롭게도 〈와일드 엔젤스〉에 나온 피터 폰다의 누나 제인 폰다가 이 영화로 데뷔했다.) 뮤지컬은 중간에 무산되었지만, 성도착자들이나 뒷골목에서의 만남을 떠올리게 하는 이 노래는 루 리드의 앨범 《트랜스포머》에 실렸다.

'리틀 혼다' 이래로 작은 스쿠터는 격이 많이 떨어졌다. 이제 반순응주의, 언더그라운드 같은 것이 좋은 어감을 띠게 되었다. '거친 거리wild side', 그곳은 마이크 커브의 사이드워크 반대편이다. 그리고 태양은 길 양편을 동시에 비춰주지 않는다.

속죄의 사원

안토니오 가우디와 사그라다 파밀리아 성당

미완성 유물 중에 사그라다 파밀리아 성당만큼 매혹적
인 건물은 찾아보기 힘들다. 엄밀하게 말해서 그 성당의
주된 매력은 분명 그것이 미완성이라는 사실에서 나온
다. 그것은 마치 활화산처럼 활동 중인 미완성, 생방송
의 극적인 특성을 모두 간직한 이 시대의 미완성이다.

카탈루냐 지방의 주도 바르셀로나 곳곳에는 세계적인 건축가 안토니오 가우디(1852~1926)가 설계한 건축물들이 있어, 오로지 그의 작품을 보기 위해 그곳을 찾는 사람들도 많다. 그중에서도 방문객이 가장 많은 곳이 바로 1882년부터 지금까지 건설 중인 사그라다 파밀리아 성당(성가족 성당)이다. 가우디는 1883년부터 사망할 때까지 40년이 넘는 기간 동안 이 성당의 설계자이자 건설 책임자로 일했고, 마지막 15년은 다른 일을 접고 오직 이 일에만 매달렸다. 가우디는 사그라다 파밀리아 성당 외에도 후원자이자 친구 구엘 백작의 개인 저택인 구엘 저택(1889), 공동주택인 카사 밀라(1907)와 카사 바트요(1907), 구엘 공원(1900~1914) 등 화려하고 독특한 건물을 많이 설계했다. 그는 나무, 하늘, 구름, 바람, 식물, 곤충 등 자연을 관찰하여 얻은 영감을 바탕으로 전체 구조에서 세부 장식에 이르기까지 서로 조화를 이루는 건축물을 설계하여, 따따한 건축물에 새명을 불어넣었다는 평을 받는다. 곡선과 섬세한 장식, 알록달록한 색채를 특징으로 하는 그의 건축은 당시 유럽 전역에서 유행하던 아르누보 양식을 대변하며, 마치 동화에서 뽑아낸 듯 초현실적이고 신비로운 분위기를 풍긴다.

안토니오 가우디와 사그라다 파밀리아 성당

1883년, 스페인 바르셀로나에서 사그라다 파밀리아^{La Sagrada Familia, 성가족} 성당 건설공사가 시작된 지 일 년도 되지 않은 때였다. 교구 건축가이자 성당 설계자 프란시스코 데 파울라 빌라르가 사임했다. 건설공사 책임자였던 그는 기둥을 건축용 석재로만 만들려고 했다. 하지만 같은 건축가이자 공사관리위원회의 일원인 후안 마르토렐이 이에 반대하면서 벽돌로 기둥을 쌓은 다음 외장 석재로 마감하자고 주장했다. 그쪽이 돈이 덜 들기 때문이었다.

비용 문제가 중요한 사안이긴 했지만, 단순히 회계의 관점에서만 그런 것은 아니었다. 속죄의 사원을 건설하는 것, 따라서 오직 헌금만으로 사원을 건설하는 것이 목적이었다. 그것은 성당 건설에 쓰이는 동전 하나하나가 희생을 표현한다는 의미였다. 희생을 고무하고 각각의 희생을 구체화하는 것, 그것이 그 성당의 존재 이유였다. 돈은 돌로 바뀌고, 돌은 기

도로 바뀐다. 그랬기에 단순히 예산이 제한되어 있다고 말할 수준도 아니었다. 헌금에만 의지한 예산은 유동적이고 예측할 수 없었다.

바르셀로나의 출판업자이자 서적상인 호세 보카벨라는 10년 동안 그 일을 추진해왔다. 그는 1866년에 자기와 이름이 같은 성인 성 요셉호세는 요셉을 스페인 식으로 발음한 이름이다을 숭배하는 단체 '호세피나'를 설립했다. 정식 명칭이 '성 요셉 신봉자들의 영적 연합'인 이 단체는 다른 무엇보다 당시 카탈루냐 지방을 휩쓴 종교적 열의를 반영했다. 이런 종교적 열의는 그 지방을 뒤흔들었던 굵직한 사건들에 대한 반동으로 일어났다. 1854년에서 1865년 사이에는 콜레라가 두 차례나 대대적으로 번지는 바람에 바르셀로나에서만 수천 명의 사람들이 죽었다. 1868년에는 프림 장군이 왕권에 대항하는 봉기를 일으켰고, 종교질서의 해체가 그 뒤를 이었다. 농부들의 집단 이주로 매일같이 인구가 팽창하는 비위생적인 도시에서 신앙심은 흔들릴 수밖에 없었다.

비오 9세가 보편교회의 수호성인으로 선포한 성 요셉은, 종교와 가족의 전통적인 가치를 재건하려 할 때 의지할 아버지 같은 인물이었다. 1871년 11월 호세 보카벨라는 성 요셉의 초상화를 교황에게 바치기 위해 단체 대표들을 이끌고 로마를 방문했다. 그들은 돌아가는 길에 안코나 근처에 있는 순례지 로레토에 들렀다. 로레토 대성당에는 13세기에 팔레스타인에서 옮겨졌다는 집이 보존되어 있는데, 마리아가 예수를 잉태한 집이라고들 했다. 보카벨라는 성부의 조언에 감화한 데다 그곳 분위기에 고무돼, 자신의 고향에도 성가족을 모시는 성당, 혹은 적어도 그 정신을 계승하는 성당을 건설하겠다고 서원했다.

그의 결심이 갑작스런 계시의 결과라고만은 할 수 없다. 그것은 또 한 명의 요셉, 호세 마냐네트 신부가 '성가족의 아들들'이라는 단체와 많은 저서를 통해 여러 해 동안 권고해온 일이었다. 보카벨라는 그의 저서들 가운데 몇 권을 출판했다. 성가족에게 바치는 사원을 건설하는 일은 집단적인 참회를 위한 기획이 되어야 했고, 개인은 헌금을 바치는 희생을 통해 인류의 원죄를 속죄하는 데 기여하게 될 터였다. 로레토에서 호세 보카벨라는 기금을 한 푼 한 푼 모으겠다고 다짐했고, 9년 동안 그렇게 기부금을 모아 서점의 마룻바닥 아래 숨겨두었다.

그러는 동안 바르셀로나는 급속도로 팽창했다. 시의회는 1854년에 중세의 성벽을 헐어버렸는데, 그 공간을 활용하기 위해 일데폰스 세르다의 바둑판무늬 도시계획안을 채택했다. 새 구역이 생겨날 예정이었고, 호세 피나 측에서 볼 때 그것은 인간의 집과 신의 집을 잇는 고리를 강화하기에 마침맞은 시기와 장소였다. 호세 보카벨라는 9년간 모금한 끝에 1881년, 마침내 신흥 구역의 가장자리에 거의 1만 3000평방미터 가까이 되는 부지를 1000유로가 약간 넘는 17만 2000페세타를 주고 구입했다. 여기에 교구 건축가 프란시스코 데 파울라 빌라르가 자신의 능력을 봉헌하기로 했다.

몇십 년 동안 고딕 양식이 다시 유행하고 있었다. 고딕 양식의 특징은 위를 향해 우뚝 솟은 형태, 속이 빈 구조, 풍부한 장식이었다. 그리고 존 러스킨John Ruskin, 영국의 미술평론가이자 사회사상가의 원칙을 따르느냐 혹은 비올레르 뒤크Viollet-le-Duc, 프랑스의 건축가의 원칙을 따르느냐에 따라 철과 석공술을

배합하거나 배합하지 않거나 했다. 건축가 빌라르는 지극히 보수적인 기획에 맞추어 아주 전통적인 신고딕 양식의 교회를 구상했다. 1882년 3월 19일 성 요셉 축일에 모르가데스 경이 성대한 의식과 함께 사그라다 파밀리아 성당의 초석을 놓았다. 그리고 일 년이 채 되지 않아 지하 묘소의 기둥 문제로 건축가가 사임했다.

그러자 후안 마르토렐은 자신이 데리고 있던 젊은 조수들 가운데 31살의 건축가 안토니오 가우디^{Antonio Gaudi}를 후임 건축가로 추천했다. 그때

안토니오 가우디

까지 가우디가 한 활동이라고는 시의 주문으로 레알 광장 가로등을 설계한 것밖에 없었다. 사그라다 파밀리아 성당은 그가 처음으로 받은 중요한 주문이었다. 같은 시기에 개인주택 카사 비센스^{Casa Vicens}를 지어달라는 주문도 받았다. 보카벨라는 가우디를 선택함으로써 합리적이고 검소한 성향을 보여주었다. 당시에는 두 사람 모두 그 뒤 150년간, 어쩌면 그 이후까지 이어질 수도 있는 계약을 체결하고 있다고는 상상도 하지 못했으리라.

안토니오 가우디는 1883년 11월 3일에 공식적으로 건설공사를 재개했고, 기둥 문제를 해결한 뒤 몇몇 개선책을 제안했다. 지하 묘소에 자연광이 들고 환기가 잘 되게 하려고 그 주변으로 도랑을 판 것이 한 예다. 이 정도가 그가 할 수 있는 일이었다. 어쩌면 그는 성당 후진後陣을 주로 동향으로 배치하는 종교적 전통을 존중하고 공간을 최대한 활용하기 위해 건물을 비스듬하게 재배치하고 싶었을지도 모른다. 하지만 그러기에는 너무

늦었다. 기초공사가 벌써 끝나서 더 이상 건드릴 수 없었기 때문이다.

대신 그는 선임 건축가의 설계안에서 급격하게 멀어졌다. 그의 야심은 고딕의 정신을 되찾는 데 있지 않고 그것을 넘어서는 데 있었다. 고딕 양식의 첨두형 궁륭둥그스름하면서도 가운데가 뾰족하게 솟아오른 모양의 천장이나 지붕과 반원형 버팀벽은 로마네스크 건축물의 반원형 궁륭과 버팀벽을 개선하기 위해 고안된 것이다. 그러나 가우디는 반원형 버팀벽을 건물의 구조적인 결함을 보여주는 목발 정도로밖에 보지 않았기에, 이 반원형 버팀벽을 제거하여 고딕 양식을 개선하겠다는 야심을 품었다. 그는 자신이 좋아하는 쾰른 대성당처럼 거대한 성당을 짓고 싶었지만, 쾰른 대성당에도 같은 결함이 있었다. 그러나 그가 짓는 성당에는 반원형 버팀벽이 없을 것이고, 따라서 고딕의 이상을 완벽하게 표현하는 성당이 될 것이었다. 대신 궁륭의 압력을 지탱하기 위해 그는 타원형 아치와 비스듬한 기둥을 배합할 생각이었다.

1890년에 호세 보카벨라는 앞으로 지을 성당의 도면을 호세피나 회보에 실었다. 90미터의 5랑식 신랑성당 건축에서 좌우 측랑 사이에 긴 중심부. 주로 신자들이 예배를 보는 부분으로. 성당에서 가장 넓다. 중랑이라고도 한다과 60미터의 3랑식 익랑십자형 성당의 평면도에서 좌우로 돌출한 부분이 라틴십자가위보다 아래가 긴 십자가 모양을 형성했고, 궁륭의 높이는 45미터였다. 모든 성당이 그렇듯 이 성당은 역사와 시대를 축약해서 담게 될 것이다. 건축물을 구성하는 요소 하나하나가 상징적 가치를 띠었다. 후진에 자리 잡은 일곱 개의 제실은 성 요셉의 일곱 가지 고통과 일곱 가지 행복을 표현한다. 세 개의 거대한 파사드 가운데 예수 탄생의 파사드는 당연히 동향이어서 해가 뜰 때 빛이 들어온다. 예수수난

의 파사드는 물론 서향이다. 그리고 영광의 파사드는 신랑과 이어진다. 각 파사드 위로 네 개씩, 총 열두 개의 종탑을 세울 예정인데 이들은 12사도를 상징하며 높이가 거의 120미터에 이른다. 교리상의 세 덕목인 믿음, 희망, 사랑은 예수탄생의 파사드에서 묘사될 것이다. 익랑이 교차하는 부분 위로 꼭대기에 이중십자가를 얹은 170미터 높이의 거대한 돔을 설치할 예정인데 이는 그리스도를 상징한다. 그보다 작은 또 하나의 돔은 성모 마리아에게 바치는 것이며, 그 주변을 둘러싸는 탑 네 개는 네 명의 복음서 저자를 상징한다. 회랑은 성당과 나란히 이어지도록 만드는 전통을 따르지 않고 마치 울타리처럼 둘러싸게 해서, 종교 세계와 세속 세계 사이의 중간 역할을 할 것이다.

가우디는 오래지 않아 이 사원이 인간적 삶의 척도에서 벗어났음을 깨달았다. 그는 "위대한 작품들이 항상 그렇듯이 사그라다 파밀리아 성당을 완성하려면 오랜 시간이 걸릴 것"이라고 말했다. 그러고는 엘에스코리알의 대수도원을 완성하지 못하고 죽은 16세기 건축가 후안 바우티스타 데 톨레도를 언급했다. 로마네스크 양식의 벽과 고딕 양식의 천장이 있는 산타 마리아 대성당의 파사드도 미완성으로 남았다. 스페인의 경우만 그런 것이 아니어서, 쾰른 대성당도 수세기 동안 궁륭을 덮지 못한 채로 남아 있었다. 로마의 성 베드로 대성당도 짓는 데 200년이나 걸렸으나 여전히 네 개의 종탑과 둥근 지붕의 완성을 기다리는 상태였다.

"내가 이 사원을 완성하지 못한다 해도 불평해서는 안 된다, 나는 늙어 버리겠지만, 다른 사람들이 나타나서 이 기획을 계속 이어갈 것이다."

안토니오 가우디는 미완성을 두려워하지 않았다. 그의 작품이 여러 세

대를 거치게 하는 것, 극도의 겸손에서 비롯되었든 극도의 교만에서 비롯되었든 그것은 작품에 중요성을 부여했다.

사그라다 파밀리아 성당의 도면 (부분)

하지만 가우디는 자신이 프란시스코 파울라 빌라르의 설계도를 전면 수정한 것과 같은 일이 이후에는 벌어지지 않도록 하기 위해서였는지, 수평 방향이 아닌 수직 방향으로 사원을 건설하는 방식을 택했다. 1889년에 지하 묘소가 거의 완성되자 그는 후진을 짓기 시작했다. 1892년 바르셀로나의 수평선 위로 후진의 벽과 창문 구멍들, 뾰족탑들이 모습을 드러내자, 그때서야 예수탄생의 파사드가 솟아오르기 시작했다. 그 다음에는 회랑과 동북쪽 파사드에 착수하면서 익랑 벽이 있는 북쪽과 로사리오의 문으로 옮겨갔다. 항상 한 단계 앞서서 생각하던 가우디는 그 즈음 예수수난의 파사드를 스케치하기 시작했다. 그래서 사그라다 파밀리아 성당은 마치 병풍처럼 수직으로 펼쳐졌다.

건물의 해독 가능성과 표현성에 집착했던 가우디는 건물 전체의 짜임새와 일맥상통하는 조각과 세부 장식을 상상했다. 그것은 그의 영혼 안에서 재단해 바로 본을 뜬 천과도 같았다. 그는 조각가 카를레스 마니와 로렌소 마타말라에게 조각 제작을 맡겼고, 당시 신기술의 산물인 사진기를 활용해서 그들에게 자신의 아이디어를 전달했다. 자신이 원하는 의상을 입고 자세를 취한 모델들의 사진을 찍어 건넨 것이다. 그중에는 군인이나 트럼펫 주자도 있었고, 심지어 19세기 말의 시대 상황을 반영하는, 폭탄을 든 무정부주의자도 있었다. 그는 여러 식물과 동물은 물론이고 병원에

예수탄생의 파사드(부분)

서 손에 넣은 죽은 아이들의 주형까지 만들게 했다. 또한 땅과 하늘을 잇기 위해 지붕 위에 전통적인 사이프러스 나무 모형을 세워 장식하고 싶어했다. 원래 이 모티브는 아시아에서 만든 것인데, 중세 때 유럽에서 미사용 복음서를 만들면서 채색 삽화에 이 모티브를 도입했다. 조각들은 채색을 하거나 모자이크로 덮어 다채로운 색을 띠게 만들어야 했다. 어쩌면 사그라다 파밀리아 성당 전체를 사실적이면서도 상징적인 거대한 다색 조각으로 볼 수도 있으리라. 1899년에는 천사들과 성인들이 예수탄생의 파사드 위에 자리 잡았다. 이때 건축가는 이렇게 말했다.

"우리는 사원의 파사드 하나를 완성했으며, 이제 이 건설공사를 포기하는 일은 불가능해졌다."

그렇지만 여전히 입을 쩍 벌린 형상의 공사현장은 마치 엄청난 질문을 던지는 듯 보였다. '5랑식 신랑의 길이가 90미터에 익랑은 60미터, 궁륭의 높이가 45미터나 되는 건물이다. 어떻게 이 거대한 건물이 혼자 힘으로 서 있게 할 텐가?' 가우디는 스트라스부르, 쾰른, 파리의 노트르담, 보베, 샤르트르 등 거대한 고딕 건축물들이 독자적으로 서 있는 모습을 상상해보았다. 그의 머릿속에서 목발의 도움 없이 건물 자체의 힘의 배합만으로 서 있는 완벽한 대성당이 모습을 드러냈다. 가우디는 건물을 부분적으로 구상할 뿐 전체적인 설계도를 그리지 않았다. 일차적으로는 물리적 도전에 대한 해결책을 항상 갖고 있지는 못했기 때문이고, 그 다음으로는 구상이 계속 발전했기 때문이다. 사그라다 파밀리아 성당은 그가 건축 경험을 쌓은 곳이었을 뿐 아니라 그가 영적 성찰을 얻은 곳이기도 했다. 그는 복음서와 예배의식의 전문가가 되었다. 독신자의 헌신과 예술가의 자기중심적인 열정이 뒤섞인 속에서, 가우디는 어떠한 비난이나 난관에도 자신이 계획한 규모나 형태에 대해 결코 재고하지 않았다.

보카벨라는 1892년에 죽었고, 지하 묘소에 매장되었다. 언젠가는 완성된 사원을 보게 되리라는 희망을 품고 자신이 승인했던 대로 석재로 마감한 기둥들 옆에 누워 있다. 그때까지도 성당은 겨우 후진 한쪽 끝만 완성된 상태였다.

기술적인 난관만 있었던 게 아니라, 재정 문제도 심각했다. 1886년에 가우디는 1년에 35만 페세타(2000유로)만 있으면 다음 세기가 오기 전에 작업을 끝낼 수 있을 것이라고 생각했다. 풍요로운 시절에는, 1년 예산으

로 4만 두로까지 생각했다. 4만 두로면 20만 페세타에 해당한다(두로는 단단하고 무거운 동전을 뜻하는 말로, 1두로가 5페세타였다). 하지만 어떤 해에는 예산이 4~5배씩 줄어들었다. 재원이 부족할 때는 공사 속도도 느려졌다. 1897년에 112명이던 일꾼이 1914년에는 30명으로 줄었다. 14만 두로나 되는 이례적인 기증 덕분에 후진의 한 부분을 단번에 짓는 일도 있었지만, 대개는 계속 모금운동을 벌여야 했다. 건축가도 직접 모금운동에 뛰어들어 자신의 인맥을 동원했고, 종교계나 왕실, 산업계의 주요 인사들이 개인적으로 공사현장을 방문할 기회를 만드는 등 적극적으로 성당 건설 기획을 홍보했다.

가우디는 성당 건축이 속죄의 몸짓이 되어야 한다는 보카벨라의 까다로운 조건을 완전히 자기 것으로 받아들였다. 그랬기에 기부금을 거절하는 일도 있었다. 그중 하나가 복권 형태의 기부였다. 복권의 가치는 기증자의 진지한 의도가 아닌 우연에 달려 있기 때문이었다. 또 다른 예는 어느 부유한 상인이 내놓은 기부금이었다. 그 상인은 기부금을 내면서 자기 재산에 비춰볼 때 그게 그리 대단한 금액은 아니라고 이야기했다. 그러자 가우디는 희생이라는 생각이 들 정도로 기부금을 올리든지 아니면 아무것도 기부하지 말라고 하면서 그 돈을 거절했다.

그에게는 모금을 홍보하려는 열의만 있었던 것이 아니라 광고 방면의 재능도 있었다. 그 사실은 그가 예수탄생의 파사드부터 짓기로 하면서 분명히 드러났다. 그쪽이 예수수난의 파사드보다 '팔기' 쉽지 않겠는가. 1916년에 상인들을 대상으로 캠페인을 시작한 그는, 그 성당이 그들이

한창 성장하는 도시에서 거둔 성공을 입증하는 신호가 될 것이라고 강조했다.

"성당 건설 사업은 상업상의 신용 상태를 반영합니다. 그것은 자본이 풍족하다는 사실을 잘 보여줄 것이며, 이것이야말로 상업적 번성의 외적 신호로서 신용의 기반이 될 것입니다."

하지만 카탈루냐의 중산 계급은 다른 곳에 투자하는 쪽을 택했다. 1909년 7월에 스페인 정부는 모로코 파병을 위해 예비병 동원령을 내렸다. 이에 맞서는 저항운동이 바르셀로나에서 시작되었는데, 크게 확산되자 계엄령이 선포되었다. 군대와의 충돌 끝에 100여 명이 사망했고, 반란 주동자들은 왕정의 지지 세력인 교회를 적으로 돌렸다. 민중의 저항이 거세지는 가운데 성직자들이 암살되었고, 성당과 수도원들이 불탔다.

하지만 가우디는 용기를 잃기는커녕 콘스탄티노플^{현재의 이스탄불}의 성 소피아 대성당이 건립된 역사를 다시 읽었다. 성 소피아 대성당은 6세기에 화재가 두 차례나 연달아 발생하여 파손된 적이 있다. 그는 성당이 미완성이 될지도 모른다는 생각을 받아들였듯이, 파괴될 가능성에 대해서도 마음의 준비를 했다. 하지만 그중 어느 이유로도 공사가 불가능해지는 일은 없었다. 사그라다 파밀리아 성당은 '비극의 한 주'를 거치고도 무사했다. 아마 성당이 아직 시작 단계였기 때문이리라. 그러나 이데올로기의 선택 때문이든 보복에 대한 두려움 때문이든, 이 시기에는 사람들이 전혀 기부에 호의적이지 않았다.

게다가 취향이 달라졌다. 특히 1888년 바르셀로나에서 열린 만국박람회와 1890년대에 카탈루냐에서 열린 여러 모더니스트 예술제들을 통해

순응주의를 뒤흔들었던 아르누보, 즉 모더니즘의 유행이 끝나버렸다. 정치 상황은 다른 걱정거리들을 가져왔다. 이듬해 파리에서 성당 모형을 전시했는데, 찬사보다 비난을 더 많이 불러일으켰다. 작가 아폴리네르는 그 전시회에 대해 "부디 우리 건축가들이 그의 몽상에서 영감을 얻지 않기를"이라고 평했다.

1914년에는 재정 적자로 공사가 거의 중단되다시피 했다. 1882년부터 쏟아 부은 돈이 모두 3백만 페세타나 되었다. 스페인은 유럽 다른 나라들이 뛰어든 전쟁에 거리를 두고 있었지만, 스페인과 카탈루냐의 정치경제적 상황도 불안정하기는 마찬가지였다.

당시 가우디의 나이는 60살이 조금 넘었다. 그는 경제적 약진의 시기에 활동하면서 바르셀로나와 그 근교에 독창적인 건축물들을 많이 지었고, 개인 저택과 공원, 노동자 주택단지도 건설했다. 그는 모더니즘의 꽃으로 인정받았다. 바로 그 순간에, 한 사회를 붕괴 직전까지 흔드는 문제들과 동떨어져서, 혹은 어쩌면 그에 대한 대답으로, 그는 다른 모든 주문을 거절하고 사그라다 파밀리아 성당 건설에만 몰두하기로 결정했다.

그의 결심은 전에 없이 종교적이었다. 1911년에 브루셀라병에 걸려 죽음의 문턱까지 갔다 온 그는, 이 경험에서 영감을 얻어 그리스도의 죽음을 다루는 예수수난의 파사드를 수정했다. 사그라다 파밀리아 성당 건설 협회는 신중을 기하기 위해 그에게 모형을 요구했다. 파사드 건축은 아주 훌륭했지만, 전체를 덮는 문제도 여전히 남아 있었다. 가우디는 작업이 지연되는 틈을 타서 기둥과 궁륭의 문제를 해결해줄 포물선과 쌍곡선 연구에 집중하면서, 건물 내부의 상세한 모형을 만들었다. 그동안 사도들의

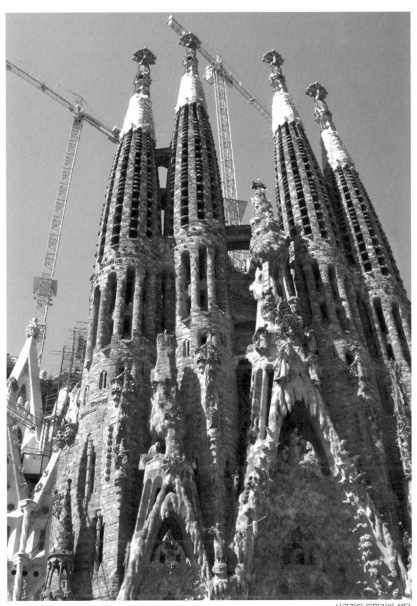

사그라다 파밀리아 성당

탑이 예수탄생의 파사드 위로 올라갔다.

1925년에 누이와 아버지를 잃자, 가우디에게는 가족이 한 명도 남지 않았다. 그는 평생 결혼하지 않았다. 작업실에서 거의 모든 시간을 일하며 보내던 그는 이제 잠자리까지 그곳에 마련했다. 아예 거처를 건설현장으로 옮긴 것이다. 거기서 먹고 자고 일하고 기도했다. 사실 그건 모두 같은 행동이었다. 그의 일이 곧 그의 기도였고, 그가 일한 열매가 바로 그가 바치는 제물이었다.

11월, 가우디는 성 바르나베의 종탑이 완성되어 바르셀로나의 하늘로 뚜렷이 솟아오른 모습을 보았다. 열두 개의 종탑 중 첫 번째 완성이었다. 그는 말했다.

"어느 소박한 남자가 완성된 종탑에 대해 지극히 정당한 찬사를 바쳤다. 그는 여러 해 동안 매년 5두로를 받으며 사그라다 파밀리아에 있는 시계 세 개의 태엽을 감았던 시계공으로, 묵묵히 자기 일을 해왔다. 그런 그가 탑에서 비계가 철거된 것을 보더니 입을 열었다. '탑이 완성된 걸 봤습니다. 정말 기쁩니다.' 이 '정말 기쁩니다'라는 말에 모든 것이 담겨 있다. 그것은 '가우디움 마그눔', 즉 동방박사들이 광명이자 환희인 별을 다시 보았을 때 느꼈을 지고의 기쁨이다. 우리는 기뻐한다. 이보다 더 잘 표현할 수는 없다. 종탑이 완성되어서 기쁘다. 그 남자는 그저 문장 하나를 발언한 것이 아니다. 그는 자기 느낌을 표현했다. 그 광채는 정말로 기쁨을 불러일으킨다. 25페세타를 받고 시계 세 개의 태엽을 쉰세 번 감았던 소박한 남자, 그가 바로 그 기쁨을 표현했다."

바르나베는 자기 땅을 판 돈을 사도들의 발아래 바쳤다. 가우디도 가진 돈을 마지막 한 푼까지 성당 건설에 쏟아 부었다. 그러고도 자신에게 남은 것이 있다면 모조리 내주었을 것이다. 그에게는 아직 건설해야 할 종탑이 열한 개나 더 있었기 때문이었다. 그 다음에는 탑도 여섯 개나 세워야 했다. 하지만 탑 이전에 파사드 두 개가 먼저였다. 그 후에는 5랑식 신랑, 익랑, 성가대석, 궁륭들, 지붕, 회랑……. 그렇게 되면 거의 끝난 셈이고, 기쁨은 어마어마하리라.

1926년 6월 7일 오후, 죽음의 신이 시내 중심가로 내려가는 전차를 탔다. 당시 73살이던 가우디는 전차가 도착하는 소리를 듣지 못했다. 부상을 입은 그는 사흘 뒤 사망했다. 결국 그의 중요한 작품 사그라다 파밀리아 성당에서 그가 직접 건설한 부분은 예수탄생의 파사드뿐이었고, 그나마도 완전히 마무리되지 않은 상태였다. 후진은 완성되려면 멀었고, 나머지는 확정된 설계도도 없이 모형과 데생 형태로만 존재했다. 안토니오 가우디 역시 지하 묘소에 호세 마리아 보카벨라와 나란히 묻혔다. 건물은 그의 묘지 위로 계속 올라갔다. 어차피 오래전에 한 남자의 일생을 넘어서버린 기획이었다.

거장이 떠난 후 작업장을 물려받은 도메네체 수그라녜스와 프란세스크 퀸타나에게는 후진과 예수탄생의 파사드의 네 탑, 그리고 문이 셋 달린 현관을 완성하는 것만으로도 일감이 많았다.

가우디의 죽음에 더해, 1936년에는 스페인 내란이 일어나 건설이 중단되는 진짜 큰 타격을 입었다. 이번에는 건설현장이 약탈되었고, 모형과 스케치들이 파괴되었다. 또한 지하 묘소에 있는 보카벨라의 무덤도 훼손

되었다. 반세기 만에, 아직 시작 단계였던 사그라다 파밀리아 성당이 파괴의 길로 접어든 것이다.

성당 건설은 거의 20년 동안 멈추었다.

1952년 바르셀로나에서 열린 국제 성체회의를 기념하기 위해, 사람들은 유일하게 존재하는 파사드의 층계를 완성하는 데 온 힘을 쏟았다. 비록 파사드 뒤는 텅 비어 있었지만, 그것은 건설공사를 다시 시작하려는 의지의 표현이었다. 그리하여 1954년에 예수수난의 파사드 건설공사가 시작되었다. 사람들은 시대가 변했다는 사실을 미처 알아차리지 못했으나, 곧 박물관을 짓자는 이야기가 나오기 시작했다. 1961년에 예수수난의 파사드 아래에 문을 연 사그라다 파밀리아 성당 박물관은 그것이 이미 지난 시대의 기획이라는 사실을 강조하는 역할을 했다. 이제 성당이 아니라 박물관이 되어버린 사그라다 파밀리아 성당은 호기심의 대상이었고, 완공되기도 전에 연구의 대상이 되었다.

따라서 성당 건축을 계속 추진하는 일이 과연 합당한지에 대한 문제 제기가 뒤따를 수밖에 없었다. 아직 파사드만 있는 건물, 부피가 없다고도 할 만한 그 건물은 건설 중인 역사적인 건축물이라기보다 극장의 장식 같은 특성을 더 많이 보였다. 일을 진행해야 할까, 아니면 있는 그대로 두어야 할까? 그 성당은 유달리 완성하기 힘들어 보이는 유물이었다. 과연 가우디는 중세부터 추구해온 완벽한 건축물을 지을 방안을 갖고 있었을까? 궁륭의 압력 문제를 해결할 방안이 있었을까? 그의 해결책은 무엇이었을까? 근대의 기술로 그런 일이 가능했을까?

1965년 1월 바르셀로나의 일간지 〈라 방과르디아〉에, 건축이나 장식

미술 단체의 대표들, 지식인들, 예술가들이 서명한 공개 편지가 실렸다. 한편으로는 설계도가 없다는 사실을 강조하고 다른 한편으로는 현대 사회에 부적절한 기획이라는 이유를 들어 성당 건설을 계속하는 데 반대하는 내용이었다. 퀸타나와 루이스 보네트, 이시드레 푸익 같은 건축가들이 일부 모형들을 복원하고 지하 묘소를 복구할 수 있었지만, 그것만으로는 건물 나머지 부분의 건설 가능성을 전혀 보장할 수 없었다.

사그라다 파밀리아 성당은 항상 반대하는 사람들이 있었다. 그런데 역설적이게도 이번 반대 움직임은 예상치 못한 결과로 이어졌다. 그 기획이 시대착오라며 비난하는 사람들 덕분에 성당의 입지가 달라진 것이다. 사그라다 파밀리아 성당은 더 이상 속죄를 위한 헌신의 의미는 띠지 못했지만, 그 대신 보존해야 할 예술 작품이 되었다. 단지 있는 그대로 보존해야 할 예술 작품이 아니라 그 정신을 보존해야 할 예술 작품이다. 영원한 작업장이라는 이 특별한 알리바이야말로 사그라다 파밀리아 성당을 지켜주는 최고의 이유였다. 가우디의 후임자들은 미완의 작품을 재건하는 아주 특별한 복원자가 되었다.

그리고 찬양의 시대가 왔다. 이제 애초의 구상과는 무관하게, 어마어마하고 끈질긴 사업이 시작된 것이다. 물론 핵심은 여전히 성당을 건설하는 일이었지만, 이제 그 기획에는 또 다른 사명, 이미 신성시되기 시작한 예술가가 남겨놓은 공간을 채운다는 사명이 더해졌다.

1936년의 약탈과 화재로 파손된 모형들을 귀한 유물처럼 복구했고, 이를 바탕으로 서쪽 파사드가 형태를 갖추는 데 20년 가까이 걸렸다. 가우디 서거 50주년이던 1976년에는 예수수난의 파사드가 완성되었다. 그 뒤

신랑의 벽을 세우기 위한 작업이 시작되었고, 한편으로 가우디에게 영감을 얻었다고 자처하는 일본의 젊은 조각가 에츠로 소토가 예수탄생의 파사드를 완성하는 일에 착수했다. 그는 지금까지 30년 동안 그 작업을 계속하고 있다. 건설 작업은 1985년부터 호르디 보네트의 지휘 아래 지난 한 세기와 비교할 수 없이 빠른 속도로 진행되었다. 보네트는 수난의 파사드의 조각 작업을 호세 마리아 수브라크스에게 맡겼고, 수브라크스는 가우디의 작업실이었던 곳에 자리 잡았다. 10년 뒤 측랑의 지붕을 덮기 시작했고, 2000년에는 신랑에, 그 다음에는 익랑과 후진이 만나는 곳에 지붕이 덮였다.

예수수난의 파사드(부분)

　가우디 사망 80주년을 맞은 2006년에는, 계획된 열두 개의 탑 중에 여덟 개가 완성되었다. 같은 해 유네스코는 예수탄생의 파사드와 지하 묘소를 세계문화유산으로 지정했다. 성당 건설현장을 찾은 방문객의 수가 2500만 명에 이르렀고, 이로써 사그라다 파밀리아 성당은 사실상 스페인에서 가장 많은 방문객이 다녀간 유적지가 되었다.

　이처럼 방문객이 증가한 덕분에, 현장 안에 있는 아주 독창적인 학교 건물을 복원할 재원이 마련되었다. 그 학교는 가우디가 1909년에 현장 노동자들의 자녀교육을 염려한 위원회의 주문을 받아 지었다. 르코르뷔지에는 그 학교 건물의 구불구불한 지붕을 예찬했었다. 건물은 1936년에 파괴되었다가 재건되었고, 1939년에 다시 파괴되었다. 하지만 2006년에 굳이 그 학교 건물을 복원하는 데 예산을 들인 까닭은 무엇일까? 더 급하

게 끝낼 일이 없었기 때문일까? 어쩌면 그들은 미완성이 더 이상 위협이 되지 않으며, 오히려 유혹의 요인이 된다는 사실을 깨달았는지도 모른다.

왜냐하면 사그라다 파밀리아 성당을 방문하는 일은 전통적인 관광과 다르기 때문이다. 그것은 현재진행형의 구경거리다. 우리는 두 번 다시 똑같은 사그라다 파밀리아 성당을 방문할 수 없다. 모양이 일정하지 않은 탑들을 이고 있는 건물은 마치 폭우에 휩쓸렸다 떠오른 거대한 파이프오르간처럼 보인다. 그렇다면 건물 벽면과 기둥에 달라붙은 조가비, 거북, 카멜레온, 달팽이, 화석이 된 식물, 굳은 미역, 버섯 같은 것들은 세상을 온통 뒤덮었다가 굽이치며 빠져나간 파도의 흔적이다. 회오리바람은 탑에 조각을 새겨놓았고, 밀려오는 파도가 모서리 부분을 뾰족하게 갈아놓았다. 뭔가가 위쪽으로 물러나면서 종탑에 비늘무늬를 남겨놓았다. 마치 움직임이 잠시 멈춘 순간 같은 인상이다. 물론 그 움직임은 다시 시작될 것이다. 실제로 있었던 후퇴, 가우디와 그의 세대 전체의 사라짐은 소멸이 아니라 일시정지일 뿐, 다른 것이 준비되었고 무대 뒤를 찾는 발길은 이어진다.

사그라다 파밀리아 성당은 미완성 작품들 중에 유일하게, 그 완성이 늘 화젯거리에 올라 있는 작품이다. 우리는 성당 건설을 후원할 수도 있고, 그 앞에서 13세기 파리의 노트르담 성당 앞을 오가던 구경꾼과 같은 감정을 느낄 수도 있으리라. 여기에 매력이 하나 더해진다. 파리의 노트르담 성당은 유명한 예술가의 작품이 아니라는 결함이 있는 반면, 오늘날의 구경꾼은 유명한 정도가 아니라 거의 성인 대접을 받는 예술가의 이름이 붙은 작품의 제작 과정에 참여하는 특권을 누린다. 실제로 가우디를

성인품에 올리기 위한 첫 단계로, 그를 복자품에 올리기 위한 심사가 진행 중이다. 2003년 5월 13일, 3년간이나 준비해온 엄청난 자료를 첨부한 서류가 바티칸에 제출되었다. 설령 교황이 그를 성인으로 선포하지 않는다 해도, 대중은 이미 그를 스타로 만들어놓았다.

미완성 유물 중에 사그라다 파밀리아 성당만큼 매혹적인 건물은 찾아보기 힘들다. 이 성당의 주된 매력은 분명 미완성이라는 사실에서 나온다. 그것은 마치 활화산처럼 활동 중인 미완성, 생방송의 극적인 특성을 모두 간직한 이 시대의 미완성이다. 초석을 놓은 지 125주년이 된 2007년에는 예수탄생의 파사드와 수난의 파사드의 현관이 모두 완성되었다.

사그라다 파밀리아 성당에서 거행되는 최초의 미사는 관광 사업만이 아니라 종교적으로도 뜻 깊은 행사가 될 것이다. 바르셀로나 이공대학에서 2년간 2만 4000유로의 비용을 들여 연구를 거듭한 끝에, 현재 남아 있는 가우디의 도면들(1916년에 제작된 이 도면들은 최근 시의 기록보관소에서 발견되었다)을 컴퓨터로 정보 처리할 수 있었다. 그럼에도 기술적인 어려움이 다 해결되지는 않았다. 이제 목표는 늦어도 가우디 서거 100주년이 되는 2026년에는 공사를 완료하는 것이다.

성당이 완성되면 세계에서 가장 높은 종교 건물이 될 거라고 한다. 최고 1만 4000명까지 방문객을 수용할 수 있으며, 1500명의 성가대원이 궁륭 아래 넉넉한 공간에서 노래할 수 있다. 사람들은 내벽과 유리창 장식을 통해 바로 복음서의 메시지를 읽을 수 있을 것이고, 나무처럼 가지가 벌어진 기둥과 별이 장식된 궁륭 아래 놓인 5랑식 신랑으로 마치 숲 속의 빈터처럼 햇빛이 들어올 것이다. 내벽과 발코니 난간 위로 나무들과 꽃들

이 피어날 것이고, 지붕 위에 자리 잡은 커다란 사이프러스나무는 영원을 떠올리게 할 것이다. 돌에서 새들이 솟아오르고, 수탉은 노래하고, 동물들이 생명을 얻으리라. 노아의 방주에 있던 온갖 생명들, 식물과 동물, 인간들까지 모두 말이다. 살아 있는 것들이 상징과 결합하고, 삶의 경이가 세상의 죄인들을 위로한다. 죄 없는 아기들을 학살한 로마 병사, 무릎을 꿇고 눈물을 흘리는 아버지, 창으로 예수를 찌른 군인 롱기누스, 사도들과 복음서 저자들, 이 기획의 시발점이었으며 2004년에 성인품에 오른 신부 성 호세 마냐네트를 다시 만난 성 클라라와 성 베로니카, 이제는 거의 낭만적인 인물이 되어버린 무정부주의자와 그의 폭탄, 그리고 가우디가 있다. 이 가우디 상은 호세 마리아 수브라크스가 같은 예술가로서 위대한 예술가에게 바치는 경의의 표현이다. 또한 날개 없는 천사들, 천사장 가브리엘의 화신, 마침내 성가족 요셉과 마리아, 예수가 있다. 높이가 100미터가 넘는 종탑에서 종이 울리면, 완성된 사원은 불완전한 인간 세계를 완전한 신의 세계와 이어주는 장소, 곧 성당이 될 것이며, 기쁨이 도시 전체로 울려 퍼지리라.

하지만 이런 완성, 이런 해피엔딩이 확실하게 보장된 것은 아니다. 스페인 고속열차가 지나가게 되면 성당의 지반을 약화시킬 위험이 있기 때문이다. 철도를 건설하려는 최초의 기도는 물리쳤지만 추가 공격을 각오해야 하는 상황이라, 지지단체들은 예수탄생의 파사드 현관 앞에서 탄원서에 서명을 받고 있으며 정부가 철도 노선을 변경하도록 부지런히 설득해나가고 있다. 당장은, 2009년으로 예정되었던 바르셀로나 경유 프랑스-스페인 간 고속철도 노선공사가 2012년까지로 연기되었다. 적어도

그때까지는 사그라다 파밀리아 성당을 방문해 거기서 벌어지는 드라마를 즐길 수 있다.

이 모든 일이 과연 어떻게 마무리될까? 네 개의 종탑이 세워지길 기다리는 여덟 개의 완성된 종탑 사이로, 많은 약속을 담은 황금빛 철제 기중기들이 마치 미래파의 깃봉처럼 서 있다. 에펠 탑이 파리의 일부가 되었듯이, 바르셀로나 시민들은 사그라다 파밀리아 성당의 기중기들을 받아들였다. 건물 안에서는 뒤엉킨 비계들이 만들어놓은 임시 조각 작품이 좌우 익랑의 교차지점에 설치되어 예배의식을 대신하고 있다. 어디로도 데려가주지 않는 나선형 계단 앞에는 공사장의 길쭉한 초록색 안전망이 설치되어 있다. 덧없는 무대장치에 놓인 이 연약한 막은 관광객들이 사진을 찍느라 건드린 탓에 금방 구멍이 나버렸다. 신랑 바닥에 놓인 콘크리트 더미들, 흰색 거푸집들, 회색 방수포들은 철책에 둘러싸여 있다. 방문객은 지정된 통로로 다니게 되며, 지붕까지 올라갈 사람들은 엘리베이터를 이용할 수 있다. 음료수 자동판매기도 설치될 예정이다. 엘리베이터 앞 표지판을 보면 엘리베이터 대기 시간이 한 시간 이상이 될 수도 있다고 적혀 있다.

한 시간 동안 줄서서 기다리는 일도 헌신이라고 볼 수 있을까? 인간 세상에 완벽을 들여오려 했던 건축가 가우디는 말했다.

"사그라다 파밀리아 성당은 속죄의 사원이다. 이는 헌신으로 성당을 세워야 한다는 의미다, 그렇지 못할 경우에는 이 과업이 비판받을 수 있으며, 완성될 수도 없다."

오데사에서 국수를, 비예르초브니아에서 연극을

발자크의 『인간희극』

발자크의 글쓰기에서 확정적인 것은 아무것도 없었다. 그는 결코 끝내지 않았고, 그냥 놓아버리는 법이 없었다. 마지막 순간까지 딸들에게 한없이 베푸는 전능한 아버지이기를 바랐던 고리오 영감과 닮은꼴이다. 결국 『인간희극』은 이동식 칸막이와 자동문이 달려서 등장인물들이 이리저리 옮겨 다니는 개방형 대규모 연쇄소설이고, 따라서 애초에 원칙으로 정해진 미완성이다.

유럽 사실주의 문학의 선구자로 꼽히는 오노레 드 발자크(1799~850)는 '나폴레옹이 칼로 이룬 것을 펜으로 이루겠다'는 야심을 품고 문학의 길로 뛰어들었다. 그러나 초기에는 별다른 성과 없이 질 낮은 소설과 잡문을 익명, 가명으로 발표하여 생활했다. 본명으로 발표한 첫 소설 『올빼미당』(1829)과 풍자에세이 『결혼의 생리학』(1829)으로 이름을 알렸고, 이후 『외제니 그랑데』(1833), 『고리오 영감』(1835), 『골짜기의 백합(1835)』 등의 출세작을 잇달아 발표했다. 이즈음 등장인물이 여러 소설을 넘나드는 인물의 재등장 수법을 사용하기 시작한 발자크는 자신의 모든 소설을 하나로 묶어 당시 프랑스 사회를 이해하는 수단으로 삼겠다면서 단테의 『신곡』에 빗대어 '인간희극'이라는 종합적인 제목을 붙였다. 약 100편에 달하는 소설과 산문으로 구성된 『인간희극』은 2000명이 넘는 인물이 등장하는 방대한 연쇄소설이다. 예리한 관찰과 세밀한 묘사, 다며져이고 이갑절이 이목 석졍이 작기인 발자크는 이 소설을 통해 그 자체로 일체감과 일관성을 갖는 하나의 세계를 만들어냈고, 이후 19세기 프랑스 사회상을 가장 풍부하고 상세하게 조명한 관찰자이자 기록자로 남게 되었다.

오데사에서 국수를,
비예르초브니아에서 연극을

발자크의 『인간희극』

파산의 재앙과 함께 자신이 버림받은 것을 깨달은 고리오 영감은 마지막 도약을 꿈꾼다. 그는 재산과 딸들의 애정을 되찾기 위해 오데사에서 국수를 만들어 팔겠다는 새로운 계획에 열중한다.

"알겠나? 난 다시 일어나야 하네. 그 애들에겐 돈이 필요하거든. 어딜 가면 돈을 벌 수 있는지 나는 알고 있네. 난 전분으로 바늘 같은 국수를 만들러 오데사로 갈 거야. 난 약삭빠른 인간이야. 수백만 프랑을 벌 수 있을 거야."

이 문장을 쓴 지 13년 뒤인 1848년 2월, 오노레 드 발자크Honoré de Balzac는 거의 90편에 달하는 소설과 수필을 『인간희극La Comédie humaine』이라는 제목으로 묶어 내놓았다. 1789년과 1815년과 1830년의 잿더미에서 다시

일어난 정치적 불사조, 파리는 당시 새로운 격변에 휩싸여 있었다. 왕위는 60년 동안 세 번째로 전복되었다. 왕권의 상징인 튈르리 궁은 철저히 약탈당했다. 공화주의자가 아니었던 발자크는 낙담했다. 우크라이나의 한스카 백작 부인 집에서 한 달만 더 머물렀더라도 그런 재앙의 광경을 피할 수 있었을 것이다. 이제 그는 최대한 빨리 비예르초브니아로 다시 출발하기 위해 비자를 다시 신청해야 했다. 그는 낙담만 한 게 아니라 파산까지 당했는데, 이는 전혀 놀라울 게 없다. 그에게 파산은 주기적인 질병과도 같았으니까. 발자크는 한스카 부인에게 보내는 편지에 이렇게 썼다.

"노동자들이 뭉치더니 더 적게 일하고 더 많은 돈을 받겠다고 요구하면서 결코 중간에 포기할 의향이 없다고 선언했습니다. 그러면 인건비가 네 곱절이나 됩니다. 모든 상업을 파괴하는 행동이지요."

신문과 출판사는 곧 위기를 맞았다. 발자크는 우크라이나에서 새 단편소설 「가입자」를 가져왔다. 과연 그는 그 소설을 출판할 수 있을까? 만일 그럴 수 없다면 그는 어떻게 생계를 유지할까? 다시 평화가 찾아오기를 기다리는 동안 그는 무엇을 해야 할까? 그는 극장에 갔다.

"사태가 이런 식으로 진행되는 이상 신문들은 더 이상 소설을 싣지 않을 테고, 이런 상황은 오래 이어질 것입니다. 나는 연극 외엔 더 이상 기대할 게 없습니다."

그는 연극계 인맥을 모두 동원했고, 포르트 생 마르탱 극장의 연출가인 코냐르 형제와 알게 되었다. 코메디 프랑세즈^{프랑스 국립극장. 고전극 위주로 공연}한다에서도 좋은 소식이 들려왔다. 그가 싫어하던 뷜로즈가 떠나고 친구 로크루아가 후임이 된 것이다.

3월 25일 저녁, 발자크는 '파리 최고의 여배우'로 명성을 떨치던 마리 도르발이 주역을 맡은 공연을 보러 짐나즈 극장으로 갔다. 공연이 끝나자 그는 분장실로 찾아가 그녀를 만났다. 그녀에게 제안하고 싶은 것이 있었다. 사흘 뒤, 마리 도르발과 역사극장의 연출가 이폴리트 오스텡이 파리 포르튀네 가(지금의 발자크 가)에 있는 발자크의 집을 찾아왔다. 아직 쓰지도 않은 책들을 담보로 받은 어음으로 가구를 들인 특이한 저택이었다. 그들의 방문에 놀랄 필요는 없다. 발자크는 평생 동안 파리의 연극계 인사들과 교제했고, 평생 동안 희곡을 썼다. 당시 문학적 명성을 추구하는 사람이라면 마땅히 그래야 했듯이, 발자크도 출발은 연극 쪽이었다.

발자크는 20살 되던 해 비극 『크롬웰』을 쓰기 시작했다. 그는 매제가 다녔던 이공대학의 한 문학 교수에게 원고에 대한 조언을 부탁했는데, "이 글을 쓴 사람은 무엇이 되었건 문학이 아닌 일을 해야 한다"라는 평을 들었다. 『크롬웰』을 포기한 발자크는 콩트와 단편소설로 방향을 바꾸었고, 그 다음에는 장편에 손을 댔다. 그가 줄거리의 맥을 따라가는 동안, 위고, 뒤마, 비니의 작품들이 무대 위에서 영광을 누렸다. 1839년이 되자 발자크의 차례가 온 것 같았다. 르네상스 극장에서 그의 희곡 『절약의 학교』를 받아들여 상연 목록에 포함시켰다. 하지만 그 작품은 마지막 순간에 제외되었다. 극장 측에서 알렉상드르 뒤마의 『연금술사』를 공연하기로 했기 때문이다.

1840년에 발자크는 대중의 사랑을 받은 소설 『고리오 영감』의 등장인물 보트랭을 따로 떼어내어, 속편 격으로 그의 모험을 다룬 희곡 『보트

랭』을 들고 다시 연극계로 돌아왔다. 후에 빅토르 위고가 『레 미제라블』의 주인공 장 발장을 만들어낼 때 이 인물을 참고했다고 한다. 포르트 생마르탱 극장의 연출가 아렐은 새 희곡을 읽자마자 당시 대중의 사랑을 받던 배우 프레데리크 르메트르를 기용했다. 르메트르는 그 역할을 무척 좋아해서, '빈정대기를 좋아하고 철학자 같은 도둑'을 한층 과장되게 연기했다. 그러지 않아도 루이필프 시대의 검열당국에 밉보여, 대본을 수정한다는 조건으로 겨우 허가받은 연극이었다. 1840년 3월 14일에 있었던 초연은 성공적이었지만, 추가 상연은 없었다. 내무부 장관이 곧바로 '주연배우로 인해 가중된 비도덕성'을 이유로 작품 상연을 금지했기 때문이었다. 그래도 이제 발자크가 관중의 박수갈채를 들어보긴 한 셈이다.

발자크는 배우를 원망하지 않았고, 오히려 그를 위해 벌써 다른 계획을 짜두었다. 그는 르메트르에게 딱 어울리는 희곡 『메르카데』를 써주었다. 파산해서 빚쟁이들에게 몰리는 남자를 소재로 한 현대물이었다. 르메트르는 약간 수정해달라고 요구했고, 얼마 전에 자신과 다른 공연을 계약한 앙비귀 극장에 보일 생각으로 대본을 가져갔다. 하지만 르메트르가 성공을 거두면서 여러 극장에 계속 기용되는 바람에 『메르카데』는 사장되었다. 질질 끌다가 잊어버린 것이다.

2년 뒤 발자크는 또 다른 희곡 『키놀라의 방책』을 오데옹 극장에 올리면서 다시 돌아왔다. 키놀라는 스카팽[몰리에르의 『스카팽의 간계』의 주인공]과 피가로[보마르셰의 『피가로의 결혼』의 주인공]를 스페인 식으로 바꿔놓은 인물로, 천재적이지만 제대로 인정받지 못하는 발명가의 측근이다. 몰리에르와 보마르셰와 겨루겠다는 포부, 현대의 사회극을 만들겠다는 의지, 발자크가 최소한의

신문기자들을 초청해가며 발매를 직접 관리했던 초연 날 밤 벌어진 소동, 이런 것들은 비평가들의 준엄한 처단을 받았다. 더구나 대본을 쓸 때부터 여주인공으로 마음에 두었던 마리 도르발이 순회공연을 가버려서 배역진도 보잘것없었다. 결국 연극은 3주 뒤 무대에서 내려왔다. 이 때문에 저자가 받은 모욕감은, 그동안 따로따로 발표한 그의 전 작품을 처음으로 묶은 『인간희극』이 같은 해에 출간된 사실로도 위로가 되지 않았다.

그 즈음 연극은 소설보다 우월했던 입지를 잃어가고 있었다. 사실 이같은 움직임에는 발자크도 부분적으로 기여한 면이 있다. 발자크가 1836년에 문학적인 내용을 담은 첫 연재소설 『노처녀』를 〈라 프레스〉에 연재하면서 고객을 계속 붙잡아둘 상업적인 프로그램을 만들어냈기 때문이다. 에밀 지라르댕이 운영하던 〈라 프레스〉는 대규모 독자층을 가진 최초의 일간지였다. 극장에 올리는 연극은 관객이 많이 들어야 하고, 작가가 보수를 받으려면 공연이 끝나고

오노레 드 발자크

결산하는 시간까지 기다려야 한다. 반대로 신문이나 출판 쪽은 원론적으로는 원고를 인도하면서 돈을 받는다. 게다가 신문은 매일 새로 나오면서 채워야 할 텅 빈 지면을 계속 만들어내지 않는가. 역동성을 이야기하자면, 1830년에 초연된 빅토르 위고의 〈에르나니〉 이후 극장 쪽에서는 더이상 새로운 것이 만들어지지 않았음을 인정해야 했다.

그러나, 극장이 더 이상 문학 창작의 산실은 아니라 할지라도 여전히 명성의 장이었다. 극장의 성격에 따라 그곳은 사교생활의 진원지가 되기

도 하고 대중의 오락거리가 되기도 했다. 어쨌든 〈르뷔 데 두 몽드〉의 비평가가 『키뇰라의 방책』를 놓고 강조했듯이, "서둘러서 두꺼운 책을 쓰는 습관 때문에 요즘 소설가들이 흔히 보이는 퇴색하고 왜곡된 문체"말고 다른 능력도 갖춘 진정한 작가임을 입증해야 하는 곳이 바로 그곳이었다.

6년 뒤, 1848년 2월의 사건들이 연극에 대한 발자크의 숨은 야망을 되살려놓았다. 드디어 『인간희극』의 초판이 완결된 것이다.

『인간희극』이 정말 그 정도로 완결되었을까? 분명 아니다. 그 까닭은 두 차원으로 나눠볼 수 있다.

먼저 수평적 차원에서, 같은 시리즈로 나란히 꽂힌 책의 숫자를 살펴보자. 거기에는 훨씬 이전에 시작했다가 중단한 『아르시의 여인』이나 『소시민들』 같은 소설들은 제외하더라도, 우크라이나에서 시작했지만 몇 주 만에 작가의 관심이 떠나버린 세 편의 소설, 『오늘날의 연극』과 『여류 작가』와 『여성의 특징』이 빠져 있었다. 1845년에 발표한 「『인간희극』에 포함될 작품 목록」에서 앞으로 쓸 예정이라고 했던 작품들도 마찬가지다. 그 목록에는 "이탤릭체로 표시된 작품들은 앞으로 완성할 예정이다"라는 일러두기가 첨부되어 있었다. 『풍속 연구』『철학적 연구』『분석적 연구』세 부분에 흩어져 있는 50여 편의 작품이 여기에 해당하는데, 이미 그때도 작품 수가 많지 않았던 세 번째 부분 중에서는 겨우 두 편만 완성되었다. 어쨌든 1845년에는 더 규모가 큰 출간을 계획하고 있었고, 발자크는 향상되고 완벽한 재판이 나올 수 있을 것이라고 기대했다. 그는 마치 계약이라도 맺은 사람처럼 앞으로 출간할 책의 쪽수는 물론이고 각

쪽에 들어가는 부호의 숫자까지 명시했다.

모든 책이 적어도 전지 40장(640쪽) 분량이 될 것이고, 본문은 9포인트 로만체 활자로, 한 쪽당 3000자가 들어가도록 인쇄할 방침이다.

그리고 그는 한스카 부인에게 보내는 편지에 요점을 다시 정리했다.

"나는 『인간희극』에 들어갈 작품 목록을 작성했습니다. 모두 125편이 될 텐데, 그중에 앞으로 써야 할 것이 40편을 넘지는 않습니다. 그 일이 앞으로 10년간 우리의 생활을 기분 좋게 지배할 테지요."

3년 뒤 그가 마음을 바꿔서 연극 대본을 쓸 생각으로 이 40편을 소홀히 한 점도 없진 않았지만, 기존의 88편만으로도 그 시리즈가 충실해 보였음은 틀림없다. 그가 볼 때 핵심은 완성된 셈이었다.

다음으로 수직적 차원이 있는데, 바로 같은 원고의 다양한 판본 문제다. 발자크의 원고는 모두 그가 살아 있을 때 여러 차례 출간되었다. 먼저 잡지나 신문에 발표되었고, 다음으로 서로 다른 출판사에서 책으로 발간되었으며, 그 후 『인간희극』의 퀴른 판이 나왔다. 게다가 발자크는 『인간희극』의 재판을 염두에 두고 1849년부터 1850년 8월 사망할 때까지 자기가 가진 책에 수정을 가하기 시작했다. 그의 수정 작업을 중단시켜서 이 부분적인 교정본을 최종판으로 만든 것은 발자크가 아니라 그의 죽음이었다. 발자크가 살아 있었다면 이 교정본도 계속 수정했을 게 분명하다.

발자크의 글쓰기에서 확정적인 것은 아무것도 없었다. 그게 그의 창작 방식이었다. 원고 안에 박힌 당근 모양의 부호들은 삭제된 초고들, 출간

후 수정된 원고, 소설 한 부분의 변형이나 순서 변경, 이동, 반향, 재사용들을 보여주며, 계속해서 새로운 해석의 가능성을 제공한다. 발자크는 끊임없이 수정했고, 인쇄업자들이 활판 인쇄를 마친 후의 수정 비용을 그에게 청구했기 때문에 그는 교정쇄 비용을 대느라 파산했다. 심지어 책이 나온 뒤에도 인쇄된 종이로 다시 교정을 보았다. 자르고 붙이고 삭제하고 다시 시작하는 식으로, 그는 항상 원고를 진행 중이었다. 그는 결코 끝내지 않았고, 그냥 놓아버리는 법이 없었다. 한 번도 작가의 지위를 포기하지 않았고, 단 한 편의 소설도 독자들에게 완전히 넘겨주지 않았다. 마지막 순간까지 딸들에게 한없이 베푸는 전능한 아버지이기를 바랐던 고리오 영감과 닮은꼴이다. 결국 『인간희극』은 이동식 칸막이와 자동문이 달려서 등장인물들이 이리저리 옮겨 다니는 개방형 대규모 연쇄소설이고, 따라서 애초에 원칙으로 정해진 미완성이다. 어쩌면 창조의 원칙에 따른 미완성이라고도 말할 수 있으리라.

반면에 『인간희극』의 완결을 계기로 발자크에게 작가 생활의 한 시기, 소설의 시기가 완료되었음은 확실해 보인다. 그는 글쓰기의 새로운 가능성을 모색하는 동시에 지위와 인정을 좇기 시작했다.

과거에도 그는 그렇게 하려는 강한 욕구를 느낀 적이 있는데, 아마 1830년의 정치적 혁명으로 시동이 걸리지 않았나 싶다. 그 즈음 오노레 드 발자크는 무엇보다 콩트 부문에서 이름을 알리고 인정받았다. 1832년 〈르뷔 드 파리〉의 사장 아메데 피쇼가 발자크에게 그의 장기인 콩트를 써달라고 청탁했다. 피쇼는 이렇게 썼다.

발자크의 수정 작업을 보여주는 친필 원고

발자크의 작품 초판본(1901)

"대중은 고집 센 노새와도 같기 때문입니다. 선생도 대중이 작가에게 강요하는 전문 분야에 대해 말씀하시면서 완벽하게 정의하신 적이 있지요. 이제 당신이 직접 편견과 맞서 싸울 차례입니다."

하지만 발자크는 자신이 이미 잘 파악하고 있는 길을 거절했다.

"콩트만 쓰는 문제에 대해 제 생각을 말씀드리자면, 어쩌면 그건 문학의 가장 드문 표현일지 몰라도 또 다른 이단이라 할 수 있을 텐데, 저는 오직 콩트만 쓰는 작가가 되고 싶지는 않습니다. 제 운명은 다른 곳에 있습니다. 제게 증거가 있습니다."

그리고 16년 뒤 존경받는 소설가가 된 그가 소설의 관례에 갇히기를 거부할 때에도, 그에게는 여전히 증거가 있었다. 1832년에 아메데 피쇼가 그에게 콩트 원고를 청탁하자 한스카 부인은 이제 신중하게 소설에만 전념하라고 독려했다. 그녀는 그에 대해 좀 풍자적인 이미지를 가지고 있었던 게 분명하다. 그는 자신의 세계관을 대변하는 화자를 내세운 초상과 묘사, 논평의 챔피언이었다. 어쩌면 그녀는 소설 속 대화 장면들에 주의를 기울이지 않았는지도 모른다. 또한 그녀는 본격적인 소설의 시기로 접어들기 이전인 1829년에 발표한 『결혼의 생리학』에서 보여준 절충적이고 자유로운 형식도 잊어버렸음에 틀림없다. 그 작품에 나오는 촌극들, 재빠른 대꾸들, 경구들은 무대 위의 재치 있는 대사와 비슷하다. 가벼워서 들끓는 용암을 건드리지는 않지만 이따금씩 성가시게 달라붙는 부석浮石처럼, 창조력의 화산에서 뿜어져 나와 공중에서 응고된 것 같은 이런 대사들은 경쾌한 신랄함을 보여준다.

1848년 봄에 다시 같은 문제에 당면한 발자크는 그 어느 때보다 더 소

설이 아닌 다른 분야에서 역량을 발휘하고 싶어 했다. 혁명의 물결에 휩쓸려서 그런 것이 아니었다. 그런 일과는 거리가 멀었다. 오히려 그것은 그에 대한 반동으로 일어난 반응이었을지도 모른다. 그가 국회의원 선거에 출마하긴 했지만, 강한 신념이 있어서라기보다 어느 정도는 자만심 때문이었고, 어느 정도는 기회주의적인 행동이었다. 그는 당선되지 못했다. 발자크는 소설에 등을 돌리고 다시 연극으로 돌아가려는 자신의 시도를 정당화하기 위해 경제적 위기 핑계를 댔다. 잡지 〈르 뮈제 데 파미이〉의 사장이 「가입자」 출판을 취소하자 그는 기뻐서 어쩔 줄 몰라 하며 한스카 부인에게 편지를 썼다.

"당신도 이제 내가 『계모』를 쓰는 게 더 낫겠다고 했을 때 상황을 잘 파악하고 있었다는 걸 아시겠지요. 그런데도 당신은 내게 소설을 쓰라고 말씀하셨습니다. 하지만 내가 당신에게 말씀드렸던 프랑스의 상황이 모두 정확했듯이, 거기서 해야 할 일들도 옳았습니다! 당신이 당신 땅을 $6\frac{1}{2}$로 은행에 맡기면 파리에서 8, 9, 10을 가질 수 있습니다. (…) 석 달 뒤면 내전이 벌어질 겁니다. (…) 내가 예언자란 걸 아시겠지요. 신문이 앞으로 어떻게 될지를 알지 못하면서 계속 일하는 건 부질없는 짓임을 깨달았을 때 내가 혼란을 느꼈다는 것도 이젠 아실 겁니다. 당신은 대본 쓰는 일에서 내 마음을 돌리려 하시지만, 나는 오직 대본 쓰는 일만을 원합니다."

그래도 편지 뒷부분에서는 연극계의 상황이 소설 쪽보다 더 낫지는 않음을 인정하고 있다.

"연극이 전혀 수입을 올리지 못할까 봐 두렵습니다. 사람들이 없어도 살 수 있다고 생각하는 첫 번째 후보가 연극이니까요."

허황된 믿음은 그가 열광하고 있다는 표시였다.

"내가 연극 쪽에서 일하더라도 문학에서 거둔 만큼 보상을 받아서 부자가 될 것입니다! 문제를 제기하는 것이 바로 문제를 해결하는 일입니다. 나는 두 번째 월계관을 당신께 가져다드릴 것입니다. 무대의 월계관. 당신은 정말 찬란한 월계관을 갖게 될 겁니다! 믿어주십시오! 아, 얼마나 황홀할는지요! 그토록 얻기 힘든 월계관을 당신께 바치는 것보다 더 큰 행복이 어디 있겠습니까. 일요일에 쿠아냐르 형제[발자크가 코냐르 형제의 이름을 착각했다]가 이야기를 나누러 올 것이고, 바리에테 극장은 토요일에 만나기로 했습니다. 프랑세 극장[코메디 프랑세즈]과 앙비귀 극장 쪽은 그 다음에 만날 겁니다. (…) 이제는 당신도 예전에 내게 연극의 위험에 대해 말씀하셨던 것과 같은 그런 바보 같은 말을 하지 않으시겠지요."

이미 그의 소설에 등장하는 2500명에 달하는 인물들이, 돈과 여자, 정열을 중심으로 돌아가는 사회를 다루는 현대극의 무궁무진한 저수지였다. 그 증거로, 일부 실력 없는 엉터리 문인들이 거리낌 없이 그를 표절하여 『마법 가죽』 『샤베르 대령』 『골짜기의 백합』 『고리오 영감』 『세자르 비로토』 같은 작품들을 허락도 없이 각색한 일을 들 수 있다. 『외제니 그랑데』의 경우 심지어 표절 작품이 두 개나 되어 서로 경쟁하기도 했다. 만일 그것이 발자크가 직접 쓴 것이었다면 관객들이 싫어했을까?

"나는 1830년에 책에 기울였던 것과 같은 노력을 무대에도 똑같이 쏟아야 합니다, 그러려면 포르트 생 마르탱 극장을 위해서는 『마법 가죽』 같은 작품을, 앙비귀 극장을 위해서는 『외제니 그랑데』를, 프랑세 극장에는 『13인의 이야기』를, 바리에테 극장에는 『고리오 영감』을 찾아주어야

하겠지요. 아! 부디 나를 믿으세요. 나는 이 모든 일을 해내고, 내 영혼을 깊이 파헤치고, 몇 날 며칠을 작업으로 지새우고, 모든 값을 치를 것입니다. 실제로 나는 포르트 생 마르탱 극장을 위해 『가난한 친척들』을 만들었고, 앙비귀 극장을 위해 『계모』를, 부페 극장을 위해 『고리오 영감』을, 프랑세 극장을 위해서는 『왕자의 교육』을 만들었습니다! 설령 이 작품들이 모두 실패한다 해도, 나는 다시 시작할 수 있습니다. 『오르공』은 곧 완성할 예정입니다."

　1848년 3월, 파리는 한 달째 혁명 중이었고, 발자크도 15일째 그 속에 있었다. 이 격동 속에서 1830년의 혁명 전야에 썼던 「라 방데타」라는 제목의 짧은 원고가 다시 표면으로 떠올랐다. 발자크는 거기서 희곡 『계모』의 아이디어를 얻었고, 새 장르로 뛰어들 때 이 작품에 크게 기대를 걸었다. 그는 한스카 부인에게 보내는 편지에, "『계모』는 분명 1848년의 『마법 가죽』이 될 것입니다"라고

발자크의 묘 (파리 페르라쉐즈 묘지)

썼다. 이번에도 주연은 마리 도르발을 생각하고 있었다. 드 그랑샹 백작은 과거 황실의 장군이었으며 첫 결혼에서 딸 폴린을 얻었다. 폴린은 또 다른 장군의 아들 페르디낭을 사랑한다. 나폴레옹의 무훈 속에서도 드 그랑샹 백작은 페르디낭의 아버지와 반대로 황제에 대한 충성심을 계속 유지한다. 한편 폴린의 계모이자 그의 두 번째 아내 게르트뤼드는 과거에 페르디낭의 정부였다.

　보더빌vaudeville, 일관된 줄거리 없이 노래, 춤, 촌극, 곡예 등이 나열되는 쇼 풍의 비극과 셰

익스피어 풍의 낭만적인 드라마, 자신이 새로운 연극 장르를 만들어내고 있다고 보았던 발자크는 이 연극을 '코믹 드라마'라고 불렀다. 이 연극 속에서는 역사에 대한 두 시각이 서로 대립한다. 하나는 과거에 집착하는 시각으로, 이는 드 그랑샹 백작이 대변한다. 그는 과거를 청산하고 새 시대로 넘어갈 수 없으며, 과거의 불화를 자녀들에게까지 집요하게 강요한다. 다른 하나는 젊은 연인이 대변하는 단절의 시각이다. 현대판 로미오와 줄리엣인 그들은 이전 세대가 유산으로 물려준 불화를 거부한다. 이런 갈등은 젊은 세대의 희생을 통해서만 해소된다. 사실 그것은 대대적인 문제 제기의 순간에 어떤 형식으로든 써야 할 이야기였다.

마리 도르발은 50살이었고, 발자크는 그녀보다 한 살 아래였다. 1798년에 태어난 그녀와 1799년에 태어난 그는 혁명의 자식들이다. 단절, 후퇴, 재출발. 그들 세대는 이런 것들에 익숙했다. 그들은 대략 15년마다 정치 체제가 바뀌는 것을 보았다. 『고리오 영감』에서 보케르 부인은 "우린 루이 16세가 처형당하는 걸 보았어. 황제가 몰락하는 것도 보았지. 우리는 그가 다시 돌아왔다가 또다시 몰락하는 것도 봐야 했어"라고 불평한다. 그들은 이어 이렇게 덧붙일 수도 있으리라. "우리는 부르봉 왕가가 복권되는 걸 보았고, 그 후 다시 쫓겨나는 걸 봤어. 루이필리프 왕이 즉위했다가 퇴위하고, 공화정이 복귀하는 것도 보았지." 마리 도르발은 게르트뤼드 역할을 맡기에 완벽한 배우였다. 강렬한 질투에 휩싸여 범죄를 저지르는 게르트뤼드는 부르주아 드라마의 낭만적인 여주인공으로서, 페드라와 『피가로의 결혼』의 알마비바 백작 부인의 중간쯤에 위치하는 인물이다.

알렉상드르 뒤마와 함께 역사극장을 설립한 연출가 이폴리트 오스탱이 좋은 소식을 가지고 포르튀네 가로 찾아왔다. 프랑스 국립극장위원회에 극장장 대표로 참여한 그가 임시정부로부터 '11조'의 삭감을 얻어낸 것이다. 구체제 때 만들어진 오래된 세금을 이르는 '11조'는 극장들을 몹시 압박해왔고, 그 돈이 구빈원의 재정을 대는 데 사용되었기 때문에 '극빈자들의 권리'라고도 불렸다. 당시 공연계가 대체로 공화정을 지지했기 때문에 정부 쪽에서도 호의적인 편이었다. 코메디 프랑세즈는 '공화국극장'으로 개명되었다. 2월 26일 무료 낮 공연 중에 프레데리크 르메트르는 열광해서 흐느끼는 관중들 앞에서 왕관을 넝마주머니 속으로 던져버리면서, 일 년 전 〈파리의 넝마주이〉의 펠릭스 피아를 연기하며 거두었던 대중적 성공을 당당하게 되찾았다. 세금이 가벼워졌으니 다른 분야보다 유리한 상황이라고 느꼈으리라. 게다가 코냐르 형제가 벤자맹 앙티에의 〈아드레 주점〉과 〈로베르 마케르〉를 재연해서 성공을 거두었다. 재연으로 100회 공연이 가능하다면, 신작은 200회도 가능하지 않겠는가.

발자크, 도르발, 오스탱은 벌써 〈계모〉의 배역을 의논하기 시작했다. 오스탱은 장군 역으로 에티엔 멜랭그를, 폴린 역으로는 자신의 정부 라크레소니에르 부인을 추천했다. 세 사람은 다음 제작회의의 약속을 잡았다. 3막짜리 연극을 쓰려면 발자크에게도 열흘은 필요했다. 그가 하루에 18시간 이상 글을 쓸 수는 없는 노릇이니 말이다. 4월 9일, 도르발과 오스탱은 멜랭그와 함께 포르튀네 가를 다시 찾았다. 발자크가 대본을 낭독했다. 쉬지 않고 각 장면을 이어서 읽었고, 인물에 따라 목소리를 바꿔가며 모든 역할을 연기했다. 연출가와 두 배우는 열광했다. 그들은 그의 대본

과 공연을 치사하고 돌아갔다.

하지만 발자크는 원고를 읽기만 한 것이 아니라 암송하고 즉석에서 꾸며내기도 했다. 그의 시력이 점점 약해지고 있었다. 그는 이것이 통풍痛風 때문에 생긴 장애라고 했지만, 실은 그 얼마 전 혈관 출혈을 겪었는데 그 첫 번째 징후로 시각장애가 나타난 것이었다. 그가 이런 상황에 대해 한스카 부인에게 불평을 늘어놓긴 했지만, 그것은 마치 관중이 철마다 연극 두 편씩은 써달라고 성화를 부릴 정도로 사랑을 받고 있지만 앞을 못 보는 작가라도 된 듯한 신파조의 한탄이었다.

"나는 내 비극들을 구술해야 할 거예요. 그 연극들을 보진 못하겠지요!"

이번에는 정치가 훨씬 더 가혹한 방식으로 이 꿈을 부숴놓았다. 1848년 4월 23일 프랑스 최초로 (남성들의) 보통선거로 국회의원 선거를 치르게 되었다. 선거운동이 진행되는 동안 드라마는 길거리에 있었고 극장은 텅 비었다. 후보로 나선 빅토르 위고의 〈뤼 블라스〉조차 평소의 관객 수를 채우지 못했다. 발자크는 처음으로 그의 열정적인 태도를 접고 한스카 부인에게 보내는 편지이자 일기에 "연극이란 얼마나 힘든 일인지요!"라고 탄식했다.

나쁜 일들이 겹쳤다. 그의 건강이 악화되었고, 우크라이나 비자는 보류되었다. 게다가 5월 초가 되자 연극의 배역을 다시 정해야 했다. 마리 두르발이 생사를 오락가락하는 손자 때문에 다른 데 마음 쓸 겨를이 없었던 것이다. 주역이 떠나자, 게르트뤼드 역은 이류 배우인 오스탱의 정부에게 돌아갔다. 그럼에도 5월 25일에 있었던 초연은 비평가들에게 성공

을 거두어서, "잘 다듬고 공들인 매혹적인 작품"(쥘 자냉, 〈르 주르날 데 데바〉), "지난 세기 디드로, 메르시에, 보마르셰가 눈부시게 문을 열었던 진정한 드라마 학파의 일원"(테오필 고티에, 〈라 프레스〉) 등의 평을 받았다. 작가도 자신의 작업에 만족했다.

"내가 원하던 것, 그것은 혁신이었고 나는 그것을 얻었습니다. 극문학계는 내가 앞으로 큰 비중을 차지하리라는 사실을 인정하게 되겠지요."

하지만 언론의 격찬만으로 대중의 관심을 끌 수는 없었다. 거리는 계속 술렁였고, 극장들은 하나같이 텅텅 비었다. 1월에 6만 5000프랑의 수입을 올린 포르트 생 마르탱 극장의 수입이 1만 8000프랑으로 떨어졌다. 공화국 극장도 같은 감소폭을 보였다. 앙비귀 코믹 극장은 슬그머니 문을 닫았다. 5월 30일 〈계모〉는 더 좋은 시기를 기약하며 잠정적으로 막을 내렸고, 총 6회 공연으로 발자크에게 단지 500프랑(약 1700유로)을 벌어주었다. 두 달 동안 하루에 20시간씩 악착스레 일한 대가였다.

그는 결론을 내렸다. "신께 사표를 내는 수밖에!"

가끔은 결말을 모르는 채로 이야기를 들려줄 수 있었으면 좋겠다. 발자크의 경우, 지난 한 세기 동안 그의 생애 마지막 몇 달을 두 개의 은유로 설명하는 것이 전통이 되었다. 연통관_{액체를 넣은 두 개 이상의 용기 바닥을 관으로 이어 액체가 자유롭게 이동할 수 있게 만든 관}의 은유와 황혼의 은유. 연통관, 예술을 행복과 납땜해 붙인 이 오래된 배관의 한쪽에는 창조적인 상상력이, 다른 쪽에는 한스카 부인이 있다. 후자가 전자를 고갈시켰다고들 한다. 이와 함께 황혼의 은유는, 처음 질병의 징후를 보인 1847년부터 발자크의 영감

이 조금씩 줄어들다가 마침내 말라붙었다고 주장한다. 마지막 몇 달간 있었던 일을 알게 되면, 그러니까 1850년 봄 한스카 부인과 결혼식을 올리고 우크라이나에서 힘겹게 귀국하여 그 해 8월 사망할 때까지 고통스럽게 보낸 몇 주에 대해 알게 되면, 그 이전의 3년간 있었던 이야기를 들려주는 방식이 달라질 수밖에 없다. 죽음의 그림자가 드리운 마지막 일화가 되어버리기 때문이다.

그러나 1848년 5월 30일, 역사극장이 〈계모〉의 무대장치를 두고 문을 잠가버린 바로 그날, 발자크는 공화국 극장의 연출가 로크루아에게 오래전에 시작했다가 계속 내버려두었던 소설을 각색한 연극 〈소시민들〉을 제안했다. 동시에 그는 역사극장에도 열흘 뒤에 〈피에르와 카트린〉이라는 연극의 대본을 가져오겠다고 약속했다. 그 후 그는 써야 할 희곡 두 편과 관상동맥부전을 안고 파리를 떠나 투렌으로 갔다. 6월 말에 유혈이 낭자한 폭동이 일어났다가 진압된 소식과 샤토브리앙의 사망 소식에 그는 한동안 낙담했다.

한스카 부인(1825)

그러나 곧 다른 해결책을 모색했고, 파리로 돌아가 포르트 생 마르탱 극장에서 프레데리크 르메트르를 만나보기로 했다. 그런데 그곳에서 그는 빅토르 위고와 함께 있는 극작가 조제프 메리와 마주쳤고, 연극계가 처한 위기 상황을 해결하기 위해 정부에서 68만 프랑의 보조금을 내놓기로 했다는 소식을 들었다. 이런 호의적인 전조 아래 발자크는 며칠 뒤 자신이 1840년에 프레데리크 르메트르에게 맡겼던 『메르카데』 원고를 되찾

았고, 다시 에너지로 충만해서 또 다른 희곡 『리샤르 쾨르 데퐁주』까지 새로 쓰기 시작했다. 그러나 가장 좋은 소식은 역사극장이 〈계모〉를 재상연하기로 한 일이었다. 곧 그는 열정적으로 미래의 작품 목록을 작성했고, 한스카 부인에게 보고했다.

"내가 과연 연극으로 큰돈을 못 벌지 한번 보시지요. 여기 내가 계획한 작품 목록이 있습니다. 『리샤르 쾨르 데퐁주』5막, 『사랑의 코미디』3막, 『소시민들』5막, 『프뤼돔의 음모』5막, 『터무니없는 시련』5막, 『거지들의 왕』, 『프뤼돔의 결혼』5막, 『방탕한 아버지』5막, 『피에르와 카트린』5막, 『메르카데』5막, 『퐁스 시리즈』5장, 『왕자의 교육』5막, 『창부들』5막, 『장관』5막, 『오르공』5막, 『우스꽝스러운 부대』5막, 『소피 프뤼돔』5막. 모두 17편의 희곡입니다. 『키놀라』 『보트랭』 『계모』까지 합하면 20편이지요. (…) 이렇게 해서 10년이면 이자까지 합쳐 100만 프랑을 벌 수 있습니다. 그때가 되면 만 60살이 된 노레[오노레 드 발자크]가 영광 속에서, 그리고 『인간희극』의 완결판과 함께 쉬고 있겠지요."

아무 영감도 떠오르지 않는 위독한 환자 치고는 그리 나쁘지 않다.

실제로 공화국 극장 연출가인 그의 친구 로크루아가 〈사기꾼〉으로 제목이 바뀐 〈메르카데〉에 관심을 보였다. 그것은 빚과 투기의 문제를 다룬, 익살스러우면서도 시사성을 띤 연극이었다. 발자크는 8월 17일에 배우들에게 4막까지 낭독해주었고, 시간이 없어 쓰지는 못했지만 머릿속에 준비되어 있던 5막을 즉석에서 꾸며내어 들려주었다. 배우들은 자지러지게 웃어댔다. 이 연극은 파리 연극계의 섬세한 꽃이라 할 수 있는 공화국 극장에서 만장일치로 받아들였다. 발자크는 벌써 아카데미 프랑세즈의

회원이 된 자기 모습을 보는 듯했다. 한스카 부인에게 보낸 8월 19일의 편지에서 그는, 이제 비자를 받아서 마침내 그녀를 다시 만나러 갈 준비를 하고 있다고 하면서 "〈사기꾼〉의 초연에 당신이 오셨으면 좋겠습니다"라고 썼다.

"왜냐하면 그 연극이 크게 성공할 것 같은 예감이 들기 때문입니다. 그건 아카데미로 가는 문, 그것도 활짝 열린 문입니다. (…) 나는 1834년에 지녔던 용기와 재능, 에너지를 그대로 간직하고 있습니다. 프랑세 극장에 일 년에 두 편씩, 다른 극장에는 세 편씩 보낼 생각입니다. 바로 그것이 재산을 벌어들이는 방법이며, 나의 아내를 지루하지 않게 하는 길입니다."

그는 곧 원고를 인쇄하기 위해 라크람프 인쇄소로 보냈다. 조판과 일곱 번이나 새로 뽑은 교정쇄 비용으로 4만 3255프랑(1500유로)이 들었다. 『사기꾼』 원고가 인쇄소로 들어가고 미셸 레비 출판사에서 〈라 비블리오테크 드라마티크〉 전집 중 한 권으로 『계모』를 출간하려던 시기에, 발자크는 손자의 죽음이 준 충격에서 벗어나려 애쓰는 마리 도르발을 다시 만났다. 그는 그녀에게 『거지들의 왕』에 나오는 강렬하고 개성적인 역할을 제안했다.

"새로 시작합시다. 『인간희극』의 저자인 내가 연극을 망쳐놓는 여자들, 나약하고 거짓 눈물이나 흘리는 여자들을 데리고 일을 시작할 순 없으니까요."

그는 길어야 열흘 안에 재빨리 일을 마쳐야 했다. 그의 비자가 준비되어 있었고 9월 중순에 떠날 예정이었기 때문이다.

"그때까지 나는 『거지들의 왕』과 『사기꾼』을 다 써놓고, 내가 출발한 후에야 터질 폭탄 두 개를 남겨두고 떠날 것입니다."

고리오 영감은 죽을 때 아버지들의 죽음을 금지하는 법을 만들어야 한다고 외친다. 어쩌면 미완성 작품을 금지하는 법도 하나 만들어야 하지 않을까. 적어도 고리오 영감과 발자크가 떠날 수는 있었으면 좋았으리라. 고리오 영감이 오데사에서 국수를 만들어 다시 재산을 모을 수 있도록, 발자크가 비예르초브니아에서 그의 연극을 쓸 수 있도록……. 한 여자 점쟁이는 발자크가 그의 아버지처럼 100살까지 살 거라고 예언했다. 그에 따르면 그는 인생의 절반을 보낸 셈이고, 그의 앞에는 아직 반세기가 남아 있었다. 그 점쟁이는 50살 무렵에 심각한 병에 걸릴 거라는 예고도 했다. 그녀는 반만 맞혔다. 그를 기다린 것은 질병 쪽이었다.

우리가 발자크의 죽음까지 막을 수는 없다 해도, 적어도 그가 죽기 전에 성공을 누리게 해줄 수는 있었으면 좋겠다. 하지만 그럴 수 없다. 그가 남기고 간 두 '폭탄', 『거지들의 왕』과 『사기꾼』은 불발탄이 되었다. 그가 떠난 지 한 달 뒤 로크루아가 해고되었고, 『사기꾼』은 '수정한다는 조건'으로만 받아들일 수 있다며 상연 목록에서 빠졌다. 그래서 미셸 레비 출판사도 현재 상태로 희곡을 출판할 수 없게 되었다. 『거지들의 왕』은 심지어 인쇄소에서 조판을 하지도 못했다. 마리 도르발은 손자가 죽은 후 그리 오래 살지 못했다. 그리고 발자크에게는 무대 위의 성공도, 길고 행복한 결혼 생활도 주어지지 않았다.

차라리 이야기의 끝을 몰랐으면 좋겠다. 끝이 되기 전에 이야기를 멈

추고, 발자크가 한스카 부인과 새 삶을 꾸리기 위해 국경을 넘어가고 새 장르에 도전하는 모습을 지켜보는 편이 더 나을 것이다. 소설의 단계가 끝났기 때문에 혹은 거의 끝나가기 때문에 그는 두 번째 단계로 희곡을 썼고, 소설가이자 극작가로 당대 사람들에게는 물론이고 후대에게까지 인정받았으며, 마침내는 방대한 작품 한 편을 구축하였다. 당시에는 그것을 하나로밖에 받아들이지 못했지만 그것은 두 채의 건축물로 이루어진 기념비다. 『인간희극』은 처음부터 제목 안에 연극의 개념을 포함하고 있기 때문이다.

그의 시선이 요구하는 것

터너의 작품들

터너는 관람객의 시선이 움직임 속으로 들어가는 시각적인 경험을 창조했다. 흐릿함은 이를 표현하기 위한 어휘였다. 하지만 아직 그 시대에는 흐릿함을 스케치의 특성으로만 간주했다. 그러다 보니, 완성되었지만 일부러 흐릿하게 만든 작품과 미완성이어서 흐릿하게 남을 수밖에 없는 작품을 혼동하는 일도 많았다.

윌리엄 터너(1775~1851)는 영국 런던에서 이발사의 아들로 태어나 일찍부터 회화에 재능을 보였다. 그는 60년이 넘는 기간 동안 쉬지 않고 그림을 그려서 1만 9000점이 넘는 소묘와 채색 스케치를 비롯하여 많은 작품을 남겼고, 유럽 각지의 풍습과 풍경을 다양하게 다루었다. 초기에는 17세기 프랑스의 화가 클로드 로랭(1600~1682)을 능가하는 풍경화가를 목표로 로랭 스타일의 풍경화를 그리다가, 점차 로랭의 정적인 세계에서 벗어나 동적이고 현란한 색채의 세계로 옮겨 갔다. 그러나 풍경 전체를 빛의 묘사에 집중시켜 빛 속에 용해시키는 대담한 화풍은 당시 평론가나 다른 화가들에게 이해받지 못해, 터너의 예술 개념을 둘러싼 공방과 혹평이 쏟아졌다. 영국의 대표적인 낭만주의 비평가이자 터너를 지지한 최초의 평론가 존 러스킨은 『근대화가론』에서 터너의 그림이 세상을 보는 새로운 방식을 보여준다고 격찬하였고, 이후 터너가 이룬 풍부한 예술적 성과가 정당한 평가를 받는 데 크게 기여하였다. 오늘날 터너는 빛의 묘사에 획기적인 표현을 낳은 화가로 인상파의 등장에 선구적인 역할을 했다고 평가받는다.

터너의 작품들

이 이야기는 화가의 인생을 다루지 않는다. 터너^{Joseph Mallord William} Turner의 일생에서는 흔히 예술가의 인생을 찬란하게 혹은 비참하게 만드는 운명의 반전 같은 파란만장한 사건을 찾아볼 수 없다. 오히려 그의 인생은 오로지 성공만을 향해 상당히 단조롭게 전개되었다. 아주 일찍부터 재능이 드러났고, 훌륭한 스승들을 만났다. 이른 성공 덕분에 부유한 후원자들의 지원도 받을 수 있었다. 엄청난 양의 작업을 하는 와중에 여러 제도를 효과적으로 활용할 줄도 알았다.

터너는 영국 왕립아카데미의 존경받는 회원이자 원근법 교수이면서 동시에 화랑 운영자만큼이나 미술시장을 잘 간파했고, 판화 인쇄공만큼이나 잉크와 조판을 솜씨 있게 취급할 줄 알았다. 또한 미술품 중개상에 버금가게 자신의 저작권을 관리하고 수입을 투자했으며, 영국인 관광객으로 멋진 풍경을 찾아 유럽 여기저기를 돌아다녔다. 건강한 체질을 타고

난 덕분에, 19세기 최대 인구의 도시 런던을 콜레라가 두 차례나 휩쓸었는데도 무사히 73살까지 그림을 그릴 수 있었다.

그는 자부심이 대단했지만 허영심은 없었고, 세속적인 편의에 굴복하지 않았다. 또한 그는 친구들에게만 다정하게 대하는, 사귀기가 까다로운 사람이었다. 요약하자면, 그는 온갖 여유를 누리며 작업했고, 명성을 드높일 만한 진짜 역경은 겪은 적이 없었다. 재정적인 근심도 없었고 파괴적인 정열도 없었으며, 난처한 일에 처한 적도, 심각한 질병도 없었다. 기껏해야 말년에 치아에 문제가 좀 있었다는 정도가 특기할 사항이다.

이 이야기는 미완성으로 끝난 어떤 작품을 다루지도 않는다. 적어도 미완성 작품 한 편을 다룬 건 아니다. 솔직히 말해서 터너의 작품 중에는 완성된 것보다 미완성으로 남은 그림이 더 많을 것이다. 반세기가 넘는 기간 동안 꾸준히 활동하면서 그가 제작한 엄청난 작품들은 방대한 범위의 시각적 효과와 기법들을 보여준다. 그러니 그리다 포기한 작품, 다시 붙잡을 마음도 그럴 필요도 없었던 작품이 생기는 건 불가피하다. 그중에는 습작이나 견본, 팔리지 않은 작품들도 있고, 그의 손이 어느 때보다 더 멀리까지 밀고 나간 그림들도 있다.

터너는 그림 속에서 빛이 움직이게 만들었다. 시대에 따라 사람들은 완성작으로 내놓은 작품을 미완성처럼 느끼기도 하고, 미완성으로 알려진 작품을 지극히 만족스러운 것으로 바라보기도 한다. 이 이야기는 시선의 이야기, 바로 우리의 시선에 대한 이야기다.

터너는 1830년대에 영국 미술학회나 왕립아카데미의 연례전시회에 완

성되지 않은 그림을 보내는 습관이 있었다. 그런 일이 가능했던 것은 그가 왕립아카데미 회원이어서 선정위원회의 심의를 거치지 않고 연례전시회에 참여할 수 있었기 때문이다. 전시회 개막 바로 전날은 '니스 칠'을 하는 날이다. 이는 말 그대로 화가들이 마무리 단계로 캔버스에 니스칠을 하기 위해 전시장에 나온다는 뜻이다. 선정위원회는 화가들이 그 기회를 이용해서 마지막으로 그림을 조금 손질하는 것도 허용하고 있었다. 전시 장소는 협소한데 전시할 그림은 많아서 작품들이 벽에 촘촘히 걸렸고, 작품 7, 8점이 아래위로 다닥다닥 붙는 일도 종종 있었다. 사실 그건 19세기에 흔히 볼 수 있는 광경이었다.

화가들은 전시회 개막 전날이 되어서야 자기 그림이 어떤 시각적 환경 속에서 대중들에게 전시될 지 알 수 있었다. 1832년 전시회 개막 전날, 터너는 단조로운 회색으로 거의 단색조인 자신의 바다 그림 〈바다로 출범하는 위트레흐트네덜란드 위트레흐트 주의 주도州都〉가 컨스터블John Constable의 〈워털루 다리의 개통식〉과 나란히 걸린 탓에 돋보이지 않는다는 사실을 발견했다. 〈워털루 다리의 개통식〉에 13년 동안이나 매달렸던 컨스터블도 마침 거기서 반짝이는 주홍색과 래커로 최종 마무리를 하느라 여념이 없었다.

터너는 컨스터블의 그림을 자세히 관찰하더니, 옆 전시실에 걸린 다른 그림에 가필한 다음 두고 온 팔레트를 가지러 갔다. 그러고는 한마디 말도 없이 〈바다로 출범하는 위트레흐트〉에 진홍색 반점을 그려 넣었다. 회색빛 바다 한가운데, 전경의 어두운 파도와 더 밝은 물결의 경계 부분이었다. 그가 돌아서는 순간 화가 C. R. 레슬리가 전시실로 들어섰다. 그에 따

〈바다로 출범하는 위트레흐트〉(1832)

〈워털루 다리의 개통식〉(1832)

르면 깜짝 놀란 컨스터블이 멀어져가는 터너를 가리키며 이렇게 말했다고 한다.

"그가 들어오더니 총을 쏘곤 가버렸네."

이틀 뒤 마지막 순간이 되어서야 다시 전시실을 찾은 터너는 진홍색 반점을 손질해 부표로 만들었다.

터너는 〈바다로 출범하는 위트레흐트〉가 〈워털루 다리의 개통식〉 옆에 걸려 있는 것을 보기 전까지는 그 그림을 미완성으로 생각하지 않았던 게 분명하다. 또한 자신의 그림이 컨스터블의 그림과 나란히 걸리는 기간이 단 며칠뿐이라는 사실도 잘 알고 있었을 것이다. 오늘날 터너의 그 그림은 도쿄에 있다. 그의 라이벌 그림은 여전히 런던에 남아 있으니 아주 멀리 떨어진 셈이다. 하지만 터너는 그림이 처음 관객에게 공개되는 순간을 중요하게 여겼기에 이를 눈에 띄게 수정했다. 빨간 부표가 그 사실을 잘 보여준다. 언젠가 기회가 된다면 학예연구원들이 두 그림을 다시 한 번 나란히 전시했으면 좋겠다. 터너가 〈바다로 출범하는 위트레흐트〉를 완성했을 때의 상태 그대로, 즉 〈워털루 다리의 개통식〉 옆에 걸려 있는

모습을 볼 수 있도록 말이다. 터너는 그림을 완성한다는 것이 어떤 의미인지에 대해 아주 예리한 감각을 지니고 있었다.

3년 뒤 그는 영국 미술학회에 간단한 밑그림 하나를 보냈다. 화가 리핑빌은 그 그림이 "창조 이전의 혼돈 상태처럼 형태도 깊이도 없이 여러 색을 칠한 서툰 그림"이라고 평했다. 터너는 아침 일찍 전시장에 와서 몇 시간을 연달아서 작업했다. 작업한 것을 멀찍이서 살펴보느라 잠시 중단하는 일도 없었고, 그의 뒤에 모여 웅성대며 바라보고 있는 사람들에게 신경 쓰는 일도 없었다. 그날 해가 질 무렵, 〈불타는 국회의사당〉이 완성되었다. 다른 화가들이 최종 마무리 작업을 하는 동안 그는 그림 한 점을 다 그렸다. 리핑빌에 따르면, "터너는 자기 도구를 챙겨서 상자에 집어넣고 뚜껑을 닫았다. 그러고는 얼굴을 계속 벽 쪽으로 돌린 채, 뒤로 물러나거나 누구에게 말 한마디 하지 않고 옆으로 걸어서 가버렸다."

이 장면을 지켜본 화가 대니얼 맥클라이즈는 이렇게 전한다.

"정말이지 너무나 훌륭하다. 그는 잠시 멈추고 자기 작품을 바라보지도 않았다. 그는 그림이 완성되었음을 알았고, 그래서 그 자리를 떠났다."

이 일이 거기 있던 모든 화가들에게 정말 교훈적이었던 건 틀림없다. 하지만 어떤 교훈이었을까? 기법에 대한 교훈? 작업 속도에 대한 교훈? 아니면 맥클라이즈가 표현했듯이, 작품이 정말로 완성되는 순간에 대한 교훈?

국회의사당의 화재는 이 일이 있기 일 년 전인 1834년 10월 16일 밤에 일어났다. 많은 런던 사람들처럼 터너도 그 장관을 지켜보았다. 하지만 웨스트민스터 다리 위에서 바라보았던 컨스터블과는 달리, 그는 템스 강

에 배를 띄워놓고 그 광경을 지켜보면서 현장에서 다양한 시점으로 10여 점의 수채화를 급하게 완성했다. 그 후 같은 주제를 다룬 유화를 두 점 그렸는데, 그중 하나가 전시 개막 전날 완성했다는 그 유명한 그림이다. 그가 자기 기술을 과시한다고 생각해서 흔히 그를 괴짜라거나 허영심 많은 사람이라고들 했지만, 사실 그가 무대에 올린 것은 그림 그리는 행위 자체였다. 작업을 멋지게 공개하기 위해 선택한 주제도 의미심장했다. 그것은 바로 일 년 전 아주 긴박한 정치 상황과 함께 런던 사람들의 뇌리에 각인된 화재의 밤을 다루고 있었다. 그 해 가을 영국 국회는 그 유명한 신新구 빈법 법안을 검토하고 있었다. 이 법안의 내용은 빈민 구제를 위한 제도를 수정하고 산업계에서 필요한 노동력을 쉽게 확보하기 위해 빈민의 상황을 노동자들의 상황보다 훨씬 불리하게 만드는 것이었다.

그래서 국회의사당의 화재를 재난으로 바라보지 않는 사람들도 많았다. 신구빈법을 반대하는 사람들이 그것을 부당한 조처에 대한 신의 대답으로 보았기 때문이다. 상징은 강력했고, 사건의 흔적도 도시 안에 여전히 남아 있었다. 터너의 그림은 그 사건을 야외에서 벌어진 진짜 연극처럼 묘사한다. 전경에는 반원을 그리며 빽빽하게 밀집한 군중들이 역광을 받으며 서 있다. 그 다음으로 템스 강에 떠 있는 작은 배들이 보이는데, 여기는 일등석이다. 그리고 오른쪽으로 구경꾼들로 가득한 다리가 보이는데, 이것은 2층 발코니 석에 해당한다. 다들 화재 때문에 환하게 밝혀진 무대를 응시하고 있다.

같은 주제를 다룬 다른 유화와 비교해보면, 터너가 그날 영국 미술학회 전시장 벽에 그림을 걸어놓은 채 그려 넣은 것이 무엇인지 더 쉽게 알

수 있다. 그는 관중을 그려 넣었다. 관중 바
로 앞에서 관중을 그려 넣는 선택은, 작업
이 단계적으로 진행되고 이미지가 점진적
으로 출현하는 과정을 강조하는 의미를 띤
다. 그는 이미 완성되어 시간의 흐름을 벗
어난 예술의 영원성 속에 걸려 있는 작품

〈불타는 국회의사당〉(1835)

에 관심을 모으기보다는, 아직 다듬고 있는 작품의 미완성 상태에 관심을
모으는 쪽을 택했다.

그림 속에서 관중은 일등석에서 화재 광경을 지켜본다. 그리고 화가의
등 뒤에 선 관중도 일등석에서 그림이 완성되는 광경을 지켜보았다. 그들
은 '해프닝'에 참여한 것이다. 이중의 응시에 초대받은 그들은 뭘 어떻게
하라는 건지 알지 못하는 채로 거울에 비친 자기 모습을 발견하고 당황했
다. 그들은 그가 진짜 미치광이인지(빅토리아 여왕은 그렇게 생각했기 때문
에 그에게 작위를 주기를 거절했을 것이다), 아니면 자기가 하는 행동의 의
미를 이해하고 있는 건지 알지 못했다. 또한 그가 대중을 위해 그림을 그
렸는지, 아니면 자기 그림을 위한 관중을 스스로 만들어낸 것인지도 알지
못했다.

그는 창작 행위를, 작업실이라는 은밀하고 제한된 영역에서 벗어나게
했다. 그때까지 화가의 작업실이 전시실 역할을 할 수는 있었을망정 전시
장이 작업실 역할을 한 적은 한 번도 없었다. 터너는 구경꾼을 불러들이
는 동시에 그들을 무시했다. 버젓이 그들 앞에서 칼로 안료를 으깨어 침
으로 적셨고, 캔버스 위에 침을 뱉었다. 화가이자 당대 미술평론가로 활

동한 패링턴은 터너가 물감에 담배가루를 섞는 것도 봤다고 했다. 그리하여 그는 찬탄과 조롱의 대상이 되기를 자처했고, 사람들이 등 뒤에서 이러쿵저러쿵 말하게 만들었다. 하지만 사실 그는 어떤 엉뚱한 행동도 하지 않았다. 그저 화가가 할 일을 했고, 그림이 온전히 완성될 수 있도록 구경꾼을 만들었을 뿐이다.

터너는 '전시'의 의미를 아주 잘 알고 있었다. 그의 아버지가 코벤트 가든에서 운영하던 이발소에 어린 아들의 드로잉을 걸어놓고 팔았던 12살 때부터 그는 그림을 전시하는 경험을 쌓았다. 영국 왕립아카데미가 터너의 초기 수채화들을 받아들였을 때 그는 겨우 15살이었다. 그로부터 10년 뒤 그는 왕립아카데미의 최연소 회원이 되었다. 이는 곧 명성과 사회적 지위, 경제적 성공을 의미한다. 그는 60년간 정기적으로 왕립아카데미와 영국 미술학회의 연례전시회에 참여했고, 1803년부터는 런던의 할리 가에 자신의 화랑까지 갖게 되었다.

그는 내보일 것과 어둠 속에 묻어둘 것을 아주 잘 조절했다. 거의 결혼 생활에 가까우면서도 은밀했던 연애 생활, 자기 자식으로 인정했으면서도 숨겨두었던 두 아이, 가명을 사용하며 비밀을 유지했던 마지막 연애 관계. 부스 제독 부부와 잘 알고 지내던 첼시 구의 이웃들은, 부스 제독이 사실은 왕립아카데미 회원이자 유명한 화가 터너라는 것을 알고 크게 놀랐다. 그에게 명성은 충분히 통제 가능한 친숙한 개념이었고, 그는 이 명성과 함께 마치 동전의 양면처럼 자신의 생활을 작품에 바쳤고 작품을 대중의 눈 아래 바쳤다.

그는 한창 창작 중인 예술가이자 자기 그림의 무대장식가로서의 면모를 보여주었고, 뒤에는 박물관학자의 면모도 보여주었다. 그는 유언을 통해 자신의 재산과 완성작들을 영국 국민에게 기증했다. 이 완성작들 가운데 일부는 그가 일관되고 규모 있는 컬렉션을 마련하려는 생각으로 말년에 되사들인 것이다. 그는 가난한 화가들을 돕는 재단을 설립하고 자신의 작품을 전시할 미술관을 건립할 예정이었다.

"내 특별한 지시들이, 무엇보다 내 그림을 같은 장소에 보관하고 무료로 공개해야 한다는 의미임을 기억하기 바란다."

그는 충분히 호화롭게 살 수 있는 상황인데도, 인색할 정도로 검소했다고 한다. 그는 자기 작품의 미래, 작품의 보관과 전시 가능성에 투자했다. 용이한 접근, 컬렉션의 일관성, 따로 마련된 공간. 어쩌면 터너는 우리 시대가 무척이나 사랑하는 '볼거리를 제공하다'라는 표현을 만들어낼 수도 있었으리라. 과연 어떤 화가가 자신이 사후에 그런 사치를 누릴 것이라 확신할 수 있을까? 그는 유언을 통해 영국 국민을 자기 그림의 관람객으로 만든 셈이다.

터너의 유증을 둘러싼 싸움은 10년 동안이나 지속되었다. 복잡한 유언에 대해 가족들이 이의를 제기했고, 결국 상속인들이 그의 재산을 나눠 가졌다. 작품은 그대로 남았다. 재단은 설립되지 못했고, 영국 정부가 화가의 작업실 두 곳에 남아 있는 모든 것을 물려받았다. 유화(역사적 사건을 다룬 그림들, 풍경화들, 바다 그림들)가 300점 가까이 되었고, 300권이나 되는 스케치북에는 거의 2만 점에 달하는 작품(드로잉과 수채화들)이 들어 있었다. 터너는 자기가 완성했다고 생각하는 스케치북이나 캔버스에 따

런던 테이트 브리튼 미술관

로 표시를 남기지 않았다.

터너 컬렉션은 현재 런던의 테이트 브리튼 미술관에, 더 정확히 말하자면 별관인 클로어 갤러리에 소장되어 있다. 그곳은 터너의 작품만 전시한 공간이기 때문에, 그를 깜짝 놀라게 할 전시실이 하나 있다는 사실만 제외하면 그가 구상했던 미술관과 비슷하다. 그것은 관람 코스 마지막 모퉁이에 있는 제42전시실인데, 입구에 '완성인가 미완성인가?' 라는 묘한 제목이 붙어 있다.(적어도 내가 이 장을 쓰는 동안에는 그랬다. 하지만 전시 작품의 선정이나 배치는 달라졌을 수 있다.) 이 질문은 마치, 손님맞이 준비에 한창일 때 손님들이 들이닥쳐 놀랐으면서도 그들에게 상 차리는 일을 도와달라고 부탁해 모두를 편하게 만들어주는 집주인처럼 우리를 격의 없이 맞아준다.

전시 공간은 놀라우면서도 친숙하다. 여기에는 터너가 살아 있을 때 전시되었던 세 점을 포함해 열네 점의 유화가 전시되어 있다. 이것들은 미술관의 창고에 보관된 다른 미완성 작품들, 혹은 미완성인지 아닌지 확실하지 않은 모든 작품들을 대표한다. 거기서 우리는 그전에 들른 여러 전시실에서 만난 바다 풍경, 폭풍, 일출, 구름 들을 다시 만난다. 하지만 모두 희석되고 세부 묘사가 빠진 장면들이다. 제목에 루체른 호수, 헤드랜드 같은 지명이 들어가거나 일화나 역사적 사실을 언급하고 있을 때에만, 사실주의까지는 아니더라도 무엇을 다루고 있는지 정도는 확인할 수 있다.

하나같이 막연한 이 그림들 속에서 마침 예외를 자처하는 작품이 하나 있다. 바로 1833년에 전시된 적이 있는 〈도거뱅크 전투에서 돌아오는 반 트롬프〉이다. 이 작품은 터너가 작업을 중단하지만 않았더라면 다른 그림들도 그렇게 완성될 수 있었음을 보여주는 사례로 전시되었다. 네덜란드 풍의 바다 그림인데, 1781년 8월 5일에 있었던 유명한 해전을 소재로 삼았다. 이 해전이 끝났을 때 네덜란드는 전투에서는 승리했으나 전쟁에서는 패배하여 해상 지배권을 잃었다. 당시 사람들은 역사적인 사실을 다룬 이런 그림을 좋아했다. 그런 작품을 그리면서도 터너가 초기부터 억제해왔던 영웅주의에 빠지지 않을 수 있었던 건 숭고함 덕분이다.

그런데 이 그림에서 멀리 보이는 배의 의장은 전투가 벌어진 시대 이후에 만들어진 것이라고 한다. 선박이 들어간 바다 그림 분야의 최고 전문가들이 작성해 그림 옆에 붙여놓은 설명 카드가 그렇게 알려준다. 터너가 어떻게 그런 큰 실수를 했을까? 건물을 그릴 때면 건축 원리를 철저하게

연구하고, 하늘이나 대양을 그릴 때면 파도와 구름의 형태를 지배하는 유체동력학이나 기상학의 원리를 철저하게 연구하던 화가가 저지른 일이기에 놀랄 수밖에 없다. 더구나 그는 정밀한 세부 묘사를 매우 중요하게 여겼고, 거기에는 안개의 효과나 물의 광택을 정확하게 묘사하는 일까지 포함되었다.

사실 이 설명 카드에는 반 트롬프 장군이 도거뱅크 전투에 참여하지 않았다는 말도 덧붙여야 하리라. 그는 그 전투가 벌어지기 90년 전에 사망했고, 도거뱅크 전투에 동원된 열네 척의 군함 중 어디에도 그의 이름이 기재되어 있지 않기 때문이다. 그런데 터너는 그 인물에 대해 잘 알고 있었다. 이미 두 번이나 반 트롬프 장군을 주인공으로 한 그림을 그렸기 때문이다(1831년의 〈텍셀로 들어서는 반 트롬프 장군의 바지선〉과 1832년의 〈반 트롬프의 작은 배, 셸드 강 입구〉). 12년 뒤에도 터너는 그를 다룬 그림을 그렸다(〈그의 주인들을 기쁘게 하려 노력하는 반 트롬프〉). 따라서 완성작의 모델로 전시된 이 그림 자체가 유령선이다. 근처에 걸려 있는, '로이스달 항구'를 그린 그림도 마찬가지다. 이 그림은 같은 이름을 가진 네덜란드 거장에게 바치는 깊은 경의의 표현일 뿐, 그림 속의 항구는 실재하지 않는 장소이기 때문이다.

이처럼 세심하게 선정된 제목들은 그림 주변으로 유머와 반성, 가상을 위한 창작의 공간을 열어놓는다. 마치 그림이 완성하지 않은 것을 제목이 분명히 밝히고 마무리하는 것 같다. 이렇게 모든 이야기가 제목 안으로 들어가버리면 그만큼 캔버스가 해방되면서, 때론 완성되고 때론 완성되지 않은 것을 위한 자유로운 공간이 생겨난다.

〈불타는 국회의사당〉과 달리, 터너가 같은 상태로 영국 미술학회에 보낸 다른 밑그림들은 원래 상태 그대로 남았다. 그 그림들은 혹시 구매자가 나타날 경우 그들의 요구에 맞춰주기 위해 준비해놓았다. 그림을 완성하기 전에, 그 주제와 관련해서 구매자의 기호를 포함할 여지를 남겨둔 것이다. 만일 구매자가 나타나지 않으면 그 밑그림은 포기하면 된다. 터너에게 본질적인 것, 즉 빛의 순간적인 인상은 수채화로 단련된 재빠르고 암시적인 손놀림으로 이미 포착되었기 때문이다. 〈호수 위로 지는 해〉가 바로 그런 예다. 이 그림을 바탕으로 고래잡이를 소재로 한 바다 그림을 그릴 수도 있었고 스위스 풍경화를 그릴 수도 있었을 것이다. 둘 다 1840~1845년에 제법 구매자가 몰리던 주제들이다. 〈치체스터 운하〉 같은 습작 견본도 같은 의도로 제작했다. 〈치체스터 운하〉는 1828년에 아주 공들여 구상한 유화 습작으로, 에그러몬트 경이 페트워스에 있는 저택의 식당에 두려고 주문한 그림을 최종 제작하

터너 자화상(1799)

기 전에 견본으로 사용했다. 그의 주제 선택이나 그것을 처리하는 방식은 많은 토론과 주장을 불러일으켰다.

터너의 작품 양식은 시작이 어디고 끝이 어딘지 불분명해, 그를 숭배하는 사람들조차 당혹스러워할 때가 많다. 이 때문에 터너는 활동 초기부터 논쟁의 대상이 되었다. 부정확한 풍경, 사물 자체보다 사물들 사이의 공간이나 분위기에 지나치게 쏠려 있는 관심(〈랜베리스〉, 1799), 사실성의 결여, 관람자가 자기 상상력을 동원해서 완성해야 할 정도로 잘못된 재현

(〈칼레 부두〉, 1803), 세부 묘사가 뒤섞여 있고 실제 눈에 보이는 광경과 일치하지 않는 색채 선택(〈런던〉, 1809)……. 이 모든 비난들은 모두 같은 방향을 향하고 있다.

그러나 터너는 이에 대해 숙고하기는커녕, 한 세대 전에 철학자 에드먼드 버크가 저서『숭고와 미의 개념에 대한 철학적 탐구』로 열어놓은 길에 대한 탐색을 계속 밀고 나갔다. 버크의 저서는 무한, 모호함, 고독, 위험 같은 것들을 숭고함과 결부했고, 부드러움, 화려함, 색채, 유한 등을 미의 영역에 포함시켰다. 당대의 화가 대부분이 드로잉의 정확성에 집착했다. 그러니 질서와 규칙성, 관례에 사로잡힌 데다 예금통장만큼이나 마음을 편하게 해주는 풍경 묘사에 익숙한 빅토리아 시대 관중이 알레고리와 어두운 주제들, 번쩍이는 팔레트, 윤곽이 흐릿한 양식을 해석하는 것은 그리 쉽지 않았다. 하지만 터너는 바로 그런 것들로 무한을 탐색했고, 인간 본성에 내재된 표현할 수 없는 것과 우주의 혼돈을 표현하려 했다.

1831년, 월터 스코트의 책에 실을 삽화를 주문받은 터너는 자료를 수집하러 그가 있는 스코틀랜드에 갔는데, 간 김에 스태파 섬에 있는 핑갈의 동굴을 찾아갔다. 핑갈의 동굴은 멘델스존이 작곡한 연주회용 서곡 〈헤브리디스 제도(op. 26)〉 덕분에 유명해졌다. 이 곡은 현무암으로 덮인 그 거대한 공간으로 휘몰아치는 파도의 울림에 영감을 얻어 작곡한 것이다. (140년 뒤 그룹 핑크 플로이드는 안토니오니 감독의 영화 〈자브리스키 포인트〉의 배경음악으로 준비한 곡에 〈핑갈의 동굴〉이라는 제목을 붙였다. 멘델스존에 대한 경의의 표현이었는지 아니면 이 청각적 풍경에 대한 추억 때문이었는

지 모르겠지만.) 당시 그곳은 그 지역의 '필수 방문 코스'여서, 빅토리아 여왕도 다녀갔으며 증기선들은 매일같이 300명에 달하는 관광객을 실어다 내려놓고 갔다.

터너는 바람도 좋지 않고 안개비가 내리는, 유독 음산한 날을 택했다. 풍랑이 어찌나 심했던지 월터 스코트는 자기 손님과 동행할 생각도 하지 않았다. 이듬해 터너는 〈스태파 섬, 핑갈의 동굴〉을 전시했다. 안개와 폭풍, 일몰이 혼란스럽게 뒤섞인 그림은 미술평론가들에게서 격찬을 받았다. 원래 이 그림은 뉴욕의 수집가 제임스 레녹스를 위한 것이었지만, 레녹스는 그림이 너무 흐릿하다며 거절했다. 터너는 이렇게 응수했어야 하지 않을까. "흐릿함이 내 장점이라네."

터너는 파도를 다루지도, 폭풍을 묘사하지도 않았다. 대신 그는 관람객의 시선이 움직임 속으로 들어가는 시각적인 경험을 창조했다. 흐릿함은 이를 표현하기 위한 어휘였다. 하지만 아직 그 시대에는 흐릿함을 스케치의 특성으로만 간주했다. 그러다 보니, 완성되었지만 일부러 흐릿하게 만든 작품과 미완성이어서 흐릿하게 남을 수밖에 없는 작품을 혼동하는 일도 많았다.

이런 혼동, 혹은 오해는 아주 격렬한 대립을 불러왔다. 어떤 비평가는 1842년에 전시된 〈눈보라〉를 "비누거품과 회반죽 덩어리"라고 평했고, 많은 이들이 그에 동의했다. 원래 이 그림의 제목은 〈눈보라—얕은 바다에서 신호를 보내며 유도등에 따라 항구를 떠나가는 증기선. 나는 에어리얼 호가 하위치 항을 떠나던 밤의 폭풍우 속에 있었다〉로, 아주 길었다. 그것은 재현이라는 세이렌에 저항하는 오디세우스가 되어 폭풍을 몸소

체험하려 배의 돛대에 묶여 있었던 터너의 모험을 강조한다. 하지만 이 제목은 너무 방어적이어서 설득력이 없었다. 그는 일 년 전에도 〈죽은 자와 죽어가는 자를 배 밖으로 던지는 노예선—다가오는 티폰〉 때문에 조롱을 당했다. 풍자 잡지 〈펀치〉는 이를 패러디해서 〈소용돌이 폭풍에 열풍을 폭발시키는 태풍, 노르웨이, 불타는 배와 월식, 달무리의 그림자와 함께〉라는 제목을 내놓았다.

공격이 너무 거세어지자, 작가이자 미술비평가 존 러스킨은 터너를 옹호하겠다는 사명감을 한층 굳게 다졌다. 그는 이듬해 출간한 『근대화가론』 제1권에서 터너를 가리켜 "유일하게 자연의 체계 전체를 통합적으로 다시 옮겨 쓴 사람, (…) 이 세상에 존재했던 풍경화가들 가운데 가장 완벽한 화가, 모든 시대를 통틀어 가장 위대한 화가"라고 소개했다. 그리고 당대의 미학적 기준에 대해 "유한에 대해 단호하게 요구하는 일은 재앙이다. (…) 이 요구는 유한보다 우월한 다른 것들을 거부하기 때문이다"라고 했다. 이후 영불해협 건너편에서 1845년 살롱전이 열렸을 때 보들레르가 코로^{프랑스의 풍경화가. 밀레와 함께 바르비종 화파의 대표로 꼽힌다}를 옹호하면서 그와 같은 주장을 했다.

"무모한 사람들 같으니라고! 무엇보다 그들은, 모든 것을 잘 보고 잘 관찰하고 잘 이해하고 잘 상상한 천재의 작품, 영혼의 작품이 그토록 훌륭한데도 그게 아주 잘 제작된 것이라는 사실을 모른다. 또한 '완성된' 작품과 '유한한' 작품 사이에 큰 차이가 있음을 모른다. 일반적으로 완성된 것은 유한하지 않고, 아주 유한한 것은 전혀 완성되지 못한 것일 수 있는데 말이다."

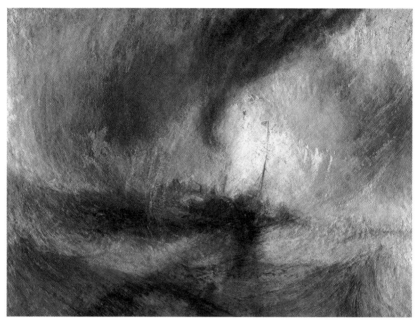

<눈보라>(1842)

그 시기에 터너는 옅은 대형 수채화와 점점 더 흐릿한 그림을 그렸다. 그 가운데 일부는 주문에 따른 것이었지만 다른 작품들은 자신을 위한 것이었다. 자신을 위한 그림들은 흐릿한 정도가 지나친 데다 너무 개인적이었다. 그래서 그는 아무에게도, 심지어 러스킨에게도 보여주지 않았다.

터너는 1851년에 죽었다. 그로부터 6년 뒤, 유언 집행으로 내셔널 갤러리가 소장하게 된 서른네 점의 캔버스가 대중에게 공개되었다. 처음으로 미완성 작품 다섯 점이 전시에 포함되었는데, 그중에서도 습작이자 견본용으로 그린 <치체스터 운하>가 많은 찬탄을 받았다. 예비적인 습작에 불과하긴 했지만 이후 그린 다른 습작들이 보이는 미완성의 수준을 넘어

선, 아주 잘 짜인 구성을 보여주는 작품이다. 다른 습작들은 이후 몇십 년 동안 대중에게 공개되지 않은 채 일부 전문가들만 접할 수 있었고, 그 후 창고 깊숙한 곳으로 들어가 잊혔다.

같은 시기에 러스킨은 터너의 천재성을 보여줄 수채화들을 전시하려고 고군분투했다. 스케치북이 문제였다. 스케치북을 어떻게 전시해야 할까? 어떻게 하면 훼손되기 쉬운 작품들을 보호하는 동시에 보여줄 수 있을까? 1857년 2월, 러스킨은 공들여 선정한 수채화 200점을 일차로 공개했다. 같은 해 10월에는 스케치북에서 떼어낸 종이 작품들을 보호하면서 전시할 수 있도록 그가 특별히 구상한 서랍 달린 가구의 도움으로 일부 드로잉들을 대중에게 공개했다. 그는 물질적인 부분뿐 아니라 학구적인 부분에서도 신중해, 해설을 담은 논평을 함께 내놓았다. 역설적이게도 미완성 작품이라는 선언이 그 작품들을 짓누르던 장애를 제거해주었다. '미완성'이라는 말이 너그러운 통행권이라도 되는 것처럼 작품들이 대중에게 다가서도록 허용한 것이다. 전시 기획자들의 염려와는 달리 사람들의 반응도 호의적이었다.

내셔널 갤러리가 이전해 재개관한 데다 터너의 유증품 목록이 완성되면서, 다른 작품들도 공개되었다. 1875년에 열린 전시는 새로운 미완성 작품들을 발견하는 계기가 되었다. 차츰 미완성을 더 이상 그림의 결함으로 보지 않고 다른 작품들이나 거장의 기술에 대한 단서를 담은 진귀한 것으로, 심지어 새로운 전망을 열어주는 시각적 경험으로까지 여기게 된 것 같았다. 하지만 훨씬 더 미니멀한 1840년대의 작품들은 파리에서 1887년에야 공개되었다.(런던 관람객들은 20년이나 지난 뒤에 이 작품들을

만날 수 있었다.) 〈멀리 강과 만이 보이는 풍경〉은 관람객들에게 미완성 작품처럼 느껴질 수 있지만, 어떻든 이 전시에서는 그렇게 소개되지 않았다. 작가 조리스 카를 위스망스가 전시를 격찬하는 논평을 내놓았고, 시인 말라르메, 화가 피사로, 작가이자 평론가 에드몽 드 공쿠르가 그 뒤를 이었다. 심지어 에드몽 드 공쿠르는 그가 모네보다 훌륭하고 더 독창적이라고 말했다.

1935년에 세부 묘사를 주제로 강연회를 연 폴 시냐크는 터너의 두 작품을 대비시켰다. 둘 다 노햄 성을 제재로 한 작품인데, 하나는 초기의 것이고 다른 하나는 후기의 것이다. 거장이 거둔 성과나 성공이라고까지 말하지는 않았지만, 시냐크는 오랫동안 미완성으로 간주되어왔으며 터너가 한 번도 전시한 적이 없는 1845년 작 유화 〈노햄 성, 일출〉이야말로 최고의 완성작이라고 주장했다.

테이트 브리튼 미술관 클로어 갤러리에 들어서자마자 마주치는 그림이 바로 그 작품이다. 이 그림은 제42전시실에서가 아닌, 터너의 작품을 일반적으로 소개하는 대전시실에서 입구 맞은편에 전시되어 있다. 작품 설명 카드에는 물론 '미완성'이라는 익히 알려진 말이 적혀 있지만, 미술관 아트샵에서 파는 엽서에는 그렇게 적혀 있지 않다. 아트샵 직원 에밀리는 그 그림을 찾는 사람들이 아주 많다고 일러주었다.

첫눈에 반하는 사랑이
미완성으로 끝날 수 있을까?

장 르누아르 · 피에르 브롱베르제, 〈시골에서의 하루〉

완성하려 할 필요가 없었다. 영화는 이미 완성되어 있었기 때문이다. 플롯을 압축하고 에필로그로 전체를 보충하기만 하면 되었다. 그것은 두어 줄의 자막으로 충분할 것이다. 단 한 번의 움직임으로, 단 한 번의 분출로, 단 한 번의 그네 타기로 시작하고 끝나버린 사랑 이야기. 후에 그는 이렇게 말했다. "영화는 끝나 있었는데 우리가 그걸 알아채지 못했다."

프랑스 영화의 '시적 리얼리즘'을 꽃피운 감독으로 평가받는 장 르누아르(1894~1979). 그는 인상파 화가 피에르 오귀스트 르누아르의 아들로, 1924년 〈물의 소녀〉로 데뷔했으며 에밀 졸라의 소설을 영화화한 〈나나〉(1926)는 무성영화 최고의 걸작으로 꼽힌다. 르누아르는 유성영화가 막을 올린 1930년대를 맞아 〈암캐〉(1931)를 비롯한 흥행영화들을 제작했다. 특히 제1차 세계대전을 배경으로 한 〈거대한 환상〉(1937)과 당시 프랑스 사회를 풍자한 〈게임의 법칙〉(1939)은 영화사상 길이 남을 걸작이다. 단편영화 〈시골에서의 하루〉는 파리의 상인 가족이 파리 근교로 소풍 갔다가 벌어지는 이야기를 그렸다. "강만큼 신비로운 것은 없다"라고 했던 르누아르답게, 이 작품은 강을 거의 캐릭터 수준으로까지 끌어올려 서정성을 극대화했나. 르누아르가 완전히 마무리하지 못한 이 영화는 그가 미국에 머무는 동안 제작자 피에르 브룽베르제(1905~1990)의 노력으로 완성되었고, 이후 젊은 감독들의 찬사를 받았다.

첫눈에 반하는 사랑이
미완성으로 끝날 수 있을까?

장 르누아르 · 피에르 브롱베르제, 〈시골에서의 하루〉

　새 영화에 대한 기획을 의논하기 위해 롬 거리의 작은 음식점에서 3시에 점심식사를 하기로 했다. 제작자와 여배우는 함께 도착했다. 그들의 친구이기도 한 감독은 벌써 와 있었다. 그는 그 음식점 바로 위에 있는 자기 아파트에서 내려오기만 하면 되었으니까. 제작자는 그에게 젊은 여자를 주연으로 하는 영화를 요구했다. 장 르누아르 Jean Renoir는 그런 줄거리를 찾으려고 고심할 필요가 없었다. 그에게 줄거리는 중요하지 않았다. 중요한 것은 이야기를 담아내는 방식이었다. 자서전 『나의 인생, 나의 영화』에서 그는 "대부분의 사람들은 우리가 이야기를 판다고 생각한다. 하지만 사실 우리가 파는 것은 작가와 배우들의 개성"이라고 했다.

　두 연인이 자리에 앉았다. 갈색 머리의 여자는 날씬하고 우아했다. 그녀는 작가 조르주 바타유의 아내였고, 남편의 성을 써서 실비아 바타유라는 이름으로 배우 활동을 시작했다. 장 르누아르는 일 년 전에 그녀를 기

용해서 〈랑주 씨의 범죄〉를 찍었다. 당시 그녀는 남편과 별거 중이었다. 남편이 2년 전부터 애인이 있었다고 고백한 것이다. 팡테옹 영화사를 운영하던 피에르 브롱베르제^{Pierre Braunberger}는 〈비행사 아데마이〉 촬영장에서 그녀를 보자마자 사랑에 빠져버렸다.

그는 오랫동안 르누아르와 알고 지냈고, 그의 영화 2편을 제작했다. 1926년의 〈나나〉와 1931년의 〈암캐〉였다. 르누아르는 브롱베르제를 일컬어 "끊임없이 계획을 세우고 상상력이 넘쳐나는 사람, 쉴 새 없이 발을 옮겨 뛰어 다니며 조바심을 가라앉히려고 사무실의 압지를 씹어대는 신경질적인 남자(그는 수표를 삼켜버린 적도 있다)"라고 표현했다. 1933년 두 사람이 함께 베를린을 여행할 때는 작은 권총을 손에 넣은 브롱베르제가 혼자서 히틀러를 암살하러 갈 계획을 세운 적도 있었는데, 르누아르가 말리면서 무기를 빼앗았다고 한다.

실비아 바타유와 새로 영화를 찍는 일, '그녀가 자기 목소리와 잘 어울리는 대사를 말하게 한다'는 아이디어는 르누아르에게도 전혀 싫지 않은 일이었다. 사실 그는 그녀에게 두세 편의 시나리오를 제안했는데 그녀가 거절한 상황이었다. 그 와중에 그에게 다른 아이디어가 떠올랐다. 가벼운 소프라노 음색을 띤 그녀의 높고 또렷한 목소리, 은밀함과 감정이 깃든 그 목소리로 말하게 할 '것들'을 그는 벌써 며칠 전부터 쓰고 있었다. 모파상의 단편 「시골에서의 하루^{Une partie de campagne}」모파상의 동명 소설의 한글 번역본들은 '피크닉', '소풍' 등의 제목으로 나왔지만, 여기서는 영화의 제목과 일치시켰다를 바탕으로 한 작품이었다.

1881년에 나온 이 소설은 르누아르보다 한 세대 앞선 시대가 배경이었

다. 장 르누아르의 애정 어린 표현처럼, 그것은 화가였던 그의 아버지의 시대이기도 하다. 아버지 오귀스트 르누아르는 1881년에 〈뱃놀이하는 사람들의 점심식사〉를 그렸는데, 이 그림은 모파상이 종종 들르던 샤투의 식당 '메종 푸르네즈'의 테라스 정경을 담고 있다.

장 르누아르는 문학 작품을 영화로 만드는 데에 거부감이 없었다.

"다른 사람이 이미 만들어낸 이야기를 이용하는 습관은 우리를 중요하지 않은 문제들로부터 해방시켜준다. 예술에서 중요하지 않은 것, 그것은 줄거리를 만들어내는 일이다. 줄거리는 전혀 중요하지 않다. 중요한 것은 그 이야기를 들려주는 방식이다. 만일 다른 누군가가 이미 이야기를 찾아냈다면 우리는 정말로 아주 중요한 것, 다시 말해서 세부적인 부분들, 즉 인물의 개성과 상황의 전개에 자유롭게 관심을 집중할 수 있다."

「시골에서의 하루」는 모파상의 초기 성공작 중 하나다. 아주 짧은 이 소설은 두 남녀의 덧없는 만남을 다루고 있다. 장 르누아르에 따르면 "어긋난 사랑의 이야기, 실패한 인생의 이야기로서, 두꺼운 소설의 소재가 될 수도 있었을 것이다. 모파상은 얼마 안 되는 분량의 글로 우리에게 그 핵심을 들려준다. 내 마음을 끄는 것은 거대한 이야기의 핵심을 스크린 위로 옮겨놓는 일이다." 이 주제는 다른 어떤 단편들에서보다도 짧은 형식이 잘 어울리는 내용이다. 짧음 자체가 바로 주제이기 때문이다. 소설 첫 문장에서부터 앙리에트가 단 하루의 연인에게 하는 마지막 말, "전 매일 저녁 그날 일을 생각하는 걸요"까지 팽팽하게 긴장된 채 진행되는 이야기는, 소설 속 연인의 모험이 그랬듯 시작하자마자 끝나버린다. 에로틱한 생각들, 사랑에 대한 미련들, 르누아르가 실비아 바타유의 입을 통해

듣고 싶었던 것이 바로 그런 것들이다.

이 영화는 처음부터 단편영화가 되게끔 예정되어 있었을까? 르누아르는 공산당을 옹호하는 한 시간짜리 영화 〈인생은 우리 것〉의 촬영을 막마친 참이었다. 그는 영화의 질적인 측면을 더 중시했기에, 영화의 미래를 위해서는 단편영화를 찍을 때도 영화 산업이 장편영화에 쏟는 것과 똑같은 정성을 들여서 찍을 필요가 있다고 보았다. 그는 극의 전반부를 소홀히 하는 단편영화의 관례에서 벗어나는 한편, 하나의 문집 안에 여러 편의 단편소설을 싣는 것처럼 같은 주제를 다루는 두세 편의 단편영화를 묶어서 함께 상영하기 위해 열심이었다. 그러려면 영화의 질이 '대작 영화'의 질에 견줄 만한 수준이어야 했다. 처음에는 영화의 길이를 규정하던 '대작'이라는 표현이 결국에는 칭찬하는 의미를 띠게 되었기 때문이다.

이런 여러 이유들을 감안할 때 〈시골에서의 하루〉는 완벽한 주제였다. 르누아르는 한 세기 전 어느 해 5월 31일 브종 마을의 풀랭 식당에 앉아 있는 젊은 커플을 보려고 몰려든 소중한 구경꾼들을 센 강변으로 이끌었다. 바로 그날, 오귀스트 르누아르의 그림에 나오는 여자들처럼 환하고 산뜻한 드레스를 입은 앙리에트는 자기 부모가 준비한 소풍을 최대한 즐기기로 마음먹고서 이륜마차에서 바닥으로 뛰어내린다.

태양 아래 밝게 빛나는 자연에 감탄한 젊은 처녀는 일 년 내내 가게에 갇혀 지내는 파리의 상인들에게 시골이 제공하는 작은 일탈들을 순진하게 맛본다. 여름의 열기와 포도주, 그네와 치마 아래로 불어드는 바람이 일으키는 현기증, 작은 벌레들이 기어 다니는 풀밭에서 하는 점심식사.

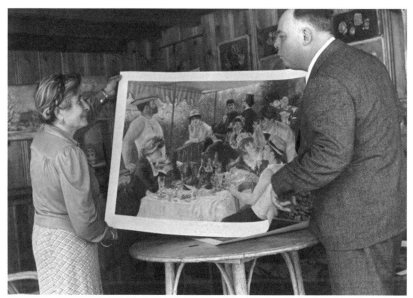
오귀스트 르누아르의 1881년 작 〈뱃놀이하는 사람들의 점심식사〉를 놓고 이야기하는 장 르누아르

이때 얼큰하게 취한 젊은 뱃놀이꾼 두 사람이 나타나 앙리에트와 그녀의 어머니에게 뱃놀이를 가자고 청한다. 할머니와 아버지, 점원을 떼어놓는 데 성공한 그들은 남녀 두 명씩 짝을 지어 두 대의 보트에 나누어 탄다. 섬에서 들려오는 나이팅게일의 울음소리에 이끌린 앙리에트는 주변을 감도는 향락의 분위기에 취해, 잘생긴 이방인을 향한 욕망에 굴복한다. 단 한 번의 포옹. 다시는 반복되지 않을 그 포옹에 대한 기억은 이후 그 젊은 처녀에게 예정된 옹색한 인생을 한층 더 씁쓸한 것으로 만들어놓으리라.

르누아르는 처음부터 각 장면을 머릿속에 그려놓았을까? 그는 단편소설의 문학적 내용을 대화와 이미지로 옮겨놓기 위해 등장인물을 어떻게

발전시킬지 미리 알고 있던 것일까? 비록 초대형 기획은 아니었지만, 실비아 바타유는 그 역할에 매료되었다. 브롱베르제로 말하자면, 그는 1928년에도 모파상의 소설 「이베트」를 각색한 영화를 제작했다. 감독은 알베르토 카발칸티였고, 여배우는 카트린 에슬링이었다. 당시 르누아르가 마르그리트 울레와 함께 살고 있긴 했지만, 에슬링은 여전히 르누아르의 법적인 부인이었다. 브롱베르제는 영화 각색권을 따내려 한 번 더 알뱅미셸 출판사와 접촉했다. 1936년 5월 15일, 1000~1440미터 길이로 상영 시간이 32분에서 45분에 이르는 영화의 촬영을 허용하는 계약이 성립되었다. 팡테옹 영화사는 영화를 촬영해서 보급하는 데 3년을 쓸 수 있었다.

바로 이것이 시작이었다.

8년 뒤인 1944년 5월의 일이다. 한때 히틀러를 암살하려는 마음을 품었던 남자는 1940년 드랑시 수용소에 감금되었다가, 페스트가 돈다는 거짓 소문을 낸 형 덕분에 수용소에서 탈출하는 데 성공했다. 그는 코트다쥐르로 피신했다가 유대인 색출전담 경찰의 추적을 피해 로트 현으로 도피했다. 남자의 형은 게슈타포의 고문을 견디다 못해 자살했고, 그의 부모는 검거되었다. 하지만 그 무엇으로도 삶에 의욕을 잃지 않았던 남자는 다시 한 번 깊은 사랑에 빠졌다. 연인은 생세레와 브르트누 사이에 있는 강변길에서 만나기로 했다. 피에르 브롱베르제는 꼼짝도 하지 않고 조용히 기다리고 있었다. 여자가 많이 늦었다. 그러다 그는 소리를 들었다. 결코 여자의 것으로 착각할 수 없을 발소리. 북쪽으로 올라오고 있는 다스라이히 사단이었다. 이미 그들이 통과하면서 저지른 약탈과 체포, 살육의

소문이 그들보다 먼저 돌고 있던 참이었다.

남자는 강물로 뛰어들어 강 한가운데 있는 작은 섬으로 갔다. 낮 시간 내내 거기 숨어 있어야 했던 그였지만, 나치 친위대에 대한 공포나 자신이 처한 위험에 신경 쓰기는커녕 자기만의 생각에 빠져들었다.

그는 39살을 눈앞에 두고 있었다. 아마도 그는 이때 처음으로 자기 삶의 성공과 실패를 돌아보았을 것이다. 성공으로는 1932년 그가 제작하여 개봉한, 마르크 알레그레 감독의 〈파니〉를 꼽을 수 있다. 레뮈^{프랑스 영화배우}쥘스 무레르(1883~1946)의 예명가 주역이었다. 유감스러운 것으로는 끝내 완성하지 못한 장 르누아르의 〈시골에서의 하루〉가 있었다. 전쟁 때문에 많은 기획이 중단되었다. 친구들은 여기저기로 흩어졌고, 사랑은 지나가버렸다. 섬, 지키지 못한 약속, 강, 비슷한 계절이 그에게 1936년 여름의 희망들을 되살려놓았다. 그는 나뭇잎들 위로 르누아르가 앙리에트로 촬영한 실비아 바타유의 얼굴을 떠올렸다. 그녀는 이제 자크 라캉과 살고 있었지만, 그에게는 여전히 위대한 사랑의 추억이었다. 그리고 그는 그 모험이 남겨준 1200미터 길이의 필름을 그녀와 함께 산책하기 시작했다. 어찌나 자주 보았던지 그는 필름을 아예 외우고 있었다.

그는 사람들이 사랑에 빠졌을 때, 죽음이 두려울 때, 그리고 지루할 때 하는 행동을 했다. 그것은 바로 이야기를 꾸며내는 것이었다. 시작되자마자 끝나버린 사랑 이야기, 촬영 이야기, 훗날 실비아가 "불가능한 모험"이라고 말했던 이야기였다. 그는 앙리에트와 그녀의 부모 뒤푸르 부부가 우유가게에서 빌린 이륜마차를 타고 와서는 풀랭 여인숙과 그네를 발견하는 광경을 떠올렸다. 소품 담당이던 루치노 비스콘티가 그 마차에

장 르누아르 · 피에르 브롱베르제, 〈시골에서의 하루〉

유제품회사 이름인 '샤를 제르베'를 정성 들여 새겨놓았다. 모파상은 사건이 일어나는 장소를 센 강변의 브종 마을로 설정했다. 하지만 야외에서만 촬영하고 싶었던 르누아르는 루앙 강변에 있는 몽티니 근처의 소르크에 촬영진을 집합시켰다. 그곳이 그에게 훨씬 더 친숙한 지역이었다. 그리 멀지 않은 마를로트에 집을 한 채 갖고 있었고, 〈물의 소녀〉도 그곳에서 촬영했다. 그의 어릴 때 친구 마리 베리에가 세 들어 살던 삼림관사 정면에 '풀랭 식당'이라는 간판을 걸어놓는 것만으로 충분했다. 촬영진 가운데 일부는 마를로트의 르네상스 호텔에서 묵었고, 나머지는 르누아르의 집인 빌라 생텔에서 지냈다. 그곳에서 8일간 촬영한 후 빌랑쿠르에 있는 스튜디오에서 이틀 더 촬영할 예정이었다. 그 정도면 충분히 여유가 있을 거라고 생각했다. 훗날 감독은 이렇게 말했다.

"나는 내가 아주 신속하게 영화를 찍는다고 생각한다. 〈밑바닥 인생〉은 25일 만에 촬영했고 〈랑주 씨의 범죄〉도 그랬다."

그는 이 일을 마치면 곧바로 더 중요하고 더 많은 돈을 투자한 기획, 더 매력적인 다른 기획으로 옮겨가야 했다. 바로 장 가뱅과 루이 주베 주연의 〈밑바닥 인생〉을 촬영하는 것이었다.

피에르 브롱베르제는 촬영진의 보수를 일당으로 지급하지 않고, 일정한 값을 정해서 참여도에 따라 고정급 형식으로 지불했다. 1936년 6월 초 영화 산업계에 불어 닥친 파업으로 촬영은 6월 27일에 시작되었다. 뒤푸르 부부는 기쁨의 환성을 지르며 여인숙과 식당 메뉴, 정원의 장점을 발견한다. 남자들은 마차에서 말을 풀어놓고 여자들은 그네로 달려간다.

뒤푸르 씨와 뒤푸르 부인은 가브리엘로와 잔느 마르캉이 맡았다. 마르캉은 자기 딸 역할을 맡은 실비아 바타유의 신선한 아름다움과 경쟁할 마음을 추호도 보이지 않으면서도, 유혹적인 매력과 익살스러운 관능으로 넘쳐난다. 로돌프 역을 맡은 브뤼니위스가 그녀를 숲 속으로 유인하려 즉흥적으로 플루트를 연주하는 풍자 장면은 코믹하면서도 감동적이다.

한편 할머니 역할을 놓고는 많이들 망설였는데, 최종적으로 선택된 가브리엘 퐁탕이 6월 25일과 26일에 있었던 첫 번째 배우 리허설에 분장을 하고 나타나자 사람들은 그녀를 알아보지 못했다. 촬영 초반의 3일은 여인숙 촬영과 그네 장면에 할애되었고, 장면 하나하나가 세심하게 준비되었다. 날씨가 음산해서 찜통 같은 여름 햇빛이 나지 않았다. 음향에도 문제가 좀 있었다. 거리의 소음이 들리는 데다 철도로 멀지 않았던 것이다. 그래도 촬영장은 친구들이 모여 휴가를 떠난 것 같은 분위기였다.

르누아르의 어린 아들은 영화 초반의 작은 역할을 맡아 거기 와 있었는데, 촬영 시작을 알리는 박수 소리를 낸 것도 그였다. 조카인 클로드 르누아르는 촬영감독을 맡았다. 르누아르의 부인 마르그리트 울레와 자매 사이인 마리네트 카딕스는 헤어스타일과 타이피스트 일을 맡았다. 화가 세잔의 아들이자 르누아르 가족의 친구이던 폴 세잔도 마를로트에 있는 집에서 촬영장을 찾아왔다. 그의 집은 프랑스에 담배를 들여온 장 니코 시대에 지어져서 '라 니코티에르'라 불렸는데, 아마도 그래서 사람들이 그가 즉흥적으로 소품을 맡아 그 시대의 담배를 제공했다고 이야기하는 것 같다. 앙리에트의 드레스를 디자인한 코코 샤넬이나 작가 피에르 레스트랭게즈 같은 친구들도 찾아왔다. 오귀스트 르누아르가 〈뱃놀이하는 사람

장 르누아르 · 피에르 브롱베르제, 〈시골에서의 하루〉

들의 점심식사〉에 등장하는 인물의 모델로 피에르 레스트랭게즈의 아버지 외젠 레스트랭게즈를 삼았던 것처럼, 장 르누아르는 피에르 레스트랭게즈에게 신부 역할을 맡겼다. 그네 쪽을 곁눈질하는 신학생들 속에서는 조르주 바타유도 찾아볼 수 있다. 그는 아직 실비아와 이혼하기 전이었는데, 실제로도 그는 신학도였고 항상 신부복을 입고 다녔다.

여인숙에 딸린 풀밭에서 하는 점심식사 장면을 촬영하는 데 이틀이 더 걸렸다. 르누아르가 직접 풀랭 역할을 맡았다. 브롱베르제는 모자를 쓰고 콧수염을 기른 그의 모습을 떠올렸다. 풀랭은 로돌프와 앙리에게 그들이 막 낚아온 생선을 튀겨주겠다고 하지만, 그들은 그 요리를 원하지 않는다. 생선튀김은 파리에서 온 손님들에게 돌아간다. 로돌프는 정원 쪽으로 나 있는 덧문을 밀어젖히고 그네를 타고 있는 앙리에트를 바라본다. 그는 그녀를 유혹하며 즐기기로 마음먹고, 쾌활한 성품의 풀랭은 주저하는 앙리를 부추긴다. 앙리에트의 관능적 매력이 그의 망설임을 날려버리고, 두 청년은 그녀를 유혹할 작전을 짠다. 결국 앙리에트를 얻는 것은 앙리다.

장면은 대본에 비해 눈에 띄게 축소되었다. 원래는 뱃놀이하는 청년들이 점심을 먹기 전에 수영하는 장면을 보여줄 예정이었다. 하지만 변덕스러운 날씨 탓에 그럴 수가 없었다. 섬에서의 장면은 7월 3일과 4일에 간헐적으로 촬영했다. 촬영을 맡은 클로드 르누아르는 구름이 끼었다가 두 개의 구름덩이 사이로 여름철의 햇빛이 폭발할 듯 쏟아지는 장면을 만들어내기 위해 쉴 새 없이 대물렌즈를 조절해야 했다. 로돌프가 뒤푸르 부인과 노닥거리는 동안 앙리는 앙리에트를 숲 속에 있는 그의 '은신처'로

데려간다.

여배우를 사랑하는 일에는 간혹 고통이
따른다. 극중에서는 앙리가 열정적으로 앙
리에트를 껴안는다. 그런데 카메라 뒤에서
는 촬영감독이자 장의 조카인 클로드 르누
아르가 실비아 바타유를 사랑하게 되어버

〈시골에서의 하루〉 중에서

렸다. 어쩌겠는가? 이 영화 자체가 욕망을 부르는 함정이었다. 어쩌다 한
번씩 개는 날씨를 오랫동안 고대하다 보니 카메라 앞에 다시 모이는 시간
이 한층 소중하게 여겨졌다. 게다가 이 모든 것이 첫눈에 반하는 사랑을
찍기 위해서가 아닌가!

모파상은 찌는 듯한 한낮의 열기로 몹시 뜨거워진 이야기를 상상했다.
하지만 촬영 당시에는 비를 염두에 두지 않을 수 없어서 등장인물들의 대
화에 위협적인 폭우에 대한 암시를 집어넣어야 했다. 모파상의 더위는 관
능 속에서 욕망이 활활 타오르다가 결국에는 서글프게 막을 내리는 정적
인 배경이었다. 날씨 때문에 이런 부분을 보여줄 수 없자 르누아르는 극
적인 요소로 폭우를 활용하여 이야기에 넣기로 했다. 그러나 이런 창조적
융통성도 촬영을 구하기에는 역부족이었다. 예정된 8일이 지났을 때 촬영
을 마친 분량은 전체 영화의 4분의 1에 불과했다. 두 번째 주는 사정이 더
나빴다. 엄청난 비가 쏟아진 것이다. 며칠 동안 비를 찍기 위해 덮개로 카
메라를 덮은 채 강가로 나가는 것 말곤 할 수 있는 일이 없었다. 어쩌면 르
누아르가 심심풀이로만 그런 장면을 찍은 것은 아닐지도 모른다. 르누아
르는 "나는 물 없이는 카메라를 떠올릴 수 없다. 영화의 흐름 속에 냇물의

흐름이나 강의 진전과 결부할 수밖에 없는 측면이 있다"라고 했으니까.

결국 7월 15일에 피에르 브롱베르제는 처음으로 촬영을 중단할 가능성을 언급했다. 빌랑쿠르의 스튜디오에서 이틀간 촬영하기로 예약되어 있었지만, 이리저리 연기되면서 더 이상 계획에 포함되지도 않았다. 마지막으로 힘을 모아 촬영을 사흘간 조금 더 진행했다. 앙리에트는 바보 같은 점원과 결혼하고, 앙리는 항상 그녀를 그리워하며 지낸다. 18일, 르누아르는 두 연인이 일 년 뒤 마지막으로 해후하는 장면을 찍기 위해 실비아 바타유와 조르주 다르누, 두 사람을 데리고 섬으로 갔다. 그것이 마지막 촬영이었다. 촬영진 전원이 해산했고, 장비 대부분은 불로뉴로 돌려보냈다. 앙리가 요트를 타는 장면, 뱃놀이하는 청년들의 수영 장면, 그리고 스튜디오에서 촬영해야 했던 뒤푸르 철물점 장면은 결국 찍지 못하고 끝나버렸다.

그 후 날씨가 바뀌어 마침내 진짜 여름 날씨가 되었다. 그토록 오래 기다리던 햇빛과 열기가 찾아왔다. 촬영을 중단한 지 3주가 지난 후, 브롱베르제는 드디어 영화를 마무리하고 자금을 회수할 수 있을 거라고, 심지어 약속대로 이익을 분배할 수도 있게 되리라고 생각했다. 프랑스 사람들이 처음으로 실시된 유급휴가를 맛보는 동안, 촬영진 전원이 8월 6일에 다시 모였다. 하지만 휴가 분위기는 없었고 추가 수당 지급도 없었다. 후에 실비아 바타유는 분위기가 점점 더 나빠졌다고 회상했다. 처음에는 친구들끼리 놀러 온 것 같았던 영화 촬영이 모두에게 고역이 되어버렸다. 르누아르는 촬영진 사이에서 거듭되는 갈등을 회피했다. 그의 마음은 벌써 다른 일로 건너갔고, 〈시골에서의 하루〉는 과거가 되어버렸다.

8월 8일, 르누아르는 다음 영화를 준비하려고 촬영장을 떠났다. 그 영화를 위해 그는 조감독 자크 베케르, 뒤푸르를 연기한 가브리엘로, 점원 역을 맡은 폴 탕을 데려갔다. 8월 말이 되기 전에 〈밑바닥 인생〉 촬영을 시작해야 했다. 그는 〈시골에서의 하루〉를 조수들에게 맡겨둔 채 엿새 동안이나 자리를 비웠다. 14일에 그가 다시 돌아오자, 이 영화 때문에 다른 영화에 출연할 기회를 놓쳐버린 실비아 바타유는 비난을 퍼부었다.

"누구도 더 이상 사이좋게 지낼 수 없었고, 분위기는 살벌했다. 어느 날 르누아르가 돌아왔고, 우리는 그가 모든 것을 그만두기로 했으며 막 〈밑바닥 인생〉을 촬영하기로 계약했다는 사실을 알게 되었다. 난 더 이상 참지 못하고 그에게 욕설을 퍼부었다. 그는 그런 일을 당할 만했다."

피에르 브롱베르제가 중재에 나섰고, 영화를 중단하기로 결정했다. 실비아 바타유를 놓고 클로드 르누아르와 경쟁하는 일로 너무 지쳤던 것일까? 아니면 스스로 설명했듯이 그 영화를 끝낼 권한이, 아니면 적어도 그 연애를 끝낼 권한이 자신에게 있다는 사실을 보여주고 싶었던 것일까?

일주일이 지나자 브롱베르제는 벌써 지독하게 후회하기 시작했다. 그는 사랑 때문에 그 영화의 제작에 뛰어들었다. 하지만 홧김에라도 그 영화를 포기할 수는 없었다. 7주 동안 장비를 임대하여 22일간 촬영한 후 그에게 남은 것은 200컷을 위해 촬영한 700테이크의 모험이었다. 그는 마음을 돌렸다. 브종으로의 가족 소풍을 마무리하려면 뒤푸르 부부의 철물점 장면들이 필요했다. 브롱베르제는 그 장면을 보충 촬영하기로 했다.

그는 〈랑주 씨의 범죄〉를 쓴 자크 프레베르에게 시나리오를 보완해달라고 의뢰했다. 하지만 프레베르 형제 두 사람 중에서 르누아르가 높게

〈시골에서의 하루〉 중에서

평가한 쪽은 자크가 아니라 피에르였다. 어쨌든 자크가 파리에서의 장면들을 발전시켰고, 여자 등장인물을 한 명 추가했다. 그는 이미 그 역할을 맡을 여배우까지 염두에 두고 있었다. 실비아 바타유는 그로 인해 주연인 자신이 빛을 잃게 될까 봐 불안해 했다.

새 시나리오는 12월에 완성되었다. 〈거대한 환상〉을 준비하는 중에 억지로 짬을 내어 훑어본 르누아르는 새 시나리오가 터무니없다고 생각했다. 그가 볼 때 프레베르는 주제를 전혀 이해하지 못했고 전체적인 균형을 무너뜨렸다. 더 긴 이야기에 삽입된 〈시골에서의 하루〉는 매력을 완전히 상실하는 것 같았다. 르누아르는 자기가 프레베르와 다른 영화를 찍을 마음이 전혀 없다고 선언했고, 2년 뒤 〈안개 낀 부두〉가 개봉되었을 때도 르누아르는 그것을 "창녀의 엉덩이"[프레베르가 대본을 쓴 〈안개 낀 부두(Quai des brumes)〉의 프랑스어 발음은 '케 데 브륌'이고 창녀의 엉덩이(Cul des brèmes)의 프랑스어 발음은 '퀴 데 브렘'이다]라고 부르면서 프레베르의 영화적 재능에 대한 의견을 바꾸지 않았다.

르누아르의 거절에도 의욕이 꺾이지 않은 브롱베르제는 다른 작가들과 접촉했다. 그는 회상 형식의 시나리오로 문제를 해결할 수 있다고 믿었다. 수년의 세월이 지난 뒤 두 연인이 만나서 함께 시골에서 있었던 하루를 회상한다는 식으로 말이다. 브롱베르제는 레스트랭게즈에게 촬영을 재개하도록 르누아르를 설득하라고 압력을 넣었지만 아무 소용이 없었다. 이제 영화를 완성할 감독이 없었다. 르누아르는 더 이상 〈시골에서의 하루〉에 대해서는 생각도 하지 않았고, 1938년에 단행본으로 묶어서 출간된 『회고담』을 〈르 시네마〉에 연재할 때도 그 영화에 대한 이야기는 하지 않았다. 게다가 다르누가 너무 살이 쪄서 장면을 연결할 수 없는 문

제도 있었다. 그러니 더 이상 남자 주인공도 없었다. 1939년이 되자 알뱅 미셸 출판사와의 계약 기간이 끝났다. 모파상의 소설을 영화화할 권리도 사라졌다. 그리고 마치 이것만으로는 충분하지 않다는 듯, 독일이 체코슬로바키아를 침공했다. 어쩌면 그건 기회가 있었을 때 히틀러를 암살하지 않은 브롱베르제의 잘못인지도 모른다.

군인들은 강의 반대편 기슭에 있었다. 피에르 브롱베르제는 하루 종일 기다렸다. 배가 고팠지만 그런 일이 처음은 아니었다. 그는 추억처럼 빽빽한 덤불숲에 숨어서 꼼짝도 하지 않고 섬에 머물렀다. 그 영화에 대해 다시 열심히 생각한 덕분에 그는 자기가 핵심을 이미 갖고 있다는 걸 깨달았다. 프레베르와든, 다른 누군가와든 그 영화를 마치는 일이 왜 불가능했는지 알 것 같았다. 완성하려 할 필요가 없었다. 영화는 이미 완성되어 있었기 때문이다. 플롯을 압축하고 에필로그로 전체를 보충하기만 하면 되었다. 그것은 두어 줄의 자막으로 충분할 것이다. 그것만 제외하면 이야기는 완벽했다. 단 한 번의 움직임으로, 단 한 번의 분출로, 단 한 번의 그네 타기로 시작하고 끝나버린 사랑 이야기. 나중에 그는 이렇게 말했다.

"영화는 끝나 있었는데 우리가 그걸 알아채지 못했다."

몽상에서 깨어난 그는 자신이 이 상황에서 벗어나면 해야 할 일을 다짐했다 이미 밤이었다. 강가는 고요했고 군인들은 멀어졌다. 그는 강물로 미끄러져 들어가 강둑으로 돌아왔다.

바로 이렇게 해서 이야기는 끝난다.

에필로그. 해방 후 브롱베르제는 총 1500미터 이하의 길이로 모파상의 소설을 영화화할 권리를 얻는 계약을 다시 맺었다. 그리고 전쟁 중에 에피네쉬르센의 에클레어 현상소에 숨겨두었던 네거티브 필름을 현상하게 했다. 장 르누아르는 1941년부터 미국에서 살고 있었다. 〈인생은 우리 것〉과, 특히 〈거대한 환상〉 때문에 괴벨스가 그를 '영화의 적 제1호'로 지목했기 때문이다. 르누아르와 마르그리트 울레가 1936년에 〈시골에서의 하루〉를 가편집한 필름이 있었는데 이것은 독일군이 파기해버렸고, 앙리 랑글루아가 편집된 네거티브 필름을 따로 빼돌려 보관했다는 이야기도 있다.

이 문제에 대해 르누아르는 계속 애매한 태도를 보였다. 회고록에서도 〈시골에서의 하루〉에 대해서는 단 두 단락만 할애했을 뿐이다. 하지만 마르그리트 울레는 이런 주장을 부인했다. 그러면서 그녀의 자매 마리네트 카딕스가 마르셀 크라벵과 함께, 르누아르가 10년 전에 남겨놓은 지시 사항과 상세한 장면 설명들을 바탕으로 편집이 이루어지도록 감독했다고 주장했다. 르누아르는 "편집을 마친 영화가 어떤 것이 될지는 결코 미리 알 수가 없다"라고, 또한 "영화 제작에서 편집은 감독이 작품에 자기 스타일을 부여하는 아주 효과적인 수단이다"라고 주장했던 사람이다. 그래놓고 정작 〈시골에서의 하루〉의 편집에는 직접 참여하지 않은 셈이다. 1945년 말 당시 그는 할리우드에서 〈남부인〉을 편집하고 있었고, 이듬해 봄 동생 클로드가 피에르 브롱베르제의 계획을 알려주었을 때에도 여전히 내켜하지 않았다. 그는 1946년 5월 14일에 보낸 답장에 이렇게 썼다.

"미완성인 영화를 개봉하는 일이 내게 이득이 될 거라고는 생각하지

않아. 그걸 완성하려면 피에르 브롱베르제는 편법에 호소해야 할 거야. 하지만 그가 이 영화에 쏟아 부은 돈을 약간이라도 회수하겠다는 희망마저 앗아버린다면 너무 미안한 일이 되겠지."

그러나 브롱베르제가 실제로 사용한 '편법'이라야, 생세레에서 보낸 밤에 상상했던 대로, 조개껍질 그림 몇 개와 함께 서둘러 추가한 자막 두 장뿐이었다. 그중 다소 감동적인 부분은 '르누아르의 부재' 부분이다. 자막에서 '부재'를 뜻하는 프랑스어 absence가 abscence로 잘못 표기되어 있는데, 이 잘못된 단어 속에는 '무대'를 뜻하는 단어 scène가 포함되어

영화 촬영 중인 장 르누아르

있다. 우리는 작가를 어디로 불러내야 하는 걸까? 무대 위로? 아니면 부재로?

영화 첫머리의 자막은 이렇게 전한다.

장 르누아르가 감독한 이 영화는 불가항력적인 이유 때문에 완성될 수 없었다……

어떤 경우든 미완성을 미화하려면 마치 그것이 미학적인 선택 때문인 것처럼 위장하는 게 제일 편리하다. 하지만 그는 용감하게, 전혀 복잡하지 않게, 사실을 고백했다. 영화음악은 조지프 코스마가 맡았다. 그는 1936년부터 작곡가로 선정되어 있었지만, 영화 장면은 하나도 보지 못했다, 그럼에도 그는 그리 긴 시간을 들이지 않고 익살맞으면서도 애절한 선율을 작곡했다. 후에 실비아 바타유는 이렇게 말했다.

"코스마의 훌륭한 곡들이 삽입되자 영화는 단번에 아무 결함 없이 저

절로 완성되었다. 정말 놀라웠다."

브롱베르제는 1946년 9월 20일에 시작된 제1회 칸 영화제의 단편영화 부문에 〈시골에서의 하루〉가 선정되게 하는 데 성공했다. 비평가들이 그다지 비중 있게 언급하지 않았음에도 영화는 1946년 12월 18일 파리 샹젤리제에 있는 '르 세자르' 영화관 상영목록에 올랐다. 그래서 몇 주 동안 르누아르를 좋아하는 관객들, 전쟁 전에 제작한 이 미발표 영화를 궁금해 하던 관객들을 맞았다. 그러나 〈시골에서의 하루〉가 이후에 얻게 될 명성에는 한참 못 미쳤다. 전설이 아직 완성되지 않은 것이다.

그동안 르누아르는 재론의 여지가 없는 거장이 되었다. 그런 그의 〈시골에서의 하루〉가 재조명되고 점점 더 찬탄을 받게 된 일을, 단순히 그 영화가 미완성이라는 사실만으로는 충분히 설명할 수 없다. 만일 그랬다면 1926년에 촬영한 29분짜리 〈찰스턴 퍼레이드〉도 짧은 걸작의 명성을 누렸으리라. 거기에는 브롱베르제가 전폭적으로 지지했던 누벨바그 비평가들과 영화인들의 존경 어린 시선이 필요했다. 그들은 〈시골에서의 하루〉가 야외의 자연 속에서, 그리고 화기애애한 분위기 속에서 촬영되었기 때문에 존경을 표했다. 그런 분위기 덕분에 그 영화에 참여한 사람들 각자가 융통성 있게 다양한 재능을 보탤 수 있었다. 흔히 이런 융통성을 즉흥적인 것으로 해석하기 쉽지만, 사실은 그 반대였다. 시나리오를 각색해서 집필하고, 대사를 준비해서 연습하고, 장면을 촬영하고, 편집하기에 이르기까지 르누아르의 작업 방식이 정밀한 준비 작업에 기반을 둔다는 것은 널리 알려진 사실이다.

이 영화의 뒷이야기에는 매우 역설적인 면이 있다. 처음부터 적은 예

산을 들인 그다지 중요하지 않은 기획이었고, 결국 실패로 돌아갔으며, 작가 스스로도 영화 첫머리의 자막에서 미완성이라고 소개했다. 그럼에도 신비평의 선봉장이자 영화 이론의 거두 앙드레 바쟁은 이 영화가 "완벽하게 완성된 영화"라고 했다. 어쩌면 이런 요청된 완성, 지나칠 정도로 강하게 단정된 완성이 이 영화의 전설에, 그리고 자생적인 걸작으로서의 명성에 기여했는지도 모른다. 브롱베르제는 "영화는 끝나 있었는데 우리가 그걸 알아채지 못했다"라고 했고, 실비아 바타유는 영화가 "단번에 저절로 완성되었다"라고 했다. 보물을 갖고 있었는데 그걸 몰랐다는 얘기다. 르누아르는 이렇게 썼다.

"질적인 훌륭함은 요구되지 않는다. 작가는 무의식적으로 걸작을 만들어낸다. 걸작은 전적으로 상업적으로 비치는 작업 속에서 스스로 출현한다."

여기서 나아가, 할리우드의 영화 산업에 대해 이런 말도 했다.

"빼어난 문학 작품을 각색해서 영화를 만든다고 가정해보자. 뛰어난 시나리오 작가 여러 명이 모여서 시나리오를 쓰고 다듬었으며, 연출도 유명한 사람이 맡았다. 배우들도 모두 스타고, 편집을 맡은 사람은 영화판에서 제일 잘 나가는 사람이다. 영화사는 이런 사람들을 잔뜩 끌어들이면서 이번에는 실패하지 않을 거라고 확신한다. 이렇게 천재적인 사람을 많이 모았는데 그들이 어떻게 시시한 작품을 만들 수 있겠는가? 그럼에도 그런 일은 종종 일어난다."

하지만 모파상은 말할 것도 없고 자크 베케르, 이브 알레그레, 앙리 카르티에 브레송, 루치노 비스콘티 같은 사람들이 르누아르 감독과 함께했

던 〈시골에서의 하루〉는 그렇게 되지 않았다. 그 사이에 필름을 받아본 르누아르도 자신이 그동안 소홀히 했던 자식을 마침내 제대로 인정하게 되었다. 이 영화에 대한 호평은 대서양 건너편에까지 전해졌고, 그쪽에서도 1950년에 〈사랑의 방식Ways of Love〉이라는 제목 아래 파뇰, 로셀리니와 함께 소개되었으며, 그에게 비평가상을 안겨주었다.

미완성이라는 사실이 그 영화가 걸작이 된 까닭을 다 설명해주지는 않는다. 그러나 촬영 중에 시작된 폭우, 실비아 바타유와 '대장'의 잊지 못할 다툼, 너무 개인적이어서 오히려 모든 사람들의 마음에 감동을 주는 추억들과 함께, 미완성이라는 사실은 오늘날까지도 그 영화가 전설이 되는데 비중 있는 역할을 하고 있다.

하나의 이야기를 구성하려면, 모파상과 르누아르가 알고 있었듯이 사랑이나 욕망 같은 것의 시작과 끝을 잘 붙잡아야 한다. 하지만 전설을 내놓으려면 시작하는 것만으로도 충분하다. 브롱베르제처럼 확신을 갖고 시작할 수만 있다면.

시에나와 피렌체의 야망

시에나 대성당

시에나 대성당은 오늘날까지도 돌 속에 역사의 흔적을
간직하고 있다. 흔적이라는 말을 쓴다고 해서 폐허와 닮
은 것은 아니다. 그 속에는 훼손되거나 침식된 측면이
없다. 어쩌면 군인의 몸에 새겨진 아주 적당한 흉터처럼
보일지도 모른다. 하지만 결국 시에나 대성당은 아침까
지 남아 있는 꿈의 편린들처럼 사라진 욕망을 둘러싸고
굳어버린 결정체가 되었다.

이탈리아 토스카나 지방의 작은 도시 시에나는 12세기에 독립공화국이 된 후 1559년 피렌체에 주도권을 빼앗기고 성장을 멈출 때까지 정치적, 경제적으로 번창했다. 이탈리아 고딕 양식의 전형적인 특징을 보이는 시에나 대성당(산타 마리아 아순타 대성당)은 바로 이 시기 시에나의 번영을 잘 보여준다. 니콜라 피사노의 설계로 1229년에 착공하였고, 그가 사망한 후에는 아들 조반니 피사노가 공사감독을 맡았다. 이탈리아에서 가장 큰 성당을 지으려는 포부로 약 150년 간 확장, 증축공사를 거듭했으나 1348년 유럽 전역을 덮친 페스트로 공사를 중단하면서 미완성으로 남았다. 그러나 고급 자재로 화려하고 정교하게 장식한 성당 외관과 내부, 1300년대부터 거의 200년 동안 대리석 바닥에 상감기법으로 고대 역사와 성서에 등장하는 56개의 에피소드를 새겨 장식한 화려한 모자이크 바닥, 도나텔로의 청동상 〈세례 요한〉(1457)과 도금한 청동부조 〈헤롯의 연회〉(1423-1427), 니콜라 피사노의 실피텐(1265~1268), 그리고 두초의 제단화 〈마에스타〉(1308-1311) 등 시에나 대성당은 완성된 어느 성당 못지않은 매력을 자랑하며 사람들을 끌어들인다.

시에나 대성당

시에나와 피렌체의 야망

　흑기사가 준비를 마치자 주교가 그에게 축복을 내렸다. 그는 가볍고 지구력이 강하고 수완이 좋아서 뽑혔다. 피렌체는 아르노 강가에 위치한 도시 환경도 있고 하여 수완 좋은 것을 최고로 쳤다. 말도 기사처럼 검은 색이었고, 그 도시에서 가장 빨랐다. 검은색 일색의 일행 주위에서 모두들 기다리고 있었다. 고관들과 성직자들이 제일 앞쪽에 있었고, 유력가들, 부르주아들, 장인들, 일반 서민들은 그 뒤를 이었다. 다들 침묵을 지켰고 불씨 한 점 없었다. 그래서인지 유난히 칠흑 같은 밤이었다.

　백기사도 준비를 마쳤다. 그는 우월해서 뽑혔다. 시에나는 언덕 꼭대기에서 영지를 내려다보는 도시 환경도 있고 하여 우월함이 최고였다. 기사는 백마 옆에 서 있었고, 그들의 희미한 그림자 뒤로 도시 전체가 침묵 속에서 횃불도 없이 기다리고 있었다. 그들은 어둠이 옅어지면서 닭이 울기를 기다렸다. 그러면 백기사는 카몰리아 문을 지나 순식간에 피렌체의

길 위에 당도할 것이다.

두 기사는 서로를 향해 힘껏 달려갈 것이고, 그들이 지나간 길이 모두 자신의 도시에 속할 것이다. 그리고 두 사람이 만나는 지점이, 서로 경쟁하는 두 도시 피렌체와 시에나의 경계가 될 것이다. 현인들이 그렇게 경계를 정하기로 결정했다.

적어도 전설은 이렇게 전한다. 사실 피렌체와 시에나는 12세기부터 16세기까지 계속 전쟁을 벌였고, 전투가 있을 때마다 수많은 남자들이 희생되었다. 피렌체가 아르노 강을 끼고 있는 덕분에 직물 생산이 활기를 띠긴 했지만, '길의 딸' 시에나는 영국의 캔터베리에서 로마에 이르는 순례와 교역의 길 '비아 프란시제냐'에 위치한 이점을 톡톡히 누리고 있었다. 시에나 상인들에게는 유럽 전체가 시장이었다. 시에나는 은화를 발행해서 은행가들이 고객을 확보할 수 있었고, 고리가 큰 죄로 간주되던 그 시기에 빚을 갚을 때 다른 고객들에게 영향력 있는 무게 기준을 제시하던 교황의 보호를 받았다. 시에나의 영토는 토스카나 지방의 남부 전체를 포함했고, 서쪽으로는 해안을 지나 토스카나 다도해의 섬까지, 동쪽으로는 움브리아 지방까지 뻗어 있었다.

피렌체와 시에나의 정치적, 경제적 경쟁은 4세기 동안 지속된 전쟁터에서뿐만 아니라 상징적인 영역에서도 벌어졌다. 따라서 왜 토스카나 지방처럼 좁은 지역에 대성당이 그토록 많이 필요했는지 질문할 필요가 없다. 지역 거주민들과 외부에서 온 방문객들이 기도하는 장소인 '대성당'이 중세시대에는 권력의 장소이기도 했다. 대성당은 주교의 교구 안에 있는 교회이자 도시의 상징이었기 때문이다. 시에나에서 산타 마리아 아순

타 성당Duomo di Santa Maria Assunta이 건설되고 피렌체에서 산타 마리아 델

피오레 성당Duomo di Santa Maria del Fiore이 건설된 배후에는 바로 그런 경쟁

이 숨어 있다. 건축 양식, 재료의 질, 외관 장식과 실내 장식의 섬세함, 가

구와 그림의 아름다움과 그 수 등 모든 것이 서로 비교되었다.

　하지만 가장 중요한 기준은 건물의 크기와 가시적인 특징이었다. 사실

산타 마리아 델 피오레 성당도, 산타 마리아 아순타 성당도 처음부터 지

금의 크기로 구상된 것이 아니라 서너 차례 계속 설계를 수정하면서 길이

와 넓이, 높이가 늘어났다. 그것은 제대로 계획된 확장이었을까, 아니면

한계를 무시한 야망의 결과였을까? 시에

나는 건물에 금이 가는 지경에 이르렀고,

피렌체는 결국 지금의 규모에 도달한 후

멈추었다. 170년간의 건설공사 끝에 완성

된 산타 마리아 델 피오레 성당은 1436년

에 봉헌될 때 기독교 국가의 건물들 중에

산타 마리아 델 피오레 성당(피렌체 대성당)

서 가장 큰 건물이었고, 지붕 덮인 구조물로는 세계 최대 규모였다. 이 지

위는 세비야 대성당이 따라잡을 때까지 유지되었다.

　시에나 대성당은 오늘날까지도 그 돌 속에 이런 역사의 흔적을 간직하

고 있다. 흔적이라는 말을 쓴다고 해서 폐허와 닮은 것은 아니다. 그 속

에는 훼손되거나 침식된 측면이 없다. 어쩌면 군인의 몸에 새겨진 적절

한 흉터처럼 보일지도 모른다. 하지만 결국 시에나 대성당은, 아침까지

남아 있는 꿈의 편린들처럼 사라진 욕망을 둘러싼 채 굳어버린 결정체가

되었다.

바로 그렇기 때문에 시에나 대성당에 갈 때면 되도록 카스토로 거리를 지나서, 그리고 밤이 된 뒤에 도착하는 것이 좋다. 그렇게 해서 거대한 파사드의 아치 아래를 지나면, 실제로는 아직 바깥에 있는데도 마치 건물 안으로 들어선 느낌이 든다. 원래 신랑이 자리 잡았어야 할 장소인데, 지금은 시립 주차장으로 사용한다. 그 위로 하늘이 궁륭을 형성한다. 이 궁륭은 성당의 진짜 신랑 위에 자리 잡은, 별이 장식된 푸른 궁륭과 잘 어울린다.

주랑 현관을 지나면 새로운 세계로 들어서게 된다. 과거의 세계도 가상의 세계도 아닌 곳, 어쩌면 도래할 수도 있었을 과거의 영역이다. 시에나의 역사가 택할 수도 있었을 또 다른 길. 희미한 빛 속에 벽돌 더미가 놓여 있다. 이들이 오른편으로 측량이 되었어야 할 기둥 사이 공간을 막고 있어서, 궁륭의 커다란 아치와 가로로 가늘게 검은 줄무늬가 들어간 하얀 기둥의 행렬만 겨우 식별할 수 있을 뿐이고, 시선은 둥근 천장 아래 깊숙한 곳을 향하게 된다. 순간 눈이 왼쪽에도 같은 모티브를 계속 이어 붙이면서, 그쪽에 있는 벽이 길게 이어지는 듯 착각하게 된다. 그러다 보면 신랑이 다시 쑥 올라온다. 바닥에 기둥을 잘라낸 흔적을 볼 수 있다. 마치 점과 점 사이에 선을 그어 그림을 완성하는 것처럼, 기존의 내벽을 기반으로 기둥을 다시 세우고 건물을 완성하는 상상을 하는 건 그다지 어렵지 않다. 하기야 이 건물 전체에서 가장 중요한 것이 선이다. 선, 그리고 경계 개념에 대한 도전. 하얀 벽 위에 검은 대리석이 만들어내는 수평의 줄무늬도 우리 눈앞에서 미완의 분할을 계속 이어가지 않는가.

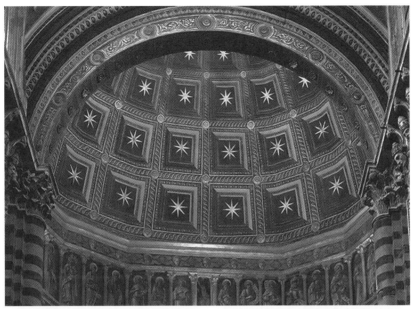

시에나 대성당 내부 (푸른 궁륭과 아치, 줄무늬 기둥들)

12세기 말에 정치적 자치권을 얻은 시에나 시 당국이 제일 먼저 결정한 사안 중 하나가 대성당의 확장이었다. 원래 그 자리에 있던 교회는 9세기에 카롤링거 왕실의 성안에 세운 것으로, 작기는 해도 여행객과 순례자들을 위한 숙소까지 갖추고 있었다. 그 교회가 10세기 초에 주교관을 갖추면서 대성당이 되었고, 1058년에 거기서 교황선출회의가 소집되어 교황 니콜라스 2세를 선출하게 되자 자부심으로 의기양양해졌다. 상대적으로 평화와 번영을 누리던 이 시기에 봉건 권력은 먼저 영주-주교에게로 넘어갔다가, 차츰 귀족과 부르주아들로 구성된 시의회로 옮겨갔다. 하지만 이처럼 정치 권력이 세속화한 상황에서도, 대성당의 존재는 도시국가의 위신을 세우는 데 중요한 역할을 했다.

이탈리아 도시들 중에서는 피사가 처음으로 로마네스크 양식의 대성당을 건설했다. 11세기 하반기에 지은 그 성당의 웅장함은 고대의 바실리카를 떠올리게 한다. 루카가 바로 그 뒤를 이었다. 시에나에서는 대성당을 개축할 목적으로 1196년에 '산타 마리아의 과업'이라는 이름으로 특별위원회를 구성했다. 목표는 라틴십자가를 올린 교회를 세우는 것이었다. 4랑식 측랑이 신랑과 나란히 있고, 흑백 줄무늬가 들어간 기둥들이 활 모양의 아치, 즉 로마네스크 양식으로 반원을 그리는 아치를 지탱하며, 사각형의 후진과 작은 익랑도 하나 있는 교회였다.

1226년에서 1229년 사이에 시 당국은 성당의 종탑과 파사드를 흰색에 검은 줄무늬가 들어간 석재로 마감하기 위해 100입방미터가 넘는 대리석을 구입했다. 이것은 흑과 백, 두 가지 색으로 구성된 시에나 시의 문장을 떠올리게 한다. 순례자 숙소 쪽을 향한 파사드는 커다란 아치 아래 세 개

의 문이 나 있는데, 그 얼마 전에 완성된 루카의 산 마르티노 성당 파사드에서 영감을 얻었다. 지붕 위에는 대담하게도 황금색 돔을 얹을 예정이었다. 이는 상징적 의미를 갖는 동시에 미적인 요소도 고려한 것이었다. 1258년에는 도시 성벽 바로 바깥에 있는 산 갈가노의 시토회 수도원 수도사들이 공사 지휘를 맡아 궁륭과 익랑의 건설공사를 감독했다.

같은 해에 기벨린파_{중세 후기 이탈리아에서 교황지지파에 대항하여 신성로마제국 황제를 지지한 사람들}에 속하는 사람들이 피렌체에서 쫓겨나 시에나로 피신했다. 시에나는 주교와 교황의 권력에서 벗어나 열두 명의 귀족과 열두 명의 평민으로 구성된 평의회가 통치하였기에 기벨린들의 중심지라 할 만했다. 이전 세기부터 계속된 게르만 황제 왕위계승 싸움과, 교황청과 신성로마제국 사이에서 벌어지는 경쟁과 동맹놀음이 얽힌 구엘프_{교황파}와 기벨린의 대립은 피렌체와 시에나의 경제적 경쟁을 확실하게 강화해놓았다.

1260년, 그중에서도 특히 5월에 여러 차례의 대전이 있었는데 확실히 시에나의 기벨린들이 우세했다. 피렌체의 구엘프들이 복수전을 계획하고 있었기에, 여름 동안에 대대적인 접전이 불가피해 보였다. 피렌체 쪽은 3만 명의 병사와 3000명의 기사를 준비시켰다. 시에나 쪽에서는 프로벤자노 살비아니의 지휘 아래 피사의 기벨린들, 피렌체에서 추방된 사람들, 그리고 황제 프레데리크 2세의 사생아이자 시칠리아의 왕 만프레드의 독일 병사들이 집결하였지만, 병력은 병사 1만 8000명과 기사 2000명에 머물렀다.

9월 3일, 제복 차림에 모자를 쓰지 않은 시의원 부오나구이다 루카리가 인솔하는 시에나 사람들의 성대한 행렬이 도시를 가로질러 대성당으

로 왔다. 그들은 주교가 보는 앞에서, 그리고 '눈을 크게 뜬 성모'를 그린 익명의 그림 앞에서, 도시를 성모의 보호 아래 바친다고 서약했다.

다음 날 몽타페르티에서 시작된 전투는 뛰어난 기사들이 명예를 걸고 싸우는 마상전투와는 아무런 유사점이 없었지만, 피렌체 사람인 단테는 시에나 사람들의 교만을 통렬히 비난했고 이후 많은 사람들이 그의 주장을 똑같이 반복했다. 단테는 시에나 사람들의 교만함이 프랑스인의 교만을 훨씬 능가한다고 비난했지만, 그런 일은 불가능하지 싶다.

전투의 목적은 지방 간의 사소한 다툼을 넘어선 것이었다. 그것은 정치권력과 경제적 패권을 내건 싸움에 인간의 생명을 던지는 중대한 투자였고, 그 결산은 1260년 9월 4일의 백병 대학살로 끝났다. 단테는 조국의 철천지원수인 시에나를 몹시 증오해서, 후에 『신곡』이라 이름 붙인 그의 서사시의 「지옥」편 제10곡에 이 일화를 집어넣으면서 "아르비아를 붉게 물들인 고통과 최악의 대학살"이라고 썼다. 만일 문제가 교만에 있었다면, 구엘프들의 오만함은 1만 명의 사망자와 1만 5000명의 부상자를 낳았다.

9월 말 기벨린파는 피렌체에서 잠정적이긴 하지만 권력을 장악했고, 토스카나 지방의 영주들이 엠폴리에 모두 모여 그 지역에서 기벨린파의 세력을 강화할 수단을 모색했다. 이 회의에서 시에나와 피사의 대표들은 피렌체를 아예 없애버리자고 주장했다. 하지만 과거 구엘프파가 기벨린파에게 했던 대로 구엘프파의 궁전과 소유물만 파괴하기로 했다. 이에 맞서서 교황 알렉산드르 4세는 기벨린파를 파문하고 시에나의 은행가들에 대한 후원을 철회했다. 그러나 당장 시에나 사람들 눈에는 몬타페르티에서 승리하여 얻은 것밖에 보이지 않았다. 도망치는 피렌체 병사 40명을

혼자서 사로잡았다는 종군상인 이야기에서부터 패배한 적군의 군기를 당나귀 꼬리에 매달았다는 이야기까지, 전투 경험을 영웅적으로 부풀린 소문이 무성했다.

물론 시에나의 지배층은 그런 소문만으로 만족할 수 없었다. 더 강력한 상징으로 승리를 표현하고 싶었고, 성모께도 감사를 드려야 했다. 때마침 완성된 대성당을 화려하게 장식하고 호화로운 가구들로 채우기 위해 가장 유명한 장인들을 물색했다. 1264년에 페루자 출신의 로소 파델라이오가 구리에 금박을 입혀 제작한 둥근 장식이 돔 꼭대기를 장식했다. 1265년에는 멜라노 형제가 석공 니콜라 피사노에게 설교단을 주문하기 위해 피사의 산 갈가노를 방문했다. 피사노가 조각한 루카 대성당의 정면 현관과, 또 그가 얼마 전에 피사에서 완성한 세례당의 설교단이 감탄을 자아내고 있었다.

이 시기에 기벨린파는 상인들이 떠나면서 급속도로 몰락하기 시작했다. 경쟁자인 피렌체가 교황의 지지 속에 금화를 발행했기 때문이다. 1269년에 시에나는 콜레 디 발 델자 전투에서 몬타페르티의 영웅 프로벤자노 살비아니를 잃으면서 크게 패했고, 이제 구엘프파의 대상인들이 다시 시에나 시의회에서 권력을 쥐게 되었다. 피렌체 사람들을 상대로 무력 싸움을 벌이는 것은 더 이상 관심거리가 아니었다.

그런 만큼 더욱더, 도시의 명예가 추락하도록 그냥 내버려둘 수만은 없게 되었다. 원래 있던 성당에 비하면 더 화려해지고 확장된 셈이지만, 대성당은 여전히 그리 높지 않고 작은 창문이 나 있는 로마네스크 양식

교회의 소박한 크기를 유지하고 있었다. 그래서 신랑의 궁륭을 더 높게 올리기로 결정했다.

이 공사는 1270년에서 1285년 사이에, 아마도 니콜라 피사노의 아들 조반니의 감독으로 진행된 것 같다. 아레초에서 아주 거대한 대성당을 짓는다는 소식에 자극을 받아 시작되었을 가능성이 큰 이 증축공사는, 신랑과 후진을 덮고 있는 둥근 천장 아랫부분을 완전히 바꾸어놓았다. 그 참에 창문을 고딕 양식으로, 즉 부서진 활 모양으로 다시 설계하고 창문 크기도 확장했다. 또한 신랑의 앞부분에 순례자 숙소 쪽으로 기둥을 하나 더 세우기로 했는데, 그러자면 파사드도 완전히 다시 만들어야 했다. 새로운 도약, 높이에 대한 욕망으로 고무된 조반니 피사노는 박공벽이 지붕보다 훨씬 높은 성당을 구상했다. 하지만 그는 이 모든 공사가 끝나기 전에 현장을 떠나게 된다.

1282년부터 그는 이탈리아에서는 처음으로 우뚝 솟아 있고 공중에 떠 있는 것 같은 양식으로 파사드 하단을 조각하기 시작했다. 꼬임무늬나 아칸서스 무늬로 장식한 기둥들 사이로 세 개의 현관을 만들었고, 그 위로 반원형 채광창과 삼각형의 작은 첨탑이 자리 잡았다. 그리고 프랑스의 대성당들처럼, 검은색과 분홍색이 곁들여진 하얀 대리석이 성서 속의 인물들과 장면들로 섬세하게 가공되었다. 이 세련된 작업 때문에 피렌체에서 얼마 전에 완공된 로마네스크 양식의 세례당이 금방 구식이 되어버렸다. 피렌체의 세례당은 장엄하긴 하지만 묵직한 데다 훨씬 전통적인 양식으로 만들었다. 그리고 1288년경에는 마침내 두초 디 부오닌세냐에게 성가대석에 설치할 거대한 원형 스테인드글라스를 주문했다.

한편 피렌체 사람들은 이듬해 아레초 현의 캄팔디노에서 벌어진 전투에서 승리를 거두었다. 후에 단테는 젊을 때 이 전투에 참가했던 일을 즐겨 떠올리곤 했다. 어쨌든 피렌체 쪽에서도 대성당을 새로 짓기로 결정했다. 새 성당의 입찰안내서는 시에나

시에나 대성당의 파사드에 자리한 성서 속 인물들

의 돔보다 훨씬 큰 대형 돔과 새로운 방식으로 화려하게 조각된 파사드를 분명하게 요구하고 있다. 그것은 또 다른 전쟁이었다. 일을 확실하게 하기 위해, 원래 있던 산타 레파라타 성당의 잔해를 공사장에서 다 치우기도 전인 1296년에 파사드 쪽부터 공사가 시작되었다. 아르놀포 디 캄비오가 디자인한 피렌체 대성당 파사드의 폭이 원래 있던 산타 레파라타 성당 파사드의 2배나 되었으니, 전체 기획의 규모와 피렌체의 야심을 미루어 짐작할 수 있다.

시에나 측에서는 몹시 당황했다. 당시 시에나 정부는 구엘프파 대상인으로 구성된 9인 정부였는데, 그들은 다른 무엇보다 평화와 도시계획, 도시의 미화에 신경을 썼다. 중앙광장에 2층 청사를 마련한 정부는 곧 '광장 주변에 있는 집은 모두 창문에 작은 기둥을 만들어야 한다'고 요구했다. 그리고 후한 인심을 과시하기 위해, 이번에는 후진 쪽으로 대성당을 더 확장하기로 했다. 그것은 어려운 계획이었다. 건물이 급경사 지역에 자리하고 있었기 때문이다. 확장공사를 서두를 이유는 없었다. 대신 장식 작업이 계속되었고, 주 제단에 설치하기 위해 존엄한 성모마리아를 다룬 다폭 제단화를 두초에게 주문했다. 후진 쪽 신랑 확장 기획을 완성하

는 데 20년이 걸렸다. 마침 새로운 세례당이 필요했다. 세례당을 성당의 성가대석 아래 비탈면에 지으면 후진을 받쳐주게 되어서 기둥 두 개를 더 세울 만큼 후진을 확장할 수 있을 것이고, 덕분에 익랑도 넓힐 수 있으리라. 그러면 신랑 양쪽에 팔이 하나씩 붙어서 전체적으로 십자가 모양이 된다.

광장에 있는 시청사가 증축되어 4층으로 높아지고 웅장한 프레스코화로 장식되는 만큼 대성당의 증축 계획도 그만큼 더 정당화되었다. 성모마리아 제단화 다음으로 시의회는 청사 벽에 좋은 정부의 알레고리를 담은 벽화를 그리기로 했다. 양쪽 벽에 통치에 대한 교훈을 그려놓은 이 그림들은 좋은 정부와 나쁜 정부가 도시와 시골에 미치는 영향을 보여준다. 당시 권력이 어느 지점에서 행사되는지 이보다 더 잘 보여줄 수는 없을 것이다.

어쨌든 시에나 시는 온통 호화로운 궁전처럼 화려해졌고, 언덕에서 흐르는 물을 끌어들여 만든 값비싼 분수로 치장되었다. 그럼에도 불구하고 대성당은 여전히 그 도시의 아이콘이었다. 마치 황금빛 왕관을 씌워 도시 꼭대기에 꽂아둔 깃대에 걸린 흑백의 깃발 같았다. 지난 세기 하반기에 원하는 높이에 도달한 대성당은 이제 길이와 폭을 넓혀나가기 시작했다. 사실상 시에나 사람들은 한 세기 동안 기벨린파든 구엘프파든 상관없이 계속해서 한 건물에 돈을 쏟아 부었다.

성당 성가대석 아래에 만들기로 한 산 조반니 세례당 건축공사는 1317년 카마이노 디 크레센티노의 지휘 아래 4천 입방미터의 땅을 파들어가는 것으로 시작되었다. 궁륭들은 1325년에 완성되었다. 두 초의 스테인드

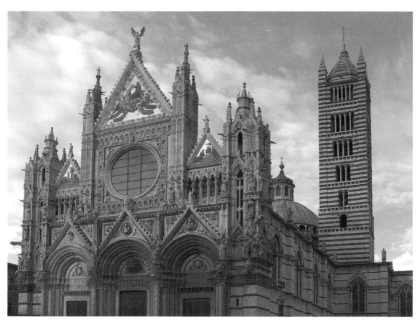

글라스는 제일 마지막에 파사드 꼭대기를 장식할 것이다. 이 스테인드글라스 창의 기능은 이중적이다. 실내에서는 성당을 들어서면서부터 바로 볼 수 있을 테고, 바깥에서도 산 조반니 세례당 너머로 볼 수 있을 것이다. 따라서 전체적으로 신랑 양 끝에 각각 하나씩, 두 개의 파사드를 가진 장엄한 성당을 구성하게 된다. 아래쪽에서 세례당이 완성되자, 1325년에는 위쪽에서 새 후진의 벽이 올라가기 시작했다. 피렌체에서도 과거 피렌체의 주교였던 성 차노비(그의 유골은 산타 레파라타 성당 아래 묻혀 있다가 1330년에 발견됐다)의 수호 아래 건설공사가 착착 진행되었다. 공사 집행을 맡은 양모업자 길드에서는 1334년에 공사 지휘를 조토에게 맡겼다.

시에나는 피렌체가 최고의 대성당 지위를 빼앗아가도록 내버려둘 수만은 없었다. 그렇지만 한쪽에는 병원이 있고 다른 쪽은 계곡으로 이어지는 비탈이어서, 그 사이에 낀 성당은 이미 가능한 공간을 모두 써버린 상황이었다. 건물 길이는 더 이상 늘릴 수 없었다. 그러자 1339년 8월, 시정부는 건물의 방향을 90도 돌려놓겠다는 대담한 결정을 내렸다.

시에나 사람들은 이렇게 말하고 싶었는지도 모른다. 당신들은 아직 아무것도 보지 못했다고, 지금 보고 있는 건 우리가 앞으로 지을 대성당의 익랑에 불과하다고, 그리고 병원 쪽을 향한 파사드와 세례당 쪽을 향한 파사드, 이렇게 지금 있는 두 개의 파사드는 샤르트르 대성당에서 볼 수 있는 것처럼 측면 파사드라고. 그리고 이렇게 말했으리라. 우리는 제일 중요한 부분, 진짜 신랑을 건설하는 데 필요한 공간과 재원을 다 갖추고 있다고. 결국 샤르트르도, 아레초도, 피렌체도, 규모와 장엄함에 있어 미래의 시에나 대성당과 견줄 수 없을 것이며, 시에나야말로 전 유럽의 순례자를 맞아들여 곳곳에 그 명성을 드높일 수 있는 도시라고 말이다.

신기하게도 이번에는 20년이나 기다릴 필요가 없었다. 설계도는 한 밑그림을 바탕으로 기적적으로 완성되었고, 마침 주변에 있는 여러 집들도 1321년부터 조금씩 구입해둔 상황이었다. 그 해에 위원회가 구성되어 이미 진행 중이던, 세례당 위로 후진을 확장하는 공사를 승인했다. 반대한 사람은 단 한 명이었는데, 그는 오르비에토 성당을 설계한 건축가 로렌초 마이타니였다. 그는 과도한 확장공사를 반대하면서, 어쩌면 자기가 건설 공사를 맡게 되리라는 희망을 품고 대성당을 다른 곳에 새로 짓자고 제안했다. 훨씬 더 거대한 대성당을 새로 짓자는 아이디어는 아마 그때 싹튼

것 같다.

중축공사는 처음에 란도 디 피에트로가 맡았지만, 그가 갑자기 죽는 바람에 1340년 3월 23일 조반니 다고스티노가 감독을 맡으면서 공사는 급속히 진전되었다. 몇 년 만에 본 건물의 벽, 신랑과 측랑을 구분하고 반원형 궁륭을 지탱하는 기둥들, 높은 창문과 로지아이탈리아 건축물에서 볼 수 있는, 한쪽 벽이 없이 트인 방이나 홀를 갖춘 거대한 정면 현관을 올렸을 뿐만 아니라 대리석 외장으로 덮고 섬세한 조각으로 장식하는 일까지 모두 마쳤다. 그런데 안타깝게도 석공장 조반니 다고스티노는 건축가보다 조각가 쪽에 더 가까웠나 보다. 기초공사가 충분히 깊지 않았고 사용된 재료의 질이 보잘것없다는 사실이 곧 드러났다. 하지만 그게 계약을 취소할 정도의 결함은 아니었던 것 같다. 시에나의 야망을 꺾고 피렌체의 질투를 잠재우려면 더 막강한 장애가 필요했다.

1348년 페스트라는 끔찍한 재앙이 닥쳤다. 아시아에서 시작되어 유럽으로 확산된 페스트는 무수히 많은 사람들을 죽음으로 몰아넣었다. 시에나에서는 살아남은 사람이 적어, 죽은 사람을 다 묻기 힘들 지경이었다. 시에나의 연대기 작가 아그놀로 디 투라 데이 그라소는 이렇게 전한다.

"나는 자식 다섯 명을 내 손으로 직접 한 구덩이에 묻었다. 다들 그렇게 했다. (…) 종은 울리지 않았다. 슬픔이 아무리 커도 누구 하나 울지 않았다. 다들 자기도 끝날 날이 머지않았다고 생각했기 때문이다. 많은 사람들이 세상의 끝이 왔다고 생각했고, 그런 이야기를 했다."

시의 인구 중 70퍼센트가 죽었고 다시 원래대로 회복되지 않았다. 1350년에 조반니 다고스티노의 형제 도메니코 다고스티노와, 니콜로 디

세코 델 메르치아가 새로 성당을 지으려는 계획을 전면 취소하고 세례당 위로 성가대석을 확장하는 것으로 만족하자고 주장했지만 아무런 결정도 내려지지 않았다. 1355년 연합군^{신성로마제국의 황제 카를 5세와 토스카나 공국(피렌체)}의 연합군이 9인 정부를 무너뜨렸다. 주저함과 어물거림, 보류로 5년이 흐른 뒤 새 성당을 짓는 일은 포기되었고, 어쩔 수 없이 1317년의 설계도로 돌아가게 되었다. 조반니 피사노가 짓기 시작했던, 순례자 숙소를 마주보는 파사드는 그 세기 말에 완성되었다.

시에나 대성당은 그저 미완성이기만 한 성당이 아니다. 그것은 파괴되었고, 거꾸로 완성되었다. 1357년, 거대한 신랑을 만들려던 계획을 바꿔 피사의 캄포산토 공동묘지처럼 기념비적인 묘지를 만들기로 한 시에나 정부는 신랑 왼쪽 벽의 가장 큰 부분과 실내 기둥들을 허물라고 지시함으로써 세계에서 가장 거대한 성당을 지으려던 마지막 희망을 땅에 묻어버렸다. 오른쪽 측랑은 15세기에 지붕이 덮였다. 19세기에 세 개의 아치를 담으로 둘러쳐서 만든 새로운 공간은 대성당 건축 과정을 보여주는 박물관으로 사용한다.

이 박물관을 찾는 방문객은 2층과 3층 사이의 계단 모퉁이에서 석조공사 중에 소용없어진 궁륭을 지탱하던 기둥의 코니스^{cornice, 서양 건축의 벽면 상단에 수평의 띠 모양으로 돌출한 부분. 돌림띠라고도 한다}를 알아볼 것이다. 이무기돌 한 조각이 마치 덫에 걸린 야수처럼, 벽에서 떨어져 나온 저부조 조각에서 빠져나오려고 애쓴다. 이 박물관에서는 두초의 〈마에스타〉가 있는 전시실이 다른 모든 전시실을 압도하기는 해도, 방문객은 분명 그 다음 전시실까지 찾아가리라. 밑그림들을 모아놓은 이 전시실 깊숙한 곳에 띠 모양의

검은 대리석 두 개가 마치 무언의 인용인 양 놓여 있다. 모퉁이에서는 조각이 새겨진 상인방^{lintel, 창이나 문틀 윗부분 벽의 하중을 받쳐주는 부재} 한 점이 은밀한 암시처럼 놓인 것을 볼 수 있다.

거대한 성당의 기획은 과거의 얼음덩이가 아니라 다른 차원의 얼음덩이, 결국 도달하지 못했던 미래의 얼음덩이 속에 얼어붙어버렸다. 퍼즐을 다시 맞추려면 커다란 파사드의 실내 계단을 통해 로지아까지 올라가면 된다. 거기 서면 현재의 대성당 모습과 함께, 만들어질 수도 있었을 대성당의 모습이 한눈에 들어온다. 주차장을 만들 만큼 넓고 하얀 기둥들이 지배하는 곳, 역사가 좌절시킨 집단적 야망을 향해 날아오르는 활주로의 은밀한 항공표지.

두 기사는 폰테루톨리에서 마주쳤다. 시에나에서 10리 거리, 피렌체에서는 30리에 조금 못 미치는 거리였다. 피렌체 사람들이 꾀를 냈기 때문이다. 그들은 시합이 열리기 며칠 전부터 먹이를 제대로 주지 않은 거무스름하고 볼품없는 닭을 선택했고, 오만한 시에나 사람들이 아주 통통하게 살찐 하얗고 예쁜 닭을 선택한 것을 알고 있었다. 굶주린 닭은 첫새벽부터 울어댔다. 뚱뚱한 닭은 원하는 만큼 늦잠을 잤다. 그래서 피렌체의 기사는 일찍 출발해서 더 많은 길을 달렸고, 키안티 지방 전체가 단숨에 피렌체 영토로 넘어갔다. 적어도 검은 수탉의 전설은 그렇게 전한다. 검은 수탉은 14세기부터 그 지역을 통치한 키안티 연맹의 표상이다. 혹시 다음에 이 문장이 붙어 있는 키안티 클라시코 포도주를 한 병 따게 되면, 이 전설을 위해 건배하리라. 물론 이 전설은 피렌체의 것이다. 오직 피렌

체 정신의 소유자만이 그런 종류의 속임수를 자랑하면서 시에나가 패권을 쥐었던 흔적을 지우려할 것이기 때문이다.

하지만 또 다른 전설에서 떨어져 나온 시에나의 전설은 말라빠진 수탉 대신 고대 로마의 조상 이야기를 한다. 시에나 사람들은 레무스의 두 아들 아스키우스와 세니우스가 시에나를 건설했다고 믿는다. 레무스는 로마를 건설한 로물루스의 쌍둥이 형제다. 아스키우스는 흰 말을, 세니우스는 검은 말을 타고 왔는데, 거기서 시에나를 상징하는 색이 나왔다. 브루넬로 디 몬탈치노 포도주는 로마의 암늑대를 내세워 키안티의 닭에 맞선다. 로마의 암늑대란 로마 건국설화에서 로물루스와 레무스 형제에게 젖을 먹여준 암늑대를 이른다.

시에나와 피렌체의 대결을 판가름하는 데는 검은 수탉 한 마리로 부족했고, 심지어 흑사병보다 더한 어떤 것이 필요했다. 적어도 황제 한 명과 교황 한 명, 프랑스 왕과 영국 여왕 정도는 있어야 했다. 16세기 중반 카토 캉브레지 조약이 이탈리아에서 벌어진 여러 전쟁을 결산했고, 이로써 시에나는 토스카나 대공이 지배하는 피렌체에 병합되었다. 하지만 주권을 행사하던 자치도시가 종말을 고하던 그 시대에 시에나는 이탈리아에서 가장 나중까지 독립을 유지한 도시였다.

그때까지도 피렌체 대성당의 파사드 장식은 완성되지 않았다! 피렌체 대성당 파사드 장식은 19세기가 되어서야 이루어졌다. 르네상스 양식의 파사드를 만들기에는 좀 늦은 감이 있다. 이토록 지체된 것은 공사를 다시 시작하라고 알려주었어야 할 수탉들이 게으름을 피운 탓일까? 결국 피렌체 사람들도 수탉에게 모이를 주기로 했었나 보다.

미완을 향한 글쓰기

조르주 페렉의 『'53일'』

『'53일'』은 조르주 페렉이 죽는 순간까지 작업하던 소설이자 그의 유일한 미완성 소설이다. 그리고 주의 깊게 읽을 때 『'53일'』은 일종의 유언을 담은 책, 거울의 도움을 받아 만든 자화상처럼 보인다. 작가가 실종자로 위장하고 미완성으로 만든, 미완성에 대해 다루는 자화상. 어쩌면 이 미완성은 순전히 겉보기에만 그런 것일 뿐, 모두 일부러 계획해서 구성한 것일지도 모른다.

첫 소설 『사물들(1965)』로 르노도 상을 수상한 조르주 페렉(1936~1982)은 1967년 새로운 문학 형식을 모색하는 단체인 울리포(Ouvrior de Litterature Potentielle)에 가입하면서 한층 실험적인 글쓰기를 시도하였다. 시인 레몽 크노와 수학자 프랑수아 르 리오네를 중심으로 한 울리포의 작가들은 특이한 형식, 말장난, 수학공식, 복잡한 틀을 적용해 문학 작품을 쓸 때 상상력이 더 발휘된다고 생각하여, 형식적 제약 속에서 내용이 제대로 성립되는 글쓰기를 문학적 도전으로 삼았다. 울리포의 실험정신은 페렉의 모든 작품에 큰 영향을 미쳤다. 그는 프랑스어에서 가장 많이 쓰이는 알파벳 e가 들어가지 않는 단어로만 300여 쪽에 이르는 소설 『실종』(1969)을 썼고, 반대로 『회귀자들』(1972)은 e가 들어간 단어로만 썼다. 페렉의 작품 중 가장 널리 알려진 『인생사용법』(1978)은 이런 실험정신을 더욱 철저하게 밀고 나가면서도 인생이라는 주제를 진지하고 깊이 있게 탐색한 소설로, 그에게 메디치 상을 안겨주었다. 마흔여섯이라는 젊은 나이에 삶을 마감하기까지 소설, 시, 희곡, 시나리오, 평론, 영화 등 다양한 장르를 자유롭게 넘나들면서 자신만의 분명한 세계를 구축한 페렉은 20세기 후반 프랑스 문학을 대표하는 위대한 소설가라는 평가를 받는다.

조르주 페렉의 『 '53일' 』

1999년 샌프란시스코 만에서 20여 명의 친구들이 모였다. 그들은 7월 한 달을 공동 관심사에 쏟자고 결정했다. 그것은 원래 혼자서 해야 하는 일, 바로 소설 쓰기였다. 그들은 황당하고 모순적이며 비관적이고 돌발적인 기획을 둘러싸고 모였고, 이를 나노라이모^{NaNoWriMo}라고 불렀다. 다들 소설을 쓰고 싶은 욕망은 있었지만 돈벌이와 가정생활이 시간을 모두 잡아먹어 목적을 달성하기가 어려웠던 사람들이다. 그들은 함께 방어벽을 쌓고 서로 돕기로 했다. 그리하여 나노라이모가 탄생했다. 나중으로 미루려는 마음과 자신감 부족, 어리석은 변명들을 물리치고, 최종적으로는 미완성에 맞서기 위해서.

타인의 지지를 바탕으로 자신과 시합을 벌이는 나노라이모는 '전국 소설 쓰는 달^{National Novel Writing Month}'의 준말로, 한 달 동안 소설 한 편 쓰기를 목표로 삼았다. 주제는 중요하지 않았고, 작품의 질도 중요하지 않았

다. 더도 말고 덜도 말고 30일이라는 게 중요했다. 그때부터 이 시합은 매년 열리고 있다. 11월 1일이면 4만 명이 넘는 사람들이 소설 쓰기를 시작하고, 그중 6천 명가량이 정확히 11월 30일에 딱 맞춰서 175쪽 분량의, 혹은 5만 단어로 구성된 소설 한 편을 완성한다.

조르주 페렉Georges Perec은 나노라이모에 대해 알지 못했다. 그는 1965년 『사물들』로 르노도 상을, 1978년에는 『인생사용법』으로 메디치 상을 받은 후 전업 작가가 되었고 많은 작품을 발표했다. 그러니 나노라이모의 아마추어 작가들처럼 소설책 한 권을 완성하기 위해 다른 사람들의 도움

조르주 페렉

이 필요한 사람은 아니었다. 그러나 그에게도 어울리는 친구들이 있었고, 제약을 설정하고 글을 쓰는 유희를 좋아했다. 1969년에는 프랑스어에서 제일 사용 빈도가 잦은 알파벳 e를 단 한 번도 사용하지 않고 300쪽짜리 소설 『실종』을 쓰지 않았던가? 그리고 5년 뒤 내놓은 또 다른 소설 『회귀자들』에서는 앞 소설을 혼성모방하여, 오직 e가 들어간 단어만 사용하지 않았던가?

그렇지만 그런 그도 나노라이모에 참여했다면 실패했을 것이다. 어떻게 그런 터무니없는 주장을 할 수 있느냐고? 그도 비슷한 일을 시도했었기 때문이다. 더구나 그의 도전은 훨씬 더 쉬웠다. 기간이 30일이 아니라 53일이었기 때문이다! 거의 두 배 아닌가!

왜 53일이었을까? 1981년 봄, 오스트레일리아 브리즈번에 있는 퀸즐랜

드 대학에서 조르주 페렉을 체류작가로 초대했다. 페렉은 거기서 한 달을 지내고는 3주 동안 오스트레일리아의 다른 대학들을 둘러보았는데, 여행 날짜를 계산해보면 정확히 53일이 된다.

스탕달의 애독자이던 조르주 페렉에게 53일은 특별한 의미가 있는 숫자였다. 스탕달이 『파르마의 수도원』을 쓰는 데 걸린 날짜에 하루를 더 보탠 숫자였기 때문이다. 이 아이디어를 바탕으로 페렉은 53일 만에 소설을 한 편 쓰기로 했다. 스탕달에 대한 경의의 표현이자 겸손의 표시였다. 그는 53일을 택함으로써 자신이 『파르마의 수도원』의 저자만큼 훌륭하지 못하며, 그와 어깨를 견주려는 생각도 없고, 단지 글쓰기를 자극하는 새로운 제약을 스스로에게 부과할 뿐임을 넌지시 비춘 셈이다.

조르주 페렉은 1982년 3월, 미완성의 소설을 남겨둔 채 46살의 나이로 죽었다. 작업은 상당히 진척되었고 틀이 갖추어졌으며 결말은 예정되어 있었다. 작가가 아주 일찍 음모를 드러내서 수수께끼의 열쇠를 쥐고 있는 탐정소설이나 스파이소설처럼 보이지 않는가? 소설은 두 부분으로 나뉜다. 1부를 구성하는 13장 중에 11장은 타자를 쳐놓았고, 15장으로 구성될 예정이던 2부는 산발적인 메모 형태로만 남아 있다. 13장과 15장이라는 구성도 『파르마의 수도원』과 일치한다.

대부분 손으로 써놓은 메모들은 페렉이 동시에 작업하던 여러 공책에서 나왔다. 작가의 작업실은 작가와 함께 옮겨 다니는 유연한 공간이다. 페렉은 1981년 8월 28일 오스트레일리아 행 비행기를 탔다. 퀸즐랜드 대학에서 그는 기능적인 사무실과 전자타자기를 사용했다. 올리베티사의 신제품인 이 타자기는 한 쪽 분량의 원고를 기억장치에 저장할 수 있었

다. 그는 10월 19일에 프랑스로 돌아왔다. 그 후 11월에 이탈리아로 가면서 원고를 가져갔지만, 12월에 파리로 돌아올 때까지는 작업을 다시 시작하지 않은 것으로 보인다.

우리는 그가 여러 종류의 책상에서 작업하는 모습을 상상할 수 있다. 호텔 방에 비치된 탁자, 친구 집의 탁자, 침대 머리맡의 탁자……. 그것들이 그날 처음 떠오른 생각들, 마지막으로 떠오른 생각들을 정리하는 데 쓰였으리라. 어쩌면 카페에서도 종이에 메모를 한 다음 반으로 접어 웃옷 주머니나 가방에 쑤셔 넣었을 것이다. 따라서 『'53일 53 Jours'』의 작업실은 아주 구체적으로 말해서 주황색 공책, 파란색 공책, 책상 위에 놓여 있던 하얀색 공책, 이렇게 세 권의 공책과 두 권의 수첩이다. 그중 '로디아' 상표가 있는 수첩에는 반으로 접은 종이들까지 들어 있었고, 다른 수첩은 아마도 머리맡 가구 위에서 발견된 것 같다. 그리고 마지막으로 검정색 서류함이 있고, 분류되지 않은 채 여기저기 굴러다니던 메모들도 있다.

우리가 이 모든 사실을 알 수 있는 것은 페렉의 절친한 친구였던 두 작가, 자크 루보와 해리 매튜스 덕분이다. 그들은 1989년에 유고집 『'53일'』을 출간했다. 이 제목에서 인용부호는 아주 중요한 역할을 한다. 소설의 1부, 거의 다 써놓은 부분의 제목도 인용부호는 없지만 똑같이 「53일」이기 때문이다. 2부의 제목은 「R은 R의 L을 P하는 M이다 Un R est un M qui se P le L de la R」였다. 이 난해한 수수께끼의 답은 곧 밝혀질 것이다. 결국 『'53일'』은 완전히 집필을 마친 11장을 실은 1부, 이야기의 결말을 궁금해 하는 독자들을 위해 아직 집필되지 않은 17장 중에서 사건 진행과 관련된 메모를 발췌하여 수록한 2부, 마지막으로 페렉이 남겨둔 거의 모든

메모들(서류함, 공책들, 흩어져 있던 종잇조각들)을 담은 3부로 구성된다.

『'53일'』은 페렉이 미완성으로 남긴 유일한 원고다. 페렉 전문가라 할 수 있는 측근들은 그가 어떤 기획을 포기하는 일은 결코 있을 수 없다고 전한다. 베르나르 마녜에 따르면, "유일하게 페렉이 정말로 포기한 것이 있다면 그건 사실 그가 출판한 책들이다.(단행본으로 출간했든 혹은 「장소들」처럼 부분적으로 발표한 글이든.) 그는 책을 미완성이나 기획 상태로 내버려두는 법이 없었다. 또한 『실종』을 시작으로 자신이 쓰는 모든 책 속에 이전 작품들을 잊지 않고 '다시 기입' 했다."

아쉬움을 달래지 못한 독자들 중에는 페렉이 아직 죽지 않았다거나 적어도 1982년에 죽지는 않았다고 주장하는 이들도 있다. 이런 논평가나 블로거들은 1969년 폴 매카트니의 죽음을 둘러싼 징후들만큼이나 반박할 수 없는 징후들을 그 근거로 제시한다. 한편 어떤 사람들은 루보와 매

튜스가 경의를 표현하는 한 방법으로 1부를 썼을 수도 있다고 넌지시 비춘다. 보르헤스와 비오이 카사레스가 H. 부스토스 도메크라는 공동의 가명으로 함께 작업했듯이, 또한 레포프스키와 나탄이 엘러리 퀸이라는 가명으로 30여 편의 탐정소설을 발표했듯이, 두 작가가 죽은 친구 이름으로 함께 글을 썼다는 것이다. 실제로 엘러리 퀸의 작품은 『'53일'』에서 꽤 상세하게 인용되어 있다.

『'53일'』은 격렬한 토론과 논쟁, 입증할 수 없는 가설들을 불러일으켰고, 당시에도 스탕달이나 발자크, 혹은 에드거 앨런 포나 애거사 크리스티의 작품에서 실마리를 찾는 박사논문들이 나왔다. 하지만 다 부질없는 말다툼이다! 『'53일'』은 실화소설에 속한다. 하지만 무엇보다 『'53일'』은 단순한 미완성 원고가 아니라 미완성에 대한 소설이다. 미완성을 다루는 소설.

페렉은 1978년 12월 8일자 〈르 피가로〉를 통해, 거의 3년간 품고 있던 강박적인 생각을 고백했다.

"잇달아 책을 내면서 내게는 때로 위로가 되고 때로 불편한 어떤 감정이 생겨났다.(이 불편함은 항상 '앞으로 나올 책'에, 즉 표현할 수 없는 것을 지시하는 미완의 어떤 것에 매달리게 되는 데서 연유한다. 그런데도 글을 쓰려는 욕망은 절망적으로 그쪽을 향한다.) 그것은 내 책들이 같은 길을 지나가고, 하나의 공간에 표지를 설치하고 있다는 감정이다. (…) 나는 [내가 문학에 대해 지닌] 이 이미지를 결코 정확하게 포착하지 못할 것이다. 내게 그것은 글쓰기를 넘어선 어떤 것, '왜 나는 글을 쓰는가' 하는 질문 자체와도 같다. 내가 여기에 답할 길은 오직 한 가지, 마치 가차 없이 완성된

퍼즐처럼, 글쓰기를 멈추고 이 이미지를 가시화하는 순간을 끊임없이 뒤로 연기하면서 계속 글을 쓰는 길밖에 없다."

『'53일'』이라는 퍼즐은, 얼마 전 사라진 한 작가의 원고를 떠맡게 된 수학 교수의 항해일지에서 출발한다. 이 원고는 아직 완성되지 않은 탐정소설인데, 이 소설의 주인공 이름이 사라진 작가의 이름과 같은 세르발이다. 그런데 2부로 가면, 교수의 일지 자체가 바로 행방불명된 남자 세르발의 차 속에서 발견된 미완성 원고임이 드러난다. 살리나는 이름의 탐정은 수사를 통해 그것이 주문받은 작품이라는 사실을 밝혀낸다. 원고를 집필한 페렉이라는 인물은 익명의 주문자들이 제시한 아주 구체적인 실마리들, 즉 모든 이야기가 그르노블에서 벌어지기 때문에 대부분 스탕달과 관련이 있는 이 실마리들을 사용해서 53일 동안 작업하는 일을 수락했었다. 그런데 작가가 기한을 지키지 못했다.

따라서 이 책은 수수께끼 같은 이야기들이 연달아 나오는, 탐정소설의 혼성모방처럼 보인다. 소설 속의 작가들은 다들 사라져버렸고, 각 이야기의 뒷부분은 앞부분과 상반되거나 앞부분의 얼개를 해체하는 내용이다. 스탕달과 그의 고향 도시, 그의 생애와 작품에서 찾아볼 수 있는 암시들이 가득 들어찬 이야기들. 페렉은 자신의 기획을 이렇게 소개했다.

"그것은 책이 아니라 서로 마주보고 있는 이야기들이다. 우리가 거울에 책을 갖다 대고 거울 속 저편을 바라보면 책이 뒤집어져 보이는 것과 약간 비슷한 이치다. 그것은 전도된 이미지다."(〈정글〉 6호에 실린 대담, 1982)

그렇지만 『파르마의 수도원』은 줄거리를 들려줄 수 있는 반면에, 수수께끼가 군데군데 박혀 있고 쓸데없는 단서들이 널린 『'53일'』의 줄거리를 들려주는 일은 심하면 진절머리가 나고 잘해야 무익한 일이 될 것이다. 복잡한 이야기들이, 마치 일부러 부숴버린 커다란 거울의 파편처럼, 단편적으로 서로 반사하고 대치하기 때문이다.

그 속에는 암호화한 실마리들과 암시들이 다양한 종류로 존재하며, 그것들은 마치 퍼즐처럼 '초보자용'에서 '전문가용'까지 단계별로 나눌 수 있다. 우리는 여기서 300칸 십자말풀이를 만들어낸 페렉의 면모를 확인할 수 있다. 어떤 암호는 해답이 책 안에 이미 들어 있거나 아주 명백하게 드러난다. 하지만 어떤 암호들은 독자가 그 소설의 유능한 탐정이 되어 수사에 매달릴 때에만 답을 찾을 수 있다. 결국 이 책은 탐정소설이므로 그렇게 하고 싶은 욕구를 억제하기란 지극히 어렵다고 볼 수 있다. 어떻게 탐정소설을 읽으면서 진실을 밝히려 하지 않겠는가?

몇 가지 예를 들어보자.

—쉬움, 초보자 단계. 본문을 바로 인용하겠다.

CL.53J64(9/1) 타이핑. 18장. 스탕달과 관련된 암시가 너무 많은 것 같아서 살리니는 곧 그것들을 모두 조사하는 일을 포기했다. 「53일」 안에서 로베르 세르발은 빨간 재규어를 소유한 걸로 나오는데, 실제로 그는 검은 재규어를 갖고 있었다. 빨강과 검정이 스탕달의 『적과 흑』을 떠올리게 한다 또한 힐튼호텔에서 영사는 마치 우연인 것처럼 시금치를 곁들인 송아지 갈비 요리를 주문했는데, 우리는 그것이 스탕달이 좋아하던 요리라는 사실을 알고 있다.

쿨라로는 그르노블의 옛 이름이다. 그리앙타는 이탈리아의 코모 호숫가에 있는 성의 이름으로, 파브리스[델 동고, 『파르마의 수도원』의 주인공]가 젊은 시절을 보낸 곳이다. 기타 등등.

— 이번에도 쉬움, 1단계. 제2부의 제목 'R은 R의 L을 P하는 M이다'. 이 말은 살리니가 차에서 발견된 원고 사이에서 찾아낸 가느다란 종이 띠에 적혀 있었는데, 이것이 수사에 새로운 활력을 불어넣는다. 페렉은 브리즈번에서의 금요일 강의 중에 학생들에게 이 문장을 완성해보라고 했다. 기록에는 "익살꾼은 연습 다음 날 모습을 나타내는 놈이다(Un Rigolo est un Mec qui se Pointe le Lendemain de la Répétition)", "혁명가는 이성의 사치를 누리는 신사다(Un Révolutionnaire est un Monsieur qui se Paie le Luxe de la Raison)" 등의 대답 목록이 모두 남아 있다. 정답은 "소설은 길을 따라 산책하는 거울이다(Un Roman est un Miroir qui se Promène le Long de la Route)." 스탕달이 아주 좋아했던 문장이다. 그는 이 문장을 그의 소설 『아르망스』와 『뤼시앙 뢰방』에서도 언급했고, 특히 『적과 흑』에서는 8장의 앞머리에 "소설, 그것은 길을 따라 산책하는 거울이다. ─생레알"이라고 인용했다. 그런데 이 문장은 출처가 불분명하다. 생레알, 즉 17세기 사부아의 사료편찬자였던 세자르 비샤르 드 생레알이 그런 문장을 썼다는 흔적을 어디서도 찾을 수 없기 때문이다.

— 다른 예. 세르발이라는 이름은 가명이다. 적어도 이 이름을 쓴 첫 번째 등장인물이자 사라진 탐정소설의 작가에게는 가명이었다. 그의 진짜 이름은 스테판 레알(생레알)스테판의 첫 두 글자 st는 생레알에서 '생'으로 발음되는 Saint의 약자

와 같다이다. 또한 '파리'를 뜻하는 플라이Fly라는 이름의 인물도 나오는데, 이탈리아어로 파리는 '모스카mosca' 이고 『파르마의 수도원』에 모스카 백작이라는 인물이 등장한다. 루아르의 가명 쥘리앙 라베$^{Julien\ Labbé}$도, 『적과 흑』의 앞부분에서 성직자를 꿈꾸던 젊은 시절의 쥘리앙 소렐을 연상케 하는 쥘리앙 신부$^{l'abbé\ Julien}$와 발음이 같다. 한편, 루아르의 실종을 수사하던 세르발이 가장 유력한 용의자로 꼽은 인물은 비샤르 드 무티에르인데, 이 이름은 세자르 비샤르 드 생레알을 연상시킨다. 차이가 있다면, 세자르 비샤르는 무티에르가 아니라 샹베리에서 1639년에 태어났다는 정도다. 그래도 어쨌든 그 사실을 알고 있거나 알아내야 한다. 문제가 복잡해진다는 것을 알 수 있다.

—2단계. 세르발의 타이피스트 리즈는 엄청나게 매력적이며 협잡쯤은 개의치 않는 여자다. 그런 그녀가 연극이나 오페라로 만들어진 『돈 카를로스』의 다양한 판본 중에서 (실러나 베르디를 인용할 수도 있었을 텐데) 굳이 잘 알 수도 없는 M. 드 페레스크라는 사람의 희곡을 언급한다. 그런데 알고 보니 스탕달이 즐겨 인용했던 사부아의 사료편찬자 생레알이 바로 여러 『돈 카를로스』 중에서 오늘날에는 잊혔지만 오랫동안 최초의 역사소설로 평가된 작품을 쓴 사람이었다.

—또 다른 예. 베로에게는 크로제라는 친구가 있다. 스탕달의 친구 루이 크로제처럼 그도 프랑스대사관 직원이다. 베로는 일러준다. "그 책의 비밀은 일화나 돌발적인 사건 속에 있는 게 아니라, 내가 아주 많은 예를 들어 보일 수도 있는 고유명사의 변형 속에 들어 있다."

심지어 베로라는 이름도, 프랑스와 이탈리아 사이의 샤르트뢰즈 동쪽

지역에 있는 고원의 이름과 같다.(그 고원은 마치 어떤 축을 중심으로 뒤집어놓은 듯한 형상이다. 거울에 비친 상이라 할 수 있을 정도다.)

마지막으로 가장 눈에 띄는 변형이 남아 있는데, 그것은 바로 스탕달이 『파르마의 수도원』을 쓰는 데 들인 날짜의 수를 바꿔놓은 것이다. 페렉의 초고 마지막 쪽이 이 부분을 다루고 있다.

S : 그런데 왜 제목이 '53일'인가?

P : 그건 스탕달이 『파르마의 수도원』을 쓰는 데 걸린 시간입니다. 그걸 모르셨나요? 우린 처음 만났을 때 그 사실을 놓고 아주 많은 이야기를 나누었습니다. 그도 53일 만에 소설 한 편을 쓰고 싶어 했지요. 우리가 거기에 도전하겠다는 생각을 하게 된 것도 그래서입니다. (…) 사실 그는 훨씬 더 많은 시간을 들였습니

스탕달의 『파르마의 수도원』 친필 원고

다……. 우리도 대충 예상은 했지만, 나중에는 정말로 그를 밀어붙여야만 했지요.

파리 브리즈번 브레쉬르

1981~1982

페렉은 스탕달이 1838년 11월 4일부터 12월 26일까지 『파르마의 수도원』을 집필하는 데 매여 있었음을 정확하게 알고 있었다. 11월을 31일로 잘못 계산하지 않는 이상, 이 날짜를 모두 합하면 52일이 된다.(우연이지

만, 11월은 나노라이모가 소설을 쓰기로 선택한 달이기도 하다.) 대수롭지 않아 보이는 이 실수는 사소한 차이이자 해석을 허용하는 변형이고, 바로 그 간격 속에서 스탕달에 대한 탈무드 식 주석이 울리포Oulipo, 페렉이 회원으로 참여한 실험적 문학운동 단체 특유의 창조적 비약으로 태어난다.

　—3단계. 원고 속에는 스탕달만이 아니라 발자크의 『샤베르 대령』 같은 다른 문학 작품들에 대한 암시도 많이 들어 있다. 죽은 줄 알았는데 살아 돌아온 사람의 이야기인 『샤베르 대령』은 사라져버린 사람들의 이야기를 모두 상쇄하는 역할을 한다. 조르주 페렉 자신의 삶이나 작품에 대한 암시들도 숨어 있다. 살리니는 그의 소설 『인생사용법』에서 뽑아온 인물이다. 페렉이 1950년대에 다녔던 에탕프의 기숙학교도 알아볼 수 있다. 또한 우리는 소설 2부에서 옛 레지스탕스 운동원들끼리 어두운 과거를 청산하는 무대가 된 샤르트뢰즈 산괴 위로, 거울 역할을 하는 그르노블 습곡을 중심으로 반대쪽에 있는 베르코르 산괴의 그림자가 드리워져 있음을 알 수 있다. 1942년 가을, 전쟁 초반에 남편을 잃은 페렉의 어머니는 빌라르 드 랑스로 미리 피난 가 있던 친척에게 6살 먹은 어린 아들을 보냈다. 하지만 미처 그들과 합류하지 못한 그녀는 몇 달 뒤 체포되어 강제수용소에서 죽었다.

　이 소설은 다양한 독서의 그물망을 교차시키고, 삶의 파편들을 암호화하여 거기 파묻는 계기였다. 그런 식으로 원고의 결 속에 포착된 삶의 파편은 하나의 재료, 실종과 끝에 대항하는 재료가 된다.

　—마지막으로, 3.14159265……로 무한히 계속되는 파이π 단계. 스탕달은 그의 소설을 52일 만에 '쓰지' 않았다. 그는 소설을 구술했다. 마찬

가지로 세르발도 그의 원고를 리즈에게 구술한다. '읽다'를 뜻하는 프랑스어 동사 lire^{리르}의 명령법처럼 보일 수도 있는 타이피스트의 이름으로 시간을 오래 끌지는 말자. 대신 그녀의 타자기가 브리즈번의 대학 사무실에 있던 기억장치를 갖춘 올리베티 ET 221 타자기가 아니라 올리베티 렉시콘 80이라는 사실에 주목하자. 그것은 컴퓨터의 시조격인 천공테이프^{punched tape}의 연구와 개발에 쓰였던 역사적인 모델이다. 당시 쓰이던 암호는, 이른바 '반전'의 조합에 기반을 둔 국제 전신 알파벳 부호였다. 이 조합은 부호 하나당 32개의 조합을 가능하게 한다. 이 시스템이 뷜^{Bull, 프랑스의 컴퓨터회사}에 의해 1950년에, 바로 스탕달의 세계에서 수도라 할 수 있는 밀라노에서 소개된 것은 분명 우연이리라.

하지만 기억장치를 갖춘 기계에 반드시 필요한, 구멍 뚫는 기계가 거기 있는 것은 우연이 아니었다. 그래도 아주 영리한 독자라면 그런 기계로 쓴 책을 해독할 수 있을 것이다! 초반에 등장하는 '평범한 수학 선생' 베로도 그 암호 해독에 어찌나 푹 빠졌던지, 소설과 함께 출간된 메모들을 보면 그가 마치 샤베르 대령처럼 두 번째 수사관 살리니의 잘못된 기억 속에서 '프랑스어 선생'으로 다시 나타날 정도였다. 초고의 실수였을까? 페렉처럼 노련한 작가가 주요 등장인물의 특징과 관련해서 그런 실수를 했다고 믿기는 어렵다. 최악의 상황을 가정하자면 그것은 실수였을 것이다. 수학 선생을 프랑스어 선생으로 바꾸면 의미가 달라지기 때문이다. 하지만 최상의 상황을 가정해볼 때 그것은 의도했던 결과다. 발자크도 소설의 흐름을 위해 그런 식으로 등장인물들을 변형시켰다. 작가가 페렉인 이상, 치밀한 계산과 인용 쪽에 비중을 두는 것이 더 나을 듯싶다.

그렇지만 살리니가 좀 더 뒤에서 지적하듯이, "숨겨진 의미를 찾아내기 위해 분명 진부해 보이는 정보의 의미까지 왜곡하는 태도, 줄거리가 엄밀하게 기계적으로 진행될 뿐인데도 난해함을 제거하겠다며 끊임없이 지루하게 텍스트를 설명하는 태도"를 경계하도록 하자.

"대체 우리는 그에게 정확히 무엇을 기대하는 걸까? 어떻게 그는 이 기만적인 거울들이 복잡하게 얽힌 한가운데서 자신이 제대로 길을 찾을 거라고 믿을 수 있는가?"

좋다. 그렇다면 길을 따라 산책하는 거울의 속도가 늦춰졌고, 세부적인 부분에서 이 소설의 형식이 서로 마주보는 이야기들의 단순한 대응보다 훨씬 더 복잡하다는 말이 된다. 만일 플롯을 중시하는, 즉 인과관계에 따른 줄거리 진행을 중시하는 서사예술의 극치가 탐정소설이라면, 『'53일'』은 극도로 정교한 탐정소설의 외양을 모두 갖춘 셈이다. 하지만 이 소설은 수수께끼를 해결하는 데 전혀 관심이 없다. 여러 사건의 인과관계, 이름들, 심리적 동기, 탐정의 추론을 따라가다 보면 다시 원점으로 돌아오게 된다. 그래서 결국 사건 자체는 중요하지 않으며, 소스라치게 만드는 줄거리 진행은 독자를 끌어들이기 위한 눈속임에 불과함을 깨닫는 것이다. 폴 발레리가 (『뤼시앙 뢰방』의 서문에서) 스탕달에 대해 한 말을 페렉에게도 적용할 수 있을 것 같다. "내게는 여기서 암호를 사용한 희극밖에 보이지 않는다. 그는 암호로 글을 쓰려 했다."

하지만 이것만으로는 『파르마의 수도원』과의 관계가 충분히 해명되지 않는다. 베로는 세르발의 사라진 원고에 대해 이렇게 말한다. "진실은 소

설 속에만 암호화되어 있는 것이 아니라 그 소설이 제작된 배경 속에도 암호화되어 있다." 그러니 표지판을 따라가서 배경을 살펴보자.

『'53일'』 표지(1994)

스탕달에 대한 페렉의 관심은 적어도 1953년으로 거슬러 올라갈 수 있다.(맞다. 53이다. 하지만 이건 우연일 뿐이다.) 그 해에 그가 스탕달에 대한 발표를 매우 훌륭하게 해내자, 클로드베르나르 고등학교의 문학 선생이 그에게 작가의 길을 권유했다고 한다.

그가 공식적으로 이 작가의 길을 마감한 작품은 『'53일'』이 아니라 『어느 미술애호가의 방』이다. 조르주 페렉이 오스트레일리아에 있을 때, 대학 측에서 그의 작품을 소개하는 전시를 연 적이 있다. 그때 그는 세세한 부분들까지 전시 준비에 꼭 참여하고 싶어 했고, 진열창 안에 전시된 여러 작품을 소개하는 작은 카드를 직접 작성했다. 전시 개막일 전날, 학과장은 그가 만든 카드에 오역이 있음을 발견했다. 『어느 미술애호가의 방』 옆에 붙이는 카드에 '그의 최근 소설His latest novel'이라는 말 대신에, 마치 작가가 죽기라도 한 것처럼 '그의 마지막 소설His last novel'이라고 쳐 놓은 것이다. 페렉에게 그 사실을 알려주었지만 그는 상관없다고, 어차피 카드를 다시 만들기에도 너무 늦었다고 대답했다. 자신의 병이 얼마나 심각한지 이미 알고 있었던 걸까?

파리로 돌아온 그는 1981년 12월 12일에 한 라디오 방송에 출연했는데, 방송 주제가 '죽기 전에 해야 할 일 50가지'였다. 물론 여기서 죽음은 사람들이 쉽게 다룰 수 있는 추상적인 관념에 불과하기 때문에, 소원 목

2008~2009년 프랑스에서 열린 페렉 관련 전시 포스터. 현대미술가들이 페렉의 작품과 성향에 착안해 제작한 작품들이 전시되었다.

록들도 현실보다는 몽상 쪽에 가까웠다. 그렇다 하더라도, 그는 당시 쓰고 있던 소설에 대해 전혀 언급하지 않았다.

그렇다면 살펴보아야 할 것은 어쩌면 『'53일'』의 제작 배경이 아니라 건너편에서 마주보고 있는 『파르마의 수도원』 쪽인지도 모른다. 조금만 조명을 달리 해보면, 『파르마의 수도원』이 경이로운 것은 52일 만에 완성되었기 때문이 아님을 깨닫게 된다. 놀라운 건, 그 소설이 정말로 완성되었다는 사실이다. 7월 혁명과 체제의 변화에 뒤이은 1830년에 앙리 베일, 일명 스탕달은 이탈리아 주재 영사로 로마 근처의 치비타베키아로 파견되었다. 그는 『적과 흑』이 인쇄되는 와중에 프랑스를 떠났다.

스탕달은 거기서 무척이나 지루했다. 치비타베키아는 벽촌이었다. 그는 세상의 중심인 파리가 그리웠다. 파리는 유럽의 역사가 만들어지는 곳이었다. 6년 동안 스탕달은 가능한 한 자주 로마로 빠져나가곤 했고, 많은 글을 썼다. 하지만 자신이 공직에 있는 한 당시 작업 중이던 소설 『뤼시앙 뢰방』을 출간할 수 없다는 사실은 잘 알고 있었다. 그 소설의 등장인물들은 실제 인물들에게서 영감을 많이 얻었기 때문이다. 6년이 그렇게 흘러서 1836년 3월이 되었고, 그는 1개월의 휴가를 누리게 되었다. 하지만 그는 3년 동안이나 자리를 비웠다. 그가 『파르마의 수도원』을 쓴 것은 바로 이 늘어진 휴가 기간 중인 1838년, 파리에서였다. 이 책은 1839년 4월에 출간되었다. 다른 기획들이 뒤를 이었고, 1840년에 시작한 그의 마지막 사랑을 기록한 일기도 그중 하나였다. 영어 제목을 몹시 좋아하는 좀 속물적인 취향이 있었던 그는 이 일기에 「더 라스트 로맨스The Last Romance」라는 제목을 붙였다. 그는 1842년 사망할 때까지 아주 많은 글을

썼고, 다양한 장르의 글을 썼다. 그런데 놀랍게도 『파르마의 수도원』은 1830년의 전환기 이후에 스탕달이 완성한 유일한 소설이었다.

한편 거울 건너편으로 비치는 『'53일'』은 일차적으로, 뒤표지에 적힌 대로 '조르주 페렉이 죽는 순간까지 작업하던 소설'이자 그의 유일한 미완성 소설이다. 그리고 주의 깊게 읽을 때 『'53일'』은 일종의 유언을 담은 책, 거울의 도움을 받아 만든 자화상처럼 보인다. 작가가 실종자로 위장하고 미완성으로 만든, 미완성에 대해 다루는 자화상. 그것은 사각의 틀 안에 들어간 미완성이다.

어쩌면 이 미완성은 순전히 겉보기에만 그런 것일 뿐, 모두 일부러 계획해서 구성한 것일지도 모른다. 그렇다면 페렉이 타자기로 친 앞부분과 초고 상태의 뒷부분들, 그리고 스케치와 메모들로 구성된 원고를 준비한 것은, 해체라고 하는 지극히 현대적인 개념을 바탕으로 일반적인 소설의 구성을 의도적으로 포기한 결과가 된다. 그것은 어림짐작과 과오, 실수, 편집상의 결함들에까지 세심한 주의를 기울임으로써 도달한 형식이다. 『'53일'』을 출간한 편집 책임자들은 이번 출간이 페렉의 '기록'을 최초로 소개하는 것이라고 강조했다.(그들은 후에 『'53일'』을 다르게 출간할 수도 있다고 생각했을까?) 폴리오 전집으로 출간된 『'53일'』의 표지 삽화는 페렉이 개인적으로 수집한 엽서의 그림을 이용했는데, 거기에는 '통북투 Tombouctou 52일'(53일이 아니다)이라 적혀 있다. 그리고 유작의 발행일은 『파르마의 수도원』이 나온 지 거의 150년 150일째 되는 날이었던 것 같다.

모든 설명에 '아마, 거의'가 따라 붙는다. 결국 수학 선생과 프랑스어

선생을 뒤섞어놓았던 저자는 끝없이 근사치를 찾아가는 무한수를 텍스트로 옮겨놓았다. 페렉을 위한 파이*일까? 흔히 십자말풀이가 그렇듯이, "해답은 자명하다. 문제를 풀기 전에는 결코 풀 수 없을 것처럼 보인다. 하지만 일단 해답을 찾고 나면, 그 단어를 설명하는 문장 속에 답이 아주 정확하게 표현되어 있었음을 깨닫게 된다. 단지 우리가 그것을 볼 줄 몰랐을 뿐이다. 모든 문제는 다르게 보는 데 있다."(『십자말풀이』)

나노라이모에서 마지막까지 남은 사람들은 기진맥진하면서도 행복하게 원고가 끝나는 175쪽 아래에 '샌프란시스코, 20××년 11월 1일~11월 30일'이라고 써넣게 된다. 하지만 작가가 '초고'의 마지막 쪽에 그렇게 서명한 것을 한 번이라도 본 적이 있는가? 그런데 페렉은 세심하게도 마지막에 이렇게 적어두었다.

파리 브리즈번 브레쉬르
1981~1982

그럼 그건 초고가 아니었단 말인가.

에필로그

모든 시리즈가 그렇듯이, 이 책을 마치는 일은 그것을 중단하고 미완성으로 남겨둔다는 의미다. 책을 완결의 베일로 장식하려면 가벼운 분장만으로도 충분했으리라. 숫자를 맞춰서 10장에서 멈추거나 12장까지 나아갔어야 했을지도 모른다.

다룰 작품이 부족하지는 않았다. 지금도 우리는 크레티앵 드 트루아가 9000행이나 되는 시를 써놓고도 어떻게 페르스발과 성배의 이야기를 포기했는지, 그리고 이 시가 어떻게 프랑스 문학의 시조가 되어 이후 그토록 많은 시가 태어나는 문을 열어놓았는지 다룰 수 있을 것이다. 또한 모차르트와 떼려야 뗄 수 없는 그의 〈장송곡〉을 비롯하여 유명한 미완성 작품들을 떠올릴 수도 있고, 슈베르트의 그 유명한 〈미완성 교향곡〉이 올바른 제목인지 잘못 붙인 제목인지 질문할 수도 있었다. 여기서 다룰 수 있는 소설도 셀 수 없이 많다. 미완성의 챔피언이라 할 스탕달의 소설

들뿐만 아니라, 소설의 죽음을 입증해야 했던 사르트르의 소설들, 롤랑 바르트가 소설 장르에 대한 망설임을 극복하고 『비타 노바』라는 제목으로 시작했던 소설도 있다. 그것은 그가 맛볼 시간을 가질 수 없었던 소설가의 삶을 다루고 있다. F. S. 피츠제럴드의 『마지막 대군』이나 무질의 『특성 없는 사나이』를 읽을 때도 그게 미완성 작품이라는 사실 때문에 거북한 면은 없다. 바흐의 조곡들에서 알반 베르크의 마지막 오페라이자 어쩌면 오페라 전체의 역사에서 최후의 작품일지도 모르는 〈룰루〉에 이르기까지, 라파엘로가 연인 라 포르나리나를 그린 초상화에서부터 데이비드 호크니의 『페로 동화집』 삽화를 거쳐, 세자르 영화제에서 예술 작품으로 승격될 뻔했던 캐릭터 탱탱^{Tintin}의 작가 에르제가 남긴 유작 만화 『알프 아트』에 이르기까지, 또 완공되었더라면 세계에서 가장 높은 건물이 되었을 북한의 류경호텔에서 트르그지우^{루마니아의 도시}에 있는 브랑쿠지^{루마니아 출신으로 프랑스에서 활동한 현대 조각가}의 기둥 조각에 이르기까지, 모든 미완성 작품은 하나같이 나름의 비극을 담고 있다. 시작하기는 쉽다. 하지만 끝내기만큼 어려운 일이 어디 있겠는가?

"왕포, 너에게 남아 있는 빛의 시간들을 이 그림을 마치는 데 바치기를 바란다. 그리 할 때 이 그림은 너의 긴 생애에 축적된 마지막 비밀들을 담게 될 것이다. 곧 잘려나갈 너의 두 손은 분명 비단 천 위에서 떨릴 것이고, 이 불행의 그림자로 인해 너의 작품에 무한이 스며들 것이다. 그리고 곧 멀게 될 너의 두 눈은 분명 인간의 감각을 극한으로 몰고 간 결과를 보게 될 것이다. 바로 이것이 나의 계획이니라. 늙은 왕포여, 나는 너에게 이 일을 완수하기를 명하노라."

동양을 배경으로 한 마르그리트 유르스나르의 단편 「왕포는 어떻게 구원되었는가」에서, 황제는 늙은 화가의 눈을 불로 지지고 두 손을 자르기 전에, 화가가 젊은 시절에 시작한 스케치를 완성하라고 강요한다. 늙은 거장은 명령을 따르지만, 작품의 완성은 황제의 예상과는 다른 곳을 향한다.

　미완성 예술 작품은 갈등의 희생양인 경우가 많다. 개인의 작품이든 집단의 작품이든, 대체로 이 갈등은 결과로 남은 작품 속에 말끔하게 숨어 있다. 이런 작품들은 상처와 치료, 후회, 집적, 포기 같은 것들을 보여준다. 그들은 중간 지점에, 초고와 걸작 사이에 존재한다. 그들은 작품 제작 과정에 대한 비밀을 완성된 작품보다 더 많이 드러낸다. 적어도 그렇게들 믿고 있다. 종종 그들은 천재라든가 걸작, 위대한 예술가, 위대한 작가에 대한 일반적인 생각을 부정한다. 동시에 그들은 자신의 궤도 중간에 정지된 몸짓으로 눈에 보이지 않는 지향점과 소실선을 가리킨다.

　미완성 작품을 찾아다니는 애호가나 독자들에게 그런 작품들은 미술관과 작업실의 성격을 동시에 지닌, 이중적이고도 감동적인 장소다. 그들은 이젤과 붓, 작업대, 초안들, 얼룩이 묻은 펜을 치우는 마지막 대청소를 거치지 않았고, 그럼에도 그들은 마치 누군가 찾아오기라도 할 것처럼 항상 대기하고 기다린다. 미완의 작품들, 그것은 무無 앞에서의 핑계이며, 화가 왕포와 그의 제자를 '왕포가 방금 창조한 푸른 비취빛 바다로' 실어 간 작은 배다.

왕포의 바다를 항해하는 작은 배
―끝나지 않을 이야기들

대부분은 하나의 작품에서 출발한다. 눈길을 끄는 그림 한 점, 마음을 뒤흔드는 소설 한 편, 심금을 울리는 음악 한 곡. 그렇게 좋아하는 작품이 생기면 우리는 같은 장르의 비슷한 작품이나 같은 작가의 다른 작품을 찾게 된다. 더 나아가면 특정 작품이나 장르를 다룬 해설서를 구해보기도 하고 작가의 전기를 읽기도 한다. 폭이 넓어지든 깊이가 더해지든, 오늘날 우리는 별 어려움 없이 '예술 애호가'가 될 수 있는 시대를 살고 있다.

인간은 선사시대부터 실생활에 유용하게 쓰이지 않을 수도 있는 것, 오늘날 예술이라 부르는 것들을 만들었기에 도처에 작품이, 그것도 걸작들이 널려 있다. 연구 자료도 그만큼 누적되어 있다. 교통의 발달로 내가 원하는 작품이 있는 곳으로 찾아가기가 비교적 쉬워졌고, 해외에서 들여온 전시나 공연도 많다. 과학기술의 발전 덕분에 큰 노력이나 비용을 들

이지 않고 복제물이나 기록영상의 형태로 작품을 감상할 수도 있다. 한마디로 손쉽게 예술을 즐길 수 있는 것이다.

가끔은 이런 풍요가 한 점의 예술 작품을 만들 때 대부분의 예술가가 거치는 힘겨운 과정을 덮어버리는 건 아닌지 묻게 된다. 어찌 보면 작가가 보여주고 싶은 것은 작품 속에 녹아 들어가 있을 테니, 목표 지점인 완성작에 도달하면 거기 이르기 위한 과정은 더 이상 내세울 필요가 없을지도 모른다. 그러나 과연 예술의 의미가 완성된 작품, 물리적인 공간을 차지한 작품 속에만 있는 걸까? 사실 이런 질문을 던지지 않더라도, '예술 애호가'의 길을 걷다 보면 궁금해지기 마련이다. 특정 작품의 의미나 제작 과정, 작가에게서 출발한 궁금증은 결국 예술 창작 과정이나 독창성 자체를 향하기 마련이다. 이것은 단순히 특별한 누군가의 삶을 엿보고 싶은 욕구를 넘어, 예술의 의미를 묻는 질문이다. 그토록 오랫동안, 그토록 많은 작품이 만들어졌지만 아직 누구도 똑 부러지는 대답을 내놓지 못한 질문, 어쩌면 대답 자체는 그다지 중요하지 않거나 하나의 대답을 제시하는 것이 불가능한 질문.

특이하게도, 우리에게 남겨진 많은 예술 작품 중에서 군이 미완성으로 남은 작품 11점을 골라 다루는 『미완의 작품들』은 바로 이런 질문을 들여다보고 되짚어보게 한다. 이 책은 (비록 서유럽과 미국에 한정되어 있기는 하지만) 다양한 국적의 예술가들이 다양한 장르의 작품을 제작하다 끝내 완성하지 못한 이야기를 들려준다. 작가나 작품의 유명도도 다르고, 작품이 완성되지 못한 이유도 제각기 다르다. 오직 미완성이라는 공통점이 있을 뿐이다.

엄밀하게 말해서 이 책의 주인공은 미완으로 남은 작품들이 아니라 그런 작품을 둘러싼 이야기들이다. 미완의 작품들 속에 정지된 채 응축된 시간의 타래를 풀어내면서 새로운 의미의 영역, 새로운 감동의 영역을 만들어내는 것이 바로 이 이야기들이기 때문이다. 그것은 작품이 작가의 손을 떠나 완성되는 특별한 방식인지도 모른다. 미켈란젤로, 푸치니, 가우디, 발자크…… 우리는 그들의 욕망과 좌절을 읽으며 안타까워할 것이다. 그러나 어쩌겠는가. 그들은 떠나버렸다. 우리가 할 수 있는 일은, 미처 다 채우지 못한 여백을 무대 뒤로, 망각의 세계로 밀어내기보다 무대 위로 불러들임으로써 미완의 작품들을 작가가 미처 포장을 마치지 못한 선물로 끌어안는 것이다.

저자는 프랑스 작가 마르그리트 유르스나르의 소설에 나오는 늙은 화가 왕포의 이야기로 책을 끝맺었다. 왕포의 이야기는 이 책에 실린 서로 다른 11편의 이야기를 하나로 이어주는 고리인지도 모른다. 왕포는 황제로부터 젊은 시절 미완성으로 남겨두었던 그림을 완성하라는 명령을 받는다. 곧 눈과 손을 잃게 되리라는 무시무시한 위협 앞에서(화가에게 그것은 죽음과도 같다. 황제는 시간의 은유였을까), 왕포는 푸른 비취빛 바다를 그린다. 그리고서 그 바다에 작은 배를 띄우고는 제자와 함께 타고 떠나버린다.

이 책은 왕포의 작은 배와도 같아서, 독자들에게 다양한 장르의 바다, 다양한 국적의 바다, 다양한 아쉬움의 바다를 항해하라고 초대한다. 아마 다소 불친절한 뱃길 때문에 멀미를 하거나 망망대해에 버려진 느낌을 받

는 일도 있으리라. 그러나 항해를 마칠 때쯤이면 보게 될 것이다. 또 다른 바다, 또 다른 배, 나만의 바다, 나만의 배를 원하는 마음의 섬이 저 앞에서 솟아오르는 모습을.

2009년 봄

신성림

참고문헌

1. 미켈란젤로의 노예상들

MICHEL-ANGE, *Poèmes*, traduits de l'italien par Pierre Leyris, Galimard, Paris, 1992.

CONDIVI Ascanio, *Vie de Michel-Ange*, présenté et traduit par Bernard Faguet, Climate, Paris, 1997(1553).

COSMO Giulia, *Michelangelo. La scultura. Art e dossier*, Giunti, Florence, 1997.

GABORIT Jean-René, *Michel-Ange. Les Esclaves*, RMN-Musée du Louvre, Paris, 2004.

HALL James, *Michelangelo and the Reinvention of the Human Body*, Random House, 2005.

MURRAY Linda, *Michel-Ange*, Thames & Hudson, Londres, 1980, 1994 ; Paris, 1994, pour la traduction française.

NÉRET Gilles, *Michel-Ange*, Taschen, 1998.

TOLNAY Charles (de), *The Tomb of Julius II*, Princeton, 1970.

VASARI Giorgio, *Vie des artistes*, traduit par L. Leclanché et Ch. Weiss, Grasset et Fasquelle, coll. 《Les Cahiers rouges》, Paris, 2007.

2. 푸치니의 〈투란도트〉

PUCCINI Giacomo, *Turandot*, drama lirico in tre atti e cinque quadric, partition d'orchestre, Ricordi, Milan, 1926.

ADAMI Giuseppe, *Giacomo Puccini, Epistolario*, nouv. éd., Mondadori, Milan, 1982(1928).

ASHBROOK William, POWERS Harold, *Puccini's 《Turandot》 : the end of the great tradition*, Princeton, 1991.

AUBIANAC Robert, *L'Énigmatique 《Turandot》 de Puccini*, Édisud, Aix-en-Provence, 1995.

GAUTHIER André, *Puccini*, Éditions du Seuil, Paris, 1961.

COLLECTIF, *Turandot*, 《L'Avant-scène Opéra》, n° 220, 2004.

참고문헌

3. 마릴린 먼로의 마지막 영화

Marilyn Monroe : Les derniers jours(DVD), Twentieth Century Fox, 2001.

BROWN P. H., BARHAM P. B., *Marilyn. Histoire d'un assassinat*, traduit par P. Siniavine, Plon, Paris, 1992.

LEAMING Barbara, *Marilyn, une femme*, Albin Michel, Paris. 2000.

MILLER Arthur, *La Fin du film*, traduit par I . Beller, Grasset, Paris, 2006.

MILLER Arthur, *Au fil du temps*, traduit par Dominique Rueff et Marie-Caroline Aubert, Grasset, Paris, 1988.

SPOTO Donald, *Marilyn Monroe. La biographie*, traduit par Dnièle Berdou, Alexis Champon, Sylvaine Charlet et al., Presses de la Cité, Paris, 1993.

STAUFFER Olivier, *Marilyn Monroe, Derrière le miroir*, Favre, Lausanne, 2006.

4. 트루먼 커포티의 『응답받은 기도』

CAPOTE Truman, *Prières exaucées*, traduit par Marie-Odile Fortier-Masek, Grasset et Fasquelle, Paris, 1988, 2006.

CAPOTE Truman, *Musique pour caméléons*, traduit par Henri Robillot, Gallimard, Paris, 1982.

CLARKE Gerald, *Truman Capote*, traduit par Henri Robillot, Gallimard, Paris, 1990.

PLIMPTON George, *Truman Capote*, Anchor Books, 1998.

5. 벨벳언더그라운드의 '잃어버린 앨범'

THE VELVET UNDERGROUND, *VU*(CD), Polygram Records, Inc., New York, 1984.

THE VELVET UNDERGROUND, *Another View*(CD), Polygram Records, Inc., New York, 1986.

REED Lou, *Parole de la nuit sauvage*, traduit par Annie Hamel, UGE, coll. 《10/18》, 1996.

BOCKRIS Victor, MALANGA Gerard, *The Velvet Underground Up-Tight*, Camion Blanc, 2004.

HOGAN Peter, *The Complete Guide to the Music of The Velvet Underground*, Omnibus Press, Londres, 1997.

JOHNSTONE Nick, Lou Reed 《*Talking*》, Omnibus Press, Londres, 2005.

JUFFIN Bruno, *Lou Reed et le Velvet Underground*, j'ai lu, coll. 《Librio》, Paris, 2001.

WRENN Michael, *Lou Reed Between the Lines*, Plexus, Londres, 1993.

The Velvet Underground under review, an independent critical analysis (DVD), Sexy Intellectual Production, 2006.

6. 안토니오 가우디와 사그라다 파밀리아 성당

ARTIGAS Isabel, *Gaudí. L'oeuvre complète*, Taschen, Paris, 2007(2 volumes).

BERGOS Joan, *Gaudí. L'homme et son oeuvre*, traduit par Pascale Pissarevitch, Flammarion, Paris, 1999.

CASTELLA-GASSOL Joan, *Gaudí. La vie d'un visionnaire*, Edicions de 1984, Barcelone.

GAUDÍ Antoni, *Paroles et ecrits*, réunis par Isidre Puig Boada, L'Harmattan, Paris, 2002.

LAHUERTA Juan-José, *Anton Gaudí, Architecture, idéologie et politique*, Hazan, Paris, 1991.

LAHUERTA Juan José, *Anton Gaudí*, Gallimard, Paris, 1992.

THIÉBAUT Philippe, *Gaudí. Bâtisseur visionnaire*, Gallimard, coll. 《Découvertes》, Paris, 2001.

7. 발자크의 『인간희극』

BALZAC Honoré (de), *La Comédie humaine*, texte intégral de l'édition originale, édition critique en ligne disponible sur Internet : *http://www.paris.fr/musees/balzac/furne/presentation.htm*, Groupe international de recherches balzaciennes, Groupe

ARTFL (université de Chicago), Maison de Balzac (Paris).

BALZAC Honoré (de), *Nouvelles et contes*, édition établie, présentée et annotée par Isabelle Tournier, Gallimard, Paris, 2005, 2006.

DUCHET Claude, 《Notes inachevées sur l'inachèvement》, in *Leçons d'écriture, ce que disent les manuscrits*, textes réunis par A. Grésillon et M. Werner, Minard, Paris, 1985.

GUISE René, 《Chronologie du théâtre de Balzac》, in *Œuvres complètes illustrées*, publiées sous la direction de Jean-A. Ducourneau, t. XXIII, Les Bibliophiles de l'originale, Paris, p. 593-679.

MOLÈNES G. (de), 《Les ressources de Quinola de M. de Balzac》, in *Reuve des Deux Mondes*, t. 30.

MOZET Nicole, 《1848 : Après *La Comédie humaine*, le théâtre?》, in *Paratextes balzaciens. 《La Comédie humaine》 en ses marges*, études réunies par Roland Le Huence et Andrew Oliver, Université de Toronto, 2007.

MOZET Nicole, 《Balzac ou le perpétuel commencement : de *Sténie* à *La Marâtre*》, *L'Année balzacienne*, 2007.

MOZET Nicole, *Balzac et le Temps*, Éd. Christian Pirot, Saint-Cyrsur-Loire, 2005.

PIERROT Roger, *Honoré de Balzac*, Fayard, Paris, 1994.

《Lettres à Mme Hanska》, textes réunis, classés et annotés par Roger Pierrot, nouvelle édition revne et complétée, Robert Laffont, Paris, 1990.

VACHON Stéphane, *Les Travaux et les jours d'Honoré de Balzac. Chronologie de la création balzacienne*, Presses du CNRS, Paris. 1992.

8. 터너의 작품들

BAUDELAIRE Charles, *Œuvres complètes*, Gallimard, 《Bibliothèque de la Pléidade》, Paris, 1975-1976.

BOCKEMÜHL, Michael, *Turner*, Taschen, 2005.

GAGE John, JOLL Evelyn, WILTON Andrew *et al.*, *J.M.W. Turner*, cataolgue de l'exposition, Galeries nationales du Grand Palais, RMN, Paris, 1983.

JOLL Evelyn, BUTLIN Martin, HERRMANN Luke, *The Oxford Companion to J.M.W. Turner*, Oxford, 2001.

LESLIE Charles Robert, *John Constable*, d'après les souvenirs recueillis par C.R. Leslie, Floury, 1905, rééd. École nationale supérieure des beaux-arts, Paris, 1996.

LOCHNAN Katherine e *al.*, *Turner, Whistler, Monet*, catalogue de l'exposition á Paris, Grand Palais, 2004-2005, RMN-Tate Pubulishing.

MESLAY Olivier, *Turner. L'incendie de la peinture*, Gallimard, coll. 《Découvertes》, Paris, 2004.

RUSKIN John, *Modern Painters*, Smith Elder and Co., Londres, 1873 ; repris dans RUSKIN John, *L'Ébouissement de la peinture*, textes choisis extraits de *Modern Painters* Publiés en 1843, traduits et présentés par F. Gaspari, L. Gasquet, L. Roussillon Constanty, Publication de l'université de Pau, 2006.

RUSKIN John, *Catalogue of the Drawings and Sketches by J.M.W. Turner, at present exhibited in the National Gallery*, G. Allen, National Gallery Edition, Londres, 1899.

SHANES Eric, *Turner. Sa vie et ses chefs-d'œuvre*, Parkstone Press, New York, 2004.

UPSTONE Robert, *Turner. The final years : watercolours 1840-1851*, catalogue d'exposition, Londres, Tate Gallery, 1993.

WHITTINGHAM Selby, *Turner exhibited 1856-1861 : Companion to Ruskin's Guide to the Clore Gallery*, Londres, J.W.M. Turner, R.A. Publications, 1995.

WILTON Andrew, *J.M.W. Turner. Vie et œuvre*, Office du livre, Fribourg, 1979.

Visite virtuelle de la colleciton Turner à la Tate Gallery de Londres sur Internet : *http://www.tate.org.uk/britain/turner/*.

9. 장 르누아르 · 피에르 브롱베르제, 〈시골에서의 하루〉

Une Partie de campagne(DVD), Studio Canal, 2005(Cinéma du Panthéon, 1946).

《*Une Partie de Campagne*》, suivi de 《*Une Partie de campagne : scénario et dossier de film de Jean Renoir/Guy de Maupassant*》 ; scénario de Jean Renoir, LGF, 《Le Livre de poche》, Paris, 1995, 2006.

RENOIR Jean, *Entretiens et Propos*, Ramsay, Paris, 1986

RENOIR Jean, *Ma vie et mes films*, Flammarion, Paris, édition corrigée, 2005.

RENOIR Jean, Écrits(1926-1971), Ramsay, 《Ramsay poche cinéma》, Paris, 1989, 2006.

RENOIR Jean, *Correspondance(1913-1978)*, Plon, Paris, 1998.

COLLECTIF (Renoir, Sadoul *et al.*), *Le Cinéma*, Le Point, colmar, 1938.

BAZIN André, *Jean Renoir*, Champ Libre, 1971.

CURCHOD Olivier, 《*Partie de campagne*》, de Jean Renoir, étude critique, Nathan, coll. 《Synopsis》, Paris, 1995.

10. 시에나 대성당

CARLI Enzo, Le *Dôme de Sienne*, Scala, Milan, 1999.

PIETRAMELLARA Carla, *Il Duomo di Siena. Evoluzione della forma dalle origini alla fine del trecento*, Florence, 1980.

SCHILLMANN Fritz, *Histore de la civilisation toscane, Pise, Lucques, Sienne, Florence*, Payot, Paris, 1931.

VERDON Thimothy, 《L'idea di una grande chiese : Roma, Siena, Firenze》, in *Alla Riscoperta di Piazza del Duomo on Firenze*, vol. 7, Santa Maria del Fiore nell'Europa delle Cattedrali, Centro DI, Florence, 1998.

WIGNY Damien, *Sienne et le sud de la Toscane*, La Renaissance du livre, Roubaix, 1998.

11. 조르주 페렉의 『'53일'』

PEREC Georges, 《*53 Jours*》, P.O.L., 1989.

PEREC Georges, *Entretien avec Gabriel Simony*, Castor Astral, Paris, 1989.

BELLOS David, *Geroges Perec. Une vie dans les mots*, Éditions du Seuil, Paris, 1994.

BINET Catherine, Geroges Perec (film), La Sept-INA, 1990.

DANGY-SCARILLEREZ Isabelle, *L'Enigme criminelle dans les romans de Georges Perec*, Honoré Champion, Paris, 2002.

MAGNÉ Bernard, *Georges Perec*, Nathan, Paris, 2005.

MAGNÉ Bernard, *Tentative d'inventaire pas trop approximatif des écrits de Georges Perec*, Presses universitaires du Mirail, Toulouse, 1993.

COLLECTIF (sous la direction de Paulette Perec), *Portraits de Georges Perec*, BNF, 2001.

ROSIENSKI-PELLERIN Sylvie, *PEREC grinations ludiques : étude de quelques mécanismes du jeu dans l'œuvre romanesque de Georges Perec*, Éd. du GREF, Toronto, 1995.